充滿樂趣的

Digital Single Lens Reflex Camera
單眼數位相機的第一本教學手冊！

DSLR

單眼
人物風景
攝影

前言

「攝影也是無休止的精神樂趣。猶如『不會再有此時此刻』等對人生的真愛，會讓攝影師感動不已。」

——池田大作

　　自從愛上攝影開始，我一直把這句箴言當作一種攝影哲學銘記在心，但是每當回首往日時，總會為不完美的作品懊惱。在偶然的機會，我第一次見到著名的攝影師張遠宇先生。

　　「每次拍照時，我總是急著按下快門，沒有仔細檢查觀景器內的每一個角落，有沒有更好的攝影方法呢？」我就厚著臉皮向張遠宇先生請教，希望學習相機結構等技術層面的指導，但是得到的卻是意想不到的回答「那只是未超越自己的結果！」一直以來，我只注重攝影技巧，沒有認真地思考過用照片表達某種深刻的內容及感覺，但是那一瞬間就成了我攝影事業的轉捩點。

　　本書是為攝影愛好者準備的實用教材，為了避免廣大讀者跟我一樣一味地追求攝影技巧，忽視攝影的真正意義，因此在本書的開頭特意介紹了我的經歷，希望大家認真地思考善用本書中的理論和技術，想想自己對於攝影要表達哪些想法和思想。

　　即使用同樣的樂器，不同的演奏者能詮釋出不同的音樂。攝影跟演奏一樣，不同的攝影師會拍攝出完全不同的照片。不管演奏者的情感多麼豐富，如果沒辦法表達這些情感的技術，就不能演奏出動聽的音樂。雖然攝影作品受攝影師的情感和靈感所影響，但是真正的好作品依然離不開高超的攝影技巧。

　　只要充分地理解和掌握本書中介紹的攝影技巧和理論知識，一定能拍攝出比作者提供的照片更優秀的作品。

　　由於種種原因，我一直沒能按時完成最後稿，但是資訊文化社的各位老師依然耐心地等待和編輯我的所有稿件，為此衷心地感謝為本書的出版辛勤工作的資訊文化社老師。另外，深深地感謝本書中的模特兒和提供各種照片的enterphoto.com攝影師。最後向我的攝影啟蒙老師池田大作先生深表謝意。

作者 李東根（zpqls4@hanmail.net）

　　接受本書修訂版任務時，我感到很大的負擔，不知從哪裡入手。怎樣才能寫出第一次接觸DSLR的攝影愛好者容易接受的書呢？在本書的出版過程中，很多朋友給了我無私的幫助和鼓勵，對此深深表達謝意。

　　很多人都用過各種消費型的「傻瓜」相機，但是隨著DSLR的普及，攝影愛好者逐漸對數位相機和攝影產生了濃厚的興趣。為了滿足廣大攝影愛好者的需求，為了讓讀者進一步提高攝影技巧和理論水準，特別出版了本書。

　　本書中主要介紹了DSLR相機的結構、理論、實拍技巧和後期製作方法，讓第一次接觸DSLR的攝影愛好者更容易理解和學習攝影理論和數位相機基礎知識。另外，還介紹了跟數位照片相關的Photoshop軟體和圖片瀏覽器。

　　透過本書，希望第一次挑戰DSLR的攝影愛好者能為自己的攝影生活，種下堅實的基礎。另外，如果本書能給廣大讀者帶來一點點幫助，這將使我感到榮幸之至。

　　再次感謝為本書的出版付出辛勞的資訊文化社職員，無條件地提供各種照片素材的BODA中心學生，嬰兒專業攝影棚職員，在本書的出版過程中一直支持和鼓勵的朋友們，為了更好的攝影作品默默無聞地工作的月刊同仁們。最後，深深地感謝關心和幫助我的數位攝影協會會員們。

　　如果沒有廣大朋友的大力支持和幫助，不可能順利地完成本書的修訂工作。

　　真心地感謝所有給予幫助的朋友們。在本書的修訂過程中，我經常徹夜工作，而妻子一直默默地替我承擔所有家務，儘量消除我的後顧之憂。我想第一個把這本書送給心愛的妻子，表答我的謝意。

　　崔才雄（tony4db@hanmail.net）

本書的特點

Chapter01 SLR？DSLR？最新趨勢是DSLR！

最近，數位相機幾乎完美地取代了傳統相機，已成為現時代的文化趨勢。隨著手機內建數位相機（手機相機）的普及，很多數位相機愛好者尋找畫質更好、專業性更強的手動數位相機。專業數位相機具有可更換鏡頭、高解析等優點。用消費型傻瓜相機拍攝人物照片時，很容易遺失細微的背景，相形之下，DSLR數位相機能真實地捕捉所有的人物表情和容易被忽略的背景，但是價格比較昂貴。目前，各大公司都推出普及型DSLR數位相機，因此DSLR數位相機的價格已接近消費型的傻瓜相機。本章節中，將介紹DSLR數位相機的結構和特點，並簡要地說明購買時的注意事項。

Chapter02 透過7個關鍵字學習DSLR基礎理論知識

購買DSLR數位相機後，由於不熟悉攝影技巧，有些人只會用自動模式拍攝。在自動模式下，無法控制閃光燈，因此難免受到周圍人的白眼。徹夜翻閱相機的使用說明書後還不能掌握攝影技巧嗎？就請閱讀本章節的內容。透過本章節，能輕鬆地瞭解數位相機的基礎理論，即曝光、光圈、快門速度、感光度（ISO）、焦距、拍攝距離、景深等相關知識。

Chapter03 全面瞭解DSLR？

DSLR數位相機跟消費型傻瓜相機有很大的差別，要想正確地使用DSLR數位相機，必須更仔細地理解各種細節，而且要具備曝光度、白平衡等功能的調整基礎。本章節中將詳細介紹DSLR數位相機的基本功能、具體操作方法和DSLR攝影所需的其他功能。

Chapter04 簡約就是美？進一步瞭解照片的美學結構

　　在畫面的構成方面，繪畫與照片有本質的差別。繪畫是透過想像力和現實的結合，在畫布內按照攝影師的想法追加表達物件的「加法美學」。相反地，照片是按照攝影師的想法，透過觀景器剔除現實世界中存在的對象，並表現主要拍攝物體的「減法美學」。如何確定照片的畫面構成才能表達出自己的想法呢？本章節中將詳細介紹畫面的選取技巧。

Chapter05 享受DSLR的實際拍攝技巧

　　使用過消費型傻瓜相機的人偶爾會覺得用DSLR數位相機拍攝越來越困難。要想享受攝影帶來的樂趣，自由自在地操作DSLR數位相機，不僅要經常拍攝，還要理解數位照片和DSLR數位相機的特性，要結合理論和實踐。從現在開始，要掌握DSLR的特點，不斷地提高照片的品質吧！

Chapter06 掌握Photoshop核心技巧

　　隨著照片的誕生，就出現了照片的後期製作和合成技術。一般情況下，大部分攝影師都能輕鬆地處理數位照片。本章節中，將介紹善用Photoshop影像處理軟體親手處理數位照片的方法。

Appendix 游刃有餘地處理數位照片

　　從傳統底片照片到數位照片的轉變，帶來了費用的降低和時間的縮短等便利性，但是增加了攝影師的工作量。比如，善用電腦保存和管理照片，而且為了正確地顯示顏色，需要矯正螢幕的顏色。本章節中，將介紹除攝影和後期製作外攝影師必須掌握的數位照片的管理、處理方法，還要介紹善用網路蒐集數位照片相關資訊的方法。

本書的使用方法

11 充滿氣氛的側影（Silhouette）攝影

在逆光下拍攝時，照片中的拍攝物體較暗，有黑影布，因此很多人不喜歡在逆光條件下拍攝。如果套用氣氛攝影的方法，在逆光條件下也能表現出更有氣氛的畫面。側影攝影及運用亮背景和晴拍攝物體的輪廓特點，營造出朦朧般的氣氛。下面介紹如何輕易營造出側影效果的操作方法

設定好主題和副題

在日出照片和日落照片中，大部分以太陽為主要拍攝物體，因此要特別注意曝光度的設定和副題的設定。

如果沒有副題，日出照片和日落照片就變得很單調。在眼前的日出或日落畫面中適當地安排副題，就能構造出更豐富的架構。大部分著名的日出和日落拍攝地都有很好的副題。

要注意隨時變化的曝光度

在日出和日落攝影中，總會發現太陽的移動非常快。隨著太陽的升起或落下，天空的亮度不停地變化，因此要隨時改變曝光度。

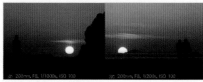

enjoy the book

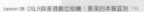

Lesson 08 DSLR與普通數位相機：景深的本質區別 153

圖 24mm, F8, 1/320s, ISO 200　圖 35mm, F8, 1/320s, ISO 200
圖 50mm, F11, 1/320s, ISO 200　圖 70mm, F8, 1/320s, ISO 200

普通數位相機的情況下，由於感測器較小，沒必要形成成像圈，因此光圈面積很小。另外，普通數位相機的焦距遠小於DSLR數位相機，即使是用F2.8的光圈拍攝，普通數位相機的模糊圈很小，而且景深很深，因此很難用普通數位相機拍攝出失焦效果。

標準鏡頭的情況下，光圈值小於F8時才開始出現較大的景深。由上面的照片可知，光圈值為F8時，景深隨焦距變化的規律。

鎖緊光圈時，只要焦距夠大，就能得到較淺的景深。一般情況下，焦距越長景深越淺，因此拍攝失焦的人物照片時主要使用望遠鏡頭。

視角（Angle）與架構（Frame）

所謂的構圖包含視角和架構兩種意思，或者是指拍攝體與相機的上下左右攝影角度，如果相機的位置高的攝物體就稱為俯角（High Angle 高角度），如果相機的位置低於拍攝物體就稱為低角（Low Angle 低角度），如果相機與拍攝物體的高度相同，就稱為平視（Eye Level）。架構是指相機能拍攝的拍攝物體範圍，即決定畫面的構成，一般情況下，把照片稱為「瞬間藝術」，因此決定架構的過程不是考慮「如何記錄所要拍攝物體」的過程，而是考慮「如何保留...

Lesson 01 SLR？是汽車品牌嗎？ 25

消費型傻瓜數位相機的結構

卡西歐 EXILIM Pro EX-F1

用普通的消費型傻瓜數位相機拍攝時，也能透過LCD無視差地瀏覽畫面。由於消費型傻瓜數位相機的結構特點，透過數位感測器即時向LCD傳輸圖片，因此普通的消費型傻瓜數位相機稱不上DSLR。

RF等普及型傻瓜數位相機除了LCD外還有光學觀景器，但是大部分普及型傻瓜數位相機的觀景器內不顯示拍攝資訊。High-End級高階傻瓜數位相機中，卡西歐EXILIM Pro EX-F1或奧林巴斯SP 570UZ雖然不能更換鏡頭，但是工作原理類似於DSLR，而且觀景器內有微型LCD，因此能跟DSLR一樣無視差地瀏覽畫面。

但是普及型傻瓜數位相機內沒有光學鏡片，只是透過LCD即時傳輸畫面，因此也稱不上DSLR。普通的消費型傻瓜數位相機的情況下，拍攝之前就啟動數位感測器和LCD，因此耗電量很大。另外，相機的結構和操作方式非常豐富，感測器的大小也千差萬別。跟傻瓜相機相比，消費型傻瓜數位相機的形態差異非常大。因此規格的標準比較模糊，一般情況下，根據鏡頭的焦距或數位感測器的大小表示相機的性能。

OLYMPUS

提示

提供相關內容的附加訣明，對各種選項的詳細訣明，以及作者的攝影祕訣。

傳授祕訣

單獨整理了在每個章節未介紹的內容或需要補充的內容，引導攝影愛好者成為真正的專業攝影師。

目錄

前言・2

本書的特點・4

本書的使用方法・6

索引・448

chapter 01 SLR？DSLR？最新趨勢是DSLR！

Lesson 01　SLR？是汽車品牌嗎？・18

Lesson 02　瞭解一下DSLR的工作原理・24

Lesson 03　幸福的煩惱！鏡頭的分類・32
　DSLR相機與鏡頭・33
　一看鏡頭就知道相機？・34
　定焦（單）鏡頭：焦距固定的鏡頭・34
　變焦鏡頭：任意可微調焦距的鏡頭・36
　亮鏡頭與暗鏡頭？・37　鏡頭與鏡頭的焦距・38

Lesson 04　至少要瞭解鏡頭的規格・40
　第一次選用哪種鏡頭呢？・42
　什麼是接環（Mount）規格？・45
　什麼是副廠（Third Party）鏡頭？・46
　基本鏡頭外另購一個鏡頭時，應該選擇哪種鏡頭？・46

Lesson 05　正確的資訊與適合自己的DSLR①・52
　怎樣區分DSLR的主要規格（Spec）？・53
　應該注意哪些性能？感測器的大小！・56
　要考慮快門速度和感光度！・57
　請瞭目最大同步（X-Syncro）速度！・58
　提供熱靴（Hot-Shoe）介面嗎？・59

Lesson 06　正確的資訊與適合自己的DSLR②・60
　鏡頭的接環功能，檢查配合度・61
　我也有審美眼？不同品牌相機的照片特性・61
　必須確認感測器的性能！・65
　確認LCD螢幕的不良像素・66
　進口原廠相機（正貨）vs平輸相機（水貨）・66

Lesson 07　DSLR的各種必備工具・68
　記憶卡（Memory Card）・69　鏡頭（Lens）・70
　三腳架（Tripod）・71　快門線（Release）・72
　閃光燈（Flash/Strobe）・74　柔光罩（Omni Bounce）・75　讀卡機（Memory Reader）・75
　灰卡（Gray Card）・76

Lesson 08　DSLR的各種鏡頭工具・78
　濾鏡（Filter）・79　遮光罩（Hood）・84

傳授祕訣
消費型傻瓜數位相機的結構・25
CCD與CMOS有什麼區別？・32
佳能（Canon）鏡頭的術語及標示方法・50
尼康（Nikon）鏡頭的術語及標示方法・52
壞點（Dead Pixel）/熱烈（Hot Pixel）測試軟體・69
瞭解一下其他工具！・79
電池手把（Battery Grip）・87

chapter
02 透過7個關鍵字
學習DSLR基礎理論知識！

Lesson 01　充滿神祕色彩的曝光度・88
曝光度到底是什麼？・89
光圈、快門速度、感光度的相互關係・90
什麼是合適的曝光度？・92

Lesson 02　請矚目光圈，任意微調光線！・96
什麼是光圈？・97
關於光圈值・97
鏡頭的有效口徑・99

Lesson 03　相機內的窗簾，快門速度・104
什麼是快門速度・105
焦平面快門（Focal Plane Shutter）・106
閃光燈同步速度（X-Syncro Speed）・108

Lesson 04　感光度（ISO），請感受光線！・112
什麼是感光度（ISO）？・113
感光度對曝光度的影響？・114

Lesson 05　必須掌握的焦距和畫角・120
什麼是焦距？・121
標準鏡頭・121
廣角鏡頭（廣角鏡頭）・122
望遠鏡頭（望遠鏡頭）・124
對應於不同焦距的畫角・126
成像圈（Image Circle）・128
變焦鏡頭的特點・129

Lesson 06　景深，你是誰？・134

Lesson 07　透過光圈微調景深・142
光圈值越小越好！・145
鏡頭越亮越好！・145
定焦鏡頭優於變焦鏡頭！・145

Lesson 08　DSLR與普通數位相機：景深的本質區別・148

Lesson 09　透過挪動微調景深！・152

傳授祕訣
著名的攝影大師，尤金・阿傑特（Eugene Atget）・104
卡帕的手在抖動，羅伯特・卡帕（Robert Capa）・112
用相機捕捉容易錯過的日常細節・120
用單純的背景突出拍攝物體的技術・134

chapter 03 全面瞭解 DSLR？

Lesson 01　正確、穩定的姿勢是攝影的基礎·160

Lesson 02　如何確保快門速度？··164

Lesson 03　正確理解對焦模式·168
什麼是自動對焦模式？·169
什麼是AF點？·169
多重AF點模式·171
焦點預測自動對焦模式·172
混合使用多重AF點模式和焦點預測自動對焦模式·173

Lesson 04　如果構圖出現問題，就善用半快門功能·174
自動對焦模式下，如何固定焦點？·175
從現在開始，經常使用半快門功能·176

Lesson 05　有哪些曝光模式？··178
全自動（Auto）模式·179　程式（Program）模式·180　光圈（Aperture）優先模式·182
快門速度（Shutter Speed）優先模式·183
手動（Manual）模式·184

Lesson 06　測光模式·186
曝光計：入射光式/反射光式·187
平均（Average）測光·188
中央重點平均測光（Center Weighted Average）·189
局部（Partial）測光·192　點（Spot）測光·191
什麼是曝光鎖（AE Lock）？·191
矩陣（Pattern，Evaluated）測光·193

Lesson 07　為什麼要修補曝光度？怎樣修補？··198
為什麼要修補曝光度？·199
曝光指示器（Indicator）的微調方法·203

Lesson 08　完美地設定白平衡（White Balance）·204
室內拍攝中最引人注目的白平衡·205
直接輸入色溫度·209　用灰卡微調色溫度·209

Lesson 09　閃光燈（Flash）的使用方法·212
為什麼使用閃光燈？·213　外接閃光燈的光量·214
善用閃光燈指數（GN，Guide Number）拍攝·215

傳授祕訣
用DSLR拍攝時也要善用即時取景（Live View）功能·165
善用合理的快門速度拍攝投籃瞬間·169
每個模特兒都有不同的最佳視角！·198

閃光燈的曝光鎖・217
強制閃光（Fill-in-Flash）・218
善用連續閃光模式・220

Lesson 10　包圍式曝光（Bracketing）設定方法・222
包圍式曝光（Exposure Bracketing）・223
白平衡包圍曝光（White Balance Bracketing）・225

Lesson 11　設定檔保存格式・228
以什麼格式保存檔呢？・229

chapter
04　簡約就是美？
進一步瞭解照片的美學結構

Lesson 01　要熟悉相機取景孔（Camera Eye）：瞭解肉眼・234
透過對比判斷事物・236
視線也遵守重力法則・238
透過反覆的節奏尋找平衡感・240
肉眼最容易認知面積的差別・241
遵守文化慣性的法則・242

Lesson 02　設計基礎知識：造型基礎・246
點（Point）的特點・247
線（Line）的特點・249
形態（Shapes）的特點・254
節奏（Rhythm）的特點・257
紋理（Pattern）的特點・258
質感（Texture）的特點・259

Lesson 03　要尋找只屬於自己的顏色：色調理論・260
色度/彩度/亮度・261　　12色相環・263
色調的對比關係・264

Lesson 04　營造出空間：遠近感・268
漸減遠近感・270　　大氣遠近感・270

Lesson 05　架構的設計・272
黃金比率，瞭解一下其中的奧祕・273
視覺重量：視線的處理，錯覺・275
架構中的架構・277

傳授祕訣
低角度（Low Angle）與高角度
（High Angle）・247
延長線帶來的視覺效果・253
減法混合與加法混合・269

chapter 05 享受DSLR的 實際拍攝技巧

Lesson 01　引人注目的失焦（Out of Focus）技巧・280
請開放光圈！・282
儘量靠近拍攝物體！・282
請使用望遠鏡頭！・283
首先要考慮背景！・283

Lesson 02　捕捉清晰的畫面，泛焦（Pan Focus）・284
請縮光圈！・286
請使用廣角鏡頭！・286
確保足夠的拍攝距離！・287
善用過焦點距離（hyperfocal distance）！・288

Lesson 03　讀懂光線！逆光攝影・290
請善用點測光或局部測光！・291
作為輔助光源善用閃光燈！・292
請使用反光板！・293
只要矚目逆光，就能瞭解光線・294

Lesson 04　肖像（Portrait）攝影・296
以眼睛為中心對焦！・297
大膽地捕捉畫面！・298
全身的取景（Framing）技巧・298
請注視背景的橫線和縱線！・299
提高曝光度，就能拍攝出燦爛的面部照片・300

Lesson 05　記錄新鮮感的工作，嬰兒（Baby）攝影・302
從寶寶的高度捕捉畫面！・303
善用道具吸引寶寶的視線・303
充分地發揮媽媽的租用！・304
請使用道具！・304
為了拍攝寶寶的動作，必須確保較快的快門速度・305
透過影像的編輯提高完成度・306

Lesson 06　創造光線的閃光燈・308
反射光（Bounced Light）攝影・309
善用閃光燈的曝光鎖（FEL）・310
請提高ISO！・311
請使用手動曝光（M）模式！・311
善用閃光燈拍攝夜景・312

Lesson 07　專業攝影師的攝影技巧‧314

照明燈的布置‧316
主光源（Main Light）與輔助照明（Sub Light）‧316
影子的獨特魅力：填充式閃光（Fill Flash）‧317
反射板（Reflector）‧317
發光源（Hair Light）‧318
背光（Background Light，Back Light）‧319
拍攝人物照片時的照明技巧‧320

Lesson 08　初學者的第一個拍攝物體：鮮花攝影‧320

充分地善用明暗對比功能‧323
注意微調景深‧324
儘量突出顏色對比！‧325
添加副題‧326

Lesson 09　善用變焦（Zooming）技巧拍攝出夢幻般的照片‧328

善用較低的快門速度拍攝‧329
低速拍攝時的必備品！三腳架！‧330
手動對焦模式（MF，Manual Focus）‧330
變焦攝影的取景方法‧331

Lesson 10　捕捉快速運動的物體！高速攝影‧332

根據拍攝物體的運動速度適當地提高快門速度！‧333
汽車搖影‧334
快門速度的微調技巧‧335

Lesson 11　充滿氣氛的側影（Silhouette）攝影‧336

Lesson 12　大膽地挑戰婚紗攝影‧340

Lesson 13　日出攝影與日落攝影！‧344

設定好主題和副題‧345
要注意隨時變化的曝光度‧345
詮釋出天空的獨特色調‧346
透過白平衡詮釋出感性的色彩‧346
如何避免不自然的日出/日落照片？‧347

Lesson 14　具有獨特副題的照片‧348

最出色的副題是人物！‧350
培養感性和靈感‧350
時刻尋找優秀的素材和副題！‧351

傳授祕訣
透過失焦模式拍攝成熟的照片！‧315
什麼是EXIF數據（EXIF Metadata）？‧329

chapter 06 掌握Photoshop 核心技巧

Lesson 01　透過Photoshop調整曝光度・354
透過Exposure調整曝光度・355
透過Levels調整曝光度・356
透過曲線（Curves）調整曝光度・357
逆光調整・358

Lesson 02　請尋找原色！調整色彩（Color）・360
培養看顏色的眼光・361
善用Info調色盤分析色調・361
簡單地調整色彩：色彩平衡（Color Balance）・363
最簡單的色彩調整方法：Variations・364

Lesson 03　善用修復筆刷工具（Healing Brush）修出完美膚質・366
Clone Stamp Tool vs Healing Brush Tool・367
善用Healing Brush Tool輕鬆地調整皮膚・367
善用修補工具（Patch Tool）調整較大的區域・369

Lesson 04　製作瓜子臉：Liquify・372
調整臉型・373
放大眼睛・375

Lesson 05　柔和、清晰地處理照片・376
清晰地處理照片・382

Lesson 06　黑白照片的製作方法・384
灰度模式（Grayscale mode）・385
善用Lab Color模式製作黑白照片・385

Lesson 07　把RAW格式檔轉換成JPG格式檔：Photoshop CS3・390
Camera RAW外掛介面（Plugin interface）・391
詳細介紹照片調整面板（Panel）・392
另存為JPG格式檔・399

傳授祕訣
製作黑白照片的其他方法：
Channel Mixer・388
Camera RAW設定方法・401

appendix 游刃有餘地
處理數位照片

Lesson 01 　為了正確地顯示色彩，適當地調整螢幕顏色．
404
預設值設定．405
OSD設定．406
製作螢幕配置檔（Profile）．406
如果還存在色彩的差異該怎麼辦？．410

Lesson 02 　多功能影像瀏覽器，ALSee．416
ALSee操作介面．417
便捷的工具欄．420
強大的修補功能．422

Lesson 03 　Adobe Bridge，是什麼功能？．428
Adobe Bridge介面．429
Adobe Bridge的五種操作範圍．431
善用Adobe Bridge自由自在地處理RAW格式檔．432
Adobe Bridge編輯功能．432

Lesson 04 　被刪除的數位照片，親手恢復遺失的照片！．
434
善用Smart Recovery恢復．436
善用Smart Flash Recovery恢復．438
善用Restoration恢復．439

Lesson 05 　透過網路蒐集更多的數位照片資訊！．442
SLR Club_www.slrclub.com．443
Raysoda_www.raysoda.com．445
VoigtClub_www.voigtclub.com．446
Magnum_www.magnumphotos.com。446
FLICKR_www.flickr.com．446
PHOTOSIG_www.photosig.com．447
Digital Photography Review_www.dpreview.com．
447

SLR？DSLR？

最新趨勢是 DSLR！

01．SLR？是汽車品牌嗎？

02．瞭解一下DSLR的工作原理

03．幸福的煩惱！鏡頭的分類

04．至少要瞭解鏡頭的規格

05．正確的資訊與適合自己的DSLR ①

06．正確的資訊與適合自己的DSLR ②

07．DSLR的各種必備工具

08．DSLR的各種鏡頭工具

最近，數位相機幾乎完美地取代了傳統相機，已成為現時代的文化趨勢。隨著手機內建數位相機（手機相機）的普及，很多數位相機愛好者選擇畫質更好、專業性更強的數位相機。專業數位相機具有可更換鏡頭、高解析等優點。用消費型傻瓜相機拍攝人物照片時，很容易遺失細微的背景，相形之下，DSLR數位相機能真實地捕捉所有的人物表情和容易被人忽略的背景，但是價格比較昂貴。目前，各大公司都推出普及型DSLR數位相機，因此DSLR數位相機的價格已接近消費型傻瓜相機。本章節中，將介紹DSLR數位相機的結構和特點，並簡要地說明購買時的注意事項。

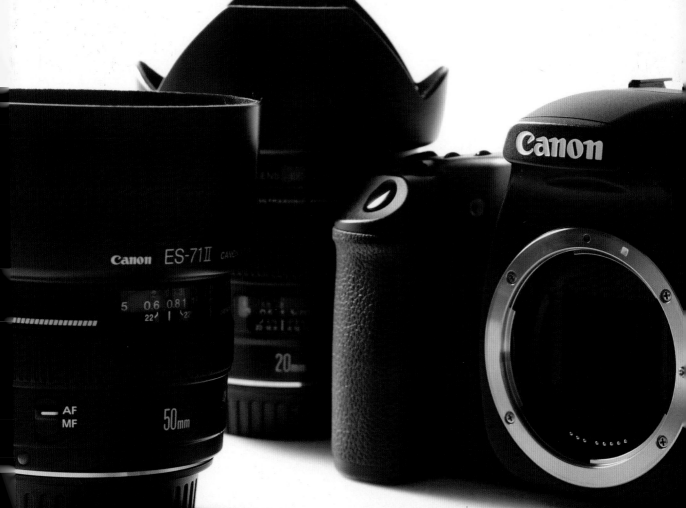

1 SLR？是汽車品牌嗎？

一提到SLR，汽車製造商就會想起賓士跑車SLR，但是攝影愛好者卻想起能更換各種鏡頭的可攜式相機。簡單地講，「單眼相機」就是SLR。最新的SLR相機具有手動功能和自動功能，而且根據使用者的愛好和攝影需求，可以任意改變相機的設定。

大部分相機和照片的相關術語都以傳統相機為基準定義。自成圖片技術出現後，首先出現了傳統相機，而且具有豐富的規格和標準，因此所有數位相機都參考傳統相機的規格。SLR是「單眼反射式相機（single Lens Reflex）」的縮寫，又稱為「單眼」相機。文字上比較抽象，但是參照結構圖就容易理解。

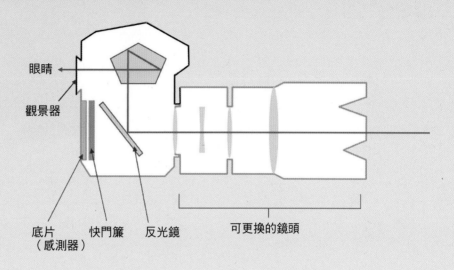

眼睛
觀景器
底片（感測器）
快門簾
反光鏡
可更換的鏡頭

DSLR的內部結構及工作原理

如圖所示，SLR相機透過相機內的反射鏡反射從一個鏡頭進來的光線，因此透過觀景器（View Finder）能事先預覽需要記錄的對象。如果按下快門，反射鏡就向上移動，同時打開快門簾，因此用底片（感測器）記錄拍攝前透過觀景器確認過的影像。SLR相機能預覽透過反射鏡反射從一個鏡頭進來的影像，而且根據看到的影像調整焦距和曝光值，因此SLR相機又稱為「單眼」相機。總而言之，透過「預覽—對焦—按快門」的過程完成拍攝。

預覽──對焦──按快門

DSLR相機的工作原理

佳能30D型機身上安
裝了50mm，F1.4鏡頭

那麼，什麼是DSLR相機？DSLR是「數位單眼反射
式相機（Digital single Lens Reflex）」
的縮寫，是用數位感測器代替相機內底片的
SLR相機，因此稱為「DSLR數位相機」。

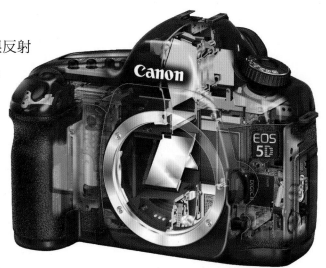

Canon DSLR EOS5D的內部結構圖
DSLR是用數位感測器代替底片，並記
錄影像。

◗◗ 什麼是RF相機？

大部分家庭都有收藏已久的RF相機。RF相機除了拍攝所需的鏡
頭外，為了確認拍攝物體另外安裝旁軸（Range Finder），因此
透過連動方式微調鏡頭和旁軸的焦距。

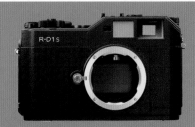

雖然擁有隨時都能查看拍攝物體的獨立觀景器（連軸），但是
透過觀景器中看到的影像與實際影像之間存在一定的視差，而
且物距越小視差越明顯。有些
RF相機也能更換鏡頭，但是快門簾前方沒有反射鏡，因此不屬於SLR
相機。最近，最早開發35mm傳統相機的萊卡公司推出了手動對焦模
式的RF數位相機M8。

愛普生公司的RF數位相機 R-D1s

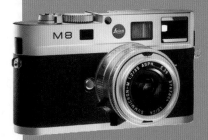

萊卡公司的RF數位相機 M8

簡單地講，SLR是手動式傳統相機，DSLR是手動式數位相機。最初，DSLR數位相機的價格非常昂貴，但是已經推出了接近高階消費型傻瓜數位相機價格的普及型DSLR數位相機，因此深受攝影愛好者的矚目。

什麼是數位感測器？

在數位相機中，數位感測器是代替底片記錄影像的關鍵零件。一般情況下，感測器的大小決定數位相機的價格。感測器越大記錄影像資訊的面積越大，因此能得到色彩更豐富、品質更優良的照片，但是感測器越大生產成本越高，相對相機的價格居高不下。

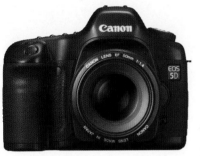

佳能 EOS5D

賓得士 K20D

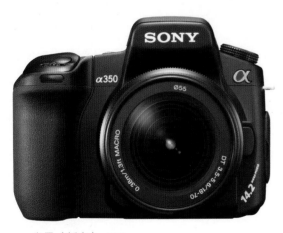

索尼（新力）a350

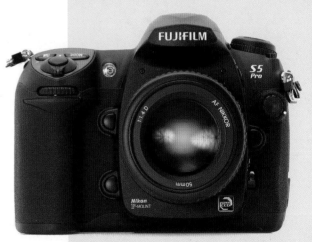

富士 FinePix S5pro

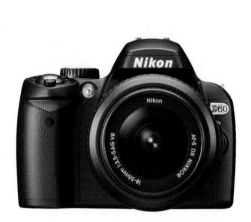

尼康 D60

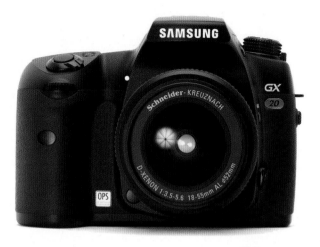

三星GX20

SLR相機可拆卸鏡頭，因此大部分SLR相機都能根據自己的需求互換不同的鏡頭。由於DSLR數位相機沿用了SLR相機的規格，因此亦能使用SLR相機的鏡頭。那麼，為什麼要更換鏡頭呢？關於這個問題，在「Chapter02」中將詳細介紹。為了理解DSLR數位相機的特點，首先要理解DSLR數位相機的數位感測器。一般情況下，數位感測器決定相機的特點、性能和價格。在下一個單元中，將詳細地介紹DSLR數位相機的感測器規格。

消費型傻瓜數位相機的結構

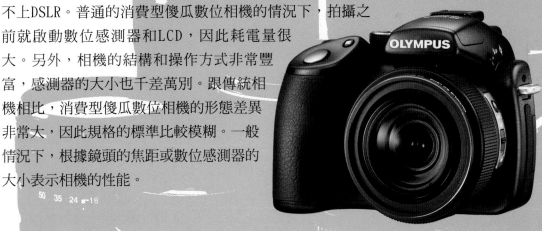

卡西歐 EXILIM
Pro EX-F1

用普通的消費型傻瓜數位相機拍攝時，也能透過LCD無視差地瀏覽畫面。由於消費型傻瓜數位相機的結構特點，透過數位感測器即時向LCD傳輸成圖片，因此普通的消費型傻瓜數位相機稱不上DSLR。

RF等普及型傻瓜數位相機除了LCD外還有光學觀景器，但是大部分普及型傻瓜數位相機的觀景器內不顯示拍攝資訊。High-End級高階傻瓜數位相機中，卡西歐EXILIM Pro EX-F1或奧林巴斯SP 570UZ雖然不能更換鏡頭，但是工作原理類似於DSLR，而且觀景器內有微型LCD，因此能跟DSLR一樣無視察地瀏覽畫面。

但是普及型傻瓜數位相機內沒有光學鏡片，只是透過LCD即時傳輸畫面，因此也稱不上DSLR。普通的消費型傻瓜數位相機的情況下，拍攝之前就啟動數位感測器和LCD，因此耗電量很大。另外，相機的結構和操作方式非常豐富，感測器的大小也千差萬別。跟傳統相機相比，消費型傻瓜數位相機的形態差異非常大，因此規格的標準比較模糊。一般情況下，根據鏡頭的焦距或數位感測器的大小表示相機的性能。

装有35mm全尺寸（Full Size）感測器的尼康D3相機解剖圖

② 瞭解一下 DSLR的工作原理

DSLR數位相機用數位感測器代替使用底片的傳統相機，而且具有LCD觀景器。除此之外，DSLR數位相機的機械結構與SLR傳統相機基本相同。隨著數位感測器的性能、規格和特點，DSLR數位相機的性能千差萬別。本次練習中，將詳細介紹數位感測器。

數位感測器是決定DSLR數位相機性能和畫質的主要零件
之一。介紹數位感測器之前，先瞭解一下底片的規格。
所有小型DSLR數位相機都按照35mm傳統相機的規格分
類，因此能直接使用SLR傳統相機的鏡頭。

在超市或照相館裡容易購買的24張或36張底片稱為
「35mm小型Negative底片（135底片：來自柯達Kodak
的產品型號）」。一張35mm底片的面積為「36mm×
24mm」，長寬比為3：2。

即，35mmSLR傳統相機的情況下，經過鏡頭進來的光線
能形成相當於35mm底片面積的像（在照片成圖片圈內形
成的影像）。

為了降低生產成本，提高生產效率，給消費者提供合理
價位的數位相機，大部分DSLR數位相機都採用小於35mm
底片的數位感測器。當然，這與感測器技術毫無關係。

35mm底片

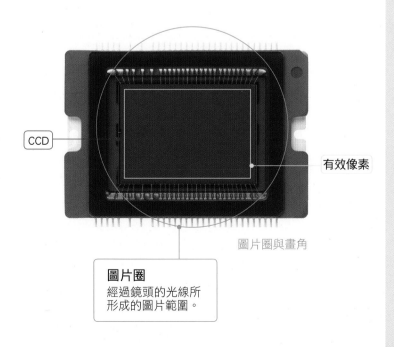

CCD

有效像素

圖片圈與畫角

圖片圈
經過鏡頭的光線所
形成的圖片範圍。

作為最初的普及型DSLR數位相機，佳能EOS-10D採用了不到35mm底片一半規格的1：1.6數位感測器。索尼（新力）a350數位相機的像素達到1,420萬像素，採用了1：1.5規格（23.6mm×15.8mm）的數位感測器。另外，佳能1D Mark3採用1：1.3規格（28.1mm×18.7mm）的數位感測器，尼康D3採用了跟35mm底片相同的1：1規格（36mm×23.9mm）數位感測器。

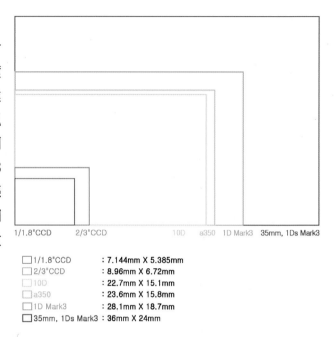

☐ 1/1.8"CCD	: 7.144mm X 5.385mm
☐ 2/3"CCD	: 8.96mm X 6.72mm
☐ 10D	: 22.7mm X 15.1mm
☐ a350	: 23.6mm X 15.8mm
☐ 1D Mark3	: 28.1mm X 18.7mm
☐ 35mm, 1Ds Mark3	: 36mm X 24mm

底片與感測器的規格對比

DSLR數位相機能直接使用SLR相機的鏡頭，因此在相同的攝影條件（相同的鏡頭和相同的拍攝距離）下，DSLR數位相機的成圖片範圍小於SLR相機。35mmSLR相機用鏡頭能形成跟35mm底片面積相同的成圖片圈（Image Circle），但是大部分DSLR數位相機的感測器規格小於35mm底片，因此拍攝範圍小於SLR相機。

 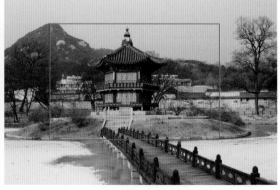

左側照片是用35mm底片和50mm標準鏡頭拍攝的作品。右側照片的紅色方框範圍是在相同的距離，用相同的50mm標準鏡頭拍攝的實際畫角。此時，使用了裝有35mm底片的1：1.6規格感測器的DSLR數位相機。

DSLR數位相機的數位感測器規格小於35mm底片，因此在同樣的距離，用相同的鏡頭拍攝同一個物體時，用DSLR數位相機拍攝的照片比35mm傳統相機拍攝的照片小，但是用同樣大小的相紙沖洗時，會出現用35mm底片拍攝的整體畫面中裁切部分畫面（Crop，裁切）後放大的效果，因此有些人認為DSLR數位相機本身具有望遠功能，而有些人認為這不是真實的望遠效果。

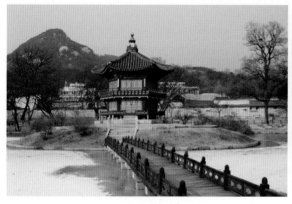

DSLR數位相機的成圖片範圍小於傳統相機，但是用同樣大小的相紙沖洗時，用DSLR數位相機拍攝的照片反而會顯得更大。

有些DSLR數位相機的數位感測器規格跟底片面積相等，具有1：1的比率。目前，尼康和佳能的典型機種之一的尼康D3、佳能EOS-1Ds Mark3和索尼（新力）a900都裝有1：1比率的數位感測器。雖然這些DSLR數位相機裝有跟35mm底片相同規格的1：1感測器，但是價格不菲。

幾年前上市的佳能普及型全景（Full Frame，與35mm底片相同的面積）DSLR數位相機EOS-5D的情況下，其價格還不到其他品牌1：1全景DSLR數位相機的一半，但是因優良的畫質和性能深受攝影愛好者的青睞。雖然全景DSLR數位相機的價格不斷地下跌，但是購買全景DSLR數位相機依然要承擔昂貴的費用。

))) 什麼是畫角？

畫角是指透過鏡頭形成的畫面面積。換句話說，就像是目不轉睛地注視正前方時，肉眼能看到的範圍（視角）。隨著相機內的鏡頭焦距不同，從相機的觀景器所看到的畫面（畫角）有一定的差異。鏡頭的焦距越短畫角越大，鏡頭的焦距越長畫角越小，而且具有一定的望遠功能。

尼康公司的1200萬像素全景DSLR D3　　佳能公司的旗艦型（Flagship）EOS-1Ds Mark3

數位感測器的大小決定快門簾的尺寸和位於快門（Shutter）前方
的反射鏡尺寸。一般情況下，反射鏡的尺寸與數位感測
器的規格成比例，同樣與觀景器（View Finder）的大
小成比例。意即，數位感測器的規格也影響透過觀景
器能看到的畫面面積。

此外，消費型傻瓜數位相機的密封性很好，相形之
下，灰塵或異物容易進入可更換鏡頭的DSLR數位相
機內部，影響數位感測器的性能和品質。更換鏡頭
時，灰塵或異物會進入相機內部，而且打開快門簾
的瞬間附著到感測器表面，因此拍攝的照片上容易出
現髒點。由此可知，DSLR數位相機需要
比消費型傻瓜數位相機更細緻的管
理和貼心。

2008年下半年由索尼（新
力）公司推出的35mm1：1
比率的DSLR a900

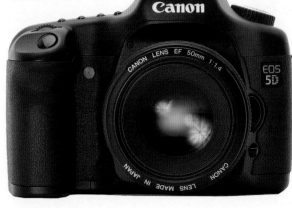

佳能公司的普及型全景DSLR EOS-5D

◖◗◗ 除塵功能

最近上市的大部分DSLR數位相機都具有除塵功能。
2003年發布的奧林巴斯E-1數位相機的感測器首次
搭配了透過超音波振動除塵的功能，而如今大部分
相機都具有除塵功能。

右圖為尼康D60數位相機的氣流控制系統。在相機
的鏡頭安裝部（接環）附近設定了能控制空氣流動
的凹槽，因此防止灰塵或異物附著到感測器表面。
過去，大部分透過超音波振動方式清除感測器表面
上的灰塵，但是氣流控制系統的除塵功能更為強
大。

尼康D60的氣流控制系統

CCD與CMOS有什麼區別？

常說的數位相機感測器是指CCD（Charge-Coupled Device）和CMOS（Complementary Metal Oxide Semiconductor Field Effect Transistor）。

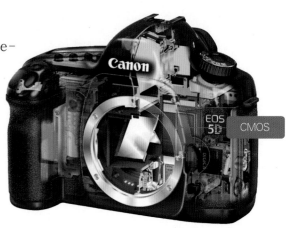

CMOS

一般情況下，根據製作工藝區分數位感測器，但是從嚴格意義上，根據感測器內部的電荷傳送方式區分。意即，根據感測器產生的電荷傳送方法區分。

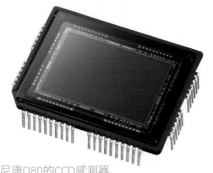

尼康D80的CCD感測器

佳能EOS 40D的CMOS感測器

■ 感測器（Sensor）

感測器是指光電變換單元。光電二極體（Photo Diode）半導體接受光線時會產生相應的電荷（把光訊號轉換成電訊號），而電容（Capacitor）能暫時保存這些電訊號，因此感測器是由光電二極體和幾百萬個電容組成的矽晶片。在光線環境下，感測器內的光電二極體根據光線的亮度產生不同電壓的電訊號，而且以數位形式保存這些電訊號，最後形成我們常見的數位照片。

■ CCD VS CMOS

CCD是完好無缺地傳送感測器產生的電荷的方式，CMOS是經過一定的轉換處理後傳送感測器電訊號的方式。1970年，美國貝爾實驗室（Bell Laboratories）首次開發了基於CCD傳送方式的半導體攝影機，目前在日常生活中廣泛應用。

CCD的感光度和畫質都非常好，而且可原封不動地傳送電訊號，因此善於處理連拍等高速訊號，但是製作技術複雜，製造成本非常高，而且很難製造大規模的產品。尤其是CCD的耗電量很大，因此不適用於倚靠電池工作的攝影設備。

CMOS就按照記憶體的製作技術，以集成FET（Field Effect Transistor）的方式製作，因此成產銷率高，便於批量生產。一般情況下，CMOS的生產成本遠遠低於CCD。另外，便於製作大規格產品，而且耗電量很低，但是電訊號的傳輸過程中容易產生干擾（Noise），或者圖片失真的現象。

CMOS的ISO感光度不如CCD，而且電訊號的傳輸速度較慢。目前，不斷地開發像素的感測器，但是CMOS傳輸速度的技術發展跟不上像素的增加速度，因此影響了連拍功能的效率。近幾年，佳能公司在CMOS技術方面取得了重大突破，因此DSLR感測器市場逐漸傾向於CMOS方式，而且最近生產的大部分數位相機的感測器都採用CMOS方式。

	CCD	CMOS
優點	1.感光度很高，而且具有最好的畫質 2.資料處理速度非常快，因此有利於連拍攝影。	1.能以低廉的價格實現大量生產。 2.耗電量低。 3.便於生產大規格產品。 4.在技術方面有了新的突破。
缺點	1.製造成本高。 2.耗電量大。 3.很難生產大量的產品。	1.感光度較差。 2.資料處理速度慢。

50mm, F5.6, 1/100, ISO 100

幸福的煩惱！
鏡頭的分類

前章節中提到，SLR與DSLR的優點是「鏡頭的可更換性」，但是對DSLR來說，可更換各種鏡頭也是幸福的煩惱之一。目前，每個品牌都有自己獨特的鏡頭，而且每種鏡頭的價格有很大的差異。下面介紹選擇鏡頭的方法。

在任何領域，專業術語始終是初學者要面對的一面牆。尤其是由英文縮寫和數字組成的術語經常讓初學者苦惱不已，相機和鏡頭的相關術語更是如此。

本練習中，簡單地介紹區分和對比各種鏡頭的方法。閱讀本章節時，可以跳過暫時無法理解的部分。在Chapter02中將詳細介紹關於鏡頭的光學理論和照片理論。

裝有18-55mm鏡頭的尼康D40捆綁套件

DSLR數位相機和鏡頭

DSLR數位相機與消費型傻瓜數位相機不同，分開銷售機身和鏡頭。為了滿足初學者的需求，很多公司開始推出安裝中低價鏡頭的普及型DSLR，即捆綁套件（Bundle kit）。受好評的鏡頭價格普遍高於普通相機，但是不瞭解鏡頭差異的初學者很難理解這一點。對照片來說，鏡頭本身的價值就能超越相機本身。

一看鏡頭就知道相機？

從鏡頭的外觀可以看到各種數字碼。在接觸DSLR之前，也許忽視過這些數字碼，但是這些資料可以說是鏡頭的「身分證」。

即使不參考其他說明或性能指標，透過這些資料能瞭解所使用的鏡頭和相機。右圖為作者的鏡頭部分。關於鏡頭的知識，在下一節中將詳細介紹。

定焦（單）鏡頭：固定焦距的鏡頭

鏡頭的焦距與畫角有密切的關聯（請參考Chapter02之練習05）。一般情況下，根據焦距和畫角，把鏡頭區分為標準鏡頭（Standard），廣角鏡頭（Wide Angle），望遠鏡頭（Telephoto）。

鏡頭的焦距　　鏡頭的最大亮度（最大光圈值）

表示自動對焦鏡頭

鏡頭的最小亮度（最小光圈值）

鏡頭的製造公司　　使用的濾鏡直徑規格

鏡頭指標簡介

標準鏡頭（Standard Lens）

■ 焦距為50mm左右的鏡頭（以35mm傳統相機為基準）
■ 以35mmSLR相機為基準，具有類似於人眼視角（50°左右畫角）的鏡頭
■ DSLR數位相機的畫角隨感測器規格減小，因此很難視為標準鏡頭
■ 能實現類似於人眼的景深

佳能EF50mm F1.2L USM

廣角鏡頭（廣角鏡頭，Wide Angle Lens）

尼康 ED14mm F2.8D

■ 焦距小於50mm的鏡頭（以35mm傳統相機為基準）
■ 以35mmSLR相機為基準，畫角大於50°的鏡頭
■ 能放大顯示近距離拍攝物體，而縮小顯示遠距離的背景
■ DSLR數位相機的感測器規格不斷變小，因此又推出了焦距更短的鏡頭
■ 景深範圍很大（Pan Focus效果）

望遠鏡頭（望遠鏡頭，Telephoto Lens）

- 焦距大於50mm的鏡頭（以35mm傳統相機為基準）
- 以35mm SLR相機為基準，畫角小於50mm鏡頭的鏡頭
- 能放大拍攝遠距離的拍攝物體（望遠鏡效果）
- 能拉近遠景，因此產生近距離的效果（減少遠近感）
- 景深範圍很小（Out of Focus效果）

索尼（新力）
SAL 85mm F1.4

望遠鏡頭的效果

用70mm望遠鏡頭拍攝的作品。模糊地顯示背景，因此更突出鮮花的清晰感，而且感覺不到背景與鮮花之間的距離感。

廣角鏡頭的效果

用24mm廣角鏡頭拍攝的作品。縮小顯示桅桿的頂部，而放大顯示桅桿的底部，因此增加了遠近感。

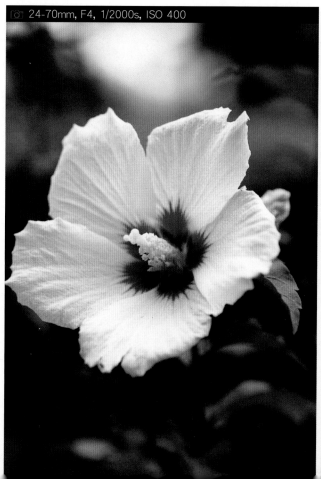

24-70mm, F4, 1/2000s, ISO 400

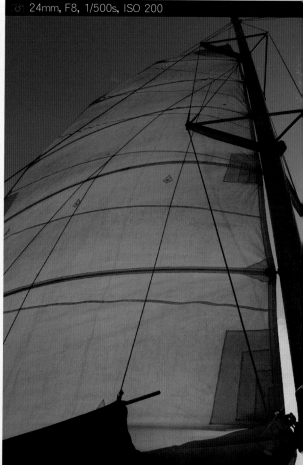

24mm, F8, 1/500s, ISO 200

變焦鏡頭：可任意微調焦距的鏡頭

與單一焦距的定焦鏡頭不同，變焦（Zoom）鏡頭能任意微調焦距。一般情況下，根據焦距範圍分為標準變焦鏡頭，廣角變焦鏡頭和望遠變焦鏡頭。

標準變焦鏡頭

以35mm底片鏡頭為基準，能覆蓋50mm前後的準廣角和準望遠焦距領域，具有自然的表現能力。

索尼（新力）公司最近發布的24-70mm標準變焦鏡頭

> **什麼是焦距（Focus）？**
>
> 焦距是根據鏡頭與拍攝物體的距離，能清晰地顯示拍攝物體的拍攝距離。調整焦距的方式有兩種，即半按快門（半快門）後自動對焦的AF（Auto Focus）方式和手動對焦的MF（Manual Focus，手動對焦）。

廣角變焦鏡頭

具有大畫角的、能任意微調焦距的鏡頭。與17-40mm，16-35mm，14-24mm等標準鏡頭相比，廣角變焦鏡頭的焦距範圍較小。

尼康14-24mm 廣角變焦鏡頭

望遠變焦鏡頭

具有比標準鏡頭更長的焦距。望遠變焦鏡頭的畫角很小，而且能像望遠鏡一樣放大顯示遠距離拍攝物體，並任意微調焦距。一般情況下，具有70-200mm或100-400mm等較長的焦距。

佳能70-200mm望遠變焦鏡頭（具有抖動修補功能）

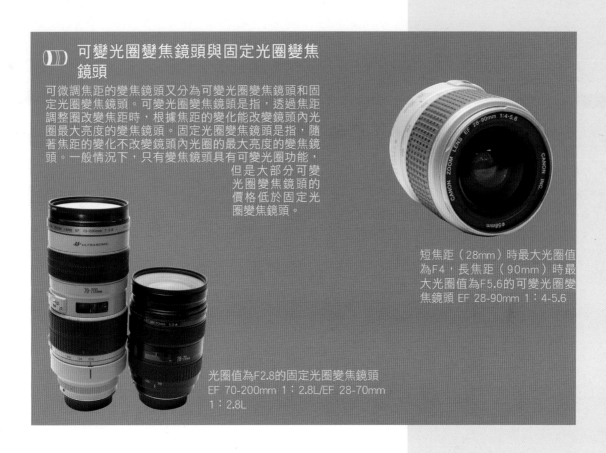

可變光圈變焦鏡頭與固定光圈變焦鏡頭

可微調焦距的變焦鏡頭又分為可變光圈變焦鏡頭和固定光圈變焦鏡頭。可變光圈變焦鏡頭是指，透過焦距調整圈改變焦距時，根據焦距的變化能改變鏡頭內光圈最大亮度的變焦鏡頭。固定光圈變焦鏡頭是指，隨著焦距的變化不改變鏡頭內光圈的最大亮度的變焦鏡頭。一般情況下，只有變焦鏡頭具有可變光圈功能，但是大部分可變光圈變焦鏡頭的價格低於固定光圈變焦鏡頭。

短焦距（28mm）時最大光圈值為F4，長焦距（90mm）時最大光圈值為F5.6的可變光圈變焦鏡頭 EF 28-90mm 1：4-5.6

光圈值為F2.8的固定光圈變焦鏡頭 EF 70-200mm 1：2.8L/EF 28-70mm 1：2.8L

亮鏡頭與暗鏡頭？

如上所述，由焦距和光圈值決定鏡頭的規格，但是根據鏡頭具有的光圈又分為亮鏡頭和暗鏡頭。

亮鏡頭（1：1.4）

暗鏡頭（1：4-5.6）

從鏡頭的前端或側面能看到1：1.4-1：2.8等數位，而這些數位表示鏡頭的最大亮度（最大開放光圈值）。最大光圈值越小鏡頭的亮度越高，最大光圈值越大鏡頭的亮度越低。經過亮鏡頭的光量較多，因此在較暗的地方也能確保足夠的光線。一般情況下，最大光圈值小於F4的鏡頭稱為亮鏡頭，大於F4的鏡頭稱為暗鏡頭。

鏡頭與鏡頭的焦距

根據自己的需求和拍攝環境可以更換DSLR數位相機的鏡頭，但是隨著鏡頭的性能或特點不同，拍攝的效果完全不同，因此要慎重地選擇鏡頭。

鏡頭的重要性

對數位相機來說，最重要的零件是鏡頭，其次為數位感測器。一般情況下，視力好的人能更正確地認知事物。鏡頭跟人眼一樣，性能越好認知事物的能力越強。不管選擇標準鏡頭、廣角鏡頭、望遠鏡頭還是變焦鏡頭，都應該先使用各種鏡頭，並充分地掌握各種鏡頭的畫角和鏡頭的固有特性。

鏡頭的焦距

鏡頭的焦距是指，把鏡頭的對焦圈調整為無限大時，從鏡頭的二次主點（鏡頭內的光圈附近）到數位感測器面（底片位置）的直線距離。一般情況下，由這個直線距離和所使用的數位感測器規格決定標準鏡頭、廣角鏡頭和望遠鏡頭。

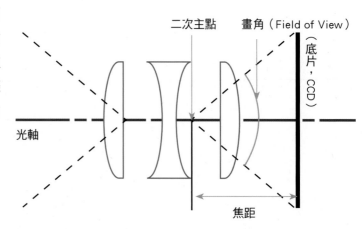

鏡頭的焦距是指，從光圈附近的第二主點到底片面的直線距離

購買鏡頭時，鏡頭上的50mm，24mm，70-200mm等數值表示鏡頭的焦距。隨著焦距的不同，鏡頭的畫角、拍攝物體的大小、景深、遠近感也不同，因此要特別慎重地選擇鏡頭。購買相機時，大部分安裝標準系列焦距的變焦鏡頭，要想深入地學習攝影，最好再購買一個焦距固定的定焦鏡頭（單鏡頭）。下表中列出了用不同焦距鏡頭拍攝的效果差異。

焦距短	焦距長
畫角大	畫角小
拍攝物體變小	拍攝物體變大
以廣角拍攝較大的範圍	以望遠拍攝局部
適合拍攝風景照片	適合拍攝人物照片

鏡頭的焦距

[◎] 焦距80mm

[◎] 焦距200mm

4 至少要瞭解鏡頭的規格

一般情況下，複雜的鏡頭名字由鏡頭的性能決定，因此選擇鏡頭之前必須瞭解鏡頭的性能表示方法。鏡頭的名稱是各種英文縮寫和數位值的組合，因此首先介紹一下鏡頭的名稱和含義。

大部分情況下，用「製造商-接環規格（或自動對焦功能）-焦距-光圈值-不同製造商特有的光學性能-濾鏡口徑（φ）」表示鏡頭的名稱，但是不同製造商的標記方法和順序有所差異。

其中，用英文字母表示製造商和接環規格，用數位和「mm」單位表示焦距和鏡頭的直徑，然後再用英文縮寫表示不同製造商特有的光學性能。

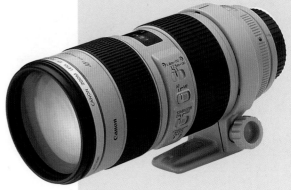

Canon EF 70-200mm 1:2.8L IS USM

Canon EF 70-200mm 1:2.8L IS USM
1　2　3 4 5　6

1 佳能E F接環（Mount）的自動對焦（AF）鏡頭
2 焦距為70mm至200mm的望遠變焦鏡頭
3 F2.8固定光圈亮鏡頭
4 佳能公司特有的頂級L鏡頭
5 具有鏡頭的防手振IS（Image Stabilizer）
6 鏡頭的焦距調整驅動馬達採用超音波馬達（USM：Ultra Sonic Motor）

Canon EF 50mm 1:1.8 II
1　2　3 4

1 佳能EF接環的AF鏡頭
2 焦距為50mm的定焦（單焦）鏡頭
3 光圈值為F1.8的亮鏡頭
4 與既有型號的光學特性相同的第二版鏡頭

Canon EF 50mm 1:1.8 II

Tamron AF　19-35mm　1:3.5-4.5　φ77
　　　　1　　　　　2　　　　　3　　　4

1 騰龍（Tamron）的AF鏡頭

2 焦距範圍為19mm至35mm的廣角變焦鏡頭

3 最小焦距為19mm時最大光圈值為F3.5，最大焦距為35mm時最大
光圈值為F4.5的鏡頭

4 濾鏡口徑為77mm的鏡頭

Tamron AF 19-35mm 1:3.5-4.5 φ77

Nikon AF-S VR 70-200mm f/2.8G IF-ED
　　　1　　2 3　　　4　　　　5　6 7 8

1 尼康的AF鏡頭

2 採用超音波馬達

3 具有防手振（VR：Vibration Reduction）

4 焦距範圍為70mm至200mm的望遠變焦鏡頭

5 F2.8固定光圈的亮鏡頭

6 沒有光圈手動微調功能的G型鏡頭

7 對焦時不伸縮鏡筒的IF（Inner Focus）方式

8 採用尼康的獨家技術──超低色散鏡片（ED：Extra Low Dispersion）

Nikon AF-S VR 70-200mm f/2.8G IF-ED

第一次選用哪種鏡頭呢？

選擇鏡頭時，最重要的是鏡頭的焦距和開放光圈的亮度。根據焦距
分為廣角鏡頭、標準鏡頭和望遠鏡頭，用英文字母F（或f=）表示最
大光圈值。

F2.8= f=2.8 =1:2.8

光圈值的表示方法

亮鏡頭能最大程
度地表現拍攝物
體的空間感。

📷 50mm, F2, 1/1250s, ISO 100

光圈值越小鏡頭的亮度越高，而且鏡頭的價格越高。有時用大寫英文字母「F」和光圈值表示最大光圈值，有時用小寫英文字母「f=」和光圈數值表示最大光圈值。比如，「F2.8」和「f=2.8」。有時，還會用1：2.8表示最大光圈值為2.8的鏡頭。

變焦鏡頭的價格範圍很大。一般情況下，價格低廉的暗鏡頭（變焦）採用可變光圈方式，而價格昂貴的變焦鏡頭主要採用固定光圈方式。由於結構方面的優勢，定焦（單焦）鏡頭的亮度比變焦鏡頭高。即使是同樣焦距的鏡頭，亮鏡頭的價格普遍高於暗鏡頭。

第一次接觸SLR傳統相機的攝影愛好者都從50mm標準定焦鏡頭開始，逐漸根據自己的需求購買其他定焦鏡頭或變焦鏡頭，但是普及型DSLR數位相機的感測器規格小於35mm底片，因此使用同樣的鏡頭也無法得到SLR相機的畫角。50mm定焦鏡頭在SLR相機上能得到標準畫角，但是在DSLR數位相機上只能得到類似於80mm（50×1.6=80）準望遠鏡頭的畫角，因此使用DSLR的攝影愛好者更喜歡選擇廣角系列的鏡頭，但是1：1全景機身的DSLR數位相機採用跟35mm底片相同規格的數位感測器，因此50mm鏡頭能得到標準畫角。

如果第一次使用DSLR數位相機，最好選用能涵蓋廣角和準望遠範圍的24-80mm變焦鏡頭。對DSLR數位相機而言，這些鏡頭是標準變焦鏡頭。

尼康AF-S 24-70mm F2.8G ED標準變焦鏡頭

70mm, F5.6, 1/640s, ISO 200

即使鎖緊光圈，望遠鏡頭能自然地捕捉遠距離的背景

什麼是接環（Mount）規格？

對於可更換鏡頭的相機來說，只有鏡頭與相機的機械/電器規格一致，才能接環（Mount）或操作。為了保證鏡頭和相機的機械/電器互換性，提出了接環規格的概念。目前，還沒有國際標準的接環規格，因此很多相機製造商使用各自的接環規格。當然，獲得其他製造商的憑證（Licensing）後，可以使用其他製造商的接環規格。

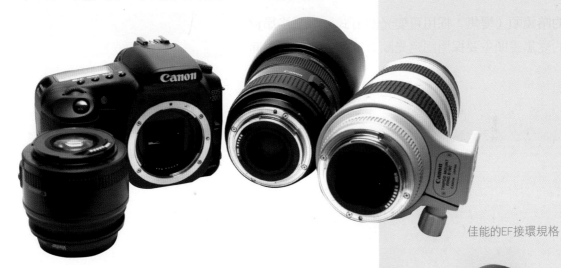

佳能的EF接環規格

佳能EF接環規格的情況下，在機身上安裝鏡頭時，像擰螺絲一樣右旋轉固定。相反地，尼康接環規格的情況下，左旋轉才能安裝固定。另外，尼康和佳能的電子介面也不同。由底片

尼康的F接環規格

製造商富士底片（Fuji Film）推出的S5Pro採用了尼康接環規格，因此能搭配尼康的所有鏡頭，但是不能使用佳能鏡頭。

什麼是副廠（Third Party）鏡頭？

由於這些接環規格，相機製造商能構築只
屬於自己的鏡頭生產陣容（Line-Up）。目
前，除了相機製造商外，還有很多專門生
產鏡頭的公司，而他們生產的鏡頭統稱為
副廠「Third Party」鏡頭。

Sigma 17-70mm鏡頭　　　Tamron 17-35mm鏡頭

最典型的副廠鏡頭製造商有適馬
（Sigma）、騰龍（Tamron）、圖麗
（Tokina）等。一般情況下，副廠鏡頭製造商
根據每個鏡頭製造商的接環規格製作一系列鏡頭。即使副廠
鏡頭的規格與相機製造商的原廠鏡頭相同，副廠鏡頭的價格
遠遠低於相機製造商的鏡頭。

根據效能價格比的C/P值選購鏡頭時，最好選擇副廠鏡頭。另
外，購買副廠鏡頭時，一定要選擇與機身匹配的接環規格。

遺憾的是，大部分相機製造商和副廠鏡頭製造商都是日本公
司。韓國的部分，只有三星公司最近才推出普及型DSLR數
位相機。在鏡頭方面，很早以前韓國的三陽光學（Samyang
Optics）曾經製作銷售過35mmSLR鏡頭，但是早已停產，因此
使用者很少，甚至在二手市場也很難找到該鏡頭。

基本鏡頭外另購一個鏡頭時，應該選擇哪種鏡頭？

很多人不滿足於現有的鏡頭和相機。用自帶鏡頭的相機也能
很好地拍攝，但是只要預算允許，就會想再購買一個更好的
鏡頭。如上節所述，市面上有根據鏡頭的特點可以改變焦距
的變焦鏡頭和焦距固定的定焦鏡頭，還有很多標準鏡頭、廣
角鏡頭和望遠鏡頭，因此選擇哪種鏡頭是購買鏡頭時面臨的
重要問題之一。

一般情況下，根據自己的拍攝方向選擇鏡頭。如果經常拍攝風景，就應該選擇廣角變焦鏡頭；如果經常拍攝柔和地處理背景的人物照片，就應該選擇85mm或100mm的準望遠亮鏡頭；如果想挑戰鮮花或昆蟲照片，就應該選擇近照（Microlens）鏡頭；如果拍攝運動的對象，最好選擇望遠變焦鏡頭或望遠定焦鏡頭。

此外，不要盲目地追逐潮流，應該認真地考慮自己的需求，同時用現有的鏡頭累積更多的經驗和知識。經過長時間的實際拍攝，確定自己所需要的鏡頭後，再購買其他鏡頭也不遲。

70-180mm近照
變焦鏡頭

12-24mm廣角變焦鏡頭

18-135mm標準望遠變焦鏡頭

105mm近照鏡頭

200mm望遠鏡頭

佳能（Canon）鏡頭的術語及表示方法

1980年底，佳能公司大膽地放棄了FD接環規格和EF接環規格的互換性，把一直使用手動式FD接環規格的傳統相機，改成使用電子式EF接環規格的EOS系統，因此在相機和鏡頭的電子化方面佔有主導地位。從此以後，佳能公司在與尼康公司的競爭中穩穩地占了上風。下面介紹一下佳能鏡頭的術語和表示方法。

▓ EF

EF是「Electronic Focus」的縮寫，是指佳能的自動對焦（AF）鏡頭的接環規格。佳能的手動對焦鏡頭的接環規格用FD表示，但是FD接環規格不能與EF接環規格的EOS（Electronic Operating System）相機互換。
比如，Canon EF 24-70mm 2.8L

▓ EF-s

EF-s是佳能公司在DSLR市場上取得成功的數位專用鏡頭的接環規格。安裝鏡頭後，鏡頭與底片（感測器）面的距離與既有的EF接環規格相同，但是成像圈的大小適合於1：1.6規格的數位感測器，因此支援EF-s接環規格的相機（40D，450D，400D等）能使用EF接環規格的鏡頭，但是以前生產的EF接環規格的相機（傳統相機，EOS-1D級，1Ds級，5D等）不能使用EF-s鏡頭。
比如，Canon EF-s 10-22mm f/3.5-4.6 USM

▓ L

L是「LOW」的縮寫，主要使用折射率較小的超低色散鏡片或非球面鏡片。另外，集成佳能的所有電子/光學技術的最頂級鏡頭統稱為L。
一般情況下，在鏡頭的最大光圈值後面用紅色「L」表示。
比如，Canon EF 24-70mm 2.8L

▓ USM

USM是「Ultra Sonic Motor」的縮寫，是指用於自動對焦的無噪音超音波馬達。該馬達透過超音波振動驅動鏡頭，因此提高了準確度，使用了高速驅動、低噪音、低耗電量等性能，而且能實現快速正確的自動對焦（AF）功能。
比如，Canon EF 24-70mm 2.8L USM

▓ AL

AL是「Aspherical Lens」的縮寫。由於鏡頭的球面，出現中心與周圍的焦點成像不一致的球面像差（Spherical aberration）。AL是指能修補這種球面像差的非球面鏡頭。一般情況下，可以參照鏡頭包裝盒或說明書裡的符號。

▓ CaF2，UD，S-UD

光線經過鏡頭時，由於折射引起的稜鏡效果，產生色相差（chromatic aberration）。對於色相差具有低折射率和分光特性的成分化學式為CaF_2。另外，UD表示「Ultra-Low Dispersion（超低色散鏡片）」，S-UD表示「Super UD（高性能超低色散鏡片）」。一般情況下，可以參照鏡頭包裝盒或說明書裡的符號。

DO

DO是「Diffractive Optics（繞射光學）」的縮寫，是指能改變各色相固有波長方向的鏡頭。與UD鏡頭相比，DO鏡頭能更完美地修補色相差，而且能達到望遠鏡頭的小型化和輕量化。請參考鏡頭包裝盒或說明書裡的符號。

I/R

I/R是「Inner Focusing（內焦鏡頭）/Rear Focusing（後焦鏡頭）」的縮寫。內焦鏡頭的情況下，焦點位於光圈正前方，後焦鏡頭的情況下，焦點位於光圈後方。改變焦距或微調焦點時，IR變焦鏡頭的鏡筒不會前後伸縮。另外，啟動AF功能時，手動對焦圈也不會一起旋轉，因此使用PL或C-PL濾鏡時比較方便。請參考鏡頭包裝盒或說明書裡的符號。

FT-M

FT-M是「Full Time Manual Focusing」的縮寫。使用AF鏡頭時，為了手動對焦，必須先按下AF/MF按鈕，但是FT-M鏡頭的情況下，在AF過程中能隨時用手動方對焦，而且支援USM鏡頭。請參考鏡頭包裝盒或說明書裡的符號。

FP

FP是「Focus Preset」的縮寫。只要事先設定拍攝物體與相機之間的距離，按下快門的同時能根據拍攝物體距離自動對焦。用望遠鏡頭拍攝運動的物體時，FP功能具有很大的優勢。請參考鏡頭包裝盒或說明書裡的符號。

CA

CA是「Circular Aperture（圓形光圈）」的縮寫。有些鏡頭的光圈孔為多邊形，而CA鏡頭的光圈孔採用圓形，因此背景模糊（Background Blur）效果非常自然。請參考鏡頭包裝盒或說明書裡的符號。

IS

IS是「Image Stabilizer」的縮寫。IS鏡頭內裝有陀螺儀（Gyro）感測器，因此在1/30s以下的慢速攝影中也能感知鏡頭的抖動，並向反方向折射光線，最後得到清晰的照片。請參考鏡頭包裝盒或說明書裡的符號。

尼康（Nikon）鏡頭的術語及表示方法

尼康公司特別重視傳統，因此在數位相機中也不改變傳統相機時代的SLR相機用鏡頭接環規格，這也說明了尼康公司對老式鏡頭使用者的一種負責任態度。下面介紹一下尼康鏡頭的術語和表示方法。

▨ AF

AF是「Auto Focus」的縮寫，標在尼康自動對焦鏡頭的名稱前面。尼康接環規格的最大優勢是，在最新的DSLR數位相機上也能相容使用以前生產的手動對焦鏡頭。
例）AF Zoom-Nikkor 28-80mm f/3.3-5.6G

▨ AF-S

S是「Silent Wave Motor」的縮寫，是指裝有超音波對焦馬達（SWM）的鏡頭。
例）AF-S VR Zoom-Nikkor 70-200mm f/2.8G IF-ED

▨ D

D是「Distance/Dimension」的縮寫，是指尼康的D-Type鏡頭。尼康的手動對焦鏡頭與自動對焦鏡頭的接環節構相同，因此在最新數位相機上也能安裝手動對焦鏡頭，但是最新數位相機不能電子控制手動對焦鏡頭。D-Type鏡頭能把距離資訊傳到給相機本身，用來控制鏡頭，而且具有光圈的手動調整圈。微調光圈時，必須把手動調整圈固定到最小光圈位置（最大數值）。
例）AF Zoom-Nikkor 70-300mm f/4-5.6D

▨ G

G是尼康的G-Type AF鏡頭。尼康的手動對焦鏡頭和D-Type鏡頭的無光圈手動調整圈鏡頭就屬於該類型鏡頭。G鏡頭的情況下，透過相機的電子控制系統調整光圈。G-Type鏡頭跟D-Type鏡頭一樣，能把距離資訊傳遞給相機。
例）AF-S VR Zoom-Nikkor 70-200mm f/2.8G IF-ED

▓ ED

ED是「Extra Low Dispersion」的縮寫。ED鏡頭採用了折射率小的超低色散鏡片，因此色相差的修補能力很強，適用於望遠鏡頭或變焦鏡頭。

例）AF-S VR Zoom-Nikkor 70-200mm f/2.8G IF-ED

▓ DX

感測器的規格小於35mm底片面積的尼康DSLR專用鏡頭。根據數位感測器的大小設計了成像圈（Image Circle），因此在傳統相機或1：1全景數位相機D3上使用時，不能記錄畫面邊緣，因此出現黑角（Vignetting）現象，但是因尼康相機的傳統接環互換性，在過去的傳統相機上也能使用。

例）AF-S DX Zoom-Nikkor 18-70mm f/3.5-4.5G IF-ED

▓ IF

IF是「Inner Focusing/Internal Focusing」的縮寫，是指調整焦距（Zooming）時伸縮鏡筒，或者對焦時鏡頭的最前端不旋轉的結構。正因為如此，拍攝時不需要改變鏡頭長度，而且使用偏光濾鏡（PL或C-PL濾鏡）時比較方便。

例）AF-S VR Zoom-Nikkor 70-200mm f/2.8G IF-ED

▓ VR

VR是「Vibration Reduction」的縮寫，是指能感知相機和鏡頭的細微振動，並能防手振的功能，其效果類似於佳能IS功能。

例）AF-S VR Zoom-Nikkor 70-200mm f/2.8G IF-ED

5 正確的資訊與適合自己的DSLR ①

購買DSLR數位相機之前，必須掌握大量的、正確的相關資訊。數位感測器的規格和鏡頭的價格固然重要，但是數位相機、鏡頭和數位照片的規格也非常重要。只有確定滿足自己需求和預算的相機，才能購買滿意的DSLR數位相機。

如果打算購買DSLR數位相機,去攝影器材專賣店前,至少要瞭解DSLR數位相機的主要規格。另外,為了購買其他飾品,事先要掌握相機的各種規格。最近,有很多關於相機或攝影的網站,因此只要投入一定的時間,就能獲得足夠的相關資訊。在本章節中,只介紹選擇DSLR數位相機時必須掌握的知識。

怎樣區分DSLR的主要規格(Spec)?

一般情況下,數位相機的規格包括20多種內容,而且不同的製造商有一定的差異,因此選擇DSLR數位相機時,只能重點考慮其中的幾項內容。下面以佳能DSLR數位相機為例,介紹DSLR數位相機的主要規格。隨著製造商的不同,數位相機的規格也不同,但是主要規格基本相同。

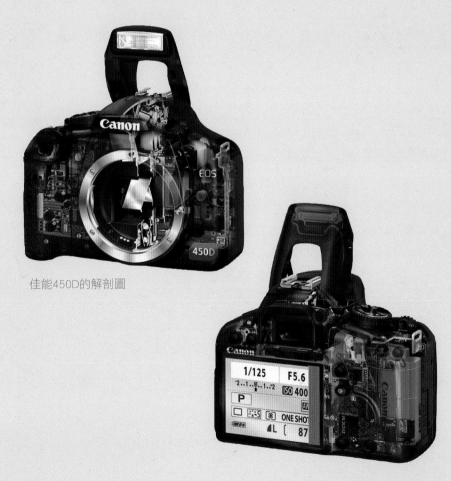

佳能450D的解剖圖

佳能的DSLR數位相機
和各種鏡頭

■ **有效像素**：是指數位感測器（Sensor）的形式和像素，表示相機背面的LCD解析度。

■ **記錄像素**：由保存檔的畫質和保存檔的格式（Format）決定的像素的量。

■ **鏡頭**：可使用的佳能鏡頭接環種類。是指由感測器規格決定的有效攝影畫角。

■ **光學變焦/數位變焦**：在普通消費型數位相機中表示的功能之一。DSLR數位相機可更換鏡頭，因此不受光學變焦或數位變焦的影響。

40D的觀景器

■ **AF方式**：DSLR數位相機提供能透過觀景器（View Finder）看到的多個自動對焦點（AF Point）。使用自動對焦點的自動對焦模式又分為半快門焦點固定模式，人工智慧自動對焦模式和手動對焦模式。

■ **攝影距離（從鏡頭末端開始）**：普通數位相機的情況下，攝影距離是接環性能的主要指標之一，但是DSLR數位相機的情況下，可以獨立安裝鏡頭，而且由鏡頭的規格決定最小攝影距離，因此與相機的性能無關。

■ **快門**：表示相機內快門的機械或電子方式。

■ **快門速度**：最大快門速度是區分普及型相機和專業型相機的主要指標之一。普通數位相機的情況下，最大快門速度為1/1000s～1/2000s，但是DSLR數位相機的快門速度能達到1/4000s（專業DSLR數位相機的情況下，最大快門速度能達到1/8000s以上）。閃光燈的同步（X-Syncro）是指能跟透過外部介面連接的外接閃光燈同步的最大快門速度。

顯示各種資訊的頂部LCD

■ **感光度ISO**：表示最小感光度和最大感光度的範圍。隨著型號的不同，感光度範圍也不同。一般情況下，最小感光度為50，最大感光度為200。另外，最大感光度與畫質有密切的關係，因此在高感光度下，必須確認照片的畫質。

■ **測光方式**：是指能測定曝光量的測光模式。常用的測光方式有評價測光、局部測光、平均測光、點測光（Spot）等方式。大部分DSLR數位相機都能支援以上四種方式，或者用點測光方式代替局部測光方式。

■ **曝光控制方式**：表示相機內建的各種拍攝模式。所有製造商和型號基本上都支援快門優先模式、光圈優先模式和手動模式。

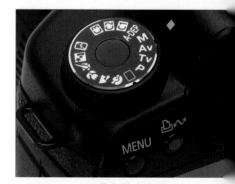

曝光模式旋鈕

佳能40D的
液晶畫面

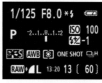

■ **曝光修補**：是指能修補曝光的最大範圍和單位。在自動曝光模式下，曝光修補範圍為「-2Stop」至「+2Stop」。大部分相機的修補值的步長為「0.3Stop」和「0.5Stop」。AEB是Auto Exposure Bracketing的縮寫，只要輸入曝光修補範圍、單位和拍攝數量，就能用多種曝光值自動完成拍攝。

▓ **白平衡**：根據光源的種類微調色感的模式。根據不同的照明條件選擇晴天、陰天、多雲天氣、白熾燈、日光燈、閃光燈、自動等適合光線狀況的白平衡模式，就能正確地表達色感。

▓ **內建閃光燈**：表示內建閃光燈的測光、閃光曝光（E-TTL II）和再充電時間。內建閃光燈與相機的等級無關，而且發光量較少，因此DSLR數位相機上最好配一個外接閃光燈。內建閃光燈的有無情況並非DSLR數位相機的主要選擇標準，而且很多高階DSLR數位相機沒有內建閃光燈。E-TTL是Evaluative Through The Lenses的縮寫，是指根據鏡頭接受的光量自動控制閃光燈發光量的閃光燈測光及發光方式。

內建閃光燈

▓ **外接閃光燈介面**：能連接外接閃光燈，並保持同步性的介面。大部分DSLR數位相機都裝有熱靴（Hot-Shoe，相機機身上方的方型、銀色連接底座，作用為固定閃光燈），而且有些高階相機多帶有外接傳輸介面（相容於PC電腦的介面，例如USB）。

▓ **閃光燈發光修補**：表示閃光燈的光量修補範圍和單位。閃光燈發光修補範圍也是「-2Stop」至「+2Stop」，而且修補步長為「0.5Stop」和「0.3Stop」。

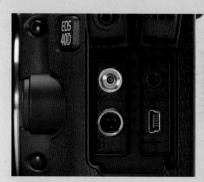

外接閃光燈介面在內的
各種外部介面

▓ **拍攝模式**：拍攝模式分為每按一次快門只拍攝一張照片的單拍模式，每按一次快門連續拍攝多張照片的連拍模式和定時拍攝模式。

▓ **無線控制**：透過無線發布終端控制相機。「N3 type terminal的無線控制」標識表示「N3」連接方式。即使是同一家製造商，不同型號的無線連接方式可能都不一樣，因此要事先瞭解使用方式。

▓ **定時拍攝**：相機內裝有計時器，時間一到相機便會自動拍攝，因此只要設定時間，就能自動拍攝。當然，可以人工設定定時時間。

▓ **連拍模式**：只要按住快門，就能連續拍攝。連拍速度表示每秒鐘能連續拍攝的最大速度。如果主要拍攝運動物體，就應該多矚目連拍功能。

▓ **視野率**：是指透過觀景器（View Finder）能看到的畫面面積和實際拍攝的畫面的比例。有些高階數位相機的視野率可以達到100%，因此透過觀景器看到的畫面和實際拍攝的照片之間幾乎沒有任何差異。

▓ **記錄媒體**：是指相機使用的記憶卡規格。大部分DSLR數位相機支援CF記憶卡，但是有些相機同時支援CF卡和SD卡，也有部分相機只支援SD記憶卡。SD記憶卡的資料處理速度比CF記憶卡快很多，而且體積更小便於攜帶。因此市面大多以SD記憶卡相機為主流。

佳能40D的背面液晶螢幕

■ 照片檔案格式：是指JPG、RAW等照片檔的保存格式（Format）。

■ 播放模式：透過相機的LCD螢幕瀏覽已拍攝照片的功能（播放，Review）。播放功能中，最重要的是放大倍數。由於LCD螢幕的解析度低於照片的解析度，因此很難透過LCD螢幕瀏覽到模糊的影像。為了正確地確認照片效果，必須適當地放大瀏覽。

■ 直接列印：不經過電腦，直接連接相機和印表機就能列印照片的功能。

■ 人機界面：是指相機與電腦，或者相機與TV的連接方式。常用的電腦連接方式有IEEE 1394，USB2.0、USB 3.0或HDMI等傳輸介面。只要連接相機和TV，透過TV就能瀏覽播放拍攝的照片和影片。

■ 電源：是指相機可用的充電電池和電源擴充卡規格。即使是相同的製造商，隨著相機型號的不同，可使用的充電電池規格也不同。為了滿足長期旅行或緊急狀況下的攝影要求，還推出了能使用普通鹼性電池的數位相機。

■ 大小及重量：是指不包含充電電池、記憶卡的相機本身的重量。選擇DSLR數位相機，是不能只考慮相機本身的重量，還應該考慮額外安裝的鏡頭、外接閃光燈的重量。

應該注意哪些性能？感測器的大小！

採購數位相機時，普遍根據有效像素評價等級，但是對DSLR數位相機來說，數位感測器的實際大小和有效攝影畫角比有效像素更為重要。猶如汽車引擎的排氣量決定汽車等級和價格一樣，數位感測器的大小決定DSLR數位相機的價格和等級。

根據有效攝影畫角（由感測器大小決定），能區分感測器的等級。目前，有效攝影畫角與35mm底片面積的比例為1：1.5～1：1.6的DSLR數位相機稱為普及型數位相機。在普及型數位相機的基礎上，追加各種便捷功能和外部擴展功能的DSLR數位相機稱為專業型數位相機。比如，具有1：1.3有效攝影畫角的DSLR數位相機相當於一部中型汽車。

佳能（450D，約1：1.6）和尼康（D80，約1：1.5）
代表性普及型DSLR

相形之下，有效攝影畫角為1：1的全景
（Full Frame）DSLR數位相機就
相當於一部大型汽車。大型
DSLR數位相機屬於專業型數
位相機，而且感測器較大，
因此相機的像素很容易超過
1200萬。這些DSLR數位相機
的價格有時能超過一部小型
汽車的價格。如果根據數位感
測器的大小區分DSLR數位相機的等級，就
容易縮小可選相機的範圍。

佳能EOS-1D Mark3（約1：1.3）和
EOS-1Ds Mark3（約1：1）

要考慮快門速度和感光度！

相機規格所包含的內容很多，但是大部分只表示確保相機的正
常功能所需的普通性能，因此不能作為對比的關鍵指標。另
外，即使是同等級的相機，隨著不同的製造商，規格的內容有
可能也不同。

前面提到的感測器形式，即CCD方式和CMOS方式隨著製造商和型
號而不同，但是很少根據感測器的形式選擇DSLR數位相機。一
般情況下，很難觀察和體驗感測器方式，因此快門最大速度和
感光度顯得更加直覺和實用。

快門速度

用底片或數位感測器記錄由鏡頭形成的影像時，根據光圈適當
地微調光量的裝置就是快門。快門速度範圍越大，或者快門速
度越快，適應不同環境和條件的能力越強。對於DSLR數位相機
來說，如果高速快門的速度能支援1/4000s以上，就稱得上錦上
添花。在晴天，要想透過光圈的開放來獲得模糊效果（Out of
Focusing），快門速度會受到一定的限制，因此最好選擇快門
速度能支援1/8000s以上的機型。

感光度（ISO）

感光度是指底片或數位感測器能感知和記錄光線的程度。感光度越小感知光線的能力越差，但是透過低干擾和較高的明暗對比能確保最好的品質。相反地，感光度越大在黑暗環境下感知光線的能力越強，但是干擾增加，而且明暗對比較差，因此影響照片的品質。

有些DSLR數位相機的最低感光度為ISO 50，也有最低感光度為ISO 200的DSLR數位相機。最低感光度為ISO 200的情況下，如果使用暗鏡頭，會抑制光圈的最大開放。另外，有些DSLR數位相機的最大感光度能支援到ISO 3200或6400，也有支援到ISO 25600的機型。有些機型的感光度很高，但是在ISO 800以上的高感光度下照片的畫質會急遽下降，因此注意觀察不同感光度下的樣品照片後，再選擇合適的感光度拍攝。

在室內攝影或夜間攝影中，高感光度DSLR數位相機能發揮很大的實力，但是高感光度容易產生干擾，因此降低照片的畫質，無法獲得滿意的作品。

請矚目最大同步（X-Syncro）速度！

規格內容中，也能看到快門的同步（X-Syncro）速度標識，這種標識表示能與閃光燈同步的最大快門速度範圍。目前，有些機型的同步速度為1/160s，有些機型的同步速度為1/250s，因此最好選擇同步速度較高的機型。使用外接閃光燈的情況下，如果快門速度超過同步速度範圍，閃光燈的發光會滯後於快門，因此很難得到正確的照片。

PC介面

快門線介面（Release）

能連接同步電纜（Syncro Cable）的PC介面

有提供熱靴（Hot-Shoe）
介面嗎？

所有DSLR數位相機都提供能安裝專用
閃光燈的熱靴（Hot-Shoe），但是部
分普及型DSLR數位相機沒有能連接閃
光燈同步電纜的PC介面。使用美茲
（Metz）等其他製造商的閃光燈，或
者使用攝影棚裡的大型閃光燈時，必
須連接PC介面。如果沒有PC介面，必
須單獨購買能在熱靴上連接同步電纜
的熱靴擴充卡（Shoe Adapter）。

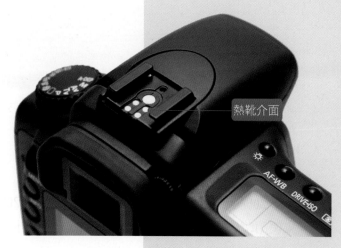

熱靴介面

能安裝專用閃光燈的熱靴
（Hot-Shoe）

 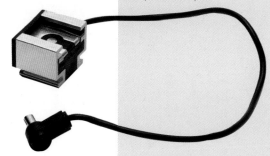

能連接閃光燈同步電纜的熱靴擴充卡（Shoe Adapter）
左側兩個零件是能與DSLR數位相機的熱靴連接的擴充卡輸出端
（Output），右側零件是能與閃光燈連接的熱靴擴充卡輸入端（Input）

Cannon 40D, EF 24-70mm, F10, 1/125s, ISO 100

正確的資訊與適合
自己的DSLR②

在上一節中，主要介紹了選購DSLR數位相機時必須掌握的規格分類法、數位感測器、快門速度、感光度等內容，本章節中將介紹不同品牌DSLR數位相機的照片效果、個性化特徵、鏡頭接環規格的分類方法、數位感測器規格等實質性的性能指標。

鏡頭的接環功能，檢查配合度

同等級的機型也有細微的規格差異，但是很多情況下除了客觀的規格外，根據對品牌的喜愛程度決定最後的機型。如上所述，選擇一個品牌，就相當於選擇一種鏡頭的接環規格，因此今後購買鏡頭時，也應該具有相同的接環規格才能相容。

由此可知，選擇DSLR數位相機時，還應該瞭解不同接環規格鏡頭的生產陣容（Line Up）和特點。比如，是否容易買得到相應接環規格的鏡頭？鏡頭的生產清單中有沒有C/P值比較高的中低價位鏡頭？有些DSLR數位相機製造商沒有自己固定的接環規格，只能使用其他品牌的接環規格，因此必須掌握各種接環規格。

與普通的消費型數位相機不同，購買DSLR數位相機時，如果選擇一個品牌，即選擇一種接環規格後，很難選擇其他品牌的接環規格。目前，DSLR數位相機二手交易比較活躍，但是更換其他品牌時，不得不更換相機、鏡頭和所有配件。跟傳統相機相比，DSLR數位相機的降價空間比較大，因此更換品牌時容易產生經濟損失。第一次選擇品牌時，一定要慎重考慮，最好徵求專業人士的建議，或是上網爬文參考別人的心得。

Body Mount

Lens Mount

我也有審美眼？不同品牌相機的照片特性

第一次購買DSLR數位相機時，很多人不關心接環規格或照片的效果，只是一味地問「佳能相機好？還是尼康相機好？奧林巴斯也不錯嗎？」對相機品牌的這種提問相當於「媽媽好？還是爸爸好？你喜歡金泰熙還是喜歡孫藝珍？」毫無比較性。

模特兒 金恩芝 照片宋民秀

Sample 01

Sample 02

目前，佳能（Canon）、尼康（Nikon）、奧林巴斯（Olympus）、富士（Fuji）、索尼（新力）（Sony）、賓得士（Pentax）、適馬（Sigma）、松下（Panasonic）等多家製造商製造生產DSLR數位相機。選擇某品牌相機時，經常受主觀意識的影響，而且每個用戶（User）對自己選擇的品牌情有獨鍾，因此往往忽略相機的缺點，只強調該品牌的優點。

相機跟普通家電產品不同，因此區分不同品牌相機的特性時，自然要評價照片的效果。廣大攝影愛好者認可的、鏡頭特性的評價標準如下：

■ Canon佳能相機的色感華麗而柔和，因此適合拍攝人物照片。

■ Nikon尼康相機的對比度很強，而且真實地記錄景象，因此適合拍攝報導照片和記錄照片。

■ 索尼（SONY）、美能達（Minolta）、賓得士相機的色彩度很濃，因此具有獨特的質感。

■ 奧林巴斯相機的色感華麗，而且層次感豐富。

在現實生活中，國內新聞社的綜藝節目記者和體育節目記者主要使用Canon佳能相機。另外，主要拍攝人物照片的婚紗照攝影師和嬰幼兒攝影師也普遍使用佳能相機。相形之下，社會節目和政治節目的記者只使用Nikon尼康相機。

如果對不同品牌的這些評價為事實，就應該透過照片能區分出所選用的相機品牌，但是作者本人還不能透過照片猜出相機品牌。

Sample 03

照片 黃賢攝

Sample 04

前面列出的5張照片（Sample01～05）是分別用佳能、尼康、美能達DSLR數位相機拍攝的作品（已打亂排列順序），請大家根據不同品牌的特徵選擇一下對應的相機品牌。在下一頁中列出了每張照片的詳細資訊。如果從這些照片中能感覺到不同品牌的特徵和區別，就有助於數位相機的選擇。

傳統相機的情況下，不同品牌相機的特點比較明顯。意即，用同樣的底片拍攝時，不同鏡頭的色感和對比度有明顯的區別。尤其是用彩色底片拍攝時，在沖印過程中很難進行後期製作，因此更為明顯。

Sample 05

但是用數位相機拍攝時，很容易對自己的作品進行後期製作。另外，在攝影前透過參數（Parameter）或影像模式（Picture Mode）能調整飽和度（Saturation）、對比度（Contrast）、清晰度（Sharpen）、色相範圍等。

如果善用DSLR數位相機，透過攝影前後的調整能得到自己想要的效果，因此不同品牌的特性對DSLR數位相機使用者的影響並不大。

必須確認感測器的性能！

下面介紹到攝影器材店購買相機時必須確認的事項。在購買DSLR數位相機之前，如果只瞭解不同品牌、機型的價格，就不要盲目地到攝影器材店選購相機。我們能理解第一次拿起只是在網路或TV廣告中看到的相機時的激動心情，但是不能把這種心情一直保持到付款階段。

選擇喜歡的機型後，應該仔細地檢查該產品的異常情況。首先，要測試數位感測器的異常情況。如上所述，數位感測器是燦爛的尖端半導體技術的結晶體。半導體的生產並不是單純的比例式批量生產，而是存在一定的不良率。意即，合格產品和不合格產品的生產會保持一定的比率（％）。在流通的最後階段，也能發現部分不良產品，因此要進一步檢查數位感測器的狀態。一般情況下，用壞點（Dead Pixel）和熱燥點（Hot Pixel）來評價數位感測器的異常情況。

■ **壞點**：顧名思義，指不能完成正常功能的像素。在照片上，形成暗點或其他顏色的斑點。

■ **熱燥點**：由於特定像素過負荷，照片中出現紅點或亮點。

測試不良像素的方法很簡單。蓋上鏡頭蓋，然後用軟體檢查手動拍攝的照片。一般情況下，用軟體確認ISO 100時以1/30s、1/160s、1s、2s等快門速度拍攝的照片。感測器的像素很小，因此很難用肉眼識別。如果善用專業軟體，能以數位形式顯示出不良像素。

壞點的情況下，像素本身不起作用，因此與快門速度無關，每次都會出現斑點。熱燥點的情況下，只有快門速度較慢時才會出現斑點。如果在低速下出現大量的熱燥點，或者在1/125s以上的快速下也出現熱燥點，就說明數位感測器異常。



◖◖◗ 照片的詳細資訊

下面列出了前一頁照片（Sample01～05）的詳細資訊。請判斷機身和鏡頭的品牌，並確認自己的判斷是否正確。

- ■ Sample01：佳能40D
- ■ Sample02：尼康D80
- ■ Sample03：美能達α-7D
- ■ Sample04：尼康D2H
- ■ Sample05：佳能EOS-1Ds



攝影器材專賣店比較集中的地方，大部分都有提供這些檢查服務。一般情況下，用筆記型電腦跟消費者一起檢查數位相機的異常情況。大部分普通家電產品商店沒有這種服務，甚至很多銷售人員根本不知道這種測試方式，因此要特別注意。

不良像素檢測軟體

確認LCD螢幕的不良像素

檢測數位感測器後，還應該檢查LCD螢幕觀景器。一般情況下，LCD螢幕上的不良像素不影響照片的效果，但是今後會影響攝影師的心情，因此最好仔細地檢查。LCD螢幕的情況下，只能用肉眼觀察不良像素，因此在商場內多拍幾張照片，然後直接檢查LCD螢幕內的照片。DSLR數位相機的LCD螢幕跟筆記型電腦或LCD螢幕一樣，允許1～5個不良像素點。

進口原廠相機（正貨）vs平輸相機（水貨）

最後，要確認選擇的相機是國產相機還是進口原廠相機。有些相機是只針對自己國內消費市場的產品，但是由於各種原因，一部分這種相機出口到其他國家，而這種個別進口的相機稱為「平輸相機（水貨）」。如果購買這些水貨，產品出現異常時，無法從國內進口公司得到免費的A/S售後服務，或者支付比行貨更高的修理費。如果郵寄到原廠國家維修，還要承擔海外運輸等額外費用。如果高價購買的數位相機無法擁有A/S售後服務，一定會給消費者帶來很大的遺憾。

壞點（Dead Pixel）/熱燥點（Hot Pixel）測試軟體

免費（Freeware）的壞點測試軟體（Dead Pixel Test）不需要安裝，只要雙擊滑鼠左鍵滑鼠鍵即可執行檔案。

01 蓋上鏡頭蓋，然後把調焦模式設定為「手動模式」。

02 把照片的保存格式設定為解析度最大的JPG格式。

03 在手動曝光模式下，把感光度（ISO）設定為「100」。

04 分別用30s，10s，3s，1s，1/30s，1/60s，1/125s，1/1000s，1/2000s，1/4000s的快門速度拍攝。

05 保存照片檔後運行壞點/熱燥點測試軟體。

06 啟動測試軟體後，把[Threshold for hot pixel]設定為「60」，[Threshold for dead pixel]設定為「120」。

07 點擊[Browse]按鈕，打開一張照片。如果看不到照片檔，就從[檔案格式]中指定「JPG格式」。

08 單擊滑鼠左鍵[Test]按鈕，就開始測試。在右側介面中，以座標方式表示壞點（Dead Pixel）或熱燥點（Hot Pixel）的類型及位置。

09 在所有快門速度下，同一個位置上每次都出現熱燥點，就可以視為壞點。

尼康D40和專用閃光燈SB-400

7 DSLR的各種必備工具

DSLR數位相機跟普通的數位相機不同,只要購買DSLR數位相機,除了相機和鏡頭外,還需要閃光燈、無線終端等各種工具。如果購買所有工具,就會增加一定的經濟負擔,因此從計畫階段開始,必須做好預算。在本章節中,將介紹不可缺少的各種工具。

記憶卡（Memory Card）

第一次購買DSLR數位相機時，很多用過普通數
位相機的人會感到很驚訝：「買相機怎麼不贈
送記憶卡？」普通數位相機的情況下，即使不
是促銷商品（Package），只要購買相機，至
少贈送基本容量的記憶卡，但是購買價格昂貴
的DSLR數位相機時，連最小容量的記憶卡都不
贈送，難怪很多人感到疑惑。

Sandisk的各種記憶卡

大部分DSLR數位相機都使用CF卡（Compact
Flash Memory）。隨著像素的增加和照片檔容
量的增大，2GB（GB：Gigabyte）以上大容量
CF卡的需求呈上升的趨勢。最近上市的很多
DSLR數位相機至少要配置1GB以上的記憶卡，
這樣才能得到相機支援的最高解析度的高畫質
照片。

大容量CF卡

另外，隨著照片檔容量的增大，保存或重播照片
檔時的資料處理速度明顯下降，因此最新的CF卡
除了容量外，以「266X」或「48倍速」等方式標
記相機的內部資料處理速度，這是以CD-ROM的1
倍速傳送速度150KBps（約1.5Mbps）為基準的倍
數。一般情況下，資料處理速度越高相機的價格
越昂貴。

近年深受歡迎的SDHC記憶卡

目前，人們對記憶卡資料處理速度的要求越來越高，因此PDA上使用的高速SD記憶卡（Secure Digital Memory）深受人們的青睞，同時出現了能一起使用CF卡和SD卡的DSLR數位相機，也出現了只能使用SD卡的DSLR數位相機。購買最新DSLR數位相機時，除了記憶卡的種類、容量和價格外，還應該確認該相機能否使用容量超過SD卡最大容量極限4GB的SDHC記憶卡。

鏡頭（Lens）

除了記憶卡外，「單獨銷售鏡頭」的方式也會讓DSLR數位相機的購買者感到驚奇。即使用相機的購買費用也解決了記憶卡，只要沒有鏡頭，就無濟於事。

有些人沒有做好預算規劃，因此購買相機後，由於資金不足，很長時間買不起鏡頭，只能欣賞快門聲音。最近，普及型DSLR數位相機的競爭越來越激烈，因此推出了低價標準畫角鏡頭的「捆綁套件（Bundle Kit）」。

第一次購買DSLR數位相機時，如果買不起高階鏡頭，就可以購買捆綁套件。如果選擇捆綁套件，就可以避免因「單獨銷售鏡頭」而長時間無法攝影的尷尬。

各種鏡頭

三腳架（Tripod）

與相機機型無關，每位攝影師不可缺少的配件就是三腳架
（Tripod）。很多人認為，只有自拍時才需要三腳架，但是
拍攝低速運動物體時，要想拍攝清晰的照片，便需要發揮三
腳架的功用。

一般情況下，使用望遠鏡頭或特寫攝影時頻繁地使用三腳
架。用望遠鏡頭攝影時，在輕微的抖動下，也會導致重影或
模糊的結果。另外，特寫攝影時，需要大量地鎖緊光圈，因
此降低快門速度，導致畫面模糊或重影的結果。

DSLR數位相機機身和望遠鏡頭重量都比較重，因此購買普通
數位相機時贈送的三腳架可能無法承受DSLR數位相機的重
量。購買DSLR數位相機用三腳架時，應該選擇至少能承受4～
5kg重量的三腳架。

購買三腳架時，還會遇到意想不到的現象。很多攝影器材專
賣店單獨銷售DSLR數位相機用三腳架的每個支架，因此還要
另購固定相機或調整相機高度的三腳架座（Heads）。

安裝球頭雲台的
三腳架

高速運動體的攝影中，三腳架是不可缺少的工具

28-135mm, F5.6, 1/250s, ISO 400

80-200mm, F4, 1/30s, ISO 400

三腳架座的種類繁多，比如用三個操縱桿微
調水平和迴轉的普通座，用一個操縱桿便
捷地微調的球頭雲台（Ball Heads）和球
頭雲台的改進型快速手把（Action Grip）
等。每種座都有能承受的最大負荷，因此要充
分地考慮自己相機的重量和攝影用途。

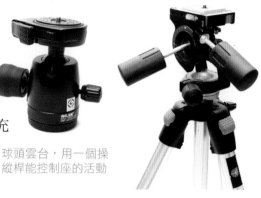

球頭雲台，用一個操
縱桿能控制座的活動

操縱桿式普通座，用三個
操縱桿微調水平和迴轉

在座和相機之間，互相固定對方的零件叫做固定板
（Plate）。只要購買三腳架座，基本上都配有該零件。

固定板

快門線（Release）

如果經濟條件允許，也可以購買快門線（Release）。
快門線是透過電纜延長快門按鈕的一種有線遙控裝置
（Remote）。意即，透過外部介面連接快門線後，透過該
終端的按鈕控制相機的快門按鈕。

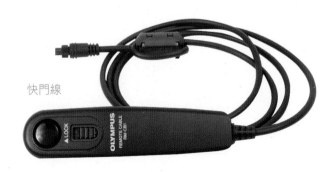

快門線

◖▶◗ 什麼是單腳架（Monopod）？

單腳架（Monopod）的
功能類似於三腳架，但
是只有一個支架。用望
遠鏡頭拍攝運動場面時
經常使用單腳架。另
外，善用單腳架也能跟
三腳架一樣防止抖動。
如果不考慮自己的攝影
模式而購買單腳架，
就容易遇到問題，因此
不建議初學者購買單腳
架。

單腳架

如果使用快門線，就能防止按下快門時
產生的細微抖動現象。在B（Bulb）快門
曝光模式下，快門的曝光時間普遍超過
30s，因此快門線非常適合這種攝影。

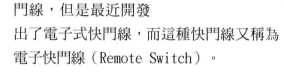

如果沒有快門線，在快門開啟的30s內必
須一直用手按住相機的快門按鈕，將造
成使用上的不便以及拇指的傷害。長久
以來，手動傳統相機一直使用機械式快
門線，但是最近開發
出了電子式快門線，而這種快門線又稱為
電子快門線（Remote Switch）。

電子快門線

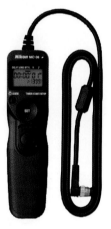

在B快門曝光模式（長時間曝光）下，如果
使用電子快門線上安裝計時器的定時遙控
器（Timer Remote Controller），就不需
要用手錶測量快門的曝光時間，而透過計

定時遙控器

時器能控制快門的動作時間。

最近，在既有的有線遙控裝置的基礎上，又開發出了
紅外線或RF（Radio Frequency）無線方式的遙控裝
置。這種遙控裝置不需要綁手綁腳的電纜線，而且拍
攝特寫照或團體照時，也不需要使用相機內建的自拍
器（Self Timer）。

無線遙控器

在B快門曝光模式下，如果使用有線遙控裝置，按下
遙控裝置按鈕後放下電纜線的瞬間也會產生微小的抖
動，因此無線遙控裝置還能避免這些微小的抖動現象。

閃光燈（Flash/Strobe）

跟三腳架一樣，閃光燈（Flash或Strobe）也是相機最典型的
工具之一。在室內等較暗的地方，閃光燈能修補曝光度。購
買DSLR數位相機時，如果不同時購買三腳架和閃光燈，很多
人在三腳架和閃光燈中不知道先買哪個好。

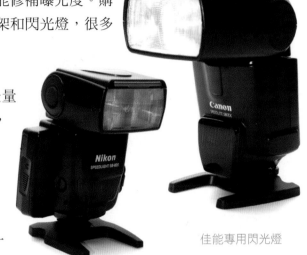

閃光燈是一種發光裝置，因此由最大發光量
決定閃光燈的等級和價格。一般情況下，
用閃光指數（Guide No.）表示閃光燈的
最大發光量，而且數值越高發光量越大。
由「Chapter 03」可知，跟ISO、閃光燈
頭旋轉角度（焦距，mm）、閃光燈的距離
（Meter）一起表示閃光指數，而且根據一
定的公式能表示這三個指標之間的關係。

佳能專用閃光燈

尼康專用閃光燈

一般情況下，不同製造商採用的公式或單位各不相同，而且
有些製造商的閃光指數值很高。因此選擇閃光燈時，不能只
看閃光指數值，還應該確認ISO感光度是不是100，焦距有多
大，是否用英尺（Feet）代替mm單位等（請參考Chapter 03-
練習09）。

很多相機製造商只生產能跟自己品牌相機更換的專用閃光
燈，而且根據發光量分類型號，因此不容易混淆，但是購買
價格低廉的副廠（Third Party）閃光燈時，必須仔細地確認
清楚規格，最好是帶著相機到門市比較安全。

美茲（Metz）公司的閃光燈

柔光罩（Omni Bounce）

蒐集閃光燈資訊時，會接觸到柔光罩
（Omni Bounce）。在近距離拍攝時，如果
直接照射閃光燈，拍攝效果會不自然。在
這種情況下，如果使用柔光罩，就能擴散
閃光燈的光線，因此得到更柔和的效果。
柔光罩是白色的半透明塑膠片，可以安裝
在閃光燈的發光面。從使用頻率和產品材
料的角度來看，柔光罩的價格比較昂貴。

高階閃光燈的情況下，內建垂直於閃光燈
的發光面的白色反射板，因此發揮柔光罩
的作用。

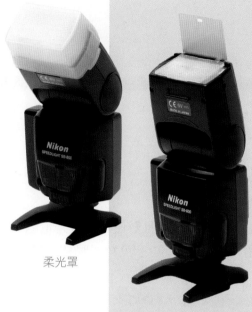

柔光罩

內建反射板的閃光燈

讀卡機（Memory Reader）

DSLR是數位單眼相機，因此離不開讀卡機
（Memory Reader）和灰卡（Gray Card）。為
了傳送已拍攝的照片檔案，可以用USB纜線直接
連接相機和電腦，但是用這種方式傳送檔時，必
須開啟相機的電源，而且傳送速度較慢。

在網咖電腦或別人的電腦上連接相機時，為了使微軟作業
系統（Windows系列）識別相機，必須安裝驅動程式，因此最好
使用簡便、傳送速度較快的讀卡機。跟其他工具相比，讀卡機的
價格比較便宜，因此大部分攝影愛好者都能夠負擔得起。如果購
買劣質的讀卡機，就容易遺失資料或損壞資料，因此最好選購比
較信賴的產品。

SDHC記憶卡專用讀卡機

灰卡（Gray Card）

灰卡（Gray Card）是調整合適的曝光度和白平衡（White Balance）時不可缺少的工具。灰卡的一面是反射率為18％的中性灰色，另一面是反射率為90％的白色。一般情況下，測量合適的曝光度時使用以區域系統（Zone System）為基準的灰色面，手動設定白平衡參數（預設（Preset）參數或常用（Custum）參數設定）時使用白色面。在戶外攝影或人工照明下攝影時，如果善用灰卡手動設定，就能得到正確的白平衡參數。

在人工照明下，很難用數位相機內建的白平衡預設功能設定正確的白平衡參數，如果善用灰卡，就能更正確地微調白平衡。

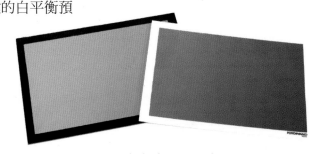

灰卡（Gray Card）

瞭解一下其他工具！

除了上面介紹的必備工具外，還有很多其他工具。所謂的工具是可有可無，但是有助於攝影的器材，因此從眾多工具中選購一兩件工具時，應該充分地考慮便利性和攝影的實際需求。

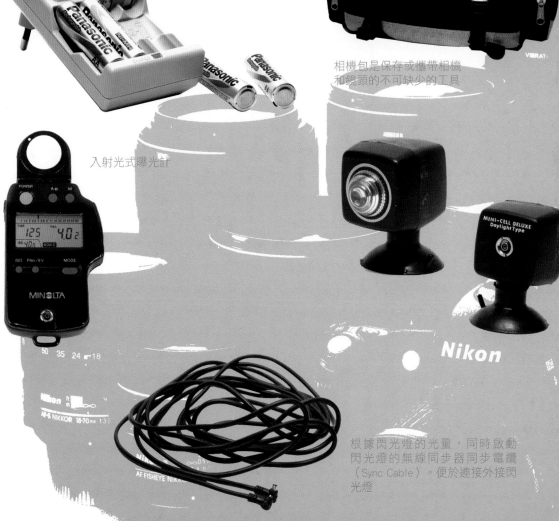

一般情況下，很容易購買到外接閃光燈、相機專用充電器和充電電池。在閃光燈的在充電時間方面，鋰電池會比鹼性電池更短。

相機包是保存或攜帶相機和鏡頭的不可缺少的工具

入射光式曝光計

根據閃光燈的光量，同時啟動閃光燈的無線同步器同步電纜（Sync Cable），便於連接外接閃光燈

8

DSLR的各
種鏡頭工具

100mm, F2.8, 1/400s, ISO 100

鏡頭的主要工具為濾鏡（Filte）和遮光罩
（Hood）。濾鏡的種類繁多，主要安裝
在鏡頭前面，為拍攝的照片增添各種效
果。另外，根據固有的作用和功能，可以
進一步分類。在本章節中，將介紹根據功
能分類的濾鏡，以及濾鏡的固有特徵，同
時介紹遮光罩的作用和其他工具。

濾鏡（Filter）

濾鏡（Filter）在字典中是指「過濾器」，即過濾某些物質的裝置。在日常生活中，經常接觸到的有飲水機的過濾器、冷氣空調濾網、印表機過濾器等。而相機的濾鏡主要是過濾透過鏡片照進來的光線，以此達到各種獨特的拍攝效果。濾鏡的這種附加效果很多樣化，大致可分成30多種類型。在所有攝影中，不一定都需要濾鏡，但是有時候仍然需要瞭解濾鏡的功能。

如果是第一次購買DSLR和鏡頭，為了保護鏡頭，至少要安裝UV濾鏡。如果條件允許，最好安裝MC UV濾鏡。此後，

普通UV濾鏡

根據自己的攝影風格購買其他濾鏡。在濾鏡的特性方面，最能夠完整呈現漂亮顏色的濾鏡是ND濾鏡和C-PL濾鏡，且效能最高。

即使是同樣效果的濾鏡，直徑越大價格越

MC UV濾鏡

昂貴。因為越高級的鏡頭直徑就越大，因此所需要的濾鏡直徑也越大，這樣所要投資下去的費用很可觀。必須再購買前做好全面考量。

在廣角系列鏡頭中，如果使用普通濾鏡，由於濾鏡的邊緣厚度，照片的邊緣上會出現黑角（Vignetting）。為了防止黑角現象，在廣角系列鏡頭上必須使用邊緣厚度比普通濾鏡薄的超薄（Slim）濾鏡。

UV濾鏡

顧名思義，UV（Ultra Violet）濾鏡能做到切斷紫外線的作用。這種濾鏡只透過可視光線，切斷波長較短的紫外線，因此不影響顏色的曝光度。由此可知，UV濾鏡是保護鏡頭的基本濾鏡。UV濾鏡又分為普通UV和MC UV（Multi Coated UV），但是最好選用進行多層膜表面處理的MC UV。普通的UV濾鏡，沒有多層膜來減少光線漫射的現象，因此會出現光線漫射，像是在拍攝夜景或打開閃光燈時，如果使用普通UV濾鏡，街道路燈會變成兩個，或者因閃光燈的影響導致靈異（Ghost）現象。相反地，使用MC UV濾鏡時幾乎不會出現這種現象。

偏光（Polarizing，PL/C-PL）濾鏡

在大氣或反射率較高的物體表面上，偏光濾鏡能切斷與主光源波長不同的其他漫射光線。偏光濾鏡能過濾掉灰塵或水蒸氣產生的漫射光，因此能清晰地拍攝蔚藍的天空，或者能透明地拍攝玻璃或水面。

安裝偏光濾鏡後，只要旋轉濾鏡環（邊緣），就能微調偏光過濾能力。當相機與拍攝物體的反射面形成30°～40°角度時，能達到最佳效果。如果切斷漫射光，就能減少「-1Stop～-2Stop」左右的曝光度。C-PL濾鏡是專門為安裝自動對焦（AF）鏡頭的SLR數位相機開發的產品，如果在SLR或DSLR數位相機上使用PL濾鏡，就會降低AF（自動對焦）的正確度。一般情況下，拍攝風景照片時採用C-PL濾鏡。C-PL濾鏡跟UV濾鏡一樣，都屬於攝影中經常使用的濾鏡。

C-PL（Circular Polarizing）濾鏡

ND（Neutral Density）濾鏡

ND濾鏡能減少經過鏡片的光線強度，達到太陽眼鏡（Sunglasses）的作用。該濾鏡不影響光線的對比度（Contrast）或顏色，只減少光線的強度。根據光線強度的減少量，可分為ND2、ND4、ND8等類型。ND2濾鏡能把光量減少1/2，因此要修補「-1Stop」的曝光度，而ND4濾鏡減少「1/4（-2Stop）」的光量，ND8能減少「1/8（-3Stop）」的光量。

當光線充足時，為了確保較慢的快門速度，經常使用ND濾鏡。拍攝山谷或瀑布時，ND濾鏡能使照片更加柔和。目前，還開發了直接能拍攝太陽的ND400濾鏡，又稱為太陽濾鏡（Sun Filter）。

ND濾鏡

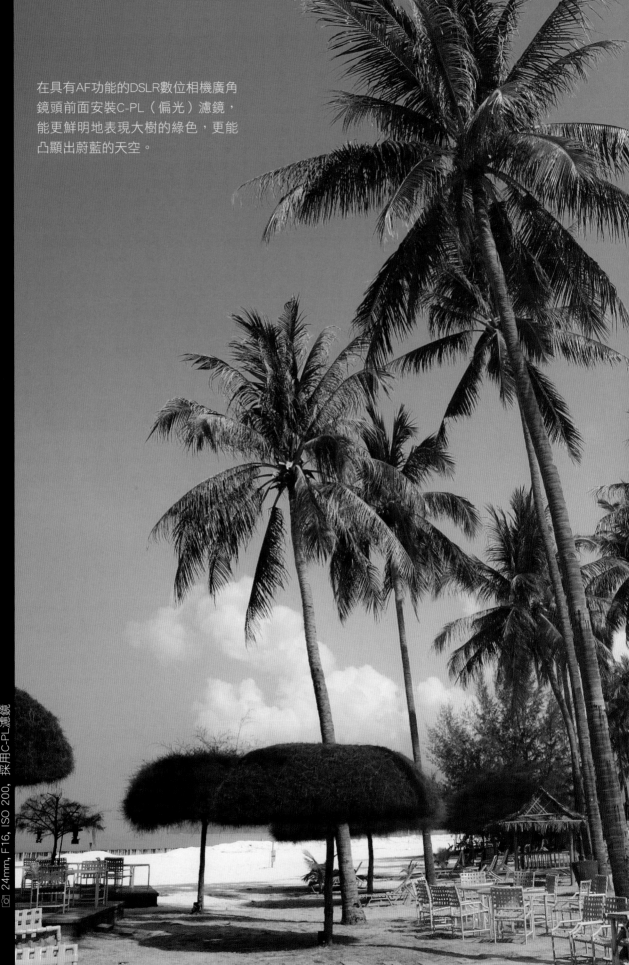

在具有AF功能的DSLR數位相機廣角
鏡頭前面安裝C-PL（偏光）濾鏡，
能更鮮明地表現大樹的綠色，更能
凸顯出蔚藍的天空。

24mm, F16, ISO 200, 採用C-PL濾鏡

十字星（Cross Screen）濾鏡

把經過鏡片的強光向4個方向擴散，因此形成「X」字型的效果。向6個方向擴散的濾鏡稱為雪（Snow）濾鏡，向8個方向擴散的濾鏡稱為米字（Sunny）濾鏡。一般情況下，用十字星濾鏡拍攝路燈、燭光、汽車照明燈等發光體時，能夠將光芒閃爍的樣貌擴散並呈現出來。

柔化（Soft）濾鏡

能減少銳度，柔和地表達拍攝的形態，主要適用於人物照片的拍攝。根據效果的強度分為「弱效果」和「強效果」兩種。用DSLR數位相機拍攝後，善用Photoshop影像處理軟體能輕易地調整出相同的效果，因此沒必要購買。

柔化濾鏡

起霧（Fog）濾鏡

非常類似於調色濾鏡，也能柔和地表達拍攝物體，同時能產生霧景等效果。一般情況下，根據起霧效果分為「淺效果」和「深效果」兩種。

天光（Skylight）濾鏡

善用天光濾鏡，可以去除因較高的色溫產生的藍色。在晴天、陰天或多雲環境下拍攝時，能清除較深的藍色，因此保證正確、清晰的色相。一般情況下，天光濾鏡不影響曝光度，因此能保護鏡頭。

漸層（Gradation）濾鏡

使顏色往某個方向產生變化的濾鏡，能產生由暗色變成亮色的漸層效果。目前，有各種顏色的漸層濾鏡，但是為了拍攝日出、日落照片，紅色的漸層濾鏡最經常被選用。透過漸層濾鏡，能讓顏色往某一個方向產生漸層的效果，而且安裝濾鏡後能旋轉濾鏡環微調漸層效果。

特寫（Close-Up）鏡片

在靠近拍攝物體的情況下，透過倍率的提高能進行近拍攝影。隨著濾鏡的形態和倍率的變化，能改變濾鏡的畫角，因此這種濾鏡又稱為鏡片。一般情況下，具有X1，X2，X4倍

率的濾鏡為一組，因此最大能達到7倍的倍率。拍攝鮮花或昆蟲的近拍特寫照片時，經常使用特寫鏡片。另外，特寫用近拍鏡片（Macro Lens）也能達到同樣的效果，但是在畫質方面略遜一籌。

色溫修補濾鏡

在日光燈、白熾燈、鎢燈等人工照明下拍攝時，如果使用色溫修補濾鏡，便能修補白平衡（Whiter Balance）。該濾鏡主要針對日光型（Daylight）傳統相機，而在DSLR數位相機中透過內建的白平衡模式能修補白平衡，因此不需要色溫修補濾鏡。

色溫修補用CC濾鏡
（Color Compensating Filter）

紅外線濾鏡

紅外線濾鏡將過濾掉經過鏡片的所有可視光線，只透過紅外線，而且在黑白紅外線負片和彩色紅外線底片底片上使用。即使在同樣的場面，只要使用紅外線濾鏡，就能帶來全新的色彩和色感。普通鏡頭和相機都在可視光線下進行對焦，因此善用紅外線濾鏡時，必須修補對焦點。

高對比度濾鏡

高對比度濾鏡是專門為黑白負片開發的濾鏡。當不同色相的拍攝物體具有相同亮度時，黑白照片的明暗強度會相同。此時，如果使用特定顏色的濾鏡，就能強調一種色調，因此也能得到不同亮度的黑白照片。常見的濾鏡顏色有黃色、紅色、藍色、綠色等。

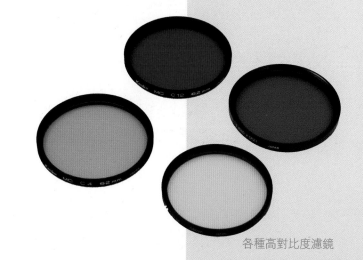

各種高對比度濾鏡

Sand spot霧化柔焦濾鏡

該濾鏡能柔和地處理除畫面中央部位的邊緣
部分，因此去除混亂的背景時能增添夢幻般
的霧化柔焦感覺。

除了上述濾鏡外，還有很多各種效果的濾鏡，
因此最好安裝到鏡頭前面並親眼確認效果後再選購。

Sand spot霧化柔焦濾鏡

遮光罩（Hood）

遮光罩安裝在鏡頭最前端，因此能防止周圍的雜光或漫射光
直接經過鏡片，同時產生保護鏡頭的作用。尤其是在逆光情
況下，遮光罩的作用非常重要。遮光罩的大小和規格與鏡頭
的畫角有密切的聯繫，因此只能使用各鏡頭的專用遮光罩。
尼康和佳能的情況下，單獨銷售自己品牌的鏡頭和專用遮光
罩，但是大部分副廠（Third Party）鏡頭都有配套銷售專用
遮光罩。

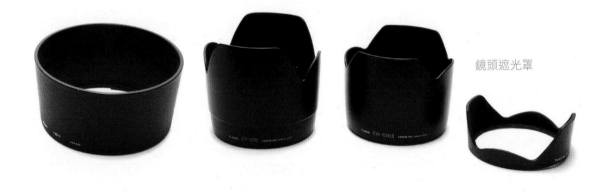

鏡頭遮光罩

電池手把（Battery Grip）

在眾多DSLR數位相機工具中，最典型的工具是電池手把（Battery Grip）。電池手把又稱為橫向手把。一般情況下，電池手把安裝在相機的下端，因此能追加備用電池，而且具有便於拍攝橫向照片的快門按鈕和操作按鈕。拍攝橫向照片時，如果擁有橫向手把，就不需要把握住手把的手迴轉90°，也不需要彎曲手腕，能以舒適的姿勢按下快門。

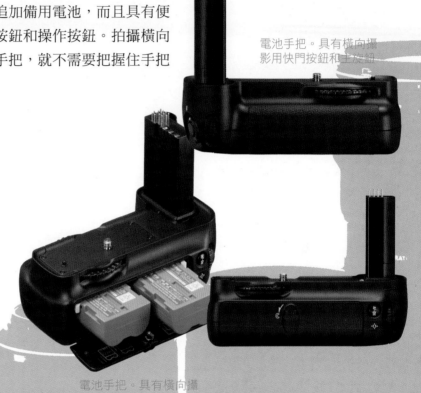

電池手把。具有橫向攝影用快門按鈕和主旋鈕

橫向手把能確保電池容量，而且能方便地拍攝橫向照片。一般情況下，高階相機的機身上都帶有橫向手把。即使相機機身不攜帶橫向手把，也能拍攝橫向照片，頂多把備用電池放在相機包內。

電池手把。具有橫向攝影用快門按鈕和主旋鈕

電池收納部分，能同時放入兩塊電池 電池手把背面。拍攝橫向照片時，為了便於操作，增加了專用操作按鈕

Nikon D200

Nikon200d專用電池手把

除了電池手把的兩大功能外，橫向手把對相機外觀的影響也很大，因此還有很多人購買這種電池手把。隨著電池手把的情況，人們對相機外觀的評價有180°的差別。不管電池手把怎麼重要，也不是像三腳架或閃光燈一樣不可缺少的工具。

透過
7個關鍵字
學習DSLR基礎
理論知識

01 充滿神祕色彩的曝光度
02 請矚目光圈，任意微調光線！
03 相機內的窗簾，快門速度
04 感光度（ISO），請感受光線！
05 必須掌握的焦距和畫角
06 景深，你是誰？
07 透過光圈微調景深
08 DSLR與普通數位相機：景深的本質區別
09 景深微調，馬上好！

購買DSLR數位相機後，由於不熟悉攝影技巧，有些人只會用自動模式拍攝。在自動模式下，無法控制閃光燈，因此難免受到周圍人的白眼。徹夜翻閱相機的使用說明書後還不能掌握攝影技巧，就請矚目本章節的內容。透過本章節，能輕鬆地瞭解數位相機的基礎理論，即曝光、光圈、快門速度、感光度（ISO）、焦距、拍攝距離、景深等相關知識。

100mm, F2.8, 1/200s, ISO 100

充滿神祕色彩的曝光度

攝影中常說的曝光度是什麼？裝有底片（數位感測器）的相機相當於暗室，而鏡頭到聚光，並在底片上成圖的作用。為了在底片上記錄這些影像，提供足夠光線的過程稱為「曝光」。為了正確地拍照，必須調整合理的曝光度（Exposure）。一般情況下，透過光圈和快門速度調整曝光度，因此很多人不太瞭解「曝光」的真正含義。本章節中，將詳細介紹曝光的概念。

曝光度到底是什麼？

一般情況下，透過光圈或快門速度間接地表示曝光度，因此容易把曝光度誤解為經過複雜公式得到的計算結果。大部分情況下，可以由相機自動完成這些複雜的計算過程。

「曝光（Exposure）」是所有相機手冊和照片相關的書籍中都能接觸到的基本術語。一提到曝光，大部分會想起盛夏時節的曝曬，但是夏天的曝曬用意在於皮膚。其實，相機術語中的曝光與皮膚曝曬大同小異，只是曝光對象有一定的差異。比如，相機的曝光對象是感測器（底片）。

從數位相機的角度來看，曝光是指「使光線進入感測器內」的過程。

在學習鼓奏的過程中，經常聽別人說「鼓奏是以基礎開始以基礎結束」，攝影也不例外。對攝影來說，曝光是再強調也不為過的最重要的基本要素之一，因此不管是初學者還是專業攝影師都特別重視曝光度的微調。

在夏天，決定曝光程度的要素是外衣、內衣和皮膚，但是對相機來說，由光圈、快門速度和感光度（ISO）決定曝光度。其中，光圈就透過光圈直徑的調整來微調曝光度，快門速度就透過曝光時間的調整來微調曝光度。另外，感光度就透過對光線的敏感程度來影響曝光度。這三種要素互相影響曝光度，最後形成相互修補的關係。一般情況下，光圈直徑越大、快門速度越慢、感光度越高，曝光量越大，因此得到更加清晰的照片。

70-200mm, F4, 1/640s, ISO 200

光圈、快門速度、感光度的相互關係

在攝影學中，曝光的單位為Stop。光圈、快門速度和感光度都有固有的單位，但是也能使用Stop單位。1Stop的曝光量能變成2倍或一半（1/2），如果曝光量增加1Stop（+1Stop），其曝光量會增加2倍，如果減少1Stop（-1Stop），曝光量會減少一半（1/2）。一般情況下，這些規則也適用於光圈、快門速度和感光度。

這三種曝光要素根據相反法則（Law of Reciprocity）形成相互修補的關係，因此能用簡單的加減法來說明。從下一節開始，將依次介紹這三種要素的表示方法和詳細內容，本章節中只介紹這三種要素之間的關係。

光圈和快門速度

下面以1Stop為基準列出了相應的光圈值和快門速度值。假設，曝光度「A」的光圈值為F5.6，快門速度為1/250s。在這種狀態下，把光圈開放兩個階段（+2Stop），同時把快門速度調整為減少2個階段（-2Stop）的1/1000s。此時，曝光度「A1」和曝光度「A」的值相等。

快門速度 ＼ 光圈值	F1.0	F1.4	F2.0	F2.8	F4.0	F5.6	F8.0	F11	F16	F22
1/8,000	■									
1/4,000		■								
1/2,000			■							
1/1,000				A1						
1/500					■					
1/250						A				
1/125			B				■			
1/60								■		
1/30									■	
1/15										■
1/8							B1			
1/4										
1/2										
1										

上表中，用綠色表示的曝光度與曝光度「A」相等。假設，曝光度「B」的光圈值為F2，快門速度為1/125s。如果把曝光度「B」的光圈縮緊4Stop（-4Stop），快門速度提高4Stop（+4Stop），曝光度「B1」和曝光度「B」就會相等，因此曝光度「B」與用黃色表示的曝光度相等。

感光度（ISO）
一般情況下，用以下方式表示底片的感光度。表中以1Stop為基準列出了相應的感光度。對應於1Stop曝光度的底片感光度與1Stop光圈、快門速度相等。

ISO 50	ISO 100	ISO 200	ISO 400	ISO 800	ISO 1600	ISO 3200	ISO 6400

←曝光度每次減少1Stop　　　　　　　　曝光度每次增加1Stop→

如果使用傳統相機，就以選用的底片感光度為基準，在拍完一卷底片為止，只透過光圈和快門速度來微調曝光度。如果使用DSLR數位相機，隨時都能改變感光度，因此每次都要考慮感光度、光圈和快門速度三大要素。

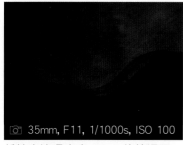

📷 35mm, F11, 1/1000s, ISO 100

低於合適曝光度-2Stop的情況下，照片的整體效果較暗。

📷 35mm, F11, 1/250s, ISO 100

以合適的曝光度拍攝的照片。在合適的曝光度下，能清楚地看到天上的白雲。

📷 35mm, F11, 1/60s, ISO 100

高於合適曝光度+2Stop的情況下，由於曝光度過大，看不清楚天上的白雲。

什麼是合適的曝光度？

合適的曝光度是指，根據拍攝物體所需要的光量，能正確地表達出明暗部分到不同深淺階調（Gradation，深淺度的漸層過程）的曝光度。關鍵的問題是，怎樣匹配曝光度的三大要素才能拍攝不暗、不亮、階調豐富的「曝光合適」的照片。一般情況下，大於「合適曝光度」的曝光度稱為「曝光過度（Over Exposure）」，低於「合適曝光度」的曝光度稱為「曝光不足（Under Exposure）」。

肉眼能分辨拍攝物體的固有顏色，但是相機的曝光計只能分辨黑白畫面。在自動微調曝光度時，相機會使黑白畫面的整體亮度達到中性灰色的亮度。

本章節中所說的「合適曝光度」是以位於區域系統（Zone System）中間的「18％反射率的中性灰色（Neutral Gray，Zone5）」為基準。

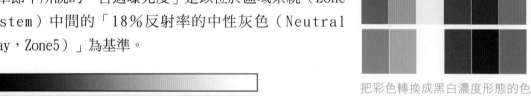

把彩色轉換成黑白濃度形態的色相表

o　I　II　III　IV　V　VI　VII　VIII　IX　X

基於區域系統的灰階卡
以位於中間的中間灰色（18％反射率）的ZONE V（5）
為基準，曝光度每次增加「1Stop」

相機內建的曝光計以中性灰色為基準比較從鏡頭進來的畫面亮度，並決定合適的曝光度。意即，使照片的亮度與18％中性灰色的亮度相等。

不管是黑白底片、彩色底片還是數位相機，都以18％反射率的中性灰色為合適曝光度的基準，因此相機提供的合適曝光度和肉眼判斷的合適曝光度，兩者之間難免會出現差異。

一般情況下，根據畫面的亮度、對比度、拍攝物體的固有色相等攝影條件，適當地修補曝光度。「修補曝光度」是指，以相機測定的「合適曝光度」為基準，減少或增加曝光度的過程。曝光度的修補往往依賴於攝影師的經驗。

根據樹木的白色部分，測定了合適曝光度，因此表現為18％反射率的灰色深淺。

修補+0.7Stop的曝光度後，樹木的白色部分變得更亮。

除了底片攝影中的曝光過程外，區域系統還適用於底片的顯影/沖印過程。就像攝影技巧的逆光一樣，拍攝物體也有亮點（Highlight）和暗影（Shadow）共存的極端明暗對比（Contrast）區域，因此很難表現中間色的亮度。

正因為如此，在顯影/沖印過程中還需要修補曝光度。一直以來，區域系統（Zone System）都適用於攝影過程和顯影/沖印過程。如果在底片曝光時以較暗的部位（Shadow）為基準拍攝，在沖印過程中以較亮的部位（Highlight）為基準顯影，即使沒有其他修補，也能得到具有中間色亮度的照片。

區域系統（Zone System）

1939年安瑟亞當斯（Ansel Adams）和弗雷德阿契爾（Fred Archer）發表了區域系統（Zone System）的概念。區域系統主要參考了1876年由佛迪南·赫特（Ferdinand Hunter）和維羅·查理·德里菲爾德（Vero Charles Driffield）發表的感光測定學（Sensitometry）。感光測定學主要整理了黑白底片的曝光度與各種感光度之間的特性關係。灰階卡（Gray Scale）具有從「ZONE 0」（黑色）階段到「ZONE X」（白色）階段的共11階段階調，而區域系統以感光度測定學為基礎。

在逆光下，根據人物的頭巾測定了曝光度，因此人物的亮度過高　　修補-Stop的曝光度後，降低了人物的亮度，因此得到曝光合適的照片

在攝影之前，攝影師應該以區域系統為基準預測好照片的明暗對比度。在攝影後，如果以區域系統為基準進行顯影／沖印作業，就能得到滿意的照片。在這種過程中，必須用黑白底片拍攝，而且由攝影師親自完成顯影／沖印作業。有趣的是，DSLR數位相機的合適曝光度和白平衡的是以區域系統的中性灰色（具有18％反射率中間深淺度的灰色）為基準。跟SLR的底片一樣，DSLR數位相機的合適曝光度也以中性灰色為基準，但是底片沖印過程中的各種變數不適用於DSLR數位相機，只是影響白平衡（數位相機中，根據光線的種類，正確地再現顏色的色相表現基準）的基準。

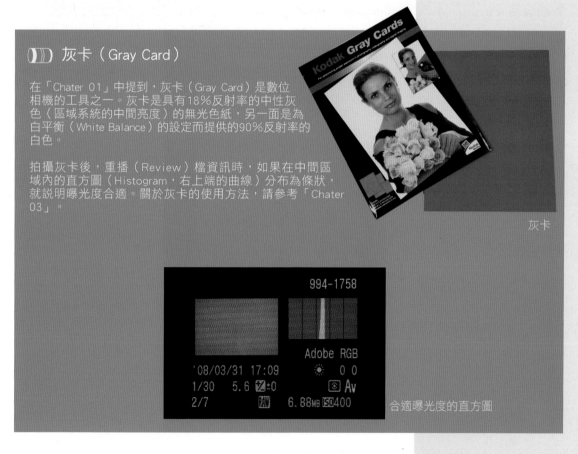

◗◗◗ 灰卡（Gray Card）

在「Chater 01」中提到，灰卡（Gray Card）是數位相機的工具之一。灰卡是具有18％反射率的中性灰色（區域系統的中間亮度）的無光色紙，另一面是為白平衡（White Balance）的設定而提供的90％反射率的白色。

拍攝灰卡後，重播（Review）檔資訊時，如果在中間區域內的直方圖（Histogram，右上端的曲線）分布為條狀，就說明曝光度合適。關於灰卡的使用方法，請參考「Chater 03」。

灰卡

合適曝光度的直方圖

2

請矚目光圈，任意微調光線！

📷 50mm, F2.2, 1/30s, ISO 100

光圈安裝於鏡頭內，並透過光圈直徑的微調，改變經過鏡頭的光量。另外，光圈還能微調由鏡頭形成的影像空間感的深度。

什麼是光圈？

微調曝光度的最簡單方法是調整進光直徑。在相機中，光圈是能調整進光直徑的機械裝置。

一般情況下，用大字母「F」表示光圈值。普通的光圈值如下圖所示。有圖可知，光圈數值越小光圈的實際面積越大，光圈數值越大光圈的實際面積越小。意即，光圈值越小曝光度越大，光圈值越大曝光度越小。

透過多個葉片微調光圈的開放面積。跟普通鏡頭相比，高階鏡頭的葉片更多，因此開放面積的形態接近於圓形。

| F16 | F11 | F8 | F5.6 | F4 | F2.8 | F2 |

←曝光度減少　　　　　　　　　　　　　　　　曝光度增多→

光圈面積越大，曝光度越大（能透過更多的光線）

關於光圈值

表示光圈值時，並不採用從1開始依次排列的整數，而是用複雜的小數，因此最讓攝影初學者頭痛的不是光圈而是光圈值。很多人透過填鴨式教育學習了各種高深的理論，因此很難理解光圈值的概念。

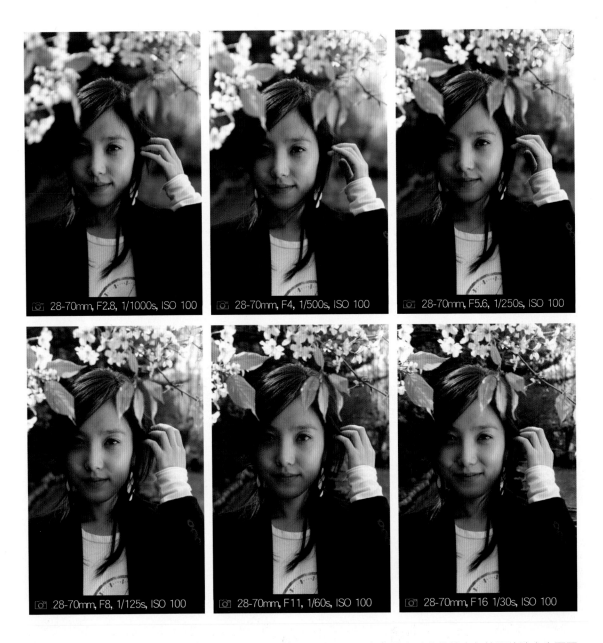

在同一個場景下，用不同光圈值來拍攝所呈現出來的效果也不同。光圈越小（數值越高）快門的速度也要更慢，依光圈的數值不同，以模特兒為中心的近景和遠景的鮮明度看起來也不一樣。

雖然是物理學家們透過無數公式和計算得到了數值，但是對攝影師來說，最重要的不是這些公式和理論，只需記住上表中列出的7個光圈值依次有「1Stop」的曝光差異，而且光量有2倍的差異。意即，F4的曝光度比F5.6暗「1Stop」，而且F5.6的光量比F4少1/2，因此只透過一半的光量。相反地，F4的光量為F5.6的2倍。在攝影過程中，至少要瞭解具有「1Stop」曝光差異額的標準光圈值。

關鍵的問題是光圈值並非整數，而且光圈值與實際曝光成反比的關係，所以看起來有點複雜，也不容易背起來。光圈值的原理如下所示。

光圈 直徑比	1	1√2	1√4	1√8	1√16	1√32	1√64	1√128	1√256	1√512
	1	1/1.4	1/2	1/2.8	1/4	1/5.6	1/8	1/11	1/16	1/22

總而言之，光圈值是「焦距與光圈直徑比」分數形態的分母而已，因此光圈值與實際曝光量之間形成反比關係。

鏡頭的有效直徑

以下介紹一下鏡頭的「有效直徑」。關於鏡頭有效直徑的定義如下圖所示。

一般情況下，用「F」或「f=光圈值」表示鏡頭的有效直徑。為了區分有小直徑和焦距，大部分使用大寫字母「F」。如，「F2.8」。由此可知，「f=2.8」和「F2.8」表示同樣的鏡頭有效直徑，而這種表示方法稱為「f-Stop」。

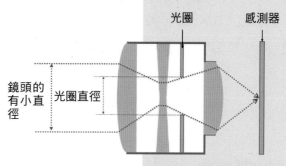

鏡頭的有效直徑

鏡頭的有效直徑（F）= $\dfrac{焦距（focal\ length）}{光圈直徑比（diameter\ of\ aperture）}$ /光圈直徑比 =f=光圈值

光圈直徑比	1	1/√2	1/√4	1/√8	1/√16	1/√32	1/√64	1/√128	1/√256	1/√512
	1	1/1.4	1/2	1/2.8	1/4	1/5.6	1/8	1/11	1/16	1/22
F（有效直徑）	F1	F1.4	F2	F2.8	F4	F5.6	F8	F11	F16	F22
	1=1.0	1=1.4	1=2.0	1=2.8	1=4.0	1=5.6	1=8	1=11	1=16	1=22

進一步講，上面所說的有效直徑是焦距與光圈直徑比的比值。最大有效直徑為「1」時，有效直徑表示焦距對最大有效直徑的倍率，因此還可以表示為「1：光圈值」。意即，可以用「1：2.8」來表示。

F2.8= f=2.8 =1:2.8

由此可知，所謂的光圈值並不是光圈的開放面積，而是由光圈面積和焦距決定的鏡頭有效直徑。

一般情況下，由鏡頭本身的最大有效直徑決定實際鏡頭的直徑（大小），而且實際直徑稍微大於最大有效直徑，因此鏡頭的最大光圈值越小光圈的開放面積越大，鏡頭的有效直徑和實際直徑也相應地變大。越高階的鏡頭，最大光圈值越小，鏡頭的實際直徑也越大。

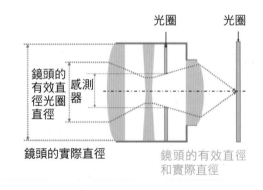

鏡頭的有效直徑和實際直徑

另外，最大光圈值小的鏡頭稱為「亮鏡頭」。亮鏡頭的光量較多，相應的快門速度也較快，因此又稱為「快鏡頭」。一般情況下，由鏡頭本身的最大光圈值決定鏡頭的等級，因此用有效直徑表示鏡頭的規格和名稱。此時，用最大光圈值表示鏡頭的規格。意即，用f-Stop表示鏡頭的最大有效直徑。

📷 24mm, F11, 1/500s, ISO 200

隨著光圈值的增大，光圈的有效直徑就變小，因此整體畫面會更加清晰。

本章節中介紹了光圈值的相關理論，在下節中跟景深一起詳細介紹實際應用。光圈的微調與照片的表達手法有密切的關係，因此最好掌握1Stop單位的標準光圈值與各景深的特點。

📷 50mm, F2, 1/250s, ISO 100

如果減少光圈值，光圈的有效直徑就變大，因此經過鏡頭的光量增多，快門速度加快，對焦的範圍變小。

著名的攝影大師，尤金‧阿傑特（Eugene Atget）

19世紀末至20世紀初，尤金‧阿傑特（Jean Eugene Auguste Atget，1856～1927）以拍攝巴黎街景為著稱，而且跟艾爾弗雷德‧施蒂格里茲（Alfred Stieglitz）一起被視為現代攝影之父。另外，尤金‧阿傑特有「攝影詩人」的美名，被評為使照片由美術師的繪畫獨立為藝術領域的攝影師。

1857年，尤金‧阿傑特出生於法國的港口城市波爾多（Bordeaux）。他從小就失去父母，在舅舅家生活。十幾歲時，尤金‧阿傑特就到輪船上打雜，二十幾歲時，就到劇團打工或演配角。40歲時，他在巴黎購買了一部相機，並開始了自己的攝影生涯。起初，為了給畫風景畫的畫家賣照片，他才拍攝巴黎街景和塞納河（Seine River）。

尤金‧阿傑特去世後，他的作品才獲得人們的欣賞。尤金‧阿傑特去世後，去世前一年結識的美
國女性攝影師貝倫尼斯‧阿伯特（Berenice Abbott）大量蒐集了他的作品，並在1968年捐贈給紐
約現代美術館，因此至今能欣賞尤金‧阿傑特的優美照片。

③ 相機內的窗簾，
快門速度

快門簾位於底片面（數位感測器）的正前方，並在規定時間內開啟或關閉，發揮切斷或開放鏡頭內光線的作用。只要按下快門按鈕，快門簾就按照快門速度開啟或關閉底片和光線之間通道，使底片曝光（Exposure）於光線中。由此可知，快門簾是根據快門速度微調底片曝光度的相機組成部分。

什麼是快門速度！

快門就像窗簾一樣，在底片（感測器）面前方切斷光線，並在設定時間內使底片（感測器）面暴露於光線中。意即，快門是微調曝光時間的裝置，如果用時間表示快門速度就比較容易。

標識	8"	4"	2"	1"	2	4	8	15	30
曝光時間（秒）	8	4	2	1	1/2	1/4	1/8	1/16	1/32

標識	60	125	250	500	1000	2000	4000	8000
曝光時間（秒）	1/64	1/128	1/256	1/512	1/1024	1/2048	1/4096	1/8192

當曝光時間小於1秒時，只用分母表示快門速度。如果曝光時間大於1秒，就像2"，30"一樣，用秒單位"表示。上表中表示的快門速度也是「1Stop」為單位，而且光量與曝光時間成正比，因此快門速度值與整數之間保持2倍數關係。

低速快門的例子
用三腳架固定相機，然後善用較低的快門速度柔和地表現水的流動。

高速快門的例子
為了拍攝海鷗快速飛行的靜止畫面，設定了較高的快門速度

16-35mm, F8, 1/125s, ISO 200

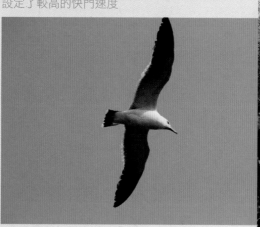

焦平面快門（Focal Plane Shutter）

瞭解快門速度時，除了相關理論知識外，還需要對快門物理動作的理解。目前，大部分DSLR數位相機都採用焦平面快門（Focal Plane Shutter）。

焦平面快門由底片面正前方的兩個快門簾組成。焦平面快門是指，第一個快門簾（前簾）與第二個快門簾（後簾）之間保持一定的距離，並控制底片面（感測器面）曝光時間的快門方式。根據快門速度，把焦平面快門分為底片面完全開放和部分開放的狀態。

EOS-5D的上下掃描式焦平面快門
最初的焦平面快門大部分採用左右掃描方式，為了提高快門速度，最近生產的焦平面快門大部分採用上下掃描方式。

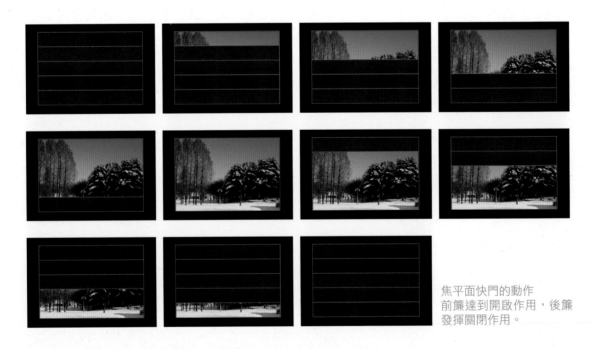

焦平面快門的動作
前簾達到開啟作用，後簾發揮關閉作用。

快門的完全開放狀態（B快門，Bulb快門）

在完全開放狀態下，相機的曝光時間比較長，因此在前簾開啟至後簾關閉之前，可以完全開放底片面。

在相機的快門速度中，用於長時間曝光的B快門（Bulb快門）
情況下，只要按下快門按鈕，就能完全開放快門簾，並開始
曝光底片面（感測器面），只要鬆開快門按鈕，就馬上關閉
快門簾，因此切斷底片面的曝光。由此可知，B快門就屬於快
門的完全開放狀態。

快門的完全開放狀態
曝光時間足夠長時，快
門簾就能以完全開放狀
態曝光

快門的部分開放狀態

曝光時間小於快門簾的動作速度時（快門速度大於B快門速度
的情況），在前簾完全開啟之前後簾就緊接著開啟，因此形
成保持一定間隔的裂縫（Slit）。總而言之，快門速度很高
時，被兩個快門簾分割的部分底片面會連續曝光。

事實上，在無法用肉眼區分的短暫時間內結束部分開放過
程，但是使用閃光燈時，完全開放狀態和部分開放狀態的拍
攝效果有明顯的差別，因此不能忽視這種短暫的時間。

曝光時間小於快門簾速度
時，形成部分快門狀態

閃光燈同步速度（X-Syncro Speed）

閃光燈在很短的時間（約1/2000s）內產生強大的光線，因此快門與閃光燈正確地同步（快門簾開啟的瞬間和閃光燈發光的瞬間一致）時，閃光燈的光線能均勻地照射畫面，否則閃光燈的光線只能照射局部畫面，因此形成曝光不足導致的斑痕。

在使用外接閃光燈之前，必須瞭解相機的閃光燈與快門速度能同步的最大快門速度。在快門簾完全開放的瞬間能使閃光燈發光的狀態稱為「閃光燈同步速度（X-Syncro Speed）」。

由於閃光燈與快門速度正確地同步，能以合適的曝光度拍攝

快門速度高於能與閃光燈同步的最大同步速度（1/250s），因此無法保證閃光燈與快門速度的同步性。由於曝光不足，畫面的左側區域出現了較暗的斑痕。

另外，能使快門簾與閃光燈同步的最高快門速度（能使閃光燈同步的最大快門速度）稱為「最大同步速度」。一般情況下，由前簾和後簾的動作速度決定快門簾完全開放的最大快門速度，因此不同的相機之間有一定的差異。大部分情況下，最大同步速度為1/200s或1/250s。當然，高階相機的最大同步速度更快。

慢速同步（slow shutter Speed Syncro）

關於閃光燈同步性，還應該瞭解慢速同步（Slow Shutter Speed Syncro）。所謂的慢速同步是快門速度小於最大同步速度（1/30s以下）時，能保證閃光燈同步性的攝影。慢速同步又分為「前簾同步（1st Curtain Syncro）」和「後簾同步（2nd Curtain Syncro）」。

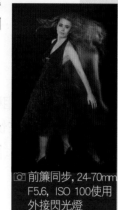 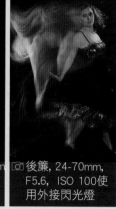

📷 前簾同步, 24-70mm, F5.6, ISO 100使用外接閃光燈

📷 後簾, 24-70mm, F5.6, ISO 100使用外接閃光燈

■ **前簾同步**：快門的前簾開啟後馬上使閃光燈發光的方式。
■ **後簾同步**：快門的前簾開啟後，閃光燈不發光，只有在後簾關閉之前，才使閃光燈發光的方式。

如上所述，在快門的完全開放狀態下，前簾完全開啟後才關閉後簾。此時，閃光燈只在約1/2000s左右的短暫時間內發光。如果快門的完全開放時間大於1/2000s，由於閃光燈的發光開始點不同，照片的效果有一定的差異。意即，在完全開放狀態下，根據閃光燈的發光始點區分前簾同步和後簾同步。

左照片是用前簾同步拍攝的作品。按下快門按鈕後，在快門簾開啟的瞬間閃光燈就發光，因此在快門簾保持開啟狀態時，照片上模糊地留下了模特兒的移動痕跡。相反地，右照片是用後簾同步拍攝的作品。按下快門按鈕後，快門簾開啟時閃光燈不發光，因此在快門簾保持開啟狀態時，先記錄模特兒的移動痕跡，然後在快門簾關閉之前閃光燈就發光，因此最後清晰地記錄模特兒的照片。如上所述，當拍攝對象沿著一定的方向移動時，如果善用後簾同步，就能根據移動方向正確地記錄拍攝物體的移動痕跡。

羅伯特・卡帕

卡帕的手在抖動，羅伯特・卡帕（Robert Capa）

每次上戰場時，羅伯特・卡帕（Robert Capa，1913～1954）都用相機代替槍械。

羅伯特・卡帕的原名是弗萊德曼（Andre Fridman）。1913年出生於在匈牙利布達佩斯（Budapest）經營服飾店的猶太人家庭。1931年，羅伯特・卡帕就搬到柏林，開始了攝影生涯。希特勒掌權後，1933年再次搬到巴黎，並結識了第一位戀人格爾達・塔羅（Gerda Taro）。從此以後，兩個人就開始了專業的報導攝影活動。1936年西班牙內戰爆發後，羅伯特・卡帕就作為人民前線派戰士開始了從軍生涯。自從生活（Life）雜誌上刊登羅伯特・卡帕在這次西班牙內戰中拍攝的「某人民前線派士兵之死（Spanish Loyalist at the instead of Death）」後，羅伯特・卡帕的名字引起了全世界人民的矚目。

在這次西班牙內戰中，羅伯特・卡帕雖然得到了名聲，但是失去了心愛的戀人格爾達・塔羅。跟卡帕一起拍攝人民前線派陣容的過程中，格爾達・塔羅不幸被電車撞死。從此以後，卡帕就一直一個人生活，並獨自拍攝了大量的戰地照片。1938年，羅伯特・卡帕還參加了中日戰爭，並透過相機向世界揭露了日本侵略者的殘酷暴行。羅伯特・卡帕是用相機捕捉戰爭中出現的人道主義暴行的隨軍記者，因此他拍攝大量的屍體照片，並不是為了單純地滿足讀者的好奇心。第二次世界大戰爆發後，羅伯特・卡帕為躲避納粹的封鎖來到了美國。在第二次世界大戰中，羅伯特・卡帕又投入到諾曼第登陸戰爭。當時拍攝的照片「卡帕的手在抖動」被各大媒體轉載後，又一次吸引了全世界的目光，後來這張照片成了羅伯特・卡帕的不朽之作。

1947年，卡帕就跟亨利・卡蒂爾－佈雷松（Henri Cartier-Bresson），大衛・西摩（David Seymour）一起成立了在現代攝影史上曾經留下輝煌的馬格蘭攝影通訊社（Magnum Photos Inc.）。1948年至1950年期間，羅伯特・卡帕主要拍攝了以色列獨立戰爭。1954年，他拒絕朋友的挽留，毅然參加了法國與越南之間的戰爭——中印戰爭，但是在戰地攝影的過程中，不幸踩到地雷失去了寶貴的生命。雖然是41歲的短暫人生，但是他的照片和名言給後人極大的影響，甚至被稱為Capaism。「如果你不喜歡自己的照片，就說明攝影時離拍攝物體太遠」。這句話充分地反映了羅伯特・卡帕冒著生命危險靠近戰地，儘量接近拍攝物體的理由。在下一節中，能欣賞到羅伯特・卡帕的作品。

某人民前線派士兵之死（Spanish Loyalist at the Instead of Death）。記錄了士兵衝出戰壕的瞬間，頭部中彈並倒下的場面。

1944年諾曼第登陸戰爭（The landing at Normandy）。雖然照片失焦，而且畫面嚴重地抖動，但是充分地反映了戰場上的緊迫感。

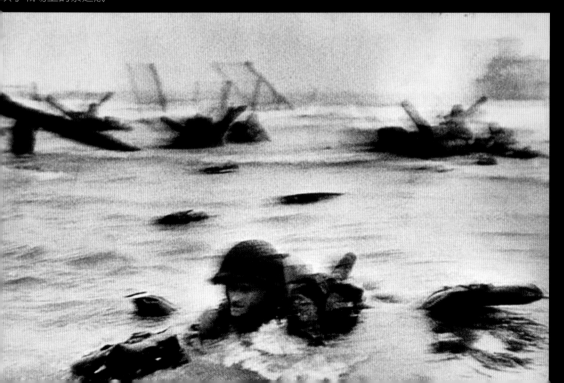

感光度（ISO），請感受光線！

攝影學3大要素中，感光度是測定曝光度的主要條件。決定光圈和快門速度相互關係的條件是曝光度的測定，其中首先要考慮感光度（ISO）。我們常見的ISO（International Standards Organization，國際標準規格）就是能感知光線強弱的感知度。

什麼是感光度（ISO）？

人們熟悉的底片感度是底片的感光材料對光線的反應程度。感光度也能用1Stop的曝光單位表示，而且在標識前面加上ISO。主要使用底片時，曾經還用過ASA或DIN等標識。

■ ASA：「American Standards Association」的縮寫，是美國的標準規格。一般情況下，用25，50，100，200，400，800，1600，3200等倍數關係表示ASA。

■ DIN：「Deutsche Industric Normen」的縮寫。發明照片的歐洲人制訂的規格，用15，18，21，24，27表示。

ISO標識

為了使這些規格統一，因此提出了ISO（International Standards Organization）。一般情況下，ISO同時用ASA和DIN數值表示。如，ISO 100/21。過去，韓國就沿用美國的標準，普遍用ASA表示，而且ISO標識方法普及後，也無視DIN數值，只用ASA數值表示ISO。

一般情況下，根據感光度的數值分類感光度。跟光圈和快門速度一樣，感光度對曝光度的影響很大。

■ 低感光度
■ 中感光度（標準感光度）
■ 高感光度
■ ISO 1600以上（3200/6400等）：超高感光度

為了善用從室內小窗戶進來的光線表現出盲人的感覺，選擇了感光度800。

24-70mm, F2.8, 1/80s, ISO 800

感光度對曝光度的影響？

在光線不足的環境下測定的曝光度為ISO 100時，如果選擇「F2.8，1/15s」，就很難拍攝清晰的照片。此時，如果鏡頭的最大開放光圈值為F2.8，就無法增大光圈的開放程度，只能使用三腳架。

⌷ 28-70mm, F4, 1/8s, ISO 100

在樹蔭下，由於光線不足，只能選擇F4，1/8s。

⌷ 28-70mm, F2.8, 1/15s, ISO 100

增加1Stop後達到了鏡頭的最大光圈值F2.8，因此快門速度達到1/15s。

⌷ 28-70mm, F2.8, 1/60s, ISO 400

把感光度提高2Stop後，快門速度達到了1/80s。

在光線不足的情況下，如果把ISO 100的感光度提高+2Stop（達到ISO 400）或提高+3Stop（達到ISO 800），就能把1/15s的快門速度提高2Stop（達到1/60s），或者提高3Stop（1/125s）。由此可知，感光度不僅是曝光度的三大要素之一，而且能發揮不亞於光圈和快門速度的作用。

底片靠感光顆粒的化學作用記錄影像，因此高感光度底片的感光顆粒較大。意即，感光顆粒越大感光度越大，但是會降低照片的畫質，同時影響明暗對比。在黑暗的室內拍攝時，高感光度底片能確保較高的快門速度，但是會降低照片的畫質。

用超高感光度底片拍攝的夜景照片。如果放大雲彩部分，就能看到粗糙的顆粒。

在預設情況下，都以ISO 100的感光度為基準，因此介紹曝光度時，很多攝影教程不提感光度，只講光圈和快門速度。在日常生活中，不便於經常改變底片的感光度，因此普遍使用ISO 100底片。

為了對比外部干擾，用不同感光度（ISO 100～3200）的底片拍攝了同一個拍攝物體，然後放大了照片的一部分（如下圖所示）。

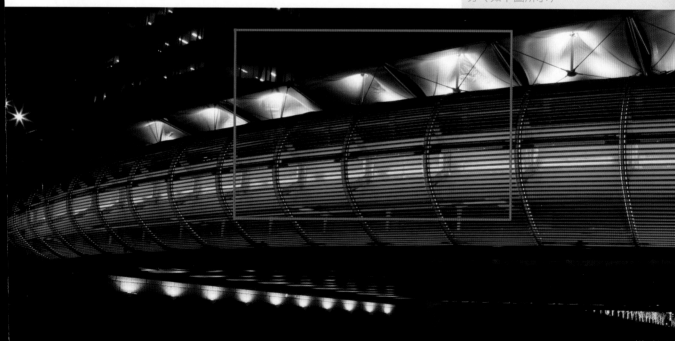

如果使用DSLR數位相機，隨時都能改變ISO值，而且能改變每張照片的感光度。隨時改變感光度是DSLR數位相機的最大優點之一。如果感光度過高，DSLR數位相機也會產生干擾（Noise）。隨著技術的不斷提高，最近推出的DSLR數位相機在ISO 1600下也能拍攝出高畫質的照片。

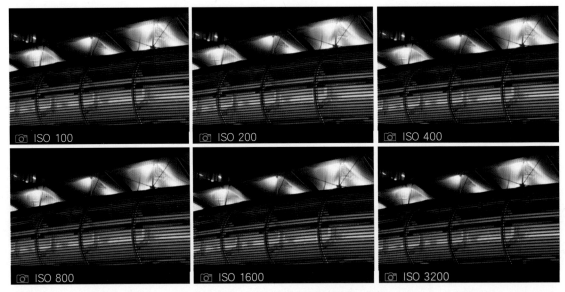

感光度（ISO）越高干擾越大，因此降低畫質，但是適合在黑暗環境下拍攝。

◖❙❙❙ 對比ISO值

普通消費型傻瓜數位相機最高能支援ISO 800，但是在最高感光度下，照片的畫質非常糟糕。DSLR數位相機可支援的ISO非常高，即使在ISO 800下也能拍攝出高畫質的照片。一般情況下，感光度越低畫質越好，感光度越高干擾越多，因此降低畫質。在攝影過程中，不能盲目地提高感光度，但是在特定情況下，可以透過提高感光度的方法詮釋出獨特風格的照片。

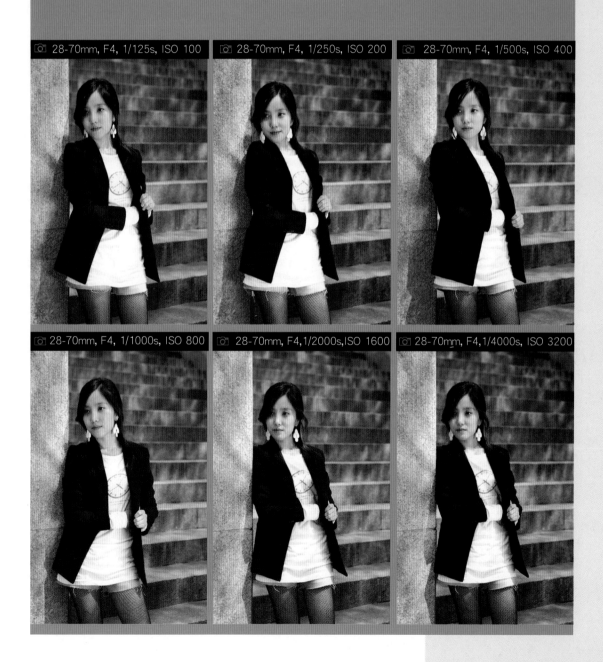

🔲 28-70mm, F4, 1/125s, ISO 100　　🔲 28-70mm, F4, 1/250s, ISO 200　　🔲 28-70mm, F4, 1/500s, ISO 400

🔲 28-70mm, F4, 1/1000s, ISO 800　　🔲 28-70mm, F4,1/2000s,ISO 1600　　🔲 28-70mm, F4,1/4000s, ISO 3200

用相機捕捉容易錯過的日常細節

在日常攝影中，捕捉模特兒的自然表情要比漂亮的背景更為重要，只要自信地按下快門，就能拍攝到日常生活中最自然的瞬間。

當我們拿起相機時，就會發現適合拍攝的條件和可選擇的範圍很小。在這種情況下，只要充分地瞭解相機和照片，也能拍攝到讓人滿意的照片。

常言道「記錄能主宰記憶」。只要捕捉日常生活中的自然畫面，一定能給我們留下美好的回憶。

50mm Macro, F4, 1/500s, ISO 100

必須掌握的焦距和畫角

5

普通數位相機的焦距規格是用35mm傳統相機換算後的最小焦距和最大焦距，但是DSLR數位相機的焦距「由選用的鏡頭決定」。下面瞭解一下不同鏡頭的焦距和畫角。

什麼是焦距？

所謂的「焦距」是從鏡片到底片面的距離。正確地講，把鏡頭的焦點微調為無限大（∞）時，從鏡頭的第2主點到底片面的距離（沿著光軸方向的距離）。

隨著焦距的不同，鏡頭的畫角就不同，因此不同焦距鏡頭的用途也各不相同。畫角是指，畫面的左右對角線的最大角度。一般情況下，由鏡片的第2主點位置決定焦距。換句話說，焦距決定畫角。

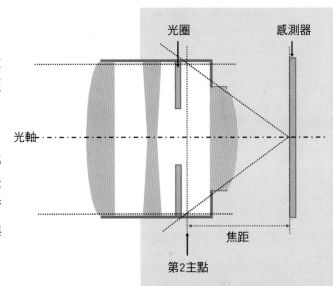

第2主點是經過最後一個鏡片的光線聚集到焦點面（底片面）的軌跡延長線與入射光線的平行線相交的地方（光圈附近）

標準鏡頭

DSLR數位相機的焦距和畫角都以35mm傳統相機為基準，而35mm傳統相機中把50mm鏡頭稱為「標準鏡頭（Standard Lens）」。

標準鏡頭是畫面的對角線長度與焦距相近的鏡頭。35mm底片的對角線長度為43.3mm，因此在35mm相機中最接近該長度的50mm鏡頭被稱為標準鏡頭。目不轉睛時，人眼的視角能達到43°～45°，而50mm鏡頭能提供約46°的畫角。

適馬的50mmF1.4標準鏡頭

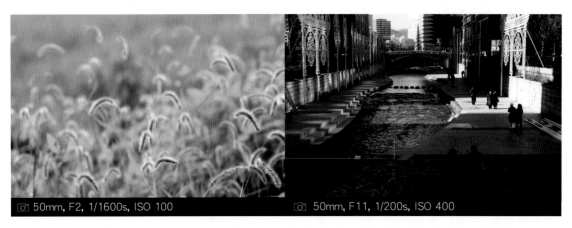

 50mm, F2, 1/1600s, ISO 100　　　　　 50mm, F11, 1/200s, ISO 400

35mm相機的50mm標準鏡頭具有接近人眼的畫角　　　標準鏡頭的最大優點是能自然地詮釋出遠近感

另外，標準鏡頭的景深和畫面的扭曲程度也非常接近人眼，因此能自然地詮釋出遠近感。攝影大師亨利・卡蒂爾－佈雷松（Henri Cartier-Bresson）認為「標準鏡頭是眼睛的延長，與人眼不一致的畫角是被扭曲的視角」，因此除了50mm標準鏡頭外沒使用過其他鏡頭。

廣角鏡頭（廣角鏡頭）

焦距小於35mm傳統相機的50mm標準鏡頭，而且畫角大於60°的鏡頭稱為「廣角鏡頭」。一般情況下，焦距越小畫角越大，因此廣角鏡頭又稱為「廣角鏡頭（Wide Angle Lens）」。

廣角鏡頭能提供很大的畫角，但是會縮小顯示拍攝物體，因此增加距離感。另外，還能導致垂直線向畫面中間聚集的扭曲現象。如果善用廣角鏡頭，原本陡峭的山坡會顯得很平坦，而且產生所有的拍攝物體都向後傾斜的效果。

佳能14mm F2.8L廣角鏡頭

由於廣角鏡頭的特點，照片中的建築物顯得很高，而且產生了極大的空間感（遠近感），因此畫面中的人物就顯得更加渺小。

16mm, F5.6, 1/250s, ISO 400

廣角鏡頭會扭曲畫面，因此誇大遠近感。由於廣角鏡頭的這些特性，攝影距離較近或相機與拍攝物體高度（Angle）不同時，拍攝效果更加誇張。

光圈值相同時，廣角鏡頭的景深比標準鏡頭或望遠鏡頭大。另外，廣角鏡頭的畫角很大，而且景深範圍很廣，因此適合拍攝風景照片或報導照片。

16mm, F5.6, 1/15s, ISO 800

24mm, F8, 1/400s, ISO 200

用廣角鏡頭拍攝時，會放大記錄拍攝物體，同時在畫面周圍產生彎曲的效果。

用仰視角度拍攝時，會產生拍攝物體躺臥的效果，而且向上端中間聚集垂直線，因此誇張遠近感。

◗Ⅱ◗ 魚眼鏡頭

有一種廣角鏡頭能產生魚兒仰視水面時的圓形效果，而這種鏡頭的畫角超過180°，因此稱為超廣角鏡頭或魚眼鏡頭（Fish Eye Lens）。魚眼鏡頭的畫角很大，而且非常誇張地表達遠近感，同時嚴重地扭曲畫面四周的影像，因此又稱為「對角線魚眼鏡頭」。由於超大的畫角特點，不知不覺中能拍進攝影師的手或腳，因此要格外小心。

尼康魚眼鏡頭 16mm F2.8D

望遠鏡頭（望遠鏡頭）

焦距超過35mm相機的50mm標準鏡頭，而且畫角小於40°的鏡頭稱為「望遠鏡頭」，又稱為「望遠鏡頭（Telephoto Lens）」。

尼康300mm
望遠鏡頭

望遠鏡頭能放大顯示遠距離的拍攝物體，而且畫角範圍和景深很小。望遠鏡頭的情況下，不會扭曲畫面的垂直線，只是拉近並放大遠處的背景。如果用望遠鏡頭拍攝，原本平坦的山坡會顯得非常陡峭，而且減少距離感。

用望遠鏡頭拍攝的照片沒有扭曲現象，但是壓縮前景和背景之間的距離，因此減少遠近感。用望遠鏡頭拍攝時，最好善用景深和大氣濃度的差異提高遠近感。

魚眼鏡頭的畫角很大，因此嚴重地扭曲拍攝物體。

望遠鏡頭容易壓縮遠近感，因此很難判斷背景的大小，而且能產生堆積的書本比實際更多的效果。

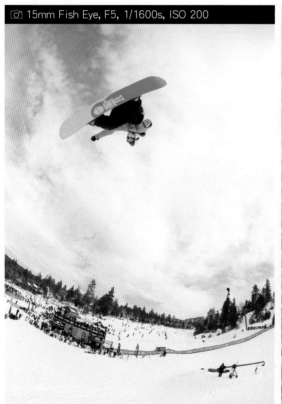

📷 15mm Fish Eye, F5, 1/1600s, ISO 200

📷 135mm, F4, 1/320s, ISO 200

光圈值相同時，望遠鏡頭的景深比標準鏡頭或廣角鏡頭淺，望遠鏡頭的景深很淺，而且畫面的扭曲很少，因此適合拍攝人物照片。

較淺的景深和遠近感的縮小能突出人物形象，因此望遠鏡頭是拍攝人物時必備的鏡頭。

70-200mm, F4, 1/800s, ISO 100

廣角鏡頭與望遠鏡頭的對比

項目	廣角鏡頭	望遠鏡頭
焦距	不足50mm	超過50mm
畫角	60°以上	40°以下
景深	深（Pan Focusing）	淺（Out of Focusing）
背景的表達效果	顯得很遠，而且產生躺臥的效果	顯得很近，而且產生豎立的效果
遠近感	由於畫面的扭曲，非常誇張遠近感	大部分降低遠近感
拍攝物體大小	即使是近距離的拍攝物體也會縮小顯示	放大顯示遠處的拍攝物體
垂直線的表達效果	向就近的上端聚集	沒有扭曲，與垂向架構保持平行
第2主點的位置	位於最後一個鏡片的後方	位於第一個鏡片的前方
主要用途	適合拍攝風景照片、報導照片和紀實照片	適合拍攝人物照片、體育照片和野生動物照片

對應於不同焦距的畫角

畫角是指透過鏡頭能看到的最大角度。如圖所示,長焦距(望遠)鏡頭的畫角很小,而短焦距(廣角)鏡頭的畫角很大。

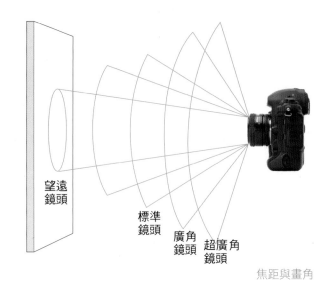

望遠鏡頭

標準鏡頭

廣角鏡頭

超廣角鏡頭

焦距與畫角

DSLR數位相機的數位感測器與底片的比例為1:1.6,以下是用DSLR數位相機拍攝的照片,反映了焦距與畫角的關係。

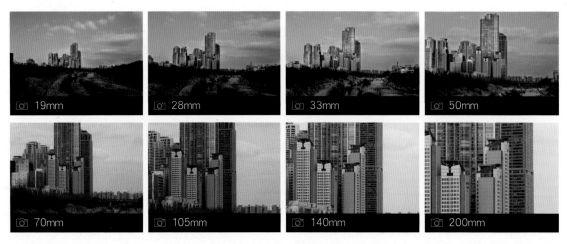

19mm　28mm　33mm　50mm

70mm　105mm　140mm　200mm

下表中的畫角是以35mm底片為基準，倍率是以50mm標準鏡頭為基準。DSLR數位相機（數位感測器的規格小於底片）的情況下，非全景倍率（1.6或1.3）乘以鏡頭焦距後得到的焦距為基準，然後從下表中找出對應於該焦距的畫角。比如，如果DSLR數位相機上裝有1：1.6的數位感測器，鏡頭的焦距為50×1.6=80，因此對應於80mm焦距的畫角為31°。

焦距	倍率	畫角	焦距	倍率	畫角
15mm	0.30	110°	90mm	1.80	27°
18mm	0.36	100°	100mm	2	24°
19mm	0.38	96°	105mm	2.10	23°
20mm	0.40	94°	135mm	2.70	18°
21mm	0.42	91°	150mm	3.00	16°
24mm	0.48	84°	180mm	3.60	13.4°
25mm	0.50	82°	200mm	4	12°
28mm	0.56	75°	250mm	5	10°
35mm	0.70	63°	300mm	6	8°
40mm	0.80	57°	400mm	8	6.1°
45mm	0.90	51°	500mm	10	5°
50mm	**1**	**46°**	600mm	12	4.1°
55mm	1.10	43°	800mm	16	3.6°
60mm	1.20	39°	1000mm	20	2.3°
70mm	1.40	34°	1200mm	24	2.1°
75mm	1.50	33°	2000mm	40	1.1°
80mm	1.60	31°			

◗◗ 第2主點形成的位置

■ 電傳方式（Tele-Type）

如上所述，鏡頭的焦距決定畫角，但是望遠鏡頭和廣角鏡頭的結構有一定的差異。一般情況下，根據第2主點的位置區分望遠鏡頭和廣角鏡頭。望遠鏡頭的第2主點位於鏡頭的前方，因此望遠鏡頭的鏡筒長度小於焦距。

第2主點

焦距

第2主點位於鏡頭前方的望遠鏡頭結構。在鏡頭的前方形成第2主點的方式稱為電傳方式（Tele-Type）。

■ 復古對焦方式（Retro Focus Type）

如果安裝焦距較短的廣角鏡頭，鏡筒的後部將伸縮到相機內部，容易碰撞相機內部的反射鏡，因此廣角鏡頭的第2主點位於鏡頭的後方。廣角鏡頭的這種結構能縮短鏡頭後部的長度，因此不會碰撞相機內部的反射鏡。

第2主點

焦距

第2主點位於鏡頭後方的廣角鏡頭結構。在鏡頭後方形成第2主點的方式稱為復古對焦方式（Retro Focus Type）。

成像圈（Image Circle）

在Chapter01中也提到過，DSLR數
位相機的數位感測器規格小於底片
規格，因此使用相同的鏡頭，也
只能得到小於底片的畫角。換句
話說，用於35mmSLR相機的鏡頭都
形成同樣面積的「成像圈（Image
Circle）」。經過鏡頭的光線在鏡
頭的後方，即在底片面上形成圓形
影像，這種影像稱為「成像圈」。

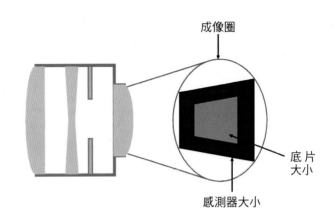

鏡頭形成的成像圈

DSLR數位相機的感測器面積比底片面積小於1.6倍，
因此使用35mm相機用鏡頭時DSLR數位相機的畫角會相
應地變小。假設傳統相機上安裝50mm廣角鏡頭時能得
到46°的畫角，那麼裝有1：1.6感測器的DSLR數位相
機的焦距為「50×1.6=80」，因此只能用30°左右的
畫角拍攝。

傳統相機的50mm畫角。
用紅色表示的區域就
相當於裝有1：1.6感測
器的DSLR數位相機的
50mm畫角。

變焦鏡頭的特點

隨著焦距的不同，鏡頭的特性和效果也不同，因此用DSLR數位相機拍攝時經常更換不同的鏡頭，但是拍攝小朋友、運動場面、昆蟲、動物、活動場面等經常移動的拍攝物體時，攝影距離隨時變化，因此每次都更換鏡頭很難。

在這種情況下，最好選用容易改變焦距的「變焦鏡頭」。變焦鏡頭是指，攝影師能改變焦距的鏡頭。大部分變焦鏡頭採用迴轉式和滑動式兩種。

24-70mm變焦鏡頭
和50mm定焦鏡頭

■ **迴轉式**：具有獨立的對焦用焦點微調圈和改變焦距用焦距微調圈。一般情況下，旋轉焦距微調圈就能改變鏡頭的焦距。迴轉式變焦鏡頭還可以分為向前伸縮鏡筒的鏡頭和鏡筒不動的鏡頭。

■ **滑動式**：部分老款鏡頭採用滑動方式。調整焦距時，滑動式變焦鏡頭需要前後推拉鏡筒。

變焦鏡頭的最小焦距與最大焦距的比率稱為「倍率」或「變焦比（Zoom）」。從結構來看，變焦鏡頭很難做成同時有較高的倍率和較大的光圈值，因此F2.8左右的變焦鏡頭只有2～3倍的倍率，而3倍率以上的變焦鏡頭只支援F3.5或F5.6的光圈值。

16-35mm, F5.6,1/200s, ISO 200,16mm區域

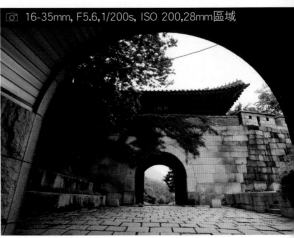

16-35mm, F5.6,1/200s, ISO 200,28mm區域

標準變焦鏡頭

一般情況下，包含50mm標準畫角，同時覆蓋準廣角和
準望遠領域的變焦鏡頭稱為標準變焦鏡頭（Standard
Zoom　Lens）。日常生活中，最常用的標準變焦鏡頭是
焦距為24mm～135mm的變焦鏡頭。

16-105mm標準變焦鏡頭

廣角變焦鏡頭/望遠變焦鏡頭

除了標準變焦鏡頭外，根據焦距的範圍
還分為廣角變焦鏡頭和望遠變焦鏡
頭。廣角系列的變焦鏡頭大部分覆
蓋超廣角到準廣角的領域，望遠系
列的變焦鏡頭具有準望遠到超望遠
的焦距。

14-24mm廣角系列變焦鏡頭　　70-300mm望遠系列變焦鏡頭

用單純的背景突出拍攝物體的技術

最單純最乾淨的背景非攝影棚的背景莫屬，但是普通人到攝影棚拍照的機會並不多。

在攝影棚裡，可以按照攝影師的要求改變照明的種類、位置和強度。另外，透過整潔的背景更凸顯拍攝物體，因此能吸引人們的矚目，但是在攝影棚裡拍攝時，如果缺乏背景、照明角度或位置、不自然身影的位置、人為氣氛等方面的專業知識，失敗的機率就很高。在攝影棚裡攝影之前，必須充分地理解攝影棚裡的照明，要仔細觀察拍攝對象。

在攝影棚裡拍攝的照片。雖然整體畫面非常整潔，但是攝影棚始終是為攝影詮釋的空間，因此還能感覺到人為的氣息。

18-70mm, F5.6,1/60s, ISO 400

1. 沒有線條，乾淨的背景

在日常生活中攝影時，首先要尋找線條較少、色彩單一的背景。日常風景裡有很多幾何學結構體，因此經常遇到背景裡充滿線條的情況。

在顏色和線條都比較單純的背景中能夠將人物捕捉得更好。

85mm, F4,1/125s, ISO 100

85mm, F4,1/50s, ISO 100

2. 色彩的分布單調的背景

單純的線條和形態固然很好，但是選擇色彩單純
的背景，也能突出主題。

3. 透過取景方法積極地善用背景的一部分

拍照時，不可能捕捉到的所有看到背景，因此要以拍攝物體為中心，選擇合適的拍攝區域。

📷 80-200mm, F5.6,1/250s, ISO 100

📷 50mm, F2.8,1/60 s, ISO 400

架構外面的背景比較混亂，但是透過取景方法能簡潔地處理。

⑥ 景深，你是誰？

跟「曝光度」一樣，在各種相機指南或攝影教程最常見的術語之一就是景深。拍攝廣告照片時，儘量選擇較淺的景深，而且把焦點聚集到模特兒身上，同時柔和地處理背景，這樣就能得到背景非常模糊，但是人物非常清晰的照片。相反地，需要清晰的模特兒和背景時，也能透過景深的微調使人物和背景都進入景深範圍內。在本章節中，將介紹DSLR數位相機的景深。

所謂的景深是能在畫面上聚焦的前後範圍，即聚焦的厚度。一般情況下，在畫面的前後位置成像，因此又稱為拍攝物體的深度。

如果聚焦範圍寬，就認為景深「深」。用較深的景深拍攝的方式稱為泛焦（Pan Focus，聚焦範圍又深又清晰）。相反地，如果聚焦範圍窄，就認為景深「淺」。用較淺的景深拍攝的方式稱為失焦（Out of Focusing，表示脫離聚焦範圍）。

焦點面

景深

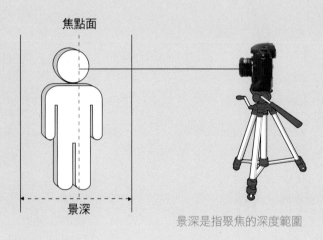

景深是指聚焦的深度範圍

16-35mm, F8, 1/125s, ISO 200

16-80mm, F8, 1/1600s, ISO 400

用廣角系列變焦鏡頭拍攝時，如果景深較深，就能得到整體畫面清晰的照片。

16-80mm, F7.1, 1/15s, ISO 800

一般情況下，根據畫面的清晰部位判斷「正確聚焦」或「失焦」。換句話說，景深是畫面中最清晰部分的範圍。

畫面是由「模糊圈（Circle of Confusion）」組成，而模糊圈表示由光線形成的點。如果模糊圈很小，而且密度很高，就可以把模糊圈視為一個點，而這些點在畫面中能形成清晰的影像。在這種情況下，可以認定為聚焦正確。

景深較淺的方式稱為失焦
（Out of Focus）

📷 70mm, F7.1, 1/3200s, ISO 200

📷 25mm, F11, 1/320s, ISO 200

在遠距離拍攝時，如果縮光圈，景深就很深，因此得到非常清晰（模糊圈很小）的畫面。

📷 50mm, F4, 1/640s, ISO 100

拍攝物體與背景之間的距離較遠時，如果開放光圈，景深就很淺，因此得到柔和、模糊的背景（模糊圈很大）。

■ **模糊圈**（Circle of Confusion）：由光線組成的點。如果這些點聚集在一起，就能得到清晰的畫面。

由拍攝物體的某一點產生的光線，經過鏡頭後將聚集到底片的一個地方，因此模糊圈就變成一個點。此時，正確地對焦的拍攝物體位置稱為「臨界焦點面」。從臨界焦點面外的其他位置產生的光線只能散落到底片面上，因此模糊圈形成一定的大小和面積。

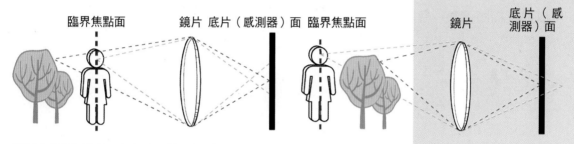

越脫離臨界焦點面，在底片面上形成的模糊圈越大。

一般情況下，模糊圈越大，拍攝物體越脫離焦點面，所形成的畫面越模糊。由於光線的折射、反射等特點，鏡片不能像理論一樣完美地把模糊圈聚集到一個地方，而且模糊圈本身也不完全是一個點，具有一定的面積。

但是模糊圈在臨界焦點面的前後位置階段性地變大，因此以臨界焦點面為中心能形成比較清晰的範圍，而在清晰範圍內成圖片的模糊圈稱為「允許模糊圈」。

■ **允許模糊圈**：能在清晰範圍內成圖片的模糊圈。

換句話說，景深是小於允許模糊圈大小的模糊圈範圍。一般情況下，在臨界焦點面（最正確地聚焦的範圍）前方1/3的地方和後方2/3的地方形成景深，但是拍攝特寫照片時，在臨界焦點面前後1/2的地方形成景深。

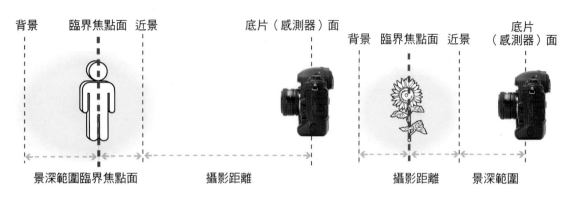

一般情況下，景深位於臨界焦點面的前方1/3和後方2/3的位置。特寫攝影等近距離拍攝中，景深將位於臨界焦點面的前後1/2的位置。

嚴格地講，允許模糊圈和景深都依賴於攝影師的錯視。沖印照片後，這種感覺會更加強烈。意即，沖印後模糊圈會變大，因此欣賞放大的照片時，必須跟照片保持一定的距離。一般情況下，光圈的直徑和形狀會影響模糊圈的大小和形狀。此外，景深與攝影距離的平方，以及光圈值成正比，與焦距的平方成反比。

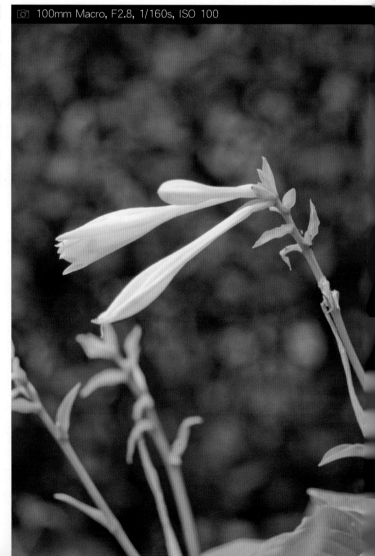

100mm Macro, F2.8, 1/160s, ISO 100

由於近拍離拍攝，背景就顯得更加柔和，而且景深變淺，模糊圈變大。

除了低價鏡頭外，大部分鏡頭都有距離計。只要轉動焦距
微調圈就會帶動距離計，因此移動距離表示點。意
即，距離計表示底片面至臨界焦點面的攝影距離。
一般情況下，用鏡頭能拍攝的最短攝影距離和無限
大（∞）表示距離計算範圍。

大部分鏡頭都
有跟焦點微調圈
連動的距離計

即使把焦距調整到無限大，所有的畫面不一定都能
進入景深範圍內。每個鏡頭對無限大的定義有一定
的差異，但是大部分表示12m以上的任意距離。由此
可知，把焦距調整為無限大時，臨界焦點面就會是位於
12m以外。

如上所述，大部分景深位於臨界焦點面前方1/3和後方2/3的
地方，因此把焦距調整為無限大時，近距離的事物就脫離景
深範圍。那麼，有沒有既能覆蓋近距離事物又能拍攝無窮遠
處拍攝物體的景深呢？

把鏡頭的距離計（焦點）設定為無限大時，相機到聚焦點的
最短攝影距離稱為「過焦距（Hyperfocal Distance）」。如
果把焦點調整到過焦距上，就能確保相當於一半過焦距的近
距離到無限大範圍內的景深。

假設，在某種條件下，把焦距調整為無
限大時聚焦點在5m外的地方，此時，如
果重新向5m的距離對焦，過焦距（5m）
的一半距離2.5m處的事物和無限大
（∞）遠處的拍攝物體都能進入景深範
圍內。

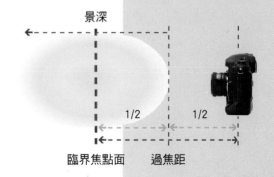

景深

1/2　　1/2

臨界焦點面　　過焦距

如果把焦距設定為過焦
距，過焦距的一半距離到
無限大的距離都能進入景
深範圍內。

用焦距為19mm，光圈值為F5.6的鏡頭拍攝時，過焦距為2m左
右。意即，把鏡頭的焦距設定為19mm，光圈值設定為F5.6，距
離計設定為2m時，在1m的近距離到無限大的範圍內都能聚焦。

把距離計設定為過焦距2m時，1m內的
事物和遠處的山都進入景深範圍內，因
此得到清晰的照片。

事實上，過焦距與用廣角鏡頭拍攝的快照或無自動對
焦功能的手動相機，有密切的關聯。請大家想像一下
在激烈的示威現場進行採訪的攝影記者。現場的氣氛
非常混亂，而且主要拍攝物體快速移動。在這種情況
下，很難正確地對焦，而且沒有認真地構思畫面的時
間，因此經常不看觀景器直接按下快門。

如果事先把焦距設定為過焦距，拍攝不同位置的拍攝
物體時不需要重新對焦。在這種情況下，必須在2m左
右的地方形成近距離景深。用標準鏡頭拍攝時，必須
縮光圈，這樣才能得到2m的近距離景深。為了減輕光
圈的負擔，用過焦距拍攝時，最好選用廣角鏡頭。

焦距	光圈	過焦距	近距離景深
18mm	F2.8	3.5m	1.75m
20mm	F4.0	3m	1.5m
35mm	F8.0	4.6m	2.3m
50mm	F16	4.7m	2.4m
70mm	F32	4.6m	2.3m

前面介紹了關於景深的理論知識，從下一節開始，將詳細介紹決定景深的三大要素。

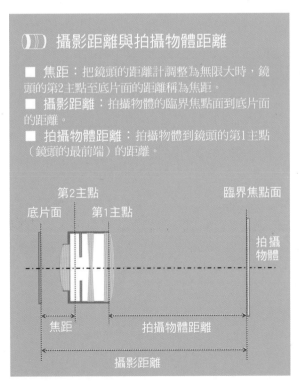

◗◖ 攝影距離與拍攝物體距離

■ 焦距：把鏡頭的距離計調整為無限大時，鏡頭的第2主點至底片面的距離稱為焦距。
■ 攝影距離：拍攝物體的臨界焦點面到底片面的距離。
■ 拍攝物體距離：拍攝物體到鏡頭的第1主點（鏡頭的最前端）的距離。

第2主點　　　　　　　　臨界焦點面
底片面　　第1主點
　　　　　　　　　　　　拍攝物體

焦距　　　拍攝物體距離

攝影距離

70mm, F4.5, 1/500S, ISO400

⑦ 透過光圈微調景深

一般情況下，由攝影距離、光圈值和焦距決定景深，因此透過這些參數能改變鏡頭的景深。本章節中，將深入地介紹景深的微調方法，景深範圍的確認方法和不同環境下微調景深的方法。

一般情況下，景深和過焦距都
受光圈值的影響。隨著光圈的
開放，脫離焦點面的模糊圈也
逐漸變大，因此光圈越縮緊景
深越深，即光圈值越大景深越
深，光圈值越小景深越淺。正
因為如此，微調景深時，首先
要考慮光圈值。

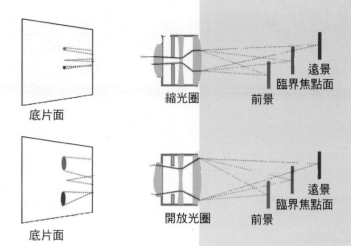

隨著光圈直徑的增大，模
糊圈大小也成比地增大。

所有DSLR數位相機都有「光圈優先」自動攝影模式（Av或A），
因此只要設定好光圈值，相機就根據測定的曝光度自動設定快
門速度。景深的影響較大時，最好用光圈優先模式拍攝。

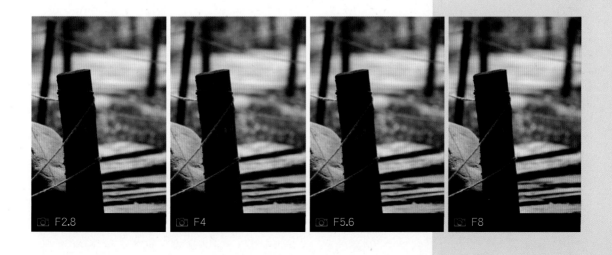

F2.8　　F4　　F5.6　　F8

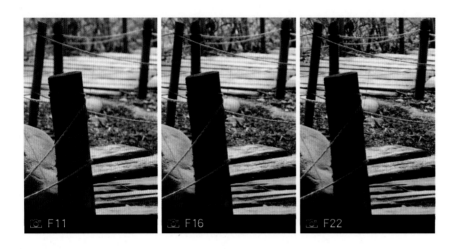

以上照片反映了用200mm望遠鏡頭拍攝時光圈值對景深的影響。這些照片的焦點都聚集在最前面的木樁上面，因此只透過光圈的變化改變了景深。由圖可知，光圈值越大景深越深。

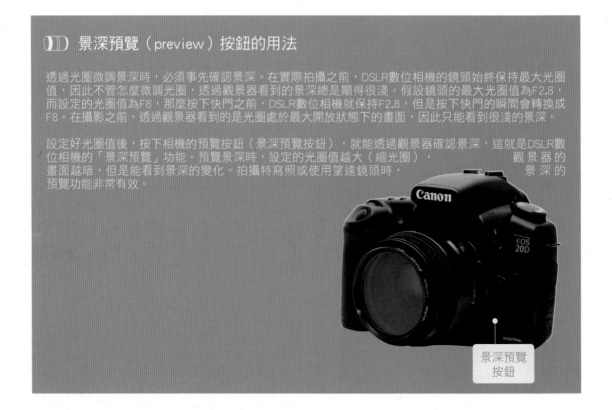

景深預覽（preview）按鈕的用法

透過光圈微調景深時，必須事先確認景深。在實際拍攝之前，DSLR數位相機的鏡頭始終保持最大光圈值，因此不管怎麼微調光圈，透過觀景器看到的景深總是顯得很淺。假設鏡頭的最大光圈值為F2.8，而設定的光圈值為F8，那麼按下快門之前，DSLR數位相機就保持F2.8，但是按下快門的瞬間會轉換成F8。在攝影之前，透過觀景器看到的是光圈處於最大開放狀態下的畫面，因此只能看到很淺的景深。

設定好光圈值後，按下相機的預覽按鈕（景深預覽按鈕），就能透過觀景器確認景深，這就是DSLR數位相機的「景深預覽」功能。預覽景深時，設定的光圈值越大（縮光圈），觀景器的畫面越暗，但是能看到景深的變化。拍攝特寫照或使用望遠鏡頭時，景深的預覽功能非常有效。

景深預覽
按鈕

光圈值越小越好！

在攝影距離一定的情況下，如果只改變光圈值，就能發現光圈值越小（光圈直徑越大）景深越淺。一般情況下，光圈小於F5.6時景深就逐漸變淺，但是大於F8時景深就逐漸變深。

85mm, F2, 1/125s, ISO 400

大部分初學者比較在意的是景深較淺的失焦手法，甚至有些攝影愛好者是看到用失焦手法拍攝的照片後才開始學習攝影，但是用較淺的景深拍攝時會受到更多的限制。

鏡頭越亮越好！

裝有可更換鏡頭的DSLR數位相機中，景深完全依賴於鏡頭。一般情況下，亮鏡頭、大口徑的高階鏡頭能支援的最大光圈值較小，因此能表現較淺的景深，但是暗鏡頭的情況下最大光圈值較大，因此容易受到限制。由此可知，被稱為亮鏡頭或快速鏡頭的高階鏡頭更有利於失焦攝影。

定焦鏡頭優於變焦鏡頭！

另外，大部分定焦鏡頭的最大光圈值小於變焦鏡頭，因此更有利於失焦攝影。值得一提的是，為了失焦而開放光圈時，必須相應地提高快門速度，因此有些相機的光圈值會受到相機能支援的最高快門速度的限制。在光線強烈的戶外或海邊，如果用F2.8的光圈值拍攝人物照片，即使採用ISO 100的感光度，也需要1/4000s以上的快門速度。

F1.4的定焦亮鏡頭

📷 50mm, F2.8, 1/1000s, ISO 100

在0.8m的近距離拍攝時，完全開放了光圈，因此可以得到較淺的景深。

相機的最高快門速度不支援1/8000s以上時，如果把光
圈值開放到F2或F1.4，就容易導致曝光過度的現象。相
反地，在室內拍攝時，如果完全開放光圈，雖然能確保
合適的曝光度，但是景深會很淺，因此導致失焦現象。
透過光圈的微調，不僅能方便地改變景深，還能調整曝
光度。光圈對景深和曝光度的影響很大，因此實際攝影
時，隨時都要考慮曝光度與景深的矛盾。

對著玻璃窗上的物體對焦，然後開放光圈，確保較淺的景深，因此拍攝物體後面的背景變得像油畫一樣模糊。

50mm, F2, 1/125s, ISO 100

8 DSLR與普通數位相機：景深的本質區別

前面講到，開放光圈就能得到失焦效果，但是用普通消費型傻瓜數位相機拍攝時，即使把光圈開放到F2.8或F2，也很難得到失焦的效果。失焦效果不僅與鏡頭的焦距有關，還跟選用的數位感測器大小有關。如果熟悉其內在關係，就更容易瞭解DSLR數位相機的景深。

透過焦距的變更也能微調景深。一般情況下，景深與焦距的平方成反比。比如，用28-75mm焦距的變焦鏡頭拍攝時，用75mm焦距拍攝的失焦效果會比28mm焦距好。

以下是在一定的攝影距離，用F5.6的光圈值拍攝的照片。由圖可知，焦距越大拍攝物體越大，而且畫角越窄，但是景深也逐漸層淺，因此背景的失焦效果越明顯。

24mm

28mm

35mm

50mm

100mm, F8, 1/60s, ISO 400

用f-stop表示的光圈值是焦距與光圈直徑的比值，而光線的強度與距離的平方成反比，意即，光線經過相當於焦距的空間時，其強度與距離的平方成反比地減弱。要想修補減弱的曝光度，必須增大光圈的實際直徑，因此用相同的曝光度拍攝時，焦距越長光圈的實際直徑越大。

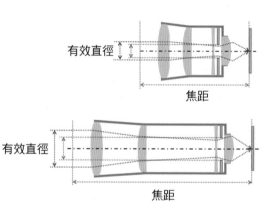

即使光圈值相同，鏡頭的有效直徑和光圈的實際直徑隨著「焦距」而不同。

50mm鏡頭的F4與200mm鏡頭的F4有效直徑的對比結果如下。

▓ 50mm，F4時的有效直徑=50/4=12.5mm
▓ 200mm，F4時的有效直徑=200/4=50mm

相同的光圈值表示相同的曝光度（亮度），用不同焦距、相同光圈值的兩個鏡頭拍攝時，為了保持相同的亮度，必須跟焦距的平方成正比地增大有效直徑，因此隨著焦距的增大，鏡頭的有效直徑也增大，而且隨著有效直徑的增大，成像的模糊圈也變大。在這種情況下，即使光圈值相同，只要焦距變大，模糊圈就變大，這就說明景深變淺。

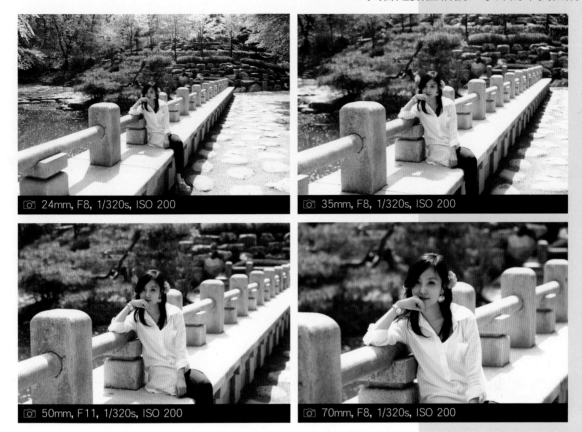

24mm, F8, 1/320s, ISO 200

35mm, F8, 1/320s, ISO 200

50mm, F11, 1/320s, ISO 200

70mm, F8, 1/320s, ISO 200

普通數位相機的情況下，由於感測器較小，沒必要形成成像圈，因此光圈面積很小。另外，普通數位相機的焦距遠小於DSLR數位相機，即使都用F2.8的光圈拍攝，普通數位相機的模糊圈很小，而且景深很深，因此很難用普通數位相機拍攝出失焦效果。

標準鏡頭的情況下，光圈值小於F8時才開始出現較大的景深。由上面的照片可知，光圈值為F8時，景深隨焦距變化的規律。

鎖緊光圈時，只要焦距夠大，就能得到較淺的景深。一般情況下，焦距越長景深越淺，因此拍攝失焦的人物照片時主要使用望遠鏡頭。

視角（Angle）與架構（Frame）

所謂的構圖包含視角和架構兩種意思。視角是指拍攝物體與相機的上下左右攝影角度，如果相機的位置高於拍攝物體就稱為俯角（High Angle，高角度），如果相機的位置低於拍攝物體就稱為仰角（Low Angle，低角度），如果相機與拍攝物體的高度相同，就稱為平視（Eye Level）。架構是指相機能拍攝的拍攝物體範圍，即決定畫面的構成。一般情況下，把照片稱為「減法藝術」，因此決定架構的過程不是考慮「如何記錄所有拍攝物體」的過程，而是考慮「如何保留需要的部分」的過程。

30mm, F2, 1/3200s, ISO 100

景深微調，馬上好！

除了光圈和焦距外，另一個與景深有關的要素是攝影距離。攝影距離是感測器（底片）面到聚焦點的距離。一般情況下，攝影距離的遠近給景深帶來很大的影響。本章節中，將介紹景深與攝影距離的關係。

很多情況下，小光圈、固定光圈方式的望遠鏡頭比DSLR數位相機貴好幾倍，因此購買高價鏡頭和附屬裝備，才能得到理想的失焦效果，但是景深與攝影距離的平方成正比，因此只要透過相機的移動改變攝影距離，即使沒有高價的裝備也能微調景深。

50mm, 約1m以內　　50mm, 約2m　　50mm, 約3m

雖然所有的光圈值都設定為F2，但是攝影距離越遠景深越深（50mm標準鏡頭）。

50mm, 約1m以內　　50mm, 約2m　　50mm, 約3m

光圈值為F5.6時，每張照片的景深看起來都很深，但是不同攝影距離下的景深有一定的差異（50mm標準鏡頭）。

由以上例子可知，光圈值為F2時，雖然鏡頭的景深都
比較淺，但是隨著攝影距離的增大景深就變深。

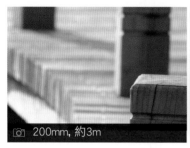
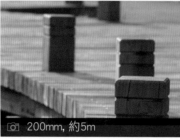
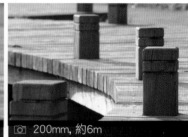

用200mm望遠鏡頭拍攝時，即使把光圈值設定為F11，只要攝影
距離很近，景深就很淺。

但是微調景深時不能只依賴於攝影距離，還要考慮畫
角的影響。意即，如果為了得到較淺的景深靠近拍攝
物體，畫角就變小，如果為了得到較深的景深遠離拍
攝物體，畫角就會超過所需的範圍，因此要找到攝影
距離與畫角的最佳配合點。

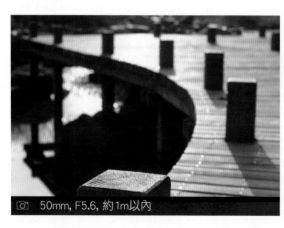
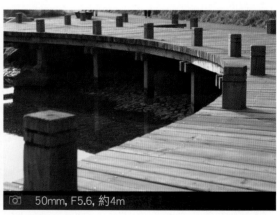

對照片來說，最重要的是架構。
因此只靠攝影距離微調景深會受到畫角的限制。

如上所述，使用同樣的光圈值拍攝，隨著焦距的增大，鏡頭的實際有效直徑就變大。可見，實際的光圈直徑決定景深。

攝影距離和焦距相同時，光圈值越小景深越淺，光圈值越大景深越深。另外，焦距和光圈值相同時，攝影距離越近景深越淺，攝影距離越遠景深越深。最後，攝影距離和光圈值相同時，焦距越長景深越淺，焦距越短景深越深。

拍攝物體與背景之間的距離也會影響景深。拍攝物體與背景之間的距離越遠則景深越淺，拍攝物體與背景之間的距離越近則景深越深。

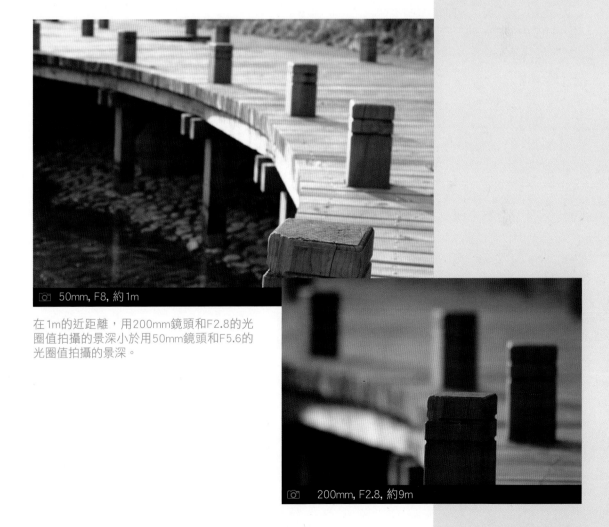

🄯 50mm, F8, 約1m

在1m的近距離，用200mm鏡頭和F2.8的光圈值拍攝的景深小於用50mm鏡頭和F5.6的光圈值拍攝的景深。

🄯 200mm, F2.8, 約9m

F8,1/60s,ISO 200, 焦距80mm

F8,1/80s,ISO 200, 焦距135mm

F8,1/80s,ISO 200, 焦距200mm

總而言之，光圈值、焦距和攝影距離是決定景深的三大要素。一般情況下，在臨界焦點面前方1/3和後方2/3的地方形成景深，因此透過前景和後景的選擇也能一定程度地微調景深。意即，拍攝物體與背景之間的距離較遠時能得到較淺的景深。

微調景深的要素

	較深的景深（Pan Focusing）	較淺的景深（Out of Focusing）
光圈（F）	光圈值較大	光圈值較小，開放光圈
焦距（f）	焦距較短	焦距較長
攝影距離	攝影距離較遠	攝影距離較近
背景的選擇	拍攝物體與背景之間的距離較近	拍攝物體與背景之間的距離較遠

如果選擇距離拍攝物體較遠的背景，即使鎖緊光圈也能得到較淺的景深。

50mm, F8.0, 1/200s,ISO 100

全面瞭解
DSLR

01 正確、穩定的姿勢是攝影的基礎
02 如何確保快門速度？
03 正確理解對焦模式
04 如果構圖出現問題，就善用半快門功能
05 有哪些曝光模式？
06 測光模式
07 為什麼要修補曝光度？怎樣修補？
08 完美地設定白平衡（White Balance）
09 閃光燈（Flash）的使用方法
10 包圍式曝光（Bracketing）設定方法
11 設定檔保存格式

DSLR數位相機跟普通的消費型傻瓜數位相機有很大的區別，要想正確地使用DSLR數位相機，首先要詳細地理解每一條相關事項，而且要具備能熟練地使用曝光度、白平衡等各種功能的實力。本章節中，將詳細地介紹DSLR數位相機的基本功能、具體的使用方法和DSLR數位相機的各種相關功能。

85mm, F4, 1/1000s, ISO 100

正確、穩定的姿勢
是攝影的基礎！

隨著數位相機的快速發展，逐漸代替了傳統相機，但是數位感測器的敏感度高於底片，因此輕微的抖動也能降低照片的畫質。尤其是DSLR數位相機比普通的消費型傻瓜數位相機重，因此攝影姿勢對畫質的影響很大。本章節中，將介紹能減少抖動的攝影姿勢。

正確的攝影姿勢並不像禮儀姿勢那樣難，只要雙腳間距離保持肩寬，雙臂緊貼上半身，就能拍攝滿意的照片。

用焦距不足80mm的標準系變焦鏡頭和廣角鏡頭拍攝時，只要保持以上姿勢就不會出現大問題，但是使用望遠鏡頭時，由於望遠鏡頭本身的特點，輕微的抖動也會影響照片的效果，因此要非常注意攝影的姿勢。用望遠鏡頭拍攝時，最好使用三腳架，假如沒有三腳架時，必須確保更穩定的攝影姿勢。

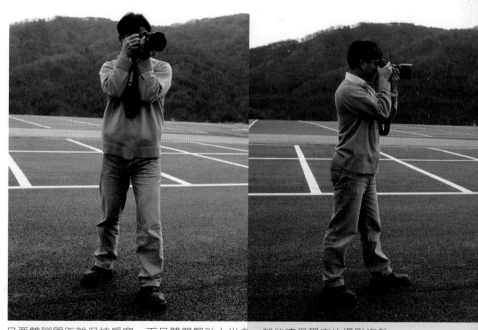

只要雙腳間距離保持肩寬，而且雙臂緊貼上半身，就能確保穩定的攝影姿勢。

用望遠鏡頭攝影時，眼睛要緊貼觀景器的眼罩
（Eyepiece），這樣就能更穩定地固定相機。

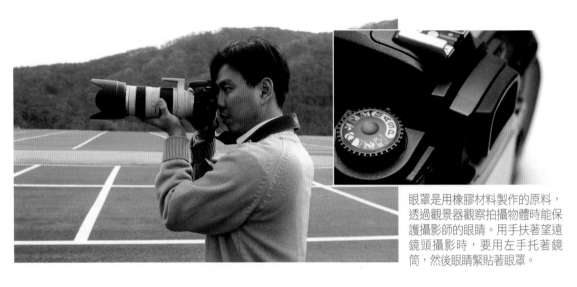

眼罩是用橡膠材料製作的原料，
透過觀景器觀察拍攝物體時能保
護攝影師的眼睛。用手扶著望遠
鏡頭攝影時，要用左手托著鏡
筒，然後眼睛緊貼著眼罩。

有些人怕LCD螢幕上黏汗水或化妝品，或者因戴眼鏡不便把
眼睛貼緊眼罩，但是用望遠鏡頭攝影時，如果眼睛不貼緊眼
罩，就容易導致輕微的抖動。

在右照片中，攝影師戴著
眼鏡，因此沒把眼睛貼
緊眼罩，而且托著望遠鏡
頭鏡筒的左手過於靠近上
身，因此有些不穩定。如
果視力不好，儘量戴上隱
形眼鏡，或者不戴眼鏡，
然後貼緊眼罩。

用DSLR拍攝時也要善用即時取景（Live View）功能

最新的DSLR數位相機除了觀景器外，還搭配了跟普通消費型傻瓜數位相機一樣能透過液晶螢幕觀察拍攝物體的「即時取景（Live View）」功能。目前，奧林巴斯E-330，萊卡Digilux3，佳能40D，索尼（新力）a350等很多相機都支援即時取景功能。

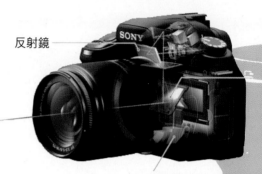

反射鏡

反射鏡

AF感測器

索尼（新力）a350的即時取景結構圖

具有即時取景功能的DSLR數位相機的觀景器內裝有即時取景用感測器，而且透過感測器讀入反射鏡上的成圖片，並傳輸到相機背面的液晶螢幕上，因此從相機背面的液晶螢幕也能觀察到拍攝物體。

有些人認為DSLR數位相機不需要即時取景功能，但是趴在地面上以較小的角度（低視角，Low Angle）拍攝，或者從高處以高視角（High Angle）拍攝時，帶有可旋轉液晶螢幕的DSLR數位相機非常有用。

具有即時取景功能的索尼（新力）和奧林巴斯DSLR數位相機

2

如何確保
快門速度
夠快？

在攝影中常說的「確保曝光值」是指，依
場景調整適當光的量而使用「正確的光圈
值」加上「正確的快門速度」的意思。本
章節中，將依照攝影環境和對象所需的不
同曝光度來選取不同的快門速度。

◎ 16-35mm, F8, 1/640s, ISO 400

一般情況下，確保合適的曝光度就相當於確保能防止抖動的較高快門速度。沒有三腳架時，較高的快門速度是非常重要的。

為了確保合適的曝光度，選擇較高的快門速度時，至少要考慮三種以上的條件。首先，要提高感光度（ISO），但是較高的感光度容易產生雜訊干擾，因此降低照片的畫質。

其次，儘量開放光圈。開放光圈，可以提高快門速度，但是微調光圈時，就需要考慮到景深的範圍。

📷 35mm, F6.3, 1/100s, ISO 200

在陰天攝影時，為了確保較高的快門速度，提高了感光度，因此清晰地記錄到水流痕跡。

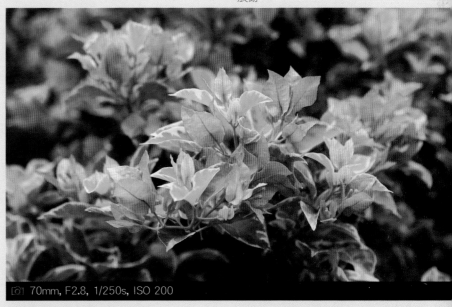

📷 70mm, F2.8, 1/250s, ISO 200

開放光圈，可以增加經過鏡頭的光量，因此能確保較高的快門速度。

第三，最有效的方法是使用人工照明
——閃光燈（Flash）。如果使用閃光
燈，就不需要放棄景深，也不會降低畫
質，而且能確保足夠的快門速度。

在曝光不足的情況下，為了確保較快的
快門速度，同時要考慮以上三種方法，
而且要應對相應的變化。

📷 50mm, F8, 1/100s, ISO 200,使用外接閃光燈

快門速度較慢時，
如果使用外接閃光
燈，就能得到較快
的快門速度和合適
的曝光值。

那麼，多大的快門速度能確保沒有抖動的照
片？「Chapter02」中講到，可靠的最小快
門速度是「1/（鏡頭的焦距）s」。如果在
曝光不足的情況下拍攝固定的拍攝物體，就
應該使用三腳架。

1/（鏡頭的焦距）秒

安全的最小快門速度

📷 28mm, F22, 8s, ISO 100, 使用三腳架

拍攝固定的拍攝物體時，如果需要
長時間曝光，就應該使用三腳架。

善用合理的快門速度拍攝投籃瞬間

照片的最後目的是記錄瞬間畫面。說句心裡話，照片的發明確實太偉大。記錄瞬間畫面的照片還能捕捉用肉眼很難捕捉到的細節，而且賽場照片還有助於裁判的評判。拍攝模特兒的高空彈跳瞬間，也是非常有意思的照片。

📷 28mm, F2.8, 1/1000s, ISO 100　　📷 24-70mm, F3.2, 1/1600s, ISO 100

拍攝高空彈跳瞬間時，必須選擇較快的快門速度。雖然相機的自動對焦（AF）功能非常發達，但是拍攝快速移動的拍攝物體時，很難於對焦的同時改變構圖。在這種情況下，應該用手動方式對焦，然後把焦點固定在事先約定的位置。此外，需善用較快的快門速度和強烈的瞬間光正確地捕捉高空彈跳瞬間。

高空彈跳照片是模特兒懸空在空中的瞬間畫面，因此要詮釋出浮在空中的感覺。當模特兒跳不高時，還可以用低視角拍攝，這樣就能得到意想不到的效果。

根據模特兒和攝影師的配合程度，能詮釋出各種有趣的高空彈跳照片。只要捕捉出用肉眼感覺不到的瞬間，就能得到新穎有趣的照片。

📷 自動對焦, F4, 1/200s, ISO 100, 使用外接閃光燈

3

正確理解對焦模式

常用的對焦方法分為自動對焦（AF）方式和手動對焦（MF）方式。大部分DSLR數位相機都有自動對焦（Auto Focus，自動對焦，AF）功能。在不同的攝影條件下，這種AF功能的使用方法有所不同，因此熟悉AF的使用方法，就有助於手動對焦方式的學習。

28mm, F5.6, 1/80s, ISO 200

欣賞或評價照片的最基本要素是「對焦是否正確」。即使用很好的構圖拍攝優秀的拍攝物體，只要失焦就很難正確地傳遞主題。如果向次要的拍攝物體對焦，就會錯誤地傳遞攝影師要表達的內容。

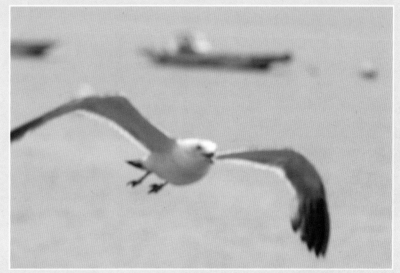

失焦的照片很難表達主題

什麼是自動對焦模式？

一般情況下，用「AF（Auto Focusing）」表示自動對焦功能。DSLR數位相機內部的反射鏡能透過部分光線，因此位於反射鏡後面的位相檢測感測器感知光線後，善用鏡頭驅動馬達完成自動對焦過程。意即，善用光線的位相差異原理。

什麼是AF點？

半按快門時，畫面上會出現聚焦部位或對焦的基準點，這就是AF點。 透過DSLR數位相機的觀景器（View Finder）能看到AF點（AF Point）。DSLR數位相機不僅有畫面中間的中央AF點，還支援分布在畫面上的多個AF點。

佳能EOS-1Ds Mark3的AF點。　　尼康D300的AF點　　　　　奧林巴斯E-3的AF點

一般情況下，用半快門焦點固定模式能改變構圖，因此只使用中央部位的AF點，但是在固定視角的狀態下只改變拍攝物體位置，或者像特寫攝影一樣，在同樣視角下只改變聚焦部位時，只改變畫面上的AF點就比較方便。

固定相機的情況下，拍攝不同位置的拍攝物體時，透過AF點的變化對焦的功能非常實用。關於攝影中選擇AF點的方法，可以參照DSLR數位相機的使用說明書。

表示AF點位置的畫面

))) 自動對焦模式的分類

各製造商的自動對焦模式大同小異，但是名稱各不相同。佳能相機的情況下，自動對焦模式可分為如下三種。
■ One Shot AF：專門為固定拍攝物體提供的半快門焦點固定功能。
■ AI Servo AF：能跟蹤以一定速度移動的拍攝物體的功能。
■ AI Focus AF：拍攝靜止狀態的拍攝物體時，按照半快門焦點固定模式工作，但是只要拍攝物體移動，自動轉換成AI Servo AF模式，並跟蹤移動的拍攝物體。
尼康相機的情況下，把自動對焦模式分為「AF-S（AF Servo）」和「AF-C（AF Continuous）」，在各自的模式內，根據與AF點連接的方式，又分為「Single」，「Dynamic」，「近距離優先」等模式。各製造商支援的自動對焦模式的工作方法不同，因此要參考相應的使用說明書。

佳能DSLR數位相機的AI FOCUS標識

多重AF點模式

在多重（Multi）AF點模式下半按快門時，相機就搜尋所有AF點，並自動向其中一個AF點對焦。此時，不會只使用一個AF點，而是啟動多個AF點，使所有AF點自動工作，因此不能按照攝影師的想法拍攝。

有的數位相機還具有臉部感知功能，觀景器畫面內的人物微笑時，相機能自動感知臉部表情，並自動完成對焦和攝影。

用固定視角拍攝時，如果人工指定特定位置的AF點，就能按照攝影師的想法對焦。

焦點預測自動對焦模式

DSLR數位相機的自動對焦功能還支援人工智慧方式的自動對焦功能，即根據拍攝物體的移動自動對焦的焦點預測自動對焦功能。

用焦點預測自動對焦模式拍攝的汽車照片

280mm, F8, 1/160s, ISO 100

拍攝小朋友等移動的拍攝物體時，不能把焦點固定在一定距離內。如果用特定距離固定焦點，在按下快門之前移動的拍攝物體就會脫離對焦的區域，因此拍攝活動的小朋友、時裝秀、體育比賽、寵物時，可以善用焦點預測自動對焦模式。

如果選擇焦點預測自動對焦模式，快門保持半按狀態時不會固定焦點，而是在AF點的分布範圍內跟蹤拍攝物體。此時，根據攝影師的想法，在畫面的前後位置形成景深，因此向畫面的前後方向進行預測驅動。

用焦點預測自動對焦模式拍攝了從對面走過來的小朋友

混合使用多重AF點模式和焦點預測自動對焦模式

在實際攝影中，如果混合使用多重AF點模式和焦點預測自動模式，就會更加有用。拍攝物體移動時，只善用中央位置的AF點很難拍攝到想要的畫面。如果使用多重AF點模式，即使拍攝物體脫離畫面的中央，也能比焦點預測自動對焦模式更精確地捕捉拍攝物體。

意即，如果只使用中央部位的AF點，即使選擇焦點預測自動對焦模式，拍攝物體只能位於畫面的中央，但是混合使用多重AF點模式和焦點預測自動對焦模式時，能指定AF點的位置，因此可以根據攝影師的構圖拍攝移動的拍攝物體。

圖 16 -35mm, F5.6, 1/125s, ISO 200, 以臉部為基準對焦後，透過半按快門方式改變了構圖

如果構圖出現問題，就善用半快門功能 ④

在實際拍攝中，鏡頭的AF（自動對焦）模式是非常便利的功能。在AF模式下，只要輕微地按下快門，就能觀察到清晰的拍攝物體。使用AF模式時，必須透過從觀景器看得到的AF感測器對焦，而這些AF感測器都聚集在畫面中央，因此只能拍攝到以中央為主的畫面構圖。在這種情況下，如果使用半按快門功能，就容易改變中央構圖。本章節中，將介紹半按快門功能。

自動對焦模式下，如何固定焦點？

具有自動對焦功能的相機都有半按快門（Half-shutter）功能。意即，透過半按快門的方式對焦，然後繼續按下快門就能完成拍攝。善用半按快門功能，可以向希望的位置固定焦點（AF Lock）。如果選擇半按快門模式，就能固定焦點，因此向希望的位置對焦後可以改變構圖。

善用AF功能的半按快門攝影方法

半按快門功能是大家都很熟悉的基本功能，但是透過這個功能很容易區分初學者和熟練者。對初學者來說，半按快門模式與構圖無關，只是在拍攝之前用肉眼確認對焦情況的功能而已，但是對熟練者來說，半按快門模式是向希望的位置對焦後能改變構圖的實用功能。

85mm, F2.8, 1/500s, ISO 200　　　　85mm, F2.8, 1/500s, ISO 200

沒使用半按快門功能，因此焦點聚集在背景上面。如果善用半按快門模式，向希望的位置對焦後，可以改變構圖。

善用半按快門模式，向前方的文字對焦，然後改變了構圖。

從現在開始，經常使用半快門功能

很多初學者的構圖能力很強，但是不熟悉善用半按快門模式改變構圖的方法，因此經常照不出理想的照片。

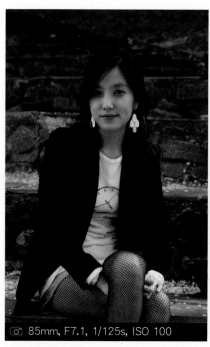 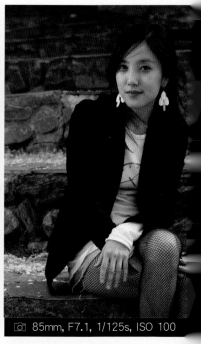

85mm, F7.1, 1/125s, ISO 100　　　　85mm, F7.1, 1/125s, ISO 100

如果不改變構圖，主要拍攝物體總是位於畫面的正中央。

即使拍攝同一個拍攝物體，隨著構圖的不同，能變成完全新穎，感覺不同的照片。

一般情況下，按照以下步驟改變構圖。

1.　　確定主要拍攝物體。
2.　　根據主角和配角的關係，事先預覽構圖情況。
3.　　善用半按快門模式，向希望的地方對焦。
4.　　在半按快門的狀態下，透過觀景器觀察畫面，並確定構圖。
5.　　繼續按下快門，就能完成攝影。

01　根據現場情況，確定主要拍攝物體，然後透過相機觀景器觀察拍攝物體，最後善用半按快門模式向主要拍攝物體對焦。

02　在半按快門的狀態下，根據自己的需求改變構圖，然後按下快門。

24-70mm, F4.5, 1/400s, ISO 400

01 善用半按快門模式向蓮花對焦。

24-70mm, F4.5, 1/400s, ISO 400

02 在半按快門的狀態下改變構圖，然後按下快門。

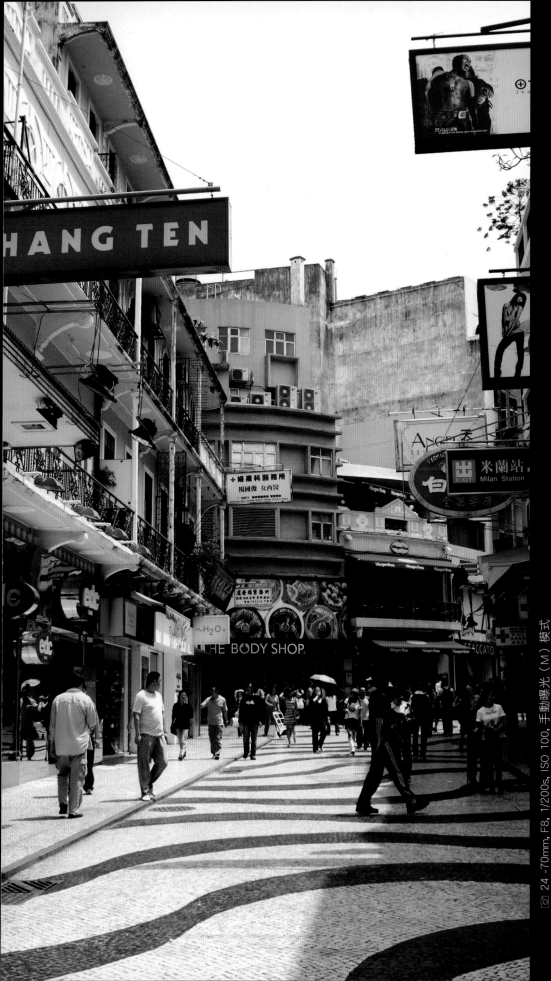

24 -70mm, F8, 1/200s, ISO 100, 手動曝光（M）模式

有哪些曝光模式？ 5

「自動」相機不僅能自動對焦（AF），還能自動確定光圈值、快門速度和曝光度，這也是隨著相機的電子化，能方便地拍攝的各種功能之一。最新上市的相機有很多種微調曝光度的方法，本章節中將詳細介紹相應的內容。

如上所述，攝影師確定曝光度時，應該考慮光圈、快門速度和感光度。相機跟其他工具一樣，向便利化的方向發展，因此很多相機都能幫助攝影師確定曝光度的三大要素。

意即，相機的多種攝影模式都表示各種自動曝光（AE，Auto Exposure）方式。所有DSLR數位相機基本上都支援「全自動（Auto）模式」，「程式模式（Program）」，「光圈優先（Aperture）模式」，「快門優先（Shutter）模式」，「手動（Manual）模式」等攝影模式。

佳能的攝影模式旋鈕

尼康的攝影模式旋鈕

全自動（Auto）模式

在全自動模式下，由相機決定跟曝光度相關的所有參數。意即，相機根據測定的曝光值，按照事先設定的程式合理地搭配光圈值、快門速度、感光度和白平衡。在較暗的環境下，如果曝光度不足，相機就會自動啟動內建閃光燈。下圖是佳能和尼康的全自動模式，在DSLR數位相機中，大部分用「AUTO」表示全自動模式。

佳能的全自動模式

尼康的全自動模式

在全自動模式下，攝影師不能任意改變光圈值、快門速度、感光度、曝光度修補值、內建閃光燈的發光與否、測光模式、連拍模式等設定值，只能全靠相機的自動設定。

大部分全自動模式都根據多分割評價測光模式測光，而且在半按快門的狀態下，只要固定焦點，曝光值就固定。

為了學習攝影購買DSLR數位相機時，全自動模式對相機的結構或曝光度的理解沒有任何幫助。在全自動模式下，看不出攝影師的對圖的構思，而且不利於相機工作原理和功能的理解。

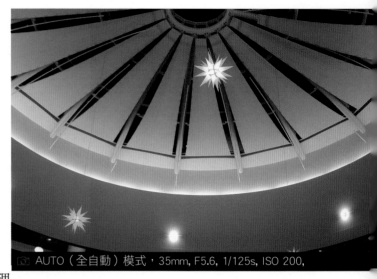

AUTO（全自動）模式，35mm, F5.6, 1/125s, ISO 200,

在全自動模式下，跟攝影師的想法無關，會自動地啟動閃光燈。

程式（Program）模式

一般情況下，用英文字母「P」表示程式模式。程式模式是按照各製造商事先設定的程式自動拍攝的模式。大部分DSLR數位相機的說明書上都列出了適用於程式模式的曝光度表。表面上看，程式模式與全自動模式之間沒有任何區別，但是在全自動模式下，能自動啟動內建閃光燈；而在程式模式下不能自動啟動閃光燈。事實上，程式模式下也能自動控制曝光度，但是攝影師能手動改變曝光值，這就是程式模式與全自動模式的最大區別。

佳能的程式模式

尼康的程式模式

在程式模式下，攝影師能任意改變光圈值、曝光修補值、感光度、連拍模式、測光模式、內建閃光燈的啟動與否，而且相機就以攝影師的設定值為基準計算出剩下的曝光值。如果攝影師不介入任何參數的設定，相機就自動設定光圈值和快門速度。

如果第一次使用傳統相機，大部分初學者都會選擇全自動模式或程式模式，但是一開始就依賴程式模式，跟全自動模式一樣沒有任何好處。

程式模式比全自動模式更能反映攝影師的想法。

P（程式）模式，50mm, F2.5, 1/320s, ISO 100,

光圈（Aperture）優先模式

佳能相機和尼康相機分別用「Av」和「A」表示光圈優先模式。
在光圈優先模式下，只要攝影師確定光圈值，相機就自動計算
合適的快門速度。光圈跟曝光度一樣，對景深產生很大的影
響，因此經常要調整光圈。在光圈優先模式下，透過光圈值的
微調可以改變景深，而且不需要單獨計算快門速度。在實際攝
影中，光圈優先模式是最常用的攝影模式之一。

佳能的光圈優先模式

尼康的光圈優先模式

初學者的情況下，透過光圈優先模式非常容易掌握光圈值，
而且透過光圈值的手動設定，能親身體驗到隨光圈值的景深
變化和快門速度的變化。善用光圈優先模式拍攝時，除了光
圈值外，還應該設定曝光修補值、感光度、測光模式、連拍
模式和自動對焦模式，這樣才能根據事先設定的值，計算出
合適的曝光度。

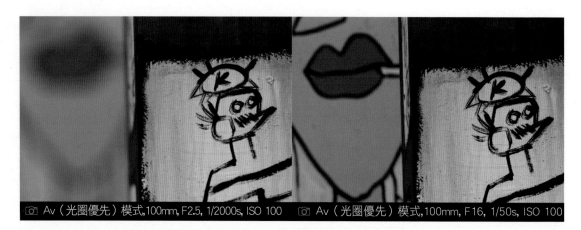

Av（光圈優先）模式,100mm, F2.5, 1/2000s, ISO 100　　Av（光圈優先）模式,100mm, F16, 1/50s, ISO 100

在光圈優先模式下，只要改變光圈值，就能簡單地微調景深。

快門速度優先（Shutter Speed）模式

佳能相機用英文字母「Tv」表示快門速度優先模式，而尼康相機用英文字母「S」表示。只要攝影師設定快門速度，相機就自動計算合適的光圈值。

佳能相機的快門速度優先模式

尼康相機的快門速度優先模式

若想凸顯拍攝物體的動感或靜止感時，需要事先設定好快門速度。另外，在光線昏暗的環境下使用閃光燈時，要選擇合適的閃光燈同步速度（X-Syncro Speed）。在這種情況下，快門速度優先模式的優勢非常明顯。

捕捉快速運動的拍攝物體或凸顯某種動感時，大部分選擇快門速度優先模式。用快門速度優先模式拍攝時，除了快門速度外，還應該事先設定好曝光修補值、感光度、測光模式、連拍模式和自動對焦模式。

高度表現速度感的體育賽事攝影中，快門速度優先模式非常有效。

在快門速度優先模式下，如果選擇較低的快門速度，就可輕易地表現出運動物件與固定物件分離的感覺。

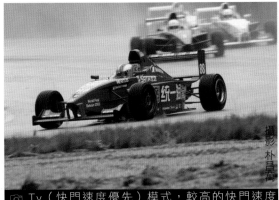
攝影 朴昌璧
Tv（快門速度優先）模式，較高的快門速度
400mm, F8, 1/250s, ISO 400

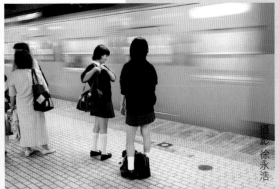
攝影 徐永浩
Tv（快門速度優先）模式，較低的快門速度
24mm, F5.6, 1/10s, ISO 800

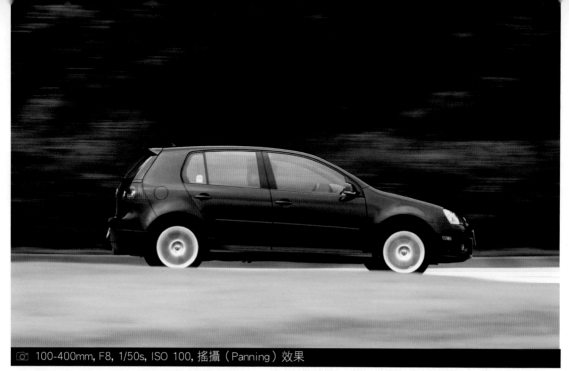

📷 100-400mm, F8, 1/50s, ISO 100, 搖攝（Panning）效果

透過較低的快門速度，能強調運動對象的速度感。

手動（Manual）模式

一般情況下，用手動（Manual）的英文縮寫「M」表示手動模式。在手動模式下，由攝影師親自設定光圈值和快門速度。此時，相機內建的曝光計只提供測光功能，因此攝影師還要自己設定具體的曝光度。嚴格地講，在被稱為半自動模式的光圈優先模式和快門速度優先模式下，只要構圖和視角有微笑的變化，曝光值就會敏感地反應，因此反而容易導致曝光失敗。但是在手動模式下，光圈值和快門速度是定值，因此能保持更穩定的曝光度。

> ◗◗）什麼是搖攝（Panning）效果？
>
> 拍攝從攝影師面前快速移動的對象時，用低於1/60s的快門速度，沿著物體的運動方向拍攝的手法稱為搖攝。用搖攝手法拍攝的照片具有背景模糊，而運動的對象保持靜止狀態的特點。

佳能相機的手動模式

尼康相機的手動模式

在攝影棚裡攝影時，如果以大型照明燈為主光源，就必須選用手動模式。在攝影棚裡使用的照明燈並不是持續光源，而是瞬間發光的瞬間光源（閃光燈），因此大部分情況下，用獨立的入射式曝光計測量發光瞬間，然後透過手動模式設定光圈值和快門速度。

在沒有自動曝光功能的年代，很多人使用過手動傳統相機。在蒐集適合自己的曝光資料之前，這些攝影師花費了大量的底片和時間，因此跟學美術一樣，入門早的攝影師的拍攝技術更好。

過去，攝影記者和普通人的攝影實力有很多的差距，但是隨著自動曝光相機的普及，這些差距逐漸縮小。自從數位相機普及以後，照片的藝術領域變成了任何人都能使用的民主的表達工具。要想深入地理解曝光度和DSLR數位相機，最好選用手動模式。如果使用手動模式，能提高對曝光度和相機的理解，而且容易總結出適合自己的曝光資料。跟傳統相機的手動模式相比，DSLR數位相機的手動模式更能節省理解曝光度所需的時間和費用。

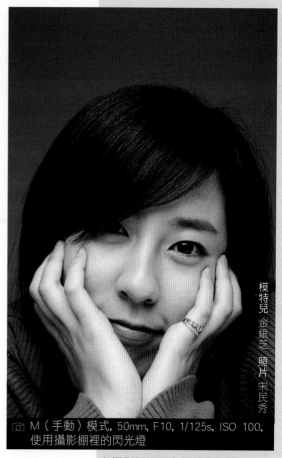

模特兒 金銀芝 照片 宋民秀

M（手動）模式, 50mm, F10, 1/125s, ISO 100, 使用攝影棚裡的閃光燈

在攝影棚裡用大型閃光燈拍攝時，如果善用手動模式就比較方便。

為了更方便初學者，DSLR數位相機還提供直覺的攝影模式。不同製造商的直覺模式有一定的差異，但是大部分都支援人物模式、運動模式、夜景模式、風景模式、特寫（Close Up）模式、強制關閉閃光燈模式、自動景深（A-DEP）模式。

意即，為了讓不熟悉曝光度、相機的特性和相機結構的初學者也能輕鬆地拍攝滿意的照片，根據攝影需求自動微調所有參數的功能。這種攝影模式跟全自動模式沒有太大的區別，但是隨著用途的不同，光圈值、快門速度、感光度、白平衡、閃光燈發光模式、連拍模式、自動對焦模式有一定的差異。

6

測光模式

簡單地講，DSLR數位相機只不過是拍照用的工具而已，但是一打開説明書，就會看到數不清的攝影模式（Mode），難怪很多初學者不敢使用DSLR數位相機。要想用DSLR數位相機自由自在地拍攝自己想要的照片，除了前面介紹的自動對焦模式和攝影模式外，還應該理解測光模式。本章節中，將詳細介紹用來測量光線強度的測光模式。

50mm, F2.8, 1/50s, ISO 100, 點測光

第一次接觸DSLR數位相機時，熟悉普通消費型傻瓜數位相機的人必須掌握的攝影模式之一就是測光模式。測光是指測量光線的強度。如上所述，把常用的測光裝置稱為「曝光計」，而曝光計以位於區域系統（Zone Syetem）正中央的，具有18％反射率的中性灰色（Neutral Gray）為基準。

曝光計：入射光式/反射光式

常用的曝光計有兩種形態，即入射光式和反射光式。

■ 入射光式：在拍攝物體位置上放曝光計，然後把乒乓球形狀的曝光計測光部分（受光部）對準相機的鏡頭，這樣就能測量拍攝物體接受的光線強度。如下圖所示，獨立的入射光式曝光計。

■ 反射光式：是指根據從拍攝物體反射出來的光線測量其強度的方式（除了內建的反射式曝光計外，還有獨立的反射式曝光計）。使用反射光式曝光計時，必須跟相機一樣，用受光部對準拍攝物體。

如果選用反射光式曝光計，不靠近拍攝物體也能測定光線的強度。正因為這樣，所有相機的內建曝光計都採用反射光方式。大部分自動相機都裝有內建曝光計，因此可以自動微調曝光度。

DSLR數位相機是透過內建的曝光計測量光線強度，而這種方式又稱為「TTL（Through The Lens）」方式。即使在同樣的環境下，隨著拍攝物體的色相和構圖不同，用反射光式曝光計測量的曝光值也不v相同。

50mm, F2.5, 1/1250s, ISO 100

雖然照明條件完全相同，
由於拍攝物體的明暗面積比重不同，測量的曝光值也不同。

50mm, F2.5, 1/4000s, ISO 100

在同樣的照明條件下，分別測量穿黑衣服的人和穿白衣服的
人時，測量的曝光值有一定的差異。隨著拍攝物體在畫面中
所占的比率不同，測量的曝光值也不同。入射光式曝光計是
根據拍攝物體受到的光線測量曝光值，因此在同樣的光源
下，不管拍攝物體穿什麼顏色的衣服，不管選擇什麼樣的構
圖，用入射光式曝光計測得的光線強度都會相同。

DSLR數位相機上安裝的是反射光式曝光計，為了修補上述誤
差，DSLR數位相機提供了各種測光模式。大部分反射光式曝
光計都支援平均（Average）測光模式，中央重點平均測光
（Center Weighted Average）模式，局部（Partial）測光，
點（Spot）測光和評價（Evaluated）測光模式。

平均（Average）測光模式

平均測光模式主要測量畫面的平均亮度，而且用「Average」
表示EXIF訊息。平均測光模式不受光線狀況的影響，因此隨
時隨地都能使用，但是在曝光差異很大的逆光下拍攝時，

35mm, F8, 1/320s, ISO 100, 平均測光模式

相機的曝光計只提供平均亮度，因此容易導致曝光不足或過度的結果。為了修補平均測光模式的上述缺點，又提出了中央重點平均測光模式。

中央重點平均測光（Center Weighted Average）模式

大部分人都喜歡把拍攝物體放在畫面的中央，因此中央重點平均測光模式主要測量畫面中央的亮度，然後計算出整體的平均曝光值。一般情況下，用「Center Weighted Average」表示EXIF資訊。

最近，大部分相機都採用平均測光模式和中央重點平均測光模式。一般情況下，不嚴格區分這兩種測光模式，因此統稱為平均測光模式，有時都用「Average」表示EXIF資訊，但是從嚴格意義來說，平均測光和中央重點平均測光模式有一定的區別。

拍攝風景時，平均測光模式能快速提供合適的曝光值。

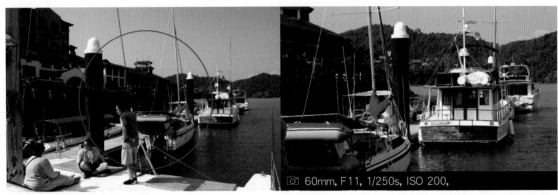

60mm, F11, 1/250s, ISO 200,

用紅圈表示的區域就是中央重點平均測光模式的區域。　中央重點平均測光模式是在各種情況下都能使用的測光模式。

局部（Partial）測光模式

平均測光模式主要測量整體畫面的平均亮度，但是局部測光模式只測量畫面中央的10％左右區域。意即，攝影師只測量攝影前構思好的位置的亮度，然後根據這個曝光值改變構圖。一般情況下，用「Partial」表示EXIF資訊。

在局部測光模式下，攝影師只對相當於中間灰色亮度的區域測光，因此能得到合適的曝光度。東方人的皮膚色接近於中性灰色，因此拍攝人物照片時，可以善用局部測光模式，只測量臉部的光線強度。

只針對模特兒的臉部進行了局部測光。

模特兒 金正雅 攝影 朴珍皇

局部測量燈籠下方的高亮部位，然後在拍攝過程中改變了構圖。

50mm, F4, 1/1250s, ISO 100

100mm, F4, 1/160s, ISO 100

在局部測光模式下，如果透過觀景器觀察，就能看到以中央
AF點為中心的測光區域。此時，只要對準拍攝物體和觀景器
內的局部測光區域，就能顯示相應的曝光值。

點（Spot）測光模式

用點測光模式能測量比局部測光模式更小區域的曝光值。點
測光模式是只測量畫面中央1～3%左右面積的測光方式，因
此測量的曝光值比局部測光模式更精確。在逆光環境或明暗
對比較大的情況下，局部測光模式和點測光模式的測光效果
非常明顯。

什麼是曝光鎖（AE Lock）？

在光圈優先模式或快門速度優先模式下，要想用局部測光或
點測光模式拍攝，在改變構圖之前，必須先鎖住曝光（AE
Lock）。用局部測光或點測光模式測量拍攝物體的曝光值
後，如果不鎖住曝光值，在改變構圖時會測量到其他部位的
亮度，因此導致曝光值的變化。

大部分DSLR數位相機都設定為半按快門狀態下鎖住焦點和曝光
值，因此在平均測光模式下，只要半按快門，不僅能鎖住焦
點，還能鎖住曝光值，但是在局部測光模式或點測光模式下，
半按快門只能固定焦點，因此要透過其他按鈕固定曝光值。

照片·車景美

[⌾] 24-70mm, F2.8, 1/50s,
ISO 1600, 點測光模式

用點測光模式測量了鐘樓牆
壁的曝光值。

半按快門就能對焦，而且能測得合適的曝光值。　　　在鎖定焦點和曝光值（AE Lock）的狀態下，改變了構圖。

[⌾] 24-70mm, F8, 1/125s, ISO 400, (Av)光圈優先模式
　（Av）

[⌾] 24-70mm, F8, 1/125s, ISO 400, 光圈優先模式
　（Av）

在實際攝影中，需要鎖定焦點的部位和需要局部測光的部位
不一定一致，如果半按快門就能鎖定焦點和通過點測光模式
或局部測光模式測得的曝光值，最好透過DSLR數位相機的設
定功能表指定獨立的曝光鎖按鈕。

佳能和尼康相機的曝光鎖按鈕

如果有獨立的曝光鎖按鈕，就可以按照以下步驟使用局部測
光模式或點測光模式。

a) 把觀景器內的AF區域對準拍攝物體。

b) 如果半按快門，就能向指定部位鎖定焦點，並顯示出相應的曝光值。

c) 只要按下曝光鎖（AE-L），即使半按快門或改變構圖，也不會改變曝
光值。

d) 再次半按快門後，向拍攝物體的某部位對焦，然後選擇希望的構圖。

e) 在這個狀態下，如果繼續按下快門，就能按照第一次測量的曝光值拍攝。

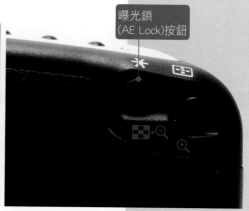

曝光鎖
(AE Lock)按鈕

把觀景器內的局部測光區域固定到要測光的地方,然後按下曝光鎖按鈕,就能鎖定曝光值。

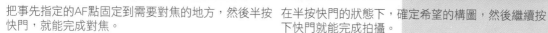

把事先指定的AF點固定到需要對焦的地方,然後半按快門,就能完成對焦。

在半按快門的狀態下,確定希望的構圖,然後繼續按下快門就能完成拍攝。

評價(Pattern,Evaluated)測光模式

攝影是記錄光線的過程,測光是為了攝影計算光線強度,並提供最合適參數的測量過程,但是很難按照攝影師的意願正確地測量光線強度。最近上市的相機為普通人和初學者提供了更高端的曝光模式,這就是評價測光模式。

評價測光模式是根據畫面的最亮部位和最暗部位的曝光差異，按照事先設定的公式計算最合適曝光值的方式。為了精確地測量曝光值差異，往往會把畫面分割成很多區域。

在多分割評價測光模式下，首先把畫面分割成多個模組，然後用在各自區域內測定的曝光值計算最後的曝光值。

高階的DSLR數位相機能把畫面分割成更多的區域。一般情況下，用「Pattern」或「Evaluated」表示EXIF資訊。不同製造商的評價測光方式和曝光程式有一定的差異，但是佳能相機的「多分割評價測光模式」和尼康相機的「多點測光模式（Multi-Pattern）」都相當於我們所說的評價測光模式。

用光圈優先模式或快門速度優先模式拍攝時，測光模式的選擇和曝光修補非常重要。在不同的測光模式下，測得的曝光值也不同，因此除了手動攝影模式外，在其他自動攝影模式下，都以被測畫面的亮度為基準，由相機確定最後的曝光值。為了提高攝影水準，最好在各種攝影條件下，多使用不同的測光模式，並掌握不同模式的特性。為了能達到符合攝影師要求的曝光值，必須正確地理解各種測光模式的用途。

在評價測光模式下，分割的區域越多測得的曝光值越準確。

100mm, F2.8, 1/800s, ISO 100

以左側的花盆為中心測量曝光值後鎖定曝光值（AE Lock）。在這種狀態下選擇希望的構圖，然後用評價測光模式完成拍攝。

85mm, F2.2, 1/60s, ISO 100

每個模特兒都有不同的最佳視角！

大部分喜歡拍照的女性都知道最適合自己的
表情和視角，否則只能由攝影師尋找最適合
模特兒的表情和視角。給模特兒拍照之前，
應該仔細觀察模特兒的臉部，然後選擇最佳
的視角。當然，在不同環境下，不一定要用
唯一的最佳視角，因此要特別注意。根據模
特兒的表情和姿勢，應該適當地改變視角，
這樣才能拍攝出更豐富的照片。

模特兒 金正雅 攝影 安尚賢

28-70mm, F5.6, 1/60s, ISO 200

50mm, F8, 1/200s, ISO 100

200mm, F4, 1/125s, ISO 100

7

為什麼要修補曝光度？怎樣修補？

所有DSLR數位相機的說明書上都詳細介紹曝光修補的操作方法，但是這些說明書僅僅是關於DSLR數位相機使用方法的說明，因此不解釋在什麼情況下進行曝光修補，為什麼要修補等問題，本章節中，將詳細介紹曝光修補相關的內容。

Foi 100mm, F3.5, 1/50s, ISO 100, - 1.3 1stop修補

為什麼要修補曝光度？

一般情況下，把曝光程度分為合適曝光、曝光過度、曝光不足等三種。合適曝光是用曝光計測量的標準曝光度，是指拍攝的照片不亮也不暗的情況。相反地，如果拍攝的照片過亮，就稱為「曝光過度」，如果拍攝的照片過暗，就稱為「曝光不足」。

曝光過度

📷 100mm, F2.5, 1/60s, ISO 100, +2Stop

📷 100mm, F2.5, 1/250s, ISO 100

合適曝光

📷 100mm, F2.5, 1/1000s, ISO 100, -2Stop

曝光不足

曝光修補是根據相機曝光計測得的合適曝光，透過
光圈、快門速度、感光度的微調確定最佳曝光度的
過程。

曝光計提供的合適曝光度和肉眼判斷的合適曝光度
不一定一致，因此要根據攝影環境適當地修補曝
光。曝光計以區域系統（Zone System）中央的中
性灰色亮度為基準測量合適曝光度，但是照片的好
壞要透過肉眼來判斷，因此即使相機測量的合適曝
光度與中性灰色的亮度完全一致，也不能保證能跟
肉眼的合適曝光度一致。

📷 85mm, F2.8, 1/160s, ISO 100, +1Stop

由於下方的背景，在曝光計提供的合適曝
光值基礎上選擇了1Stop的過度曝光值。

意即，即使是合適曝光度，人眼也會覺得照片的亮度比實際
畫面暗或亮。由此可知，專業攝影師與普通人的最大差別，
就在於他們對曝光修補的熟悉程度。

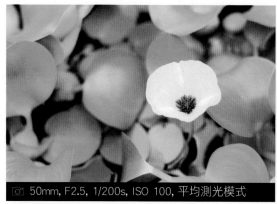

📷 50mm, F2.5, 1/200s, ISO 100, 平均測光模式

按照相機測量的合適曝光度拍攝的照片。
由於背景色很濃，整體畫面就顯得很亮。

📷 50mm, F2.5, 1/400, ISO 100

在相機測量的合適曝光值基礎上減少了-1Stop，
因此得到比較滿意的照片。

在「練習 06」中也提到過關於照片的曝光修補問題。相機內建的曝光計主要採用反射光式曝光計，因此隨著拍攝物體的固有色相或明暗對比不同，曝光計測量的光量有一定的差異。

假設戶外的太陽光下，有黑色拍攝物體（反射率為5%）和白色拍攝物體（反射率為90%）。

眾所周知，黑色拍攝物體能吸收大部分太陽光，因此產生黑色感覺，而白色拍攝物體能反射大部分太陽光，因此產生白色感覺。

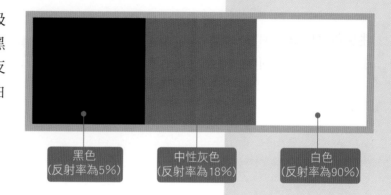

黑色
（反射率為5%）

中性灰色
（反射率為18%）

白色
（反射率為90%）

此時，黑色拍攝物體的亮度比中性灰色（反射率為18%）暗4倍左右（-2Stop）。意即，雖然從太陽光受到的光線相等，但是拍攝物體的固有深淺度反射的光線不同，因此相機內的反射光式曝光計測量的合適曝光值也會隨著黑色、灰色和白色深淺度的不同而變化。

50mm, F4, 1/4000s, ISO 100

如果按照相機測量的曝光值拍攝，受白牆的反射影響，整體畫面就顯得很暗。

50mm, F4, 1/1000s, ISO 100, +2Stop

在相機測量的曝光值基礎上增加2Stop，就能正確地表現出白色效果。

在光量相同的環境下，只要有黑色拍攝物體，反射光式曝光
計就會認為畫面較暗，因此需要設定較高的曝光度。相反
地，如果有白色拍攝物體，相機內的反射光式曝光計就會認
為畫面較亮，因此需要降低曝光度的設定值。反射光式曝光
計以18％反射率的中性灰色為基準深淺度，因此根據中性灰
色的深淺度判斷所有深淺度。正因為如此，只要按照反射光
式曝光計提供的合適曝光度拍攝黑色拍攝物體，就會導致曝
光過度的效果，如果按照反射光式曝光計提供的合適曝光度
拍攝白色拍攝物體，就容易導致曝光不足的效果。為了防止
這種現象，拍攝黑色拍攝物體時，要選擇比曝光計提供的合
適曝光度小的曝光值，拍攝白色拍攝物體時，要設定比相機
提供的合適曝光度大的曝光度，這樣才能得到更接近於拍攝
物體原有深淺度的效果。

拍攝雪景或在陽光明媚的海邊拍照時，應該在相機測量的合
適曝光度基礎上增加「+1Stop」或「+2Stop」。白雪皚皚的
背景或光線強烈的海邊的亮
度遠遠超過中性灰色的亮
度，如果按照相機測量的合
適曝光度拍攝，就容易導致
曝光不足的情況。除此之
外，為了正確地表現出明暗
對比，也應該適當地修補曝
光值。在同樣的畫面中，如
果減少曝光值，就能提高明
暗對比，如果減少曝光值，
就能降低明暗對比。

35mm, F5.6, 1/60s, ISO 100

35mm, F5.6, 1/200s, ISO 100, -1.7Stop

按照相機提供的曝光度拍攝了較
暗的玻璃窗，
因此得到了較亮，而且明暗對比
較弱的效果。

降低了曝光度，因此得到較暗，而
且明暗對比很明顯的照片。

曝光指示器（Indicator）的微調方法

除了手動攝影模式外，在程式模
式、光圈優先模式、快門速度優
先模式等自動攝影模式中，可以
透過滑動曝光指示器上刻度的方
式修補曝光值。另外，在手動攝
影模式中，可以根據曝光指示器
的曝光值直接微調光圈、快門速
度和感光度。在自動攝影模式

合適曝光值的基準點

-2 1 ◆ 1 2+

曝光不足 ← → 曝光過度

改變曝光指示器的位置，就
能修補曝光值。

下，還可以透過其他按鈕或旋鈕直接修補曝光值。一般情況
下，DSLR數位相機的說明書裡詳細介紹自動模式下的曝光修
補方法。

修補曝光度時，DSLR數位相機還能自行定義修補曝光值的增
減單位。大部分情況下，從「0.3Stop」單位和「0.5Stop」
單位中選擇一種。根據增減單位的選擇，光圈值和快門速度
能以比1Stop單位的標準值更細微的單位微調曝光度。

+0.3stop 單位

-2 1 ◆ 1 2+ +0.3stop

-2 1 ◆ 1 2+ +0.7stop

-2 1 ◆ 1 2+ +1stop

+0.5stop 單位

-2 1 ◆ 1 2+ +0.5stop

-2 1 ◆ 1 2+ +1stop

一般情況下，能以0.3Stop單位或0.5Stop單位微調曝光度。

85mm, F2.8, 1/125s, ISO 100

完美地設定白平衡 （White Balance）

白平衡稱得上是能正確地捕捉拍攝物體反射的光線色感的基準。一般情況下，由光源決定白平衡的設定值，由攝影師的經驗和實力決定拍攝物體顏色的記錄及再現效果。本章節中，將詳細介紹正確地設定白平衡參數的具體方法。

室內拍攝中最引人注目的白平衡

DSLR數位相機跟底片SLR相機不同，可以透過相機的白平衡（WB，White Balance）微調功能表指定適合於不同光源的參數。在戶外攝影時，主要依賴於太陽光（Daylight），但是在室內拍攝時，主要依賴於人工照明，因此用JPG格式拍攝時，比RAW格式更難微調白平衡。

在室內的白熾燈下，如果用自動白平衡（AWB，Auto White Balance）模式或太陽光（Daylight）模式拍攝，就會得到如左圖所示的照片（黃色的成分較多）。在同樣的條件下，如果選用畫有白熾燈圖案的鎢燈（Tungsten）模式，就能得到如右圖所示的效果。

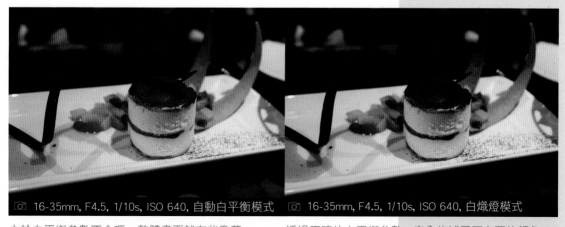

📷 16-35mm, F4.5, 1/10s, ISO 640, 自動白平衡模式　　📷 16-35mm, F4.5, 1/10s, ISO 640, 白熾燈模式

由於白平衡參數不合理，整體畫面就有些發黃。　　　　透過正確的白平衡參數，完全修補了不必要的顏色。

大部分室內照明都
採用色溫較冷的白
熾燈或三波長燈，
因此導致拍起來發
黃的效果。此時，
如果相機的白平衡

霓虹燈下的拍
攝效果

透過白平衡的霓虹燈
模式進行修補

修補後的拍攝
效果

霓虹燈下拍攝時的白平衡修補
方法

選擇鎢燈（白熾燈）模式，並使用閃光燈，由於閃光燈的色
溫高於白熾燈，因此導致發藍的效果（閃光燈的色溫非常接
近太陽光）。另外，JPG格式的光譜（spectrum）範圍遠小於
RAW格式，因此底片的色溫不正確時，很難進行後期處理。

只要根據光源的種類選擇適合的白平衡模式，就能顯
現出正確的色感。

📷 100mm, F2.8, 1/30s, ISO 100,在霓虹燈下，善用
自動白平衡模式拍攝的照片

📷 100mm, F2.8, 1/30s, ISO 100,用霓虹燈模式拍攝
的照片

什麼是色溫（K，Kelvin）？

色溫是用溫度值表示光源的方法。一般情況下，用英文字母K和定義的值表示色溫。白熾燈光的色溫是3200K，霓虹燈光的色溫是4500K～6500K，正午的太陽光色溫是5200K～5600K，陰天的色溫是6500K～7000K，晴天的色溫是12000K～18000K。色溫值越小黃色或紅色的成分越多，色溫值越大藍色的成分越多。國際上已確定了通用的色溫測定方法，因此適當地改變DSLR數位相機的白平衡模式，才能再現出正確的色感。如果選擇相機的AWB（Auto White Balance）模式，就能根據攝影環境自動改變色溫，但是自動白平衡模式的正確度並不是很高。

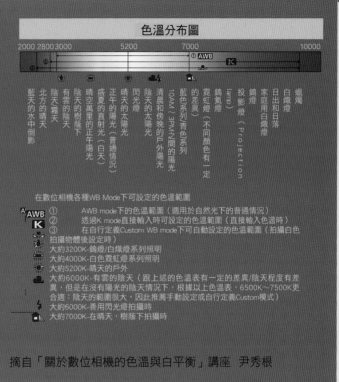

色溫分布圖

在數位相機各種WB Mode下可設定的色溫範圍

① AWB mode下的色溫範圍（適用於自然光下的普通情況）
② 透過K mode直接輸入時可設定的色溫範圍（直接輸入色溫時）
③ 在自行定義Custom WB mode下可自動設定的色溫範圍（拍攝白色拍攝物體後設定時）

大約3200K-鎢燈/白熾燈系列照明
大約4000K-白色霓虹燈系列照明
大約5200K-晴天的戶外
大約6000K-有雲的陰天（跟上述的色溫表有一定的差異/陰天程度有差異，但是在沒有陽光的陰天情況下，根據以上色溫表，6500K～7500K更合適：陰天的範圍很大，因此推薦手動設定或自行定義Custom模式）
大約6000K-善用閃光燈拍攝時
大約7000K-在晴天，樹蔭下拍攝時

摘自「關於數位相機的色溫與白平衡」講座　尹秀根

所有數位相機都具有適用於典型光源的白平衡模式。比如，日光模式（Daylight），樹蔭模式（Shadow），多雲模式（Cloudy），白熾燈模式（Tungsten），霓虹燈模式（Fluorescent）閃光燈模式（Flash）等。另外，還有能自動微調色溫的自動模式（AWB，Auto White Balance）。

雖然自動白平衡模式（AWB，Auto White Balance）比較方便，但是在複雜的攝影環境下，不能完全相信自動模式的正確性。尤其是在白熾燈模式或霓虹燈模式等人工照明下拍攝時，不同產品的亮度有所差異，而且隨著使用時間的延長色溫有所變化，因此很難善用自動白平衡模式（AWB，Auto White Balance）正確地再現出色溫。

在下午1點左右的太陽光下，只改變白平衡模式，就得到如下圖所示的不同照片。即使採用相同的光源，只要選擇不同的白平衡模式，就能再現出各不相同的色感。可想而知，在不同的光源下，選擇合適的白平衡模式多麼重要。

100mm, F2.8, 1/3200s, ISO 100, AWB 自動白平衡模式

日光模式（Daylight）

樹蔭模式（Shade）

多雲模式（Cloudy）

白熾燈模式（Tungsten）

霓虹燈模式（Fluorescent）

閃光燈模式（Flash）

100mm, F2.8, 1/3200s, ISO 100

直接輸入色溫度

為了正確地設定適用於不同環境的色溫，大部分DSLR數位相機都提供兩種用戶自行定義方式。一種是由攝影師直接輸入色溫（K，Kelbin）的方法，另一種是指定樣本照片，然後使數位相機自動認知對應於攝影環境的色溫。

為了直接輸入色溫，必須使用色溫測量儀（Color Meter）測量色溫，或者根據色溫圖表選擇合適的色溫，並手動輸入到數位相機內。

使用色溫測量儀的方法最準確，但是色溫測量儀本身比較昂貴，因此普通人很難購買。善用色溫圖表時，經過多次嘗試後才能確定想要的色溫，但是不花費其他費用也能得到正確的色溫。

用灰卡微調色溫度

另一種是善用灰卡（具有18%反射率的中性灰色卡片，典型的灰卡為可達產品）指定樣本照片的方法。

下面介紹善用灰卡製作樣本照片，並微調色溫的方法。

1. 在拍攝物體前面，朝著相機方向擺放一張灰卡，而且讓灰卡均勻地接受光線，然後選擇適合於光源的白平衡模式。如果不瞭解光源種類，就可以選擇自動白平衡模式（AWB）。

10000K 晴天

9000K 陰天

6500K 霓虹燈

6000K 閃光燈

（影視閃光燈，Strobe）

5500K 正午的陽光

3200K 白熾燈

1500K 蠟燭

表示不同光源色溫的圖表

準備一張灰卡

AWB自動白平衡模式（Auto White Balance）

2. 在靠近鏡頭的地方擺放灰卡，使觀景器的畫面裡充滿
灰卡，然後根據相機的曝光計提供的合適曝光度拍攝
灰卡。靠近灰卡時，要避免灰卡上面形成影子，並且
選擇MF對焦模式。

拍攝充滿觀景器畫面裡的灰卡。

拍攝後，透過預覽功能確認曝光直方圖（Histogram）
的分布。如果直方圖中間出現條狀分布，就說明選擇
的曝光度比較正確。

在右側小視窗的直方圖中間形
成條狀分布。

3. 選擇數位相機的自行定義Custom白平衡模式（有些相機中
用用戶自定義模式或預設模式（preset mode）表示），然後
選擇已拍攝的灰卡照片，最後把白平衡設定為「預設模式
（機器本身預設的設定，也可由用戶自行修改）」。

按下相機的功能表按鈕，
然後選擇Custom白平衡模
式。

選擇已拍攝的灰卡照片。

選擇樣本照片後，會出現
選擇用戶自定義白平衡模
式的提示。

按下白平衡選擇按鈕，就
能選擇用戶自定義模式。

不同型號的DSLR數位相機指定樣本照片的方法有些差異，因
此要認真閱讀DSLR數位相機的說明書，便能夠容易上手了。

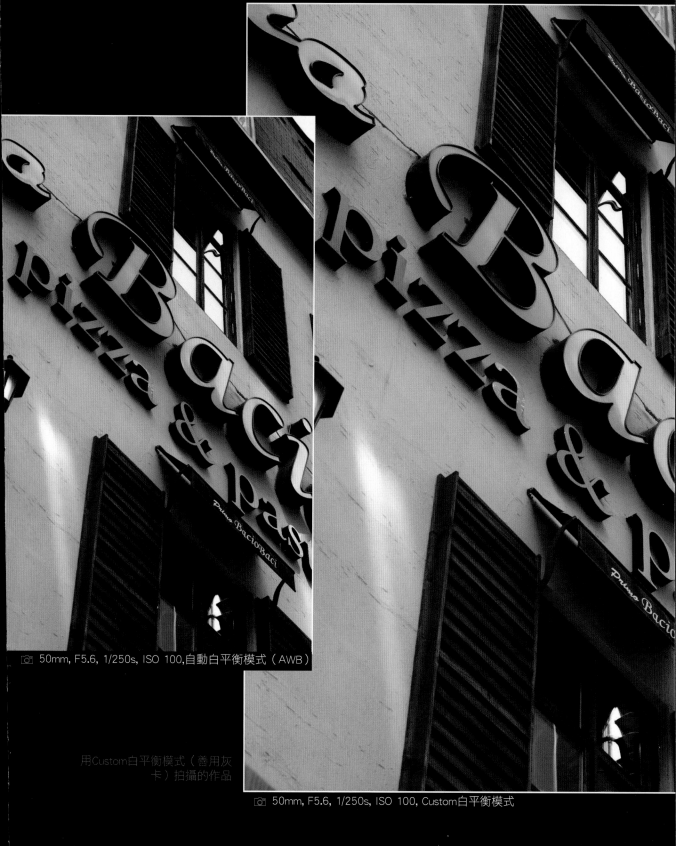

📷 50mm, F5.6, 1/250s, ISO 100,自動白平衡模式（AWB）

用Custom白平衡模式（善用灰
卡）拍攝的作品

📷 50mm, F5.6, 1/250s, ISO 100, Custom白平衡模式

⑨ 閃光燈（Flash）的使用方法

購買DSLR數位相機後，最先採購的工具是閃光燈。一般情況下，在黑暗的地方拍攝時使用閃光燈，但是在其他環境下，也可以作為輔助光源使用。下面介紹被稱為影視閃光燈（Strobe）的人工照明閃光燈的使用方法。

為什麼使用閃光燈？

跟隨身聽（Walkman），錄音帶（Scotch Tape）等產品一樣，閃光燈也有特定的品牌，而且影視閃光燈（Strobe）或超級閃光燈（Speed Light）是所有攝影師耳濡目染的品牌，因此不知不覺中成了閃光燈（Flash）的代名詞。

在DSLR數位相機的說明書裡，用很大篇幅介紹使用閃光燈時的相機設定方法，在光線不足的環境下，閃光燈能確保足夠的曝光度。如果使用閃光燈，能選擇較高的快門速度，較容易捕捉運動物體的瞬間畫面，而且在較暗的環境下，也能修補足夠的光量。總而言之，在任何時間、任何地方，攝影師都可以善用閃光燈當做能夠確保有一定光量的方法。

模特兒 金正雅 攝影 安尚賢

135mm, F8, 1/125s, ISO 100, Flash

模特兒 金正雅 攝影 朴珍皇

100mm, F3.5, 1/200s, ISO 100, 使用Fill-In-Flash

在攝影棚裡，善用大型閃光燈拍攝的照片。

照片 金泰萬

28-70mm, F16, 1/60s, ISO 100, Flash

外接閃光燈的光量

一般情況下，由光量決定閃光燈的規格，而且採用閃光燈指數（GN，Guide Number）單位，因此閃光燈的規格表示閃光燈的最大光量。閃光燈指數的定義如下：

> 閃光燈指數（GN）=發光距離（m，米）×合適的光圈值（F）

這不是最大發光量指數的計算公式。在閃光燈的設計和生產過程中已確定閃光燈指數，要想確認閃光燈指數，請參考閃光燈的說明書。用手動方式設定閃光燈時，為了計算所需的光圈值，善用以上公式計算閃光燈指數。

> 閃光燈指數/發光距離=合適的光圈值
> 閃光燈指數/光圈值=合適的發光距離

發光距離跟攝影距離（相機與拍攝物體之間的距離）是完全不同的概念，是指閃光燈與拍攝物體之間的距離。大部分情況下，把外接閃光燈安裝在相機上面，或者使用內建閃光燈，因此發光距離和攝影距離基本相同，但是善用同步電纜（Syncro Cable）連接閃光燈和相機，或者善用同步器遙控遠處的閃光燈時，發光距離和攝影距離表示完全不同的意思。

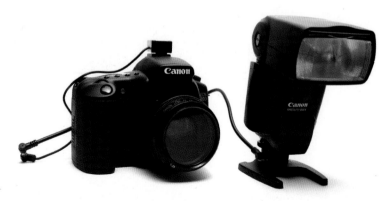

DSLR數位相機上安裝專用閃光燈時，攝影距離和發光距離基本相同，但是閃光燈和相機的位置不同時，攝影距離和發光距離表示完全不同的意思。

善用閃光燈指數（GN，Guide Number）拍攝

如果善用閃光燈指數的計算公式，手動設定已知閃光燈指數的閃光燈時，能輕鬆地計算出發光距離和光圈值。

使用閃光燈指數為GN42（ISO 100，發光距離為1m，鏡片的焦距為105mm的情況）的閃光燈時，如果把相機的光圈值設定為F4，合適的發光距離為GN42除以F4後得到的10.5m。如果把閃光燈和拍攝物體之間的距離設定為5m，合適的光圈值為GN42除以5m後得到的F8（ISO 100）。此時，要特別注意閃光燈指數的條件。意即，閃光燈指數並不是絕對值，而是隨著攝影條件變化。

決定閃光燈指數的條件有「ISO（感光度）」，「發光距離」，「閃光燈的照射角度（用鏡頭的焦距表示）」。其中，照射角度表示閃光燈向拍攝物體發光的角度範圍。一般情況下，根據鏡頭的焦距微調閃光燈內建的變焦頭（Zomm Head），就能微調照射角度。

根據鏡頭的畫角範圍照射光線，才能得到最佳的效果，因此用對應於鏡頭畫角的焦距表示照射角度。換句話說，ISO為100，發光距離為1m，照射角度為105mm時的閃光燈指數為「42」。

每個製造商的閃光燈說明書裡，都提供對應於不同照射角度的閃光燈指數表。由對應於照射角度的閃光燈指數表可知，照射角度越大（使用焦距較短的廣角鏡頭時）閃光燈指數越小，照射角度越小（使用望遠鏡頭時）閃光燈指數越大。

<表1>　　　　　　　　　　　　　　　　　　　　　　　　　(ISO 100, 1m)

照射角度（mm）	14	24	28	35	50	70	80	105
GN	15	28	30	36	42	50	53	58

佳能閃光燈580EX的對應於不同照射角度的閃光燈指數表

<表2> (ISO 100, 1m)

照射角度 （mm）	24	28	35	50	70	85	105
GN	30	32	38	44	50	53	56

尼康閃光燈SB-800的對應於不同照射角度的閃光燈指數表

閃光燈指數隨著攝影條件而變化，因此每個閃光燈製造商都按照最高條件表示閃光燈指數。比如，尼康的SB-800的GN為38（ISO 100，1m，35mm），佳能的580EX的GN為58（ISO 100，1m，105mm）。尼康的GN是38，佳能的GN是58，因此只從閃光燈指數來看佳能的閃光燈光量好像比尼康多。

但是仔細觀察條件，就容易發現尼康SB-800的照射角度對應的焦距為35mm，而佳能580EX的照射角度對應的焦距為105mm。由<表1>和<表2>可知，在照射角度相同的條件下，這兩種閃光燈都屬於同樣等級的閃光燈。

一般情況下，用全手動方式使用閃光燈時，才善用由ISO，發光距離，照射角度等攝影條件決定的閃光燈指數。

模特兒 金正雅 攝影 安尚賢

📷 85mm, F1.8, 1/200s, ISO 100, 透過無線同步器連接Flash

在半逆光環境下，為了防止模特兒臉部的陰影，把閃光燈擺放在模特兒的左前方頂部，然後善用無線同步器拍攝。

閃光燈的曝光鎖

最近的閃光燈能自動設定所有的曝光度和發光量。尤其是
DSLR數位相機的專用閃光燈還能跟TTL（Through The Lens）
測光方式聯動，因此能更精確地設定曝光值和發光量。

閃光燈不是持續光源而是瞬間光源，因此為了正確地測光，
在攝影前都會預備發光，而且透過攝影前的預備發光能鎖
定閃光燈的發光量。佳能相機用「FE（Flash Exposure）
Lock」表示閃光燈的曝光鎖，而尼康相機用「FV（Flash
Value）　Lock」表示閃光燈的曝光鎖。每個DSLR數位相機的
說明書裡，都詳細介紹關於閃光燈曝光鎖的內容。

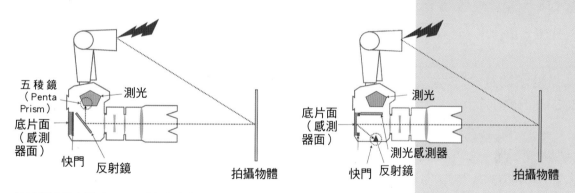

使用專用閃光燈時，TTL測光方式與閃光燈聯動的過程。

跟TTL測光方式聯動的閃光燈預備發光時，相機的曝光計將測
量進入鏡頭內的閃光燈光量和拍攝物體的曝光值，然後控制
閃光燈的合適發光量。在攝影瞬間，DSLR數位相機的反射鏡
向上轉動，同時開啟快門，然後閃光燈發光，而且閃光燈的
光線拍攝物體反射後到達感測器面上。在閃光燈發光的短暫
時間內，DSLR數位相機內的測光感測器將測量到達感測器面
上的閃光燈光量。此時，如果閃光燈的光量達到預備發光時
設定的發光量，就停止閃光燈發光，並結束拍攝。

強制閃光燈（Fill-in-Flash）

除了黑暗的環境外，在較亮的環境下，為了修補陰影部分的
曝光度或全部記錄逆光下的亮背景和暗拍攝物體，也會使用
閃光燈。在較亮環境下使用的閃光燈稱為強制閃光燈（Fill-
In-Flash）。

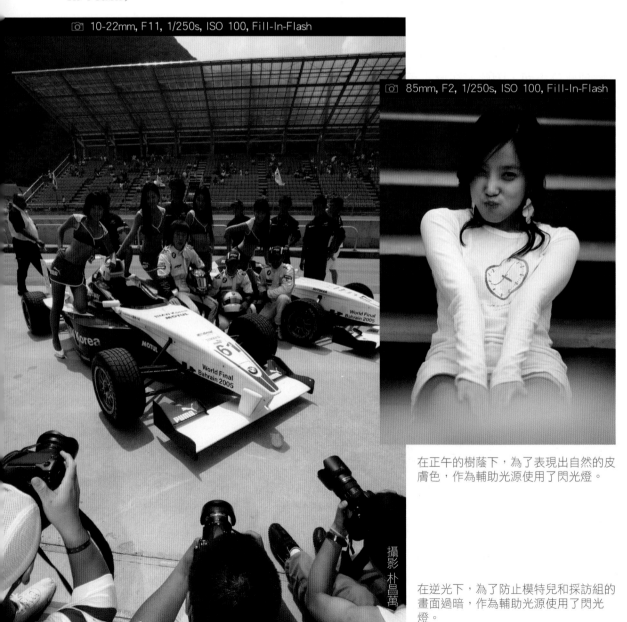

10-22mm, F11, 1/250s, ISO 100, Fill-In-Flash

85mm, F2, 1/250s, ISO 100, Fill-In-Flash

攝影 朴昌萬

在正午的樹蔭下，為了表現出自然的皮
膚色，作為輔助光源使用了閃光燈。

在逆光下，為了防止模特兒和採訪組的
畫面過暗，作為輔助光源使用了閃光
燈。

同步速度（X-Syncro Speed）

在較亮的環境下，把閃光燈作為輔助光源使用時，必須考慮的要素之一就是閃光燈同步速度（X-Syncro Speed）。在「Chapter02」中提到過，如果快門速度超過閃光燈的最大同步速度，由於快門簾的開啟速度與閃光燈的發光速度不一致，因此畫面上會產生斑痕。

如果閃光燈的最大同步速度超過快門的最大同步速度（不同相機的最大同步速度不同，但是大部分相機的最大同步速度為1/250s），快門簾就會遮擋到部分畫面，因此無法形成正確的影像。如果使用DSLR數位相機的專用閃光燈，閃光燈的最大同步速度會限制快門的最大同步速度，因此能避免這些錯誤問題。使用非專用外接閃光燈時，如果所設定的最大同步速度不正確，部分畫面會被快門簾遮擋，因此導致斑痕的畫面現象。

28-70mm, F9, 1/320s, ISO 100, Fill-In-Flash

快門速度大於閃光燈的最大同步速度，因此在照片的左側部區域產生了陰影。

大部分DSLR數位相機能支援最大同步速度為1/200s或1/250s的閃光燈，但是在正午的戶外或光線充足的環境下，快門速度容易超過閃光燈的最大同步速度。在這種環境下，如果不考慮閃光燈的同步速度，就容易導致不理想的效果。

高速同步模式（High Shutter Speed Focal Plane X-Syncro）

最新的閃光燈大部分採用TTL方式，因此都支援高速同步（High Shutter Speed Focal Plane X-Syncro）模式。意即，快門速度大於閃光燈的最大同步速度時，在快門簾部分開啟的過程中，閃光燈就根據快門的部分開放速度，以非常高的速度多次發光。

如果善用高速同步模式，在光線非常充足的環境下，透過開放光圈、提高快門速度等方式得到景深較淺的效果時，可以把閃光燈作為輔助光源使用，但是在高速同步模式下，閃光燈就以很高的速度多次發光，因此每次發光時的閃光燈指數很小。

意即，在高速同步模式之下，閃光燈每次的發光量遠遠小於
低速同步模式（Slow Shutter Speed X-Syncro）下的總發光
量。關於高速同步模式下的閃光燈指數，可以參考相應閃光
燈的說明書。

高速同步（FP）模式的切換
按鈕和標識

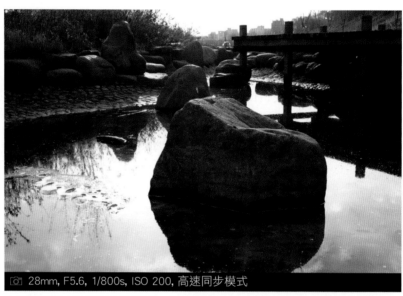

📷 28mm, F5.6, 1/800s, ISO 200, 高速同步模式

由於陽光和水面反射光的影響，在強烈的逆光環境下，把閃光燈作為輔助光源
使用。快門速度遠遠超過閃光燈的最大同步速度（1/200s），因此選用了高速
同步（FP）模式。

善用連續閃光模式

善用閃光燈的另一種攝影技巧，是在快門完全開放的狀態
下，即前簾開啟至後簾關閉之前，
多次啟動閃光燈的連續閃光模式。在
慢速同步模式（Slow Shutter Speed
X-Syncro）下，用較低的快門速度拍攝
運動的拍攝物體時，如果以很高的速度
多次啟動閃光燈，就能在一個畫面裡記
錄連續運動的拍攝物體。

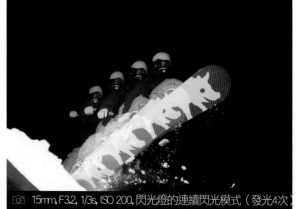

善用閃光燈的連續閃光模式，記錄了4
個連續的滑雪板高空彈跳瞬間。

📷 15mm, F3.2, 1/3s, ISO 200, 閃光燈的連續閃光模式（發光4次）

在佳能相機裡，把連續閃光模式稱為多重頻閃（Multi Strobe Scope）發光模式，在尼康相機裡，把連續閃光模式稱為重複（Repeating）發光模式。在連續閃光模式下，會降低閃光燈指數，而且每個閃光燈的最大發光次數和最大頻率也不同，因此要認真地閱讀相應的說明書。一般情況下，可於手動設定連續閃光模式下的發光次數和發光頻率中，利用公式「發光次數/發光頻率」來計算快門速度。

最新的閃光燈都支援TTL測光模式，因此根據相機提供的光圈值、快門速度、感光度、焦距、攝影距離、測光模式、攝影模式等資訊決定發光量。另外，透過DSLR數位相機的手動設定，也能微調或修補閃光燈的曝光量（發光量）。

背景越暗拍攝物體的運動感越清晰。

15mm, F3.2, 1/2s, ISO 200, 閃光燈的連續閃光模式（發光7次）

100mm, F2.8, 1/320s, ISO 100 +0.75Stop修補

包圍式曝光 （Bracketing）設定方法 10

在實際拍攝過程中，很難判斷最適合當前攝影環境的曝光度。尤其是拍攝明暗對比很強的高對比度拍攝物體時，不知道該用較亮區域測量曝光度，還是以較暗區域為基準測量曝光度。在這種情況下，善用包圍式曝光模式會如何呢？在本章節中，將詳細介紹包圍式曝光模式的使用方法。

包圍式曝光（Exposure Bracketing）

包圍式曝光模式是設定明暗曝光度的差異後，按照一定的順序及拍攝方式來拍攝物體。用傳統相機拍攝時，包圍式曝光模式就像一種保險一樣，能預防曝光過度或曝光不足的問題。大部分初學者還沒有屬於自己的曝光經驗，因此包圍式曝光模式還能幫助初學者很好地整理複雜的曝光度概念。如果使用傳統相機，攝影到沖印過程需要一定的時間，因此很難在一開始就確定合適的曝光度或無法預測拍攝結果的狀況下，往往造成使用曝光不足或曝光過度的設定拍攝。

包圍式曝光模式

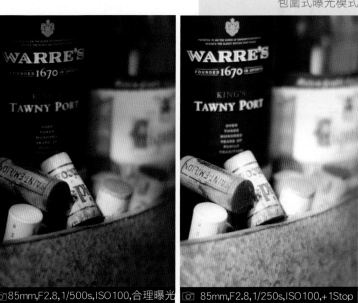

85mm,F2.8,1/1000s,ISO100,-1Stop　85mm,F2.8,1/500s,ISO100,合理曝光　85mm,F2.8,1/250s,ISO100,+1Stop

大部分傳統相機和DSLR數位相機都支援包圍式曝光模式。要想手動設定包圍式曝光模式，攝影師就應該親自微調光圈值或快門速度。在合適曝光度下，不改變光圈值，只把快門速度提高1Stop，並在曝光不足的狀態下拍攝一次，然後根據相機曝光計算合適曝光度和快門速度再拍攝一次，最後把快門速度降低1Stop，並在曝光過度的狀態下拍攝一次。除此之外，還可以在不改變合適曝光值和快門速度的狀態下，分別以縮光圈1Stop，合適光圈值和開放光圈1Stop的光圈值各拍攝一次。

不僅是傳統相機，而DSLR數位相機也都支援自動包圍式曝光模式。如果善用相機內建的自動包圍式曝光模式，只要輸入曝光增加或減少的單位，就能自動改變曝光設定，因此攝影師只需按下快門線按鈕。

假設，合適曝光度為「F5.6，1/250s」。在光圈優先模式下，如果以1Stop為單位設定自動包圍式曝光模式，-1Stop的曝光度為「F5.6，1/500s」，合適曝光度為「F5.6/250s」，+1Stop的曝光度為「F5.6，1/125s」。

自動包圍式曝光模式

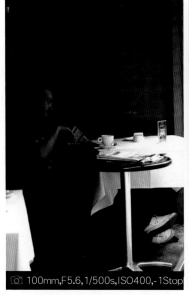 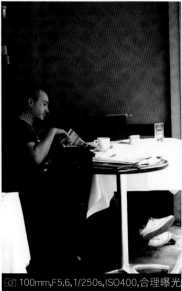 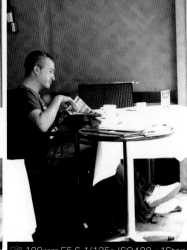

100mm,F5.6,1/500s,ISO400,-1Stop　　100mm,F5.6,1/250s,ISO400,合理曝光　　100mm,F5.6,1/125s,ISO400,+1Stop

另外，在快門速度優先模式下，以1Stop為單位設定自動包圍式
曝光模式，-1Stop的曝光度為「F8.0，1/250s」，合適曝光度
為「F5.6，1/250s」，+1Stop的曝光度為「F4.1/1/250s」。

意即，在光圈優先模式下，不改變攝影師設定的光圈值，只
變化快門速度；在快門速度優先模式下，不改變攝影師設定
的快門速度，只變化光圈值。

如果把包圍式曝光模式的單位設定為1Stop，就能拍到曝光度為
「-1Stop→合適曝光度→+1Stop」的三張照片。當然，包圍式
曝光模式還可以選擇「0.3Stop」或「0.5Stop」等單位。

白平衡包圍曝光（White Balance Bracketing）

在傳統相機中，包圍模式只指包圍式曝光模式，但是在數
位相機中，包圍模式還包括白平衡包圍曝光模式（White
Balance Bracketing）。

白平衡: Daylight　　　白平衡: B3(Blue 3Stop)　　　白平衡: A3(Amber 3Stop)

在白平衡包圍曝光模式下，以Daylight為基準，把包圍模式的
單位設定為「3Stop」。

在白平衡包圍曝光模式下，以拍攝前設定的色溫為基準，還拍攝出減色溫修補的藍色（Blue）系列和增色溫修補的琥珀色（Amber）系列照片。意即，透過一次拍攝，可同時得到三張照片。存在兩種以上光源或很難設定白平衡參數時，或者想透過色溫的變化得到不同氣氛的照片時，可以選用白平衡包圍曝光模式。

一般情況下，用Stop單位設定白平衡包圍模式，但是跟包圍式曝光模式不同，每個製造商的「1Stop」單位有一定的差異。為了微調色溫，普遍使用邁爾德（Mired）單位，但是在佳能（EOS 10D）相機中1Stop相當於5邁爾德，在尼康（D70）相機中1Stop相當於10邁爾德。

佳能EOS 20D相機的白平衡包圍曝光模式的設定功能表

傳統相機的情況下，透過安裝在鏡頭前的色溫修補濾鏡修補色溫，因此不支援白平衡包圍曝光模式，但是手動更換色溫修補濾鏡，就能達到同樣的效果。如果使用傳統相機，攝影師必須購買各種色溫修補濾鏡。

DSLR數位相機的情況下，透過數位色溫修補濾鏡微調白平衡，因此相機本身支援白平衡包圍曝光模式，而且同時能記錄三張照片。但是選擇JPG圖檔案格式時才能設定白平衡包圍曝光模式，在RAW圖檔案格式下不能選擇白平衡包圍曝光模式。

用彩色Negative底片拍攝時，如果選擇包圍式曝光模式，而且沒有特別的沖印要求，只能得到沒有曝光差異的照片。

◖◗ 邁爾德（Mired）

邁爾德是色溫單位克耳文（K）的倒數乘以1000000的色溫修補濾鏡的單位，如果用克耳文表示色溫，色溫的變化範圍不穩定，即高溫下顏色的變化不明顯，但是在低溫下顏色的變化很大，因此在色溫修補或包圍式曝光模式下，不適合使用克耳文單位。如果使用邁爾德單位，色溫的變化範圍就比較穩定。
用克耳文單位表示7000K與6000K的差異和2000K與100K的差異時，高色溫區域和低色溫區域的色溫差都是1000K，但是2000K與1000K區域的實際色溫變化超過1000K。如果使用邁爾德單位，7000K與6000K的色溫差為24邁爾德，2000K與1000K的色溫差為500邁爾德。意即，為了用一定的單位表示隨色溫的顏色變化，普遍使用邁爾德色溫單位。

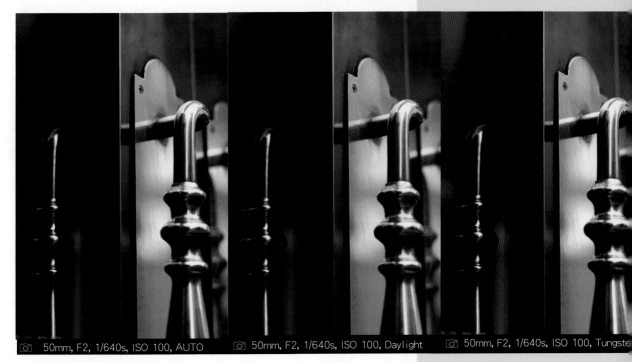

50mm, F2, 1/640s, ISO 100, AUTO 50mm, F2, 1/640s, ISO 100, Daylight 50mm, F2, 1/640s, ISO 100, Tungste

用RAW圖檔案格式拍攝後，透過後期製作修補了白平衡。

目前，很多沖印作業都實現了自動化，因此沖印底片時，如果不提出「沖印時不要加修補」的要求，都會按合適曝光度修補後沖印，

用黑白底片拍攝後，親自顯影或沖印時，會更真實地感受到包圍式曝光模式的實用性。用DSLR數位相機拍攝後，能馬上確認照片的曝光程度，而且能親自進行後期製作，因此不會為了防止曝光失敗專門選擇包圍式曝光模式。

如果用數位相機拍攝，在選擇光譜範圍較小的JPG圖檔案格式時，才能選擇包圍模式，如果選擇後期製作範圍較大的RAW圖檔案格式，基本上不需要包圍模式。要想累積只屬於自己的曝光資料，應該培養用包圍式曝光模式拍攝的習慣。

按照攝影師的想法，拍攝的不同曝光度照片和善用影像處理軟體，改變曝光度的照片完全不同，如果過於依賴於後期製作，就很難累積只屬於自己的曝光資料庫。

設定檔保存格式

一般情況下，用記憶卡儲存DSLR數位相機形成的數位照片資料。數位照片資料是具有一定大小（容量）的特定格式（JPG或RAW）圖檔，用記憶卡保存後，可以方便地使用或加工處理這些照片檔案。本章節中，將詳細介紹形成數位照片資料的檔案格式。

24mm, F11, 1/320s, ISO 100

要以什麼格式存檔呢？

DSLR數位相機都有 「檔案格式（畫質，數位照片的保存方式）」、「解析度」等設定畫質的功能表，隨著不同的畫質設定，數位照片檔案的容量有一定的差異。所謂的檔案格式設定是指檔案副檔名的選擇。

透過Windows的圖檔瀏覽器可以查看照片的檔案名稱。如「DSC_1234.jpg」所示，照片的檔案名由「檔案名稱+副檔名」所組成，DSC_1234為檔案名稱，則.jpg為圖檔的副檔名格式。其中，副檔名表示木前檔案的使用特性，決定檔案的保存形態和種類。DSLR數位相機中，用連續的編號表示照片的檔案名，並保存在記憶卡裡。一般情況下，由攝影師指定檔副檔名，即檔案格式。最新上市的DSLR數位相機都支援JPG和RAW圖檔格式。

尼康與佳能的檔案格式（畫質）設定畫面

電腦能支援各種數位照片檔案格式，最典型的有TIF/TIFF（Tag Image File Format），JPG/JPEG（Joint Photography Expert Group），GIF（Graphics Interchange Format），BMP（Bit Map）等圖檔格式。

JPG/JPEG檔案格式

能支援24bit真彩色（True Color），同時具有較高的壓縮率，因此用容量較小的記憶卡保存。在網路和IT社會中，最大的競爭力是能用最小的體積保存龐大的資料。JPG圖檔刪除不必要的圖案資料，因此壓縮率非常高。

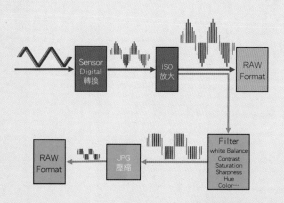

DSLR數位相機的RAW和JPG圖檔處理順序圖

就像從音訊檔中的mp3格式檔案一樣，從光譜中刪除可視光線外的波長和事先設定的參數（Parameter）外的所有光線，因此JPG圖檔是在網路傳輸或網路公告中最理想的影像資料格式。

DSLR數位相機的訊號處理及檔案保存過程

1. 善用數位模擬轉換器把數位感測器得到的類比訊號轉換成12bit以上的數位訊號。
2. 此時，根據用戶的ISO設定將放大訊號，然後以事先設定的參數，即明暗對比（Contrast），清晰度（Sharpness），彩度（Saturation）等設定範圍為基準，過濾掉透過訊號處理器得到的數位訊號。
3. 善用濾波器刪除數位訊號的大部分資訊，然後壓縮成JPG圖檔格式，最後保存到記憶卡裡。

在形成JPG圖檔的過程中要經過濾波器，因此照片的色階會受到一定的限制，而且曝光度和色溫的後期製作範圍變小。尤其是對白平衡的後期製作比較困難。

RAW檔案格式

經過數位轉換器後，類比訊號將轉換成數位訊號。RAW是直接保存未經濾波器而得到的數位訊號的方式。RAW不是縮寫的檔案副檔名，而是「原始」的意思。顧名思義，RAW是解析度為12bit以上的、未經任何加工或壓縮的原始資料（Raw Data）。每家製造商規定的RAW檔副檔名各不相同，尼康相=機的副檔名為「NEF」，佳能相機的副檔名為「CRW」或「CR2」。

每家製造商的檔副檔名都不同，因此製造商則單獨提供專用的編輯軟體。如果不使用製造商專用編輯軟體，有些影像瀏覽器或Photoshop就無法打開照片檔案。典型的影像瀏覽器ACDSee的情況下，只能用7.0以上版本才能打開RAW檔案。Photoshop的情況下，用CS2以上版本可以編輯RAW檔案。

)))) 比特（bit）與顏色（Color）值

一般情況下，數位相機把照片的3原色RGB（Red，Green，Blue）值轉換成相應的數位訊號，因此透過數位感測器得到的類比訊號將轉化成由「0（Off）」和「1（On）」組成的二進位數位訊號，最後形成照片的資料。在數位訊號中，用「位元（bit）」單位表示2的冪數。比如，8 bit是用0和1表示的八位元訊號單位。換句話說，8 bit數位訊號能提供00000000至11111111的28個（2的8次方），即256個不同的訊號。

如果把顏色轉換成8 bit數位訊號，就能表示256種顏色。如果RGB的各通道都能保存8 bit的數位訊號，就能得到容量為3×8 bit=24 bit的數位照片，而且能表示256×256×256=16,777,216種色階的顏色。由此可知，數位照片能表示的顏色種類超過肉眼能分辨的顏色數量，因此又稱為全彩（True Color）。

Photoshop中的8 bit模式（Mode）表示每通道能保存的數位訊號為8bit。一般情況下，用「24bit」表示用JPG圖檔格式拍攝的數位照片資訊。DSLR數位相機的數位感測器能形成每個通道12bit以上的RAW檔，因此如果從RAW檔中提取出24 bit的JPG圖檔，每個通道的數位訊號就相當於8 bit。另外，RAW檔的每通道數位訊號為12 bit，因此照片的總容量為36 bit。最新上市的DSLR數位相機普遍每通道記錄14bit數位訊號，甚至出現了每個通道能記錄16 bit數位訊號的DSLR數位相機。

典型的影像瀏覽器ACDSee的情況下，7.0以
上版本才能打開RAW檔案。

Photoshop的情況下，用CS2以上的版本才能
編輯RAW檔案。

如果JPG圖檔的RGB通道分別能表示8 bit顏色，RAW檔能表示
未經濾波的12 bit以上顏色，因此色階非常豐富，而且容易
修補曝光度和白平衡。另外，可以用相當於數位感測器像素
的最大解析度拍攝，因此RAW格式的容量遠大於JPG格式，而
且資料處理速度較慢。

JPG圖檔的情況下，透過解析度的變化或壓縮率的變更能微調
保存容量。如果DSLR數位相機能拍攝的最大解析度為3072×
2048 Pixel（L，Large），就能把保存容量設定為2048×1360
Pixel（M，Medium）或1536×1024 Pixel（S，Small）。一般
情況下，用「Large/Medium/Small」區分照片的解析度，但
是由DSLR數位相機內的感測器像素決定實際解析度。只要改
變照片的解析度和大小，就能改變JPG圖檔的保存容量大小。

尼康D70的解析度變更
操作畫面

跟解析度的設定不同，透過壓縮率的設定決定資料的壓縮比
率。一般情況下，壓縮率越小（容量越大）畫質的失真越
小。另外，用「Fine/Normal/Basic」區分畫質（壓縮率）模
式，而且壓縮率越高畫質越差，但是很難用肉眼區分。即使
選擇很小的壓縮率，JPG圖檔本身就是壓縮檔，因此在後期製
作中容易降低畫質。

善用影像編輯軟體打開JPG圖檔是一種解壓過程，而保存後
期製作後的檔案是再壓縮過程。意即，在解壓或再壓縮過程
中，可能出現資料的遺失或損失，因此後期製作後，最好用
［另存為（Save As）］功能表保存JPG圖檔，或者直接複製一
份原始檔案做為備份之用。

簡約就是美？進一步瞭解照片的美學結構

01．熟悉相機取景孔（Camera Eye）：瞭解肉眼

02．設計基礎知識：造型基礎

03．要尋找只屬於自己的顏色：色調理論

04．營造出空間：遠近感

05．架構的設計

在畫面的構成方面，繪畫與照片有本質的差別。繪畫是透過想像力和現實的結合，在畫布內按照攝影師的想法追加表達物體的「加法美學」。相反地，照片是按照攝影師的想法，透過觀景器剔除現實世界中存在的對象，並表現主要拍攝物體的「減法美學」。如何確定照片的畫面構成才能表達出自己的想法呢？本章節中將詳細介紹畫面的選取技巧。

20mm, F13, 1/500s, ISO 100

熟悉相機取景孔
（Camera Eye）
：瞭解肉眼

別人評價一張照片的標準就是對「視覺」見解的差異。此外，拍攝視角和表達拍攝物體的方式，是一張照片能否感動別人或能否生動地描述現場的評價為標準。總而言之，主要是透過肉眼的認識和判斷來評價照片的好壞，因此我們首先要充分地瞭解肉眼。

常言道，照片能真實地記錄攝影師看到的所有事物，但是人在包括時間在內的3D空間裡生活，而照片是用底片或列印等2D平面記錄畫面，因此相機鏡頭看到的世界和人的視線之間存在很大的差距。

為了用照片正確地表達出透過肉眼看到或感覺到的事物，必須掌握肉眼認知事物的過程。大部分初學者都想拍攝構圖完美的照片，並希望能學到專業攝影師特有的構圖感，但是感覺並不是透過書或照片能學到的東西，而是在長期的拍攝中累積的經驗。

70-200mm, F3.2, 1/125s, ISO 800

為了簡單地表達空曠空間裡反覆出現的形式，在較高的地方，善用超廣角鏡頭的黑白模式拍攝。

17-35mm, F16, 1/250s, ISO 400

不要盲目地尋找拍攝物體，只有仔細觀察光線的成圖片過程，才能發現理想的拍攝物體。

📷 20mm, F11, 1/500s, ISO 200

以360°的視角旋轉拍攝後，善用影像處理軟體製作
了全景照片，

因此用一張照片表達了無法用肉眼看到的情景。

一般情況下，都建議初學者多拍照，但是盲目地拍照，就很難
培養只屬於自己的攝影感覺，因此需要經驗豐富的老師和有一
定參考價值的攝影指南書。

無論如何，以各種經驗為基礎，沿著事先確定的方向反覆地拍
攝，在更短的時間內能培養更熟練的攝影感覺。其中，最重要
的是充分地理解人的肉眼。意即，如果瞭解人眼觀察或認知事
物的普遍傾向，就能更有效地表達攝影師的想法。

透過對比判斷事物

觀察相同身高的兩個人時，靠近觀察者的人會顯得比遠離觀察
者的人高。意即，近距離事物會顯得大，遠距離事物會顯得
小。同樣的道理，觀察正方型體積時，隨著不同的位置各邊的
長度看起來也不一樣，而且相對的邊也不平行，正方形面也會
變成菱形。

 24-70mm, F4.5, 1/250s, ISO 200

遠距離的人會顯得小，近距離的人會顯得大。

對比可分為面積對比、顏色對比、形態對比和明暗對比。這種對比是再自然不過的現象，可算是一種錯視現象。由於用雙眼觀察事物時產生的細微視差和面積的對比，人會形成一種空間感。事實上，人眼看到的是對比產生的錯視現象，但是已經非常熟悉這種現象，因此總認為這是正確的現象。

 50mm, F5.6, 1/400s, ISO 200

透過人的大小，能感覺到空
間感。

即使是正方形體積，隨著不同的視角能產生扭曲的效果，因此除了正面外，其他面都像菱形，而且各邊的長度看起來也不相等。

由於對比的存在，導致下圖這種錯視現象。網路上，曾經流行過善用這種錯視現象的錯視照片和圖片。認知面積、顏色、形態和明暗程度時，人眼就無意中尋找相互對比的要素。此時，如果人為地設定形成對比的要素，或者錯誤地判斷對比，就會產生錯視現象。

Edward H.Adelson繪製的錯視圖片。由白色和灰色組成的方格中，A和B同樣都是灰色，但是因周圍的對比要素，產生一定的明暗對比。如右圖所示，刪除周圍的對比要素時，很容易發現A和B都是同樣的灰色。
出處：http://web.mit.edu/persci/people/adelson/checkershadow_illusion.html

視線也遵守重力法則

牛頓（Newton）發現「萬有引力法則」之前，人類已經發現所有物體都從高處向低處落下的現象。如果畫面的重心分散，或者重心位於高處，人類就會覺得很不穩。

相反地，如果重心位於低處，就能產生平衡感。正因為這樣，所有欣賞者都會從畫面的下方開始尋找重心和前景後，逐漸尋找主要拍攝物體和背景。

100mm Macro, F4, 1/100s, ISO 160

主要拍攝物體位於垂向畫面的下方，因此能感覺到平衡感。採用了較淺的景深，因此向拍攝物體（水蓮，人物）上面吸引欣賞者的視線。

建築物的重心都
位於下方，因此
很容易就可以保
持畫面的平衡
感。近距離的樹
枝位於畫面的左
側，因此欣賞者
會最後才注意到
這些樹枝。

24-70mm, F5.6, 1/1600s, ISO 200

透過反覆的節奏尋找平衡感

所謂的「節奏（Rhythm）」是肉眼能看得到的某種形態的節
奏。從畫面中發現反覆出現的形態及節奏時，肉眼能感覺到平
衡感，而且能超越架構，向看不到的地方延伸這種節奏感。形
態的節奏類似於音樂的節奏，因此能給畫面增加平衡感，更容
易傳遞攝影師的真正想法。如果只強調重複的節奏，就會產生
過於靜態的效果，因此容易產生無聊的感覺。

28-70mm, F4.5, 1/300s, ISO 100　　　　　50mm, F2.8, 1/80s, ISO 100

如果單純地強調重複的節奏，就容易產　　平面物體具有反覆的節奏時，容易產生更
生無聊的感覺。　　　　　　　　　　　　平面化的效果。

在動聽的音樂中，基本節奏和適當地變化的節奏保持一定的協調，因此優秀的照片也應該具有協調的節奏感。如果同時記錄能協調或強調反覆節奏的副題，就能得到既穩定又有個性的照片。

肉眼最容易認知面積的差別

一般情況下，肉眼就根據對比認知事物時，其中最先認知的是面積的對比，其次為認知顏色的對比，最後才能認知深度及遠近感。欣賞者最先看到的是畫面中最大的事物，然後再尋找顏色和遠近感。此外，亦先注意到認知畫面中較亮的區域。

50mm, F2.2, 1/1250s, ISO 100,-0.3Stop修補

重複的節奏形態和方向性能強烈地吸引欣賞者的視線。

50mm, F2.2, 1/800s, ISO 100

Everyday
Market
11:00AM ~10:00PM
3F

最吸引目光的是黑板上的白色文字，隨後才能感受到其他空間感。

遵守文化慣性的法則

一般情況下，以某區域居民的生活為基礎形成一定形態的文化，因此視覺效果也會存在文化差異。不管是東方文化還是西方文化，都以右撇子為中心。在右撇子文化圈內，都按照從左到右的順序寫字，加上由於網站的文字資訊及軟體，幾乎都是由左至右顯示，所以觀看照片的畫面也無意中會從左到右來看，因此照片的方向展現形成從左到右的方向時，視覺才會感受到平衡感。

在整體構圖中，孩子位於畫面的左側，就憑這一點，也能感受到整體畫面的平衡感。

24-70mm, F4, 1/125s, ISO 100

85mm, F2, 1/3200s, ISO 100

在崇尚男性優越主義的中世紀，有很多俯視平躺女性的繪畫作品。目前，女性的地位有了明顯的提高，因此經常看到用仰視女性的低視角（Low Angle）拍攝的照片。

35-70mm, F5.6, 1/300s, ISO 400　　　　　50mm, F4, 1/100s, ISO 100

高視角（俯視）　　　　　　　　　　低視角（仰視）

文化是人類聚集而成的產物，因此人是文化中最重要的主題和要素。如果照片中有各種拍攝的物體，欣賞者會最先注意到畫面中的人物。

300mm, F16, 1/400s, ISO 800

雖然近景裡有很多候鳥，但是遠處的人物最吸引人們的視線。

此外，不管在什麼樣的文化圈裡生活，人物照片中也適用對話中注視對方眼睛的現象。拍攝人物照片時，只要焦點聚集在人物眼睛上面，拍攝就有最佳的效果。一般情況下，欣賞者會沿著人物的視線觀察畫面。在廣告照片中，廣泛應用視覺的文化慣性法則。

本章節中主要介紹了肉眼認知事物的特點，其中最重要的討論點是對比要素帶來的平衡和不平衡視覺效果。在拍攝程中，首先要確保平衡的畫面，但是優秀的照片不一定都有這種視覺平衡感。比如，廣告照片或個性化照片會反善用這些特點，因此能增添強烈的緊張感。

24-70mm, F13, 1/125s, ISO 100

沿著人物的視線，向畫面的右側吸引欣賞者的視線。

低角度（Low Angle）與高角度（High Angle）

在低角度下要仰視拍攝物體，因此以天空為主要背景。雖然天空的背景比較單調，但是也可以大膽地捕捉藍天或奇形怪狀的雲彩。

善用廣角鏡頭的扭曲特性，以低角度拍攝建築物或造型物，就能賦予獨特的氣氛。如果用低角度拍攝模特兒的全身，模特兒的腿部就顯得格外修長。

高角度跟低角度相反，能加強臉部和上身，同時縮短下半身。拍攝身材矮小或肥胖的模特兒時，高角度會帶來反效果。

從高處俯視的觀點跟刺激欣賞者好奇心的觀點一致，因此可以用嶄新的視角和觀點拍攝。

用低角度拍攝的照片

用高角度拍攝的照片

2 設計基礎知識：造型基礎

在拍攝優秀的作品之前，有沒有具備懂得欣賞優秀照片的眼光呢？透過優秀的照片，能否理解攝影師的真正想法和作者想要傳遞的資訊？本章節中，將介紹畫面構圖的設計方法和最基本的構圖原理。

繪畫作品能創造出不存在的，或者看不見的事物，但是照片只能以存在的、看得見的拍攝物體為物體組成畫面。那麼，該如何表達攝影師的想法呢？從發明照片到在藝術領域站穩腳跟為止，繪畫作品和照片一直保持著相輔相成的密切關係。自從照片裡應用繪畫的造型要素開始，照片就成長為獨立的藝術領域，而且這些造型要素也成了照片的最基本要素。

點（Point）的特點

從數學角度來看，點只有位置沒有面積，但是從構圖角度來看，無數的點形成線，因此在造型中點是最基本、不可缺少的要素之一。從數學意義來講，點沒有面積，因此不具備能用肉眼認知的特性。上一節中講到，肉眼是透過對比判斷事物。同樣的道理，肉眼也透過對比認知點的存在。在照片中，由面積對比、明暗對比和顏色對比形成一個點，並透過這個點鎖定欣賞者的視線。

◎ 50mm, F2.2, 1/2000s, ISO 100

以點為基礎，形成線和面積形態的對比，這就是畫面構圖的基礎。只透過點-線-面的組成，也能表達畫面的節奏感。

◎ 24-70mm, F6.3, 1/200s, ISO 400

以天空為背景的照中，風車與整體畫面的面積形成對比，並發揮點的作用。

◎ 16-35mm, F14, 1/125s, ISO 100

在照片中，用點表示畫面的關鍵要
素，既能簡化畫面又能有效地表現出
主要拍攝物體，但是在畫面中形成一
個點時，必須慎重地選擇該點的位
置。點的位置將決定畫面的架構，以
及畫面的分割比率和方向。如果點的
位置選在畫面的正中央，就會形成完
美的平衡，因此容易產生過於靜態的
無聊感。一般情況下，會將點的位置
選在偏離畫面中央區域的地方。當
然，還可以把點移動到畫面的邊緣位
置，並作為整體畫面的副題使用。

16-35mm, F14, 1/125s, ISO 100

點與整體畫面構圖的關係。在畫面中，一個點能決定畫
面的架構，而且按一定的比率和方向分割畫面。

通常，畫面的構圖裡存在一個以上的點。如果畫面裡有兩
個點，視線就會從一個點移動到另一個點，然後再回到第
一個點。此時，欣賞者的視線裡將形成看不見的線，而且
產生一定的距離感，因此視線就從較大的點向較小的點，
或者從中央的點向邊緣的點移動，同時，會產生強烈的方
向感。

24-70mm, F8, 1/800s, ISO 200

由兩個以上的點組成的照片。在
多個點之間形成了看不見的多條
線，因此產生強烈的遠近感。

線（Line）的特點

在畫面的構圖中，可以把線分為水平線、垂直線、對角線和曲線。一般情況下，由多個點或各種對比（Contrast）要素組成多條線。線還能強調拍攝物體具有的部分固有形態。跟點相比，線具有更強烈的方向性，而且形成長度和角度的對比，因此更容易吸引欣賞者的視線。

水平線（Horizon）

人眼並沒有上下排列，而是左右排列，因此人的基本視線是左右方向的橫向構圖，而且以水平線為基準線。其中，水平線是橫向構圖的重力基準線，能帶來平衡感和平靜感。

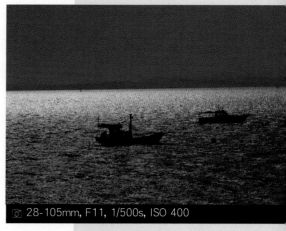

28-105mm, F11, 1/500s, ISO 400

在橫向構圖中，水平線的平衡感和平靜感更加明顯。

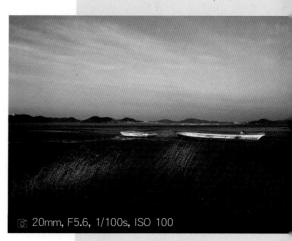

20mm, F5.6, 1/100s, ISO 100

在垂向構圖中，水平線會極端地分割畫面，因此容易產生不自然的感覺。

水平線能上下分割畫面，因此在垂向構圖中，用水平線連接架構的兩段時，儘量不要對半分割畫面。在垂向構圖中，如果水平線與架構保持極端的比率關係，就會降低水平線帶來的平衡感和平靜感，而且容易極端地分割整體畫面。

200mm, F8, 1/300s, ISO 400

由於白雲間照射的光線，水面和昏暗的天空形成強烈的明暗對比，因此強調了水平線。

此外，水平線與架構的橫線形成強烈的對比，因此只要稍微傾
斜水平線，就能提高緊張感，同時能消除無聊的感覺。

在過於靜止的畫面中，稍微傾斜了水平線，因此增添了緊張感。

📷 20mm, F5.6, 1/80s, ISO 100

延長線帶來的視覺效果

在畫面中，跟兩個點形成的線相比，線本身形成的、看不見的延長線帶來的視覺效果更加強烈。有時，還會分割架構和拍攝物體，拍攝人物照片時，甚至用看不見的延長線分割拍攝物體的眼睛和頸部。

18-55mm, F6.3, 1/60s, iso200

一般情況下，看不見的延長線能帶來更強烈的視覺效果。人物照片的情況下，如果看不見的延長線與拍攝物體的眼睛或頸部位置交疊，看起來就會有怪怪的不自然的感覺。右圖中，拍攝物體遮擋了木製臺階的部分水平線，但是形成了看不見的延長線，因此穿過拍攝物體的頸部位置。

35-70mm, F4 1/200s, ISO 200

鐵製欄杆的水平線穿過了模特兒的眼睛位置。

28-135mm, F5 1/300s, ISO 400

背景中的圍欄看起來像是貫穿了模特兒的頸部。

垂直線（Vertical）

在垂向構圖中，垂直線的效果格外顯眼。垂直線不僅能產生上
下的方向性，還能增添緊張感。尤其是拍攝人物、樹木、建築
等拍攝物體時，要特別注意處理垂直線。遇到穩定的水平線
時，具有強烈緊張感的垂直線能提高水平線的緊張感，因此形
成較穩定的均衡感。

18mm, F7.1, 1/1600s, ISO 400

24-70mm, F11, 1/80s, ISO 100

在垂向構圖中，垂直線的效果非常明顯，而且為
整體畫面增添緊張感。

透過重複的垂直線能產生強烈的遠近感。

對角線（Diagonal）

對角線能給畫面增添動感，且能產生比水平線或
垂直線更強烈的遠近感。尤其是對角線在動感表
達方面非常有效。

只用水平線和垂直線構造畫面時，需要極度節制
的畫面構成和熟練的構圖感覺。水平線和垂直線
能形成90°角度，因此水平線和垂直線的角度對
比效果比長度的對比效果更為明顯。

24-70mm, F8, 1/500s, ISO 100

對角線能給畫面增添動感。

如果有個別捕捉的水平線和垂直線，只要改變透過架構觀察拍
攝物體的角度（視角），就能完成對角線構圖。即使對角線有
些傾斜，也不會影響整體的視覺效果。如果選擇對角線，就能
構造出充滿活力和生動感的畫面。

50mm, F2.2, 1/4000s, ISO 100

85mm, F2, 1/1000s, ISO 100

只用垂直線
或水平線捕
捉拍攝物體
時，只要稍
微改變角
度，就能構
造出對角線
畫面。

曲線（Curve）

跟直線相比，曲線能帶來更加柔軟的感覺，而且能提供柔和的
運動感和漸進的方向性。此外，欣賞者的視線也會更加強烈地
沿著曲線移動。如果善用曲線的這種特點就能有效地向特定的
地方吸引欣賞者的視線，但是在畫面架構內，不能像點或直線
一樣隨心所欲地控制曲線。為了更誇張地表達曲線的效果，最
好使用能扭曲畫面的廣角鏡頭。

在畫面的構成中，曲線能消
除直線帶來的單調感，而且
以運動感的形態為欣賞者帶
來柔和、舒適的感覺。

24mm, F5.6, 1/160s, ISO 100 　　24-70mm, F11, 2.5s, ISO 200

形態（Shapes）的特點

在2D平面中，連接兩個點就能形成一條線，連接多條直
線就能形成曲線。根據曲線內部的角度，可以把曲線分
為長方形、三角形、圓形等三種有規則的形態。就像從
點和線中找出看不到的延長線一樣，從複雜的畫面中也
能找得到偶然間形成的某種形態。

所有事物都具有固有的形態，但是這些拍攝物體作為獨
立的構成要素聚集在畫面的架構內，就能形成任意一種
形態。攝影師可以按照計畫好的構圖製作隱藏或凸顯的
形態，而欣賞者就透過這些形態系統分析畫面，並掌握
攝影師的想法。

18-55mm, F5.6, 1/15s, ISO 400

重複的線條能構成具有規則形
態的空間感和遠近感。

長方形（Rectangle）

長方形具有類似於相機觀景器架構的形態。長方形與架構的垂直線或水平線保持平行時，能發揮出最大的效果。用長方形構圖拍攝時，需要很高的準確度，因此用望遠鏡頭拍攝的效果能超越嚴重地扭曲畫面的廣角鏡頭。

長方形具有嚴格、準確、古板的特點，而且缺乏明顯的遠近感。長方形並不是自然存在的形態，而是人為設計的形態，因此充滿人為的氣息。

24-70mm, F5.6, 1/160s, ISO 100

在畫面中構造長方形架構時，如果覺得過於古板或定型化，就應該添加能打破這種形式的拍攝物體（人物），這樣就能增添生動感。

三角形（Triangle）

在攝影中，三角形是最常用的形態之一。透過自由而多樣的形態變化，三角形能構成有效的畫面。三角形具有如下特點。

① 透過吸引視線的三個點，也能構造出具有暗示性的畫面。
② 三角形是兩條線在頂點處收斂的形態，如果善用架構的邊緣，只用兩條線也能構成畫面。
③ 在架構內能形成對角線，因此產生強烈的動感和遠近感。
④ 在三條線中，只要任意一條線與水平線對齊，就能確保畫面的平衡感。
⑤ 構成三角形的線條數最少，因此容易轉換成其他複雜的形態。

構成三角形的線條數最少，而且看不見的延長線還能形成多個三角形。

24-70mm, F5.6, 1s, ISO 100

金字塔形態是三角形中最穩定的形態。對齊三角形的一條邊和架構的底邊，然後把頂點放在畫面的上端。此時，畫面的重心將位於下方，因此能形成充滿平衡感的畫面。

金字塔形態的三角形能構成穩定的畫面。

35mm, F8, 1/320s, ISO 100

三角形的應用範圍很廣，有時還能形成倒金字塔形態。在這種情況下，畫面的動感比畫面的平衡感更強烈。另外，逆三角形能為含有多個事物的架構保持一定的秩序，最後形成具有統一性的畫面。一般情況下，拍攝集體照片或靜止物體時採用逆三角形構圖。

14mm, F8.1, 1/125s, ISO 100

善用不同形態的素材形成嶄新的節奏感時，可以善用逆三角形構圖。

圓形（Circle）

圓是日常生活中最常見的形態之一，而且視線向架構內形成的圓形內側被吸引著。如果把拍攝物體放在暗示性圓形內部，就能最有效地集中視線。由於圓的特點是架構內沒有方向感，但是透過旋轉就能產生細微的動感效果。食物、靜止物體或鮮花照片中，圓形構圖都能有效地表現主題。

100mm Macro, F8, 1/160s, ISO 100

在特寫照片中，能發現新的形式和節奏感。拍攝鮮花時，如果善用圓形形態，就容易構造出新穎的畫面。

節奏（Rhythm）的特點

由於畫面中的律動感和節奏感，欣賞者能感受到其平衡感。節奏是從重複的形態感受到的視覺效果，跟音樂節奏一樣，具有一定的頻率或節拍時，能產生更強烈的視覺效果。此時，欣賞者的視線便會沿著節奏形成的方向移動。

尤其是人的視線不會只停留在架構內，還會擴展到
畫面的架構外面。只要畫面的節奏感足夠強烈，欣
賞者就能感受延伸到畫面架構外面的節奏。

70-200mm, F5.6, 1/200s, ISO 200

由於椅子的重複節奏感，欣賞者能想像
到架構外更多的椅子。

50mm, F2.2, 1/250s, ISO 100

欣賞者的視線會沿著架構內的節奏移動。

紋理（Pattern）的特點

節奏是透過形態的反覆向架構外擴展方向，而紋
理是向架構外擴展面積。一般情況
下，架構邊緣的最小單位紋理的處理
技巧將決定紋理的視覺效果。只要適
當地剪切架構邊緣的個別紋理形態，
就能產生無限地向架構外擴展的效
果。紋理與面積有密切的關係，因此
經常作為背景的一部分使用紋理。

適當地剪切相同紋理的反覆形態，
就能產生繼續向架構外延伸的效
果，而且能放大紋理的面積。

50mm, F2.8, 1/100s, ISO 100

質感（Texture）的特點

質感是物體表面具有的立體特性，由物體的主材料決定。意即，透過視覺方式表達「粗糙」、「柔軟」等觸感的特徵。在畫面中，由照明和清晰度決定質感。入射角較大的直射光產生的質感比柔和的擴散光源更加強烈。另外，鎖緊光圈或景深較深時，照片的質感更明顯。

以上主要介紹了造型的基本要素，即點、線（水平線，垂直線，對角線，曲線），形態（長方形，三角形，圓形），節奏，紋理，質感。在數位感測器平面上，與表達形式相關的這些概念並不是完全獨立的要素，而是形成「空間」的立體概念。由點形成線，線條形成特定形態，各種形態形成立體空間，因此優秀的攝影師是能熟悉地穿插平面表達形式和空間表達形式的「翻譯家」。

透過低角度光線，突出了樹的質感。

50mm, F2.5, 1/200s, ISO 100

3

要尋找只
屬於自己
的顏色：
色調理論

底片的情況下，把光線轉換成顏色，然
後在多個顏料層裡記錄光線的各種顏
色，但是數位感測器能直接接受光線，
並把光線訊號轉換為放大的電訊號，最
後儲存到記憶卡裡，因此底片和數位感
測器記錄和表達顏色的方式完全不同。
如果理解顏色，就能預測到光線在照片
中的記錄形態。本章節中，將詳細介紹
顏色的基本理論知識。

圖 100mm, F2.5, 1/800s, ISO 100

只有透過反覆的訓練累積豐富的經驗，才能培養出良好的色感，但是沒有基本的理論知識，就不能表現出這些經驗的真正價值。首先瞭解一下跟顏色相關的專業術語。

人們常說的「顏色」、「色彩」、「Color」是藍色、黃色、紅色等色調（Color Tone）中的色相（Hue）特性。意即，色調是關於顏色的宏觀表達方式，具有色相（Hue），亮度（Lightness），彩度（Saturation）等特性。

色相（Hue）

色相是色調的固有特性之一。藍色與紅色是完全不同的顏色，因此能明確地區分，並用「藍色與紅色是不同的色相」的方式表達。

光的3原色

亮度（Lightness）

亮度是以等級方式區分色調的明暗程度的特性，即使改變亮度，也不會改變色調。意即，不管顏色多麼亮或暗，都不會把特定顏色改變成完全不同的其他顏色。一般情況下，由照明的亮度決定亮度，即曝光度決定亮度，因此攝影師比較容易控制亮度。

亮度等級

高亮度　　　　　　　中亮度　　　　　　低亮度

W　K1　K2　K3　K4 K5　K6　K7　K8　K9　K10

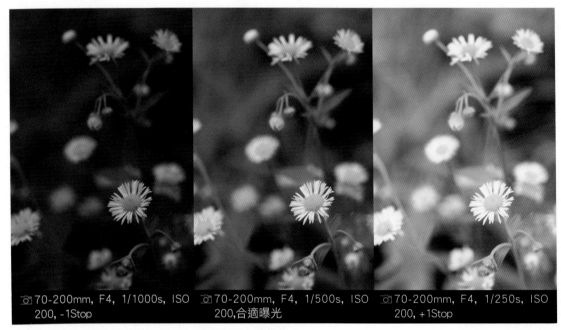

70-200mm, F4, 1/1000s, ISO 200, -1Stop

70-200mm, F4, 1/500s, ISO 200,合適曝光

70-200mm, F4, 1/250s, ISO 200, +1Stop

微調照明亮度或修補相機的曝光度，就能微調色調的亮度。

彩度（Saturation）

在辭典中，彩度（Saturation）表示「色調的純度」。一般情況下，以原色為基準區分「深顏色」或「混濁的顏色」。彩度是每個事物固有的特性，因此在攝影過程中無法微調或改變彩度，但是善用影像處理軟體，可以微調RAW格式的照片。

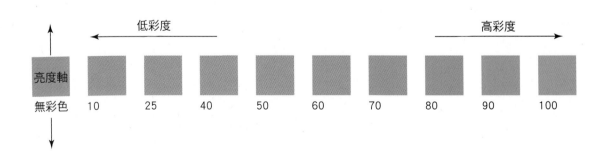

12色相環

在拍攝之前，經常使用黑白底片的攝影師能透過視覺化作業（Pre-Visualization，聯想照片畫面）預測拍攝結果，而且在拍攝後，反覆地比較、驗證和確認拍攝效果，因此能準確地區分亮度等級。如果缺乏色調相關的訓練，就不容易區分亮度和彩度，但是理解概念後反覆地訓練，就能較快地培養色感。

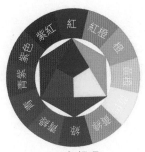

12色相環

原色

只要適當地微調紅色、黃色、藍色的配比，就能形成新的顏色，因此把紅色、黃色和藍色稱為3原色。

2D色

善用3原色中的兩種顏色形成的色相，稱為2D色。

原色的搭配	2D色
藍色+紅色	紫色
黃色+藍色	綠色
紅色+黃色	橙色

3D色

混合2D色和其他原色，就能形成其他中間色，而這種顏色稱
為3D色。12色相環中包含了原色、2D色和3D色。

色調的對比關係

攝影師不能像畫家一樣任意更換色調或構成新的畫面，只能
根據看到的實際色調拍攝，但是善用色調的對比關係構造畫
面，就能得到獨特的視覺效果。色調的對比包括連續對比、
補色對比、同視對比、演變對比、亮度對比、彩度對比、色
相對比等。以下詳細地介紹這些色調的對比關係。

連續對比

看到特定的色相時，眼睛會尋找與此相反地補色。如果沒
有補色，就會產生補色的殘留影像，這種現象稱為連續對
比。注視左側的紅色箱子30秒以上，然後再注視左側的白色
箱子。此時，我們會覺得白色箱子能發出青綠色。連續對比
能產生色調的殘留影像，而且長時間凝視又亮又強烈的色相
時，連續對比效果更加明顯。

補色對比

補色是色相環中面對面的一對色調。如果混合色相環中處於
相反位置上的兩種補色，就能形成中間色。看到中間色時，
眼睛能感覺到均衡感。眼睛
具有尋找中間色的慣性，因
此不管看到哪種色調，都會
尋找補色。

同時存在具有補色關係的兩種色調時，各色調的殘留影像與
對方的實際色調一致，因此更清晰地表達每個色調，而且提
高色調的彩度。在這種情況下，沒有實際的中間色，但是眼
睛能認知中間色，因此感覺到平衡感和協調感，這種現象稱
為同視對比產生的補色對比關係。

如果長時間注視白色背景下的紅色，在白色空間裡能看到青
綠色殘留影像。在青綠色背景下（紅色的補色），能更清楚
地看到每個色調，尤其在紅色和青綠色的邊界上非常清晰。

同視對比

如果同時注視沒有補色關係的兩種色調，就會覺得每個色調
中都含有少量的補色，這種現象稱為同視對比。

演變對比

如果兩種色調靠得很近，由於同視對比關係，在兩種色調的
邊界上也能看到強烈的亮度、色相和彩度，這種現象稱為演
變對比。

亮度對比

假設，兩種灰色的亮度相等。分別注視黑色背景下的灰色
和亮灰色背景下的灰色時，眼睛會覺得黑色背景下的灰色
比較亮。

彩度對比

並排不同彩度的兩種色調時，彩度高的色調顯得更清晰，彩度低的色調顯得更模糊。在高彩度背景和低彩度灰色背景上，分別擺放相同彩度的色調時，眼睛會覺得灰色背景上的色調彩度更高。

色相對比

在紅色背景和藍色背景上，分別擺放紫紅色色調時，由於紅色的補色效果，紅色背景上的紫紅色會偏向紫色。另外，由於藍色的補色效果，藍色背景上的紫紅色會偏向更深的紫紅色。

綜上所述，連續對比是注視一種色調時產生補色殘留影像的現象，同視對比是同時注視幾種色調時，受其中最強烈的色調的殘留影像影響，其他色調亦會產生不同效果的現象。同視對比還能產生色相對比，彩度對比，明暗對比，演變對比，面積（空間）對比和冷暖對比。面積（空間）對比的情況下，隨著色調面積的增加，眼睛感知的彩度和亮度也增加，因此根據色調的亮度和彩度，攝影師能合理地微調畫面的面積對比。一般情況下，紅色系列色調能產生溫暖的感覺，藍色系列色調能產生寒冷的感覺，這種現象稱為冷暖對比。

攝影師始終不是畫家，因此不能任意改變架構裡的色調，但是色調理論跟造型幾何要素一樣，能幫助攝影師構造出更加協調的畫面。

減法混合與加法混合

在拍照及透過液晶螢幕確認拍攝效果的過程中，主要善用加法混合（光線的3原色產生的混合）法則，但是在沖印或顯影過程中，主要善用減法混合（顏料的3原色產生的混合）法則，因此透過液晶螢幕確認的效果和列印出來的效果之間會存在一定的色調差異。在這種情況下，應該根據照相館的樣本照片，適當地調整液晶螢幕的顏色。

■ 加法混合

光線的3原色是「紅色（Red）」、「綠色（Green）」和「藍色（Blue）」，如果混合3原色就會變成白色（無色透明），因此稱為「加法混合」。觀察日常生活中的事物或液晶螢幕中的畫面時，經常善用加法混合。一般情況下，用RGB（Red，Green，Blue）表示光線的3原色。

■ 減法混合

顏料的3原色是「黃色（Yellow）」、「洋紅色（Magenta）」和「青色（Cyan）」，如果混合3原色，就變成黑色，因此稱為「減法混合」。顏料的3原色，即減法混合法則主要適用於照片的沖印過程，通常用CMYK表示顏料的3原色。CMYK是青色（C，Cyan=Green+Blue），洋紅色（M，Magent=Red+Blue），黃色（Y，Yellow）和黑色（K，Black）的縮寫，為了跟藍色的第一個字母（B）區分，用「K」表示黑色。

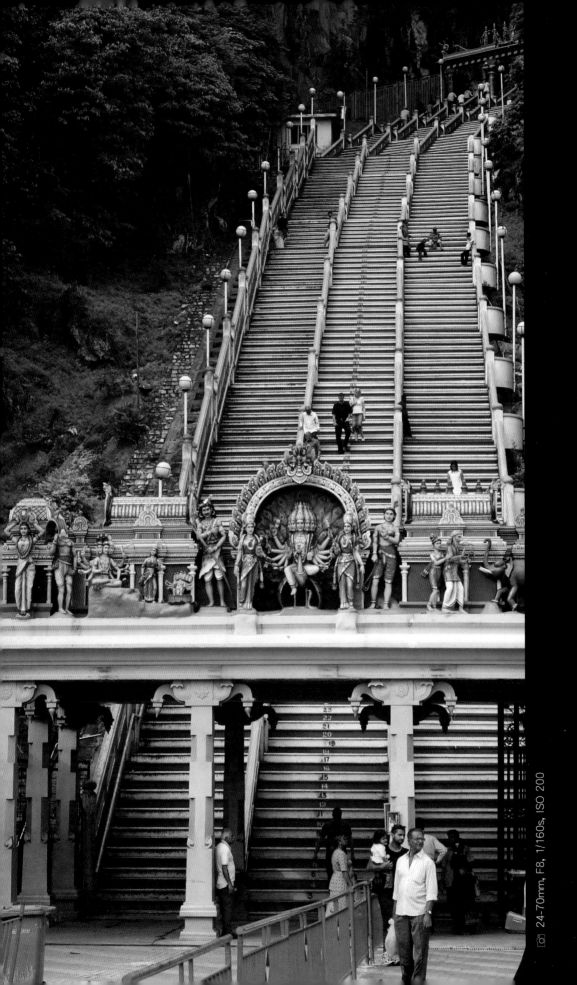

營造出空間：遠近感

底片和數位感測器是2D平面，因此表達3D空間時難免受到限制。鏡頭的成圖片能提供跟肉眼看到的現實有一定差異的遠近感和空間感，因此隨著用底片或數位感測器等2D平面表達的遠近感和空間感程度不同，照片帶來的效果也不同。那麼，什麼是遠近感？本章節中，將詳細介紹表達遠近感的方法。

文藝復興時代跟以神為中心的時代不同，是以人類為中心來欣賞萬物。在繪畫作品中，達文西最先應用了遠近法。

就像達文西的繪畫作品一樣，遠近法是最真實地表達現實的方法，因此強調遠近感的攝影作品能留下更真實的記錄。下面介紹一下攝影中能考慮到的各種遠近感。

達文西的作品。模糊地處理了遠處的背景邊界，因此充分地表達了距離感。意即，應用了大氣遠近法。

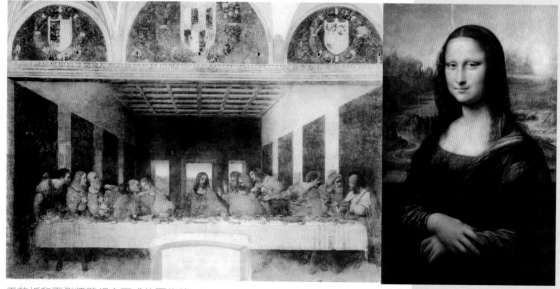

天花板和兩側牆壁相交而成的兩條線聚集在建築物外面的延長線上，因此遠處的柱子明顯小於近距離的柱子。即，應用了線條遠近法和漸減遠近法。

漸減遠近感

沿著由近到遠的方向排列相同大小的事物時，能產生漸減遠近感（Diminishing）。顧名思義，漸減遠近感是事物的大小逐漸減小時產生的遠近感。比如，觀察路燈、橋梁、汽車、白雲時能產生強烈的遠近感。

除此之外，線條也能產生遠近感。當兩條以上的線條向一個點延伸時，能產生強烈的遠近感。多條線向一個點聚集時，在畫面上會形成對角線，因此產生朝向終點的方向感。比如，向遠處延伸的公路、鐵路。在這種情況下，可以透過相機的高度，即善用視角（Angle）適當地微調遠近感。強調線條產生的遠近感時，最好選用能在畫面上形成對角線的廣角鏡頭。

距離越遠，看到的事物越小，因此產生強烈的遠近感。

大氣遠近感

在大氣中，由於光線的漫射和折射現象會產生強烈的遠近感，這種遠近感稱為大氣遠近感（Aerial）。大氣中的水蒸氣和灰塵能漫射或折射紫外線和青色系列短波長光線，因此遠處的事物或地形會顯得模糊。

70-200mm, F4, 1/640s, ISO 100

兩條鐵路向一個點延伸，因此產生遠近感。

一般情況下，這種現象稱為陰霾（Haze）現象，而這種現象產生的遠近感稱為大氣遠近感。意即，只要看到遠處的模糊背景和近處的清晰事物，肉眼就能自然地感受到遠近感。善用大氣遠近感時，在直射光線下，儘量使用望遠鏡頭。

由於陰霾現象或霧氣的影響，事物的距離越遠，看到的影像越模糊，這種遠近感稱為大氣遠近感。

由清晰度（Sharpness）產生的遠近感能清晰地表達近距離事物，而模糊地處理遠處的背景，因此強調遠近感。意即，向近距離事物聚焦，使遠處的事物脫離焦點區域，因此產生強烈的遠近感。

特寫攝影的景深很淺，因此聚焦點和失焦點的清晰度差距很大，透過這種差異能強調遠近感。

以上介紹了構成照片的幾種特徵性要素。設計照片的目的是更有效地傳遞攝影師的想法。換句話說，讓欣賞者的視線在畫面構圖內，並按照攝影師的想法移動，但是一張照片並不能包含所有特徵性要素。

在攝影過程中，不僅要透過造型理論的幾種要素充分地表達攝影師想法，還要用一種要素有效地表達攝影師的想法。要想隨心所欲地善用這些要素，就必須反覆地練習。

5

架構的設計

設計的基本原理是對比（Contrast）和均
衡（Balance）。換句話說，設計的基本
原理是「變化與統一」，或者「強調與
平衡」。在架構內，造型的基本理論中
提到的要素將形成某種對比和平衡。以
下詳細地介紹架構的分割原則。

24mm, F8, 1/60s, ISO 100

黃金比率，瞭解一下其中的奧祕

35mm底片的尺寸為24mm×36mm，並保持2：3的特定比率。每個DSLR數位相機的感測器規格各不相同，但是依然保持2：3的比率。這些比率源於1：1.618的黃金比率和「斐波納契數列（fibonacci numbers）」。另外，印畫紙的規格也保持這種黃金比率。

構成長方形時，首先要去除能在任意長方形內形成的最大正長方形（ABEF）。如果剩下的長方形（BCDE）的比率與去除正長方形之前的長方形（ACDF）的比率一致，垂直線（AF）與水平線（AC）會準確地形成1：1.618的比率。這就是視覺能感受到的最理想的比率，也是底片、印畫紙、寬螢幕、信用卡、建築物等日常生活中最常用的黃金比率。

視覺上最理想的黃金比率

不管照片表達的內容是什麼，架構的分割始終是面積的分割。只要架構內的「寬區域：窄區域」的比率與「架構整體寬度：寬區域」的比率一致，就能最合理地分割架構。

但是沒必要透過精確的計算分割架構。並不是人眼適應根據數學理論獲得的黃金比率，而是人眼發現自然界的萬物最協調的比率後用數學規律表達。更何況，攝影師跟畫家不同，不能按照自己的意願任意控制所有拍攝物體，因此照片中的黃金比率並非嚴格的數學分割，而是一種直覺分割。

根據三分割法則拍攝的照片能傳遞自然而舒適的感覺。

三分割法則

在攝影過程中，沒必要為了協調的架構分割求解二次方程或計算斐波納契數列。首先三等分架構的水平線和垂直線，然後在垂直線和水平線相交的的地方擺放拍攝物體。如果對齊畫面的水平線和架構的水平線，畫面的垂直線和架構的垂直線，就能構成比較穩定的架構。

三分割法則

由於面積對比、色相對比和亮度對比，欣賞者的視線會馬上集中到鮮花上面。此時，鮮花位於架構的左側，因此能刺激視覺，而且整體架構顯得有些不自然（左圖）。如果透過架構的微調，在黃金分割比率的交叉點上擺放鮮花，架構的分割比率會非常協調（右圖）。

19世紀的畫家最先發明了這種三分割法則，而且流傳至今，但是三分割法則並不是形成協調比率的唯一法則。事實上，有很多根據斐波納契數列細分的分割法，因此攝影師要透過各種方法分割架構，並總結出適合自己的黃金分割。熟悉三分割法則後，還要掌握細分架構的方法。

14-24mm, F11, 1/100s, ISO 400

首先對齊了架構中非常刺眼的地平線和架構的水平線，然後在水平線和垂直線的焦點上布置了耕耘機，因此保持了視覺上比較穩定的比率。

視覺重量：視線的處理，錯覺

如果根據三分割法則構成架構，就能得到協調和平衡的視覺效果。如果架構內的某種狀況或要表達的內容過於強烈，就會壓倒架構的分割和構圖，因此視覺重量跟架構的分割或對比要素無關，也能轉移或鎖定欣賞者的視線。在照片中，最典型的視覺重量就是「人眼」和「文字」。

如果架構內有人物，欣賞者就首先注意到人物。尤其是人物為主要攝影對象時，欣賞者就首先在架構內尋找攝影對象的眼睛，然後沿著攝影對象的視線方向移動視線。

35mm, F5.6, 1/750s, ISO 100

沿著模特兒的視線方向引導欣賞者的視線，因此在視線方向留下一定的空白空間，為欣賞者提供能看到背景風景的空間。

上圖中，雖然人物的位置符合三分割法則，但是架構中占最大面積的是背景。不管怎麼樣，欣賞者首先會認知人物的眼睛，然後慢慢地觀賞人物周圍的風景。

架構內的「文字」也具有一定的視覺重量。如下圖所示，不僅是世界通用的英文字母，連韓文字母也有一定的視覺重量。尤其是如果架構內有自己國家的文字，就能更強烈地吸引視線。

◖❙❙◗　在風景照片中善用黃金比率的方法

如果在風景照片中應用黃金比率，就能得到意想不到的效果。即使是同樣的背景和拍攝物體，善用黃金比率的照片和不善用黃金比率的照片，兩者之間有較大的差異。最初，黃金比率是自然界的萬物所具有的最協調的比率，但是人類逐漸用數學方式表達了黃金比率。

從機場候機室拍攝的照片。最吸引欣賞者視線的是飛機上的文字「KOREAN AIR」。

為了說明視覺重量，介紹了看似與造型的基本要素或架構的分割無關的人物和文字，但是視覺重量對架構內的協調和均衡，發揮了非常重要的作用。

欣賞者先認知人物的臉部和視線後，再向周圍的文字移動視線。

架構中的架構

最後介紹一下架構內部的架構效果。在架構內構成其他架構的方法是最常用的攝影技巧之一，也是能有效地傳遞主題。

在架構內構成另一個架構，然後在第二個架構內擺放主要拍攝物體，這樣就能快速、強烈地向內部架構方向吸引欣賞者的視線。尤其是內部架構的形態類似於實際架構的形態時效果會倍增。

📷 18-55mm, F7.1, 1/80s, ISO 100　📷 100mm, F2.5, 1/800s, ISO 100

在架構內構成了一個架構，因此更強烈地鎖住欣賞者的視線。

在前面我們瞭解了肉眼，並介紹了造型的基本要素和架構的設計方法。很多人認為，只要按下快門就能拍照，因此容易忽略這些基本要素。其實，欣賞其他攝影師的照片時，這些理論知識便能成為實際應用，而且能善用這些理論評價自己拍攝的作品。

如果死板地善用設計要素，容易把攝影師侷限於這些公式之中，因此很難進行有創意的攝影。在日常生活中，應該充分地善用DSLR數位相機的優點嘗試各種方式，並累積豐富的經驗，這樣才能培養有創意的眼光。

享受DSLR的
實際
拍攝技巧

01‧引人注目的失焦（Out of Focus）技巧

02‧捕捉清晰的畫面，泛焦（Pan Focus）

03‧讀懂光線！逆光攝影

04‧肖像（Portrait）攝影

05‧記錄新鮮感的工作，嬰兒（Baby）攝影

06‧創造光線的閃光燈

07‧專業攝影師的攝影技巧

08‧初學者的第一個拍攝物體：鮮花攝影

09‧善用變焦（Zooming）技巧拍攝出夢幻般的照片

10‧捕捉快速運動的物體！高速攝影

11‧充滿氣氛的側影（Silhouette）攝影

12‧大膽地挑戰婚紗攝影

13‧日出攝影與日落攝影！

14‧具有獨特副題的照片

自從使用DSLR數位相機後，習慣於消費型傻瓜數位相機的人會覺得越來越難拍攝滿意的照片。為了享受攝影的樂趣，並自由自在地操作DSLR數位相機，不僅要反覆地測試拍攝，還要充分地瞭解數位照片和DSLR數位相機的特性。另外，要合理地結合理論和實踐。從現在開始，要認真地學習DSLR數位相機的特性，不斷地提高我們的實際拍攝技巧！

1

引人注目的失焦
（Out of Focus）
技巧

100mm, F2.5, 1/2000s, ISO 100

失焦（Out of Focus）技巧是透過降低
景深的方法強調聚焦拍攝物體，並模
糊、柔和地表達複雜的背景或近景的
方式。只要巧妙地善用失焦技巧，能
構成主題突出，背景柔和的畫面。下
面善用失焦技巧拍攝出能吸引欣賞者
的優秀照片吧。

失焦（Out of Focus）是善用較淺景深的攝影技巧，但是沒有攝影師的精心設計，就很難得到失焦效果。一般情況下，透過光圈、攝影距離、焦距的微調來降低景深。下面介紹一下具體的微調方法。

拍攝物體3　　　　拍攝物體2　　　　拍攝物體1　　　　相機

選擇較淺的景深，並向「拍攝物體1」對焦，然後模糊處理遠處的背景。

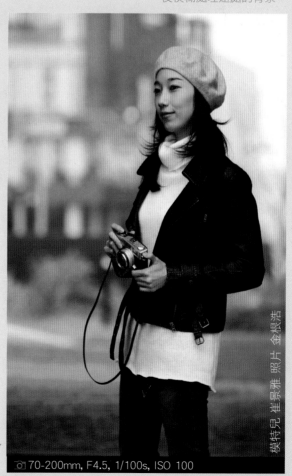

善用望遠鏡頭拍攝的照片。此時，開放光圈，並降低了景深，因此強調了人物。

📷 70-200mm, F4.5, 1/100s, ISO 100

模特兒 崔景雅 照片 金根浩

請開放光圈！

第一，可以採用微調光圈的方法。在自動曝光模式下，善用「光圈優先模式」就能方便地微調光圈。

越開放光圈景深越淺。在普通的消費型數位相機中，景深隨光圈值的變化並不明顯，但是在DSLR數位相機中，光圈值對景深的影響非常明顯。

如果開放光圈，焦點面的厚度就變薄，因此能得到更淺的景深。

85mm, F1.8, 1/500s, ISO 100

儘量靠近拍攝物體！

第二，可以採用微調攝影距離的方法。要想得到以拍攝物體為中心，模糊處理背景的失焦效果，應該在靠近拍攝物體的地方拍攝。要想模糊處理主要拍攝物體前面的前景，應該與主要拍攝物體保持一定的距離，但是要儘量靠近近景的拍攝物體。

在距離0.7m的地方拍攝的照片。為了模糊處理焦點面後方的背景，應該儘量靠近拍攝物體。

50mm, F2, 1/1000s, ISO 100

請使用望遠鏡頭！

第三，可以採用微調焦距的方法。即使採用相同的光圈值，鏡頭的焦距越長景深越淺。意即，為了得到更有效的失焦效果，最好選用焦距更長的望遠鏡頭。

如果使用望遠鏡頭，就能提高失焦效果。使用變焦鏡頭時，如果選擇最長的焦距（望遠），就能得到最淺的景深。

70-200mm, F2.8, 1/60s, ISO 100

首先要考慮背景！

失焦技巧的優點是能得到清晰地表達對焦的主體，而柔和地表達背景的模糊效果，因此簡潔地整理複雜的形態。不管怎麼處理失焦的背景，都能保持整體色相。

意即，背景的色相是影響架構構成的重要要素之一，因此採用失焦技巧時，不能完全不考慮背景。選擇背景時，事先要考慮好整體的主要色相與主要拍攝物體之間的曝光差異，而且要進一步考慮主要拍攝物體與背景之間的色相對比及明暗對比。

聚焦的主要拍攝物體與模糊的背景能吸引欣賞者的視線，而且形成強烈的對比。

35-70mm, F5.6, 1/15s, ISO 1600

② 捕捉清晰的畫面，泛焦（Pan Focus）

失焦（Out of Focus）是透過聚焦部分和失焦部分的區分提高立體感的技巧，而泛焦（Pan Focus）是以焦點面為中心，清晰地表達整體畫面的攝影技巧。跟立體感相比，更強調具有現實感的自然性。泛焦技巧適用於風景攝影或紀實攝影，本章節中將詳細介紹泛焦技巧的善用方法。

縮光圈或善用廣角鏡頭提高景深的攝影方法稱為「泛焦（Pan Focus）」技巧。在DSLR數位相機中，如果選擇自動曝光模式（AUTO, P模式），就能輕鬆地使用「泛焦（Pan Focus）」效果。當然，用普通的消費型傻瓜數位相機拍攝的照片中也能經常看到泛焦效果。

| 拍攝物體3 | 拍攝物體2 | 拍攝物體1 | 相機 |

選擇較深的景深，就能清晰地表達相機至「拍攝物體1」、「拍攝物體3」的所有拍攝物體。

為了清晰地表達夕陽和整體風景，選用了廣角鏡頭，並透過縮光圈的方式得到了泛焦效果。

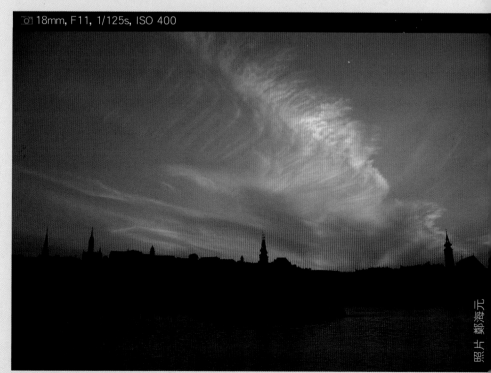

📷 18mm, F11, 1/125s, ISO 400

📷 16mm, F11, 1/500s, ISO 400

照片 徐永浩

照片 鄭海元

請縮小光圈！

為了加深景深，選擇跟失焦模式相反地三種條件。
首先，縮小光圈。

越縮光圈（光圈值越大）景深越深，因此能得到整體
畫面都清晰的照片。使用標準變焦鏡頭時，只要選擇
F8以上的光圈值，就能得到較深的景深。在左圖中，
選擇了F11的光圈值，因此形成了能覆蓋銅雀大橋的
最近照明燈至最遠處南山塔的景深。由右圖可知，畫
面的焦點聚集在金達萊花上，而且近景的綠草和遠景
的水源訪花隨柳亭稍微脫離了景深範圍。

> ◖◗）標準變焦鏡頭
>
> 標準變焦鏡頭是指，以35mm傳
> 統相機的50mm標準焦距為中
> 心，能覆蓋廣角區域和望遠區域
> 的變焦鏡頭（比如，24-70mm，
> 28-105mm）。

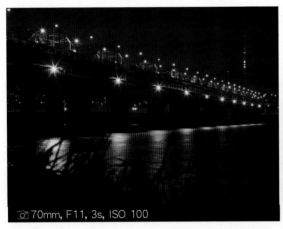

◎ 70mm, F11, 3s, ISO 100　　　◎ 28mm, F5.6, 1/640s, ISO 100

光圈值對景深的影響很大，因此要按下景深預覽按鈕，事先確認景深的範圍。

請使用廣角鏡頭！

第二種方法是使用廣角鏡頭，即選用廣角鏡頭。由於曝光量
不足無法縮光圈時，如果使用焦距較短的廣角鏡頭，就能加
深景深，而且能提高泛焦效果。

廣角鏡頭的焦距較短，因此全開放光圈，也能得到較深的景
深。望遠鏡頭的畫角較窄，故能放大拍攝物體，並且減少遠
近感，及降低景深；但是廣角鏡頭的畫角較大，因此能發揮
出提高遠近感，加深景深的光學性能。

如果選用廣角鏡頭，即使攝影距離很近，也能得到較大的架構，拍攝敘述性的風景照片時，善用廣角鏡頭的泛焦技巧非常有用。

選用廣角鏡頭時，如果充分地縮光圈，就能用泛焦技巧拍攝整體畫面。

📷 16mm, F8, 1/400s, ISO 200

確保足夠的拍攝距離！

另一種方法是確保足夠的攝影距離，但是攝影距離與鏡頭的畫角或架構的構成有密切的關聯，因此這種方法不一定每次都很有效。

攝影距離越長景深越深，能夠得到清晰的整體畫面，但是為了加深景深尋找遠距離的對象，就會限制架構的構成。

由於攝影距離很長，鏡頭的距離計越靠近無限大景深越深。

⫸ 想拍攝清晰的主題、副題和背景時！

■ 適用的狀況：集體照片，風景照片，全景照片等。

■ 光圈值：儘量選擇較大的光圈值-F11以上

■ 可使用的鏡頭：焦距小於28mm的廣角鏡頭（24mm，20mm，16mm等）

📷 24-70mm, F8, 1/500s, ISO 200

善用過焦點距離（hyperfocal distance）！

在曝光不足的情況下，如果相機與拍攝物體之間的距離很近，就很難確保景深。在室內拍攝時，如果選用廣角鏡頭，可以把光圈開放到F3.5～F4。在狹小的室內，如果使用廣角鏡頭也無法確保近景的景深，就可以善用過焦點距離拍攝。

只要根據所使用的廣角鏡頭焦距和光圈值計算相應的過焦點距離，就能得到最大的景深。下圖是善用19mm廣角鏡頭，在F5.6的光圈和2m的過焦點距離下，透過手動設定焦距的方式拍攝的照片。由圖可知，確保了覆蓋近景至遠景的最大景深。在狹窄、光線不足的室內拍攝時，透過過焦點距離能確保所需的景深，因此要事先掌握廣角鏡頭的焦距與F3.5～5.6光圈下的過焦點距離（參照Chapter02之練習06的過焦點距離內容）。

📷 19mm, F5.6, 1/1250s, ISO 400

廣角鏡頭的
景深較深，
因此適合拿
來使用於泛
焦攝影。

28mm, F5.6, 1/320s, ISO 100

3

讀懂光線！
逆光攝影

逆光攝影是面對著太陽拍攝的方式。大部分人認為逆光攝影是錯誤的攝影方式，因此想盡方法迴避逆光攝影，但是在逆光下拍攝的照片能自然地強調「光線形成的線條（Line Light）」，而且能形成更有氣氛、更加鮮明的明暗對比。從現在開始，挑戰一下逆光攝影。

70-200mm, F4.5, 1/800s, ISO 200

逆光是拍攝物體背對著光源的狀態，因此攝影師會面對著光源。在逆光條件下，拍攝出的拍攝物體會比較暗，因此很多人都迴避逆光，但是在逆光下，也可以善用以下三種方法拍攝出曝光合適的照片。

📷 50mm, F4, 1/200s, ISO 400

善用局部測光模式測量向日葵花瓣部位的曝光值，因此拍攝到明暗對比鮮明的照片。

請善用點測光或局部測光！

首先，善用相機的點測光模式和局部測光模式。

在逆光下，光線從拍攝物體後方向攝影師方向照射，因此導致背景和拍攝物體之間的曝光差異。在這種情況下，用點測光模式或局部測光模式測定較暗的拍攝物體，然後鎖住測量的曝光值，這樣就可以用合適的曝光度拍攝拍攝物體。

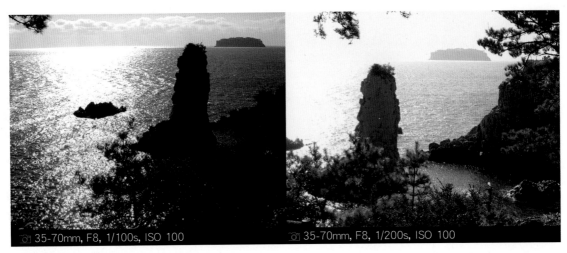

35-70mm, F8, 1/100s, ISO 100	35-70mm, F8, 1/200s, ISO 100
用平均測光模式，以較亮的背景為基準測量了合適曝光度，因此只能拍攝到較暗的岩石側影。	用點測光模式測量了岩石的曝光度，因此拍攝到清晰的岩石，而且相對提高了背景的亮度。

善用閃光燈作為輔助光源！

第二種方法是把閃光燈作為輔助光源使用。善用點測光模式或局部測光模式拍攝時，可以確保拍攝物體的曝光度，但是容易導致過度曝光背景的現象。在這種情況下，如果把閃光燈作為輔助光源使用，在逆光下也能消除背景與拍攝物體之間的曝光度差異。

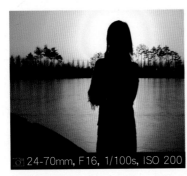

24-70mm, F16, 1/100s, ISO 200	24-70mm, F4, 1/100s, ISO 200	24-70mm, F9, 1/80s, ISO 200
由於未啟動閃光燈，形成了亮背景暗人物的側影照片。	善用點測光模式測量臉部的曝光度，並鎖住測得的曝光度，因此形成了背景過亮，而且人物與背景的曝光度差異較大的照片。	作為輔助光源善用閃光燈。善用能看清楚人物表情的曝光度拍攝，因此減少了背景與人物的曝光度差異。

在逆光下拍攝人物照片時，要想把閃光燈作為輔助光源使用，必須在閃光燈的光量有效的攝影距離內拍攝。以夕陽為背景拍攝時，主光源是逆光，因此容易變成較暗的側影照片。在這種情況下，如果把閃光燈作為輔助光源使用，就能以合適的曝光度拍攝人物和夕陽。

沒有點測光模式或局部測光模式時？！

有些DSLR數位相機只有平均測光模式或中央重點平均測光模式。在這種情況下，如果人物與相機之間的距離很近，就以人物的臉部或因逆光變暗的部位為中心測光，並善用手動曝光模式（M）或曝光鎖（AE Lock）功能鎖定測量的曝光度。拍攝遠距離的風景時，在測量的曝光度基礎上，應該修補+1Stop～+2Stop左右的曝光度。

> **請使用反光板！**
>
> 第三種方法是善用反光板。在人物的逆光攝影中，反光板極其有用。在光源的反方向，反光板可以將光線反射到被攝物上，因此能以合適的曝光度拍攝到被攝物體。

28-70mm, F14, 1/60s, ISO 100

照片 金泰萬

向人物的左側反射了少量的光線，因此詮釋出了自然的明暗對比。

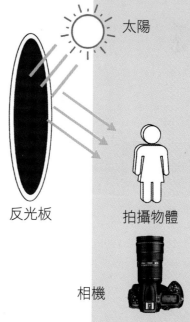

太陽

反光板

拍攝物體

相機

善用反光板的攝影

35mm, F11, 1/40s, ISO 100

只要矚目逆光，就能瞭解光線

從現在開始，要改變對逆光照片的偏見，而且要培養觀察拍攝物體和隨心所欲地駕馭光線的能力。

能透過光線的樹葉能詮釋出豐富的色感和形態，而樹枝能產生強烈的明暗對比，因此強調了固有形態。在逆光攝影中，特別要注意合適的曝光值。一般情況下，根據要強調的部分設定不同的曝光值。比如，強調暗影部分（Shadow，暗部分）還是強調亮點部分（Highlight，亮部分）。

要想強調暗影部分，同時突出亮點部分的局部效果，就應該以亮點部分的曝光度為基準，要想強調亮點部分，而且突出暗影部分的局部效果，就應該以暗影部分的曝光度為基準設定曝光度。

📷 50mm, F2.2, 1/500s, ISO 200

在逆光情況下，以松樹的曝光度為基準拍攝，因此強調了較亮的天空。

📷 35mm, F8.1, 1/250s, ISO 100

肖像（Portrait）攝影 **4**

隨著攝影技巧的不斷提高，大部分攝影愛好者都喜歡拍攝人物照片。即使不是專業模特兒，只要是朋友或周圍的人，都想拍攝出最美的一面。本章節中將介紹拍攝人物照片的技巧。

以眼睛為中心對焦！

欣賞照片時，首先矚目的是模特兒的眼睛，因此拍攝人物照片時，必須向模特兒的眼睛對焦。善用半按快門功能向眼睛對焦後，再設定合理的構圖，就能得到滿意的人物照片。

模特兒的眼睛越清晰欣賞者的集中度越高。清晰的眼睛能給欣賞者產生真實地跟模特兒對眼的錯覺，因此產生更加投入到照片中的效果。

如果對焦在人物的眼睛上，就能高度吸引欣賞者的視線。

28-70mm, F22, 1/60s, ISO 100

拍攝女性照片時，特別要向眼睛對焦，這樣才能突出模特兒的形象。

70-200mm, F4, 1/320s, ISO 100

大膽地捕捉畫面！

在人物照片中，模特兒是主人翁，因此具有70%以上的重要性。即使不熟悉複雜的畫面構成理論，也要在整個畫面內放入人物。只要明確地表達模特兒的表情，就能得到成功的人物照片。

全身的取景（Framing）技巧

根據人物的全身取景（Framing，畫面的構成）區域，可以把人物照片區分為特寫照（Close Up，近距離攝影），近景照（Bust Shot，上半身照），中景照（Knee Shot，膝上景照）和全景照（Full Shot，全身照）。意即，除了全身照外，都能透過取景方式拍攝人物的部分區域。此時，要避免剪切人物的關節部位。

📷 24-70mm, F22, 1/125s, ISO 400

充滿畫面的模特兒臉部提高了照片的集中度。

坐姿的情況下，模特兒要彎曲膝蓋，因此最好拍攝全身照。　　拍攝上半身照時，最好從腰部或骨盆下方取景。

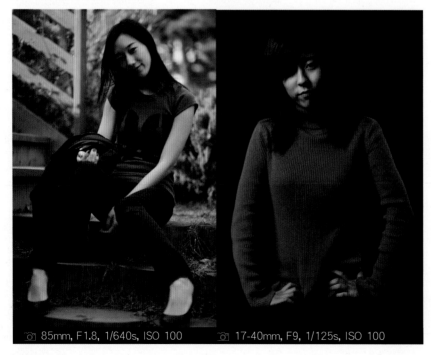

📷 85mm, F1.8, 1/640s, ISO 100　　📷 17-40mm, F9, 1/125s, ISO 100

除了全身照外，拍攝人物照片時要特別注意取景
區域。如果在不自然的位置剪切頸部、肩部、肘
部、手腕、腰部、膝蓋、腳踝等關節部位，就會
在剪切關節的地方產生強烈的負擔感。

人體保持一定的比率，而且人眼已熟悉這種比
率。另外，透過手臂和腿部形成運動感和方向
性，如果剪切能形成這種比率的關節部位，就容
易打破人體固有的比率，或者切斷運動感和方向
性，因此導致不自然的效果。

模特兒 金珠熙 照片 宋民秀

為了表現出人物的表情和感覺近距離拍攝
時，不能準確地剪切關節部位，應該留有
一定的取景空間。

24-70mm, F14, 1/60s, ISO 100

請注視背景的橫線和縱線！

選擇背景時，要注意處理水平線和垂直線。如果背景的水平
線橫穿人物的眼睛或頸部，由於延長線的效果，會產生眼睛
或頸部被剪切的感覺。另外，如果背景的垂直線穿過人物的
頭部，也會產生同樣的效果。

尤其是橫穿模特兒的水平線特別刺激欣賞者的視線。如果背
景的水平線橫穿人物的眼睛和頸部，就應該改變相機的高度
（視角），或者降低景深，儘量模糊處理水平線。

提高曝光度，就能拍攝出燦爛的面部
照片。模特兒頸部後方的水平線打亂
了畫面的整體布局，因此分散欣賞者
的注意力。

改變了模特兒的位置，並降低了
攝影師的高度，因此消除了不必
要的線條。

📷 100mm, F9, 1/120s, ISO 200

提高曝光度，就能拍攝出燦爛的面部照片

如果按照曝光計提供的合適曝光度拍攝人物，在
有些環境下容易影響照片的亮度，因此導致陰森
森的氣氛。在這種情況下，以第一次拍攝的曝光
值為基準，提高「0.3Stop～2Stop」的曝光量，就
能提高臉部的亮度。在戶外攝影時，如果用可攜
式反光板提高曝光度，就能得到滿意的照片。

◑ 最好在陰天拍攝人物照！

以白雲或建築物的反射擴散光為主
光源時，能更柔和、均勻地照射人
物，因此最好在陰天或樹蔭下拍攝
人物照片。

在比合適曝光度的基
礎上修補了+1Stop，
因此柔和、清晰地表
達了皮膚色和頭髮。

用合適曝光度拍攝的
效果

24-70mm, F11, 1/125s, ISO 100

📷 24-70mm, F8, 1/125s, ISO 100

5 記錄新鮮感的工作,嬰兒(Baby)攝影

在父母的眼裡沒有比寶寶更寶貴更可愛的人,而且任何一位父母都想記錄寶寶的每一瞬間。
另外,為了長時間保存寶寶的可愛瞬間,很多父母開始購買DSLR數位相機。在本章節中,將
介紹幾種更可愛地拍攝寶寶照片的方法。

從寶寶的高度捕捉畫面！

拍攝寶寶照片時，很難跟寶寶溝通，因此為寶寶照片的拍攝增加了難度。大部分寶寶都喜歡動，而且不會注視鏡頭3秒鐘以上，因此很難捕捉寶寶的眼睛，經常拍攝出模糊的照片。

第一次拍攝嬰兒照片時，大部分在攝影師都堅持自己的高度，即平視角度（Eye Level），因此大部分寶寶照片都是俯視角度。為了突出可愛、漂亮的寶寶，必須根據寶寶的身高採用坐姿或半蹲姿勢。

50mm, F2, 1/125s, ISO 100

為了從寶寶的高度捕捉畫面，坐下來拍攝了這張照片。

模特兒 吳雅賢 照片 Berrybebe

善用道具吸引寶寶的視線

為了向相機方向吸引寶寶的視線，最好善用閃光燈等道具。讓寶寶注釋閃光燈，然後慢慢地向相機方向吸引視線，這樣就能捕捉到注釋相機的瞬間。

85mm, F1.8, 1/500s, ISO 100

模特兒 姜樅暉 照片 Berrybebe

善用閃光燈吸引了寶寶的視線。在距離寶寶較遠的地方，也能有效地吸引寶寶的注意力。

充分地發揮媽媽的租用！

拍攝寶寶照片時，媽媽要逗寶寶保持燦爛的笑容。在拍攝過程中，如果讓寶寶獨自玩樂，就容易哭鬧或感到孤獨及無聊，只有媽媽在身邊陪伴，才能露出迷人的幸福笑臉。拍攝寶寶照片需要較長的時間，因此要有充分的心理準備。

📷 50mm, F1.8, 1/500s, ISO 100

模特兒 尹曉熙 照片Berrybebe

只有媽媽最能逗寶寶開心。在拍攝過程中，如果寶寶困就應該哄著睡覺，如果寶寶哭鬧就應該馬上餵奶，因此拍攝寶寶照片至少要花費3～5個小時。

請使用道具！

寶寶還不能按照攝影師的要求做出各種表情或姿勢，因此要充分地善用各種道具，這樣才能拍攝出可愛、華麗的寶寶照片。

大部分寶寶用品都是原色和亮色系列，因此巧妙地善用寶寶用品，就能拍攝出滿意的照片。比如，鞋、洋娃娃、帽子、手帕、玩具都能成為很好的道具。在嬰兒專業攝影棚裡拍攝時，還可以善用各種水果模型。

📷 100mm, F2.5, 1/500s, ISO 100

如果巧妙地善用身邊的各種道具，就能詮釋出更真實的畫面。

為了拍攝寶寶的動作，必須確保較快的快門速度

大部分寶寶都好動，而且他們的行動容易受到心情的影響，因此要用最快的快門速度拍攝。大部分情況下，都在室內拍攝寶寶照片，因此容易降低快門速度。此時，應該使用最大光圈值較亮的鏡頭，或者適當地提高感光度，以確保1/125s以上的快門速度，這樣才能拍攝出準確對焦的清晰照片。另外，為了拍攝更靚麗的照片，儘量開放光圈，而且把曝光度增加「0.3Stop～1Stop」左右。

在拍攝過程中，寶寶就一刻都不休息。為了拍攝燦爛的笑容和活潑的樣子，必須確保足夠快的快門速度。

85mm, F2, 1/320s, ISO 100

模特兒 鄭寒吉 照片 Berrybebe

透過影像的編輯提高完成度

拍攝可愛的寶寶照片後，不要簡單地存在電腦裡。如果善用
Photoshop或影像處理軟體適當地編輯，並列印出來製作寶寶
的相冊，就能成為更有價值的禮物。如果在攝影之前考慮好
相冊的整體構成，並慎重地拍攝每一張照片，就能給寶寶留
下「獨一無二」的美好回憶。

模特兒 姜燦輝 照片Berrybebe

85mm, F1.2, 1/320s, ISO 100

如果用寶寶照片製作精美的相冊，就能提高寶寶照片的價值。

Berry BeBe

50mm, F 1.2, 1/180s, ISO 100

□28-70mm, F3.2, 1/200s, ISO 100,在遠處安裝閃光燈後，善用強制閃光（Fill-in-Flash）方式拍攝。

創造光線的閃光燈

在較暗的地方拍攝時，怎樣修補不足的光線才能得到攝影師想要的照片呢？不管在室內還是在室外，只要有主光源外的其他輔助光源，一定能拍攝出更加優秀的照片。只要充分地善用外接式閃光燈，在任何環境下都能拍攝出自己想要的照片。下面介紹善用閃光燈修補光源的攝影方法。

反射光（Bounced Light）攝影

室內照明燈大部分使用日光燈，而這種照明燈屬於擴散光源，因此非常柔和，但是光量不足。相形之下，閃光燈是一種直射光，因此既強烈又粗糙。如果直接對準拍攝物體啟動閃光燈，由於強烈的光線容易導致不自然的效果。在室內善用閃光燈時，應該向天花板或牆壁對準閃光燈的發光部（Head），然後善用反射的柔和光線（Bounced Light）拍攝，這樣拍攝對象就能自然地表達。

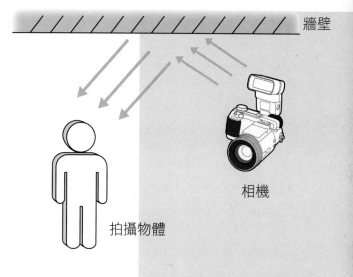

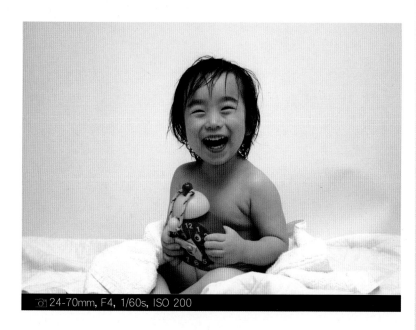

24-70mm, F4, 1/60s, ISO 200

把外接閃光燈對準天花板，然後善用柔和的反射光線拍攝，因此避免了寶寶臉部的陰影。

反射閃光燈的光線時，普遍善用天花板，但是也可以善用左右側的牆壁或地板。牆壁和地板反射的光線能詮釋出完全不同的氣氛，但是弄不好就容易帶來反效果，因此要慎重地選擇。

下圖是向右側牆壁反射閃光燈光線後拍攝的照片。我們的眼睛已熟悉從上而下的自然光，因此不太習慣被牆壁或地板反射的閃光燈光線，但是反射光攝影能詮釋出獨特的氣氛。

善用閃光燈的曝光鎖（FEL）

如果反射閃光燈的光線，就能減少到達拍攝物體的光量。另外，天花板很高，或者攝影距離很遠時，也會減少光量。如果善用專用閃光燈，就可以用TTL模式連接，因此能自動設定相機的曝光度和閃光燈的發光量。此時，如果按下FEL（Flash Exposure Lock，閃光燈曝光鎖）按鈕，閃光燈就預備發光，然後測量合適的曝光度。攝影師繼續按下按鈕時，閃光燈才會真正地發光，並完成最後的拍攝過程。

在自動攝影模式下，如果善用「局部測光」或「點測光」模式測光，即使選擇TTL模式，只要預備發光時機不合理，就會導致失敗。在自動攝影模式下，為了獲得正確的曝光度，在開始啟動局部測光或點測光時，應該按下閃光燈曝光鎖（FEL）按鈕，事先啟動預備發光。

佳能與尼康DSLR數位相機的
閃光燈曝光鎖（FE）按鈕

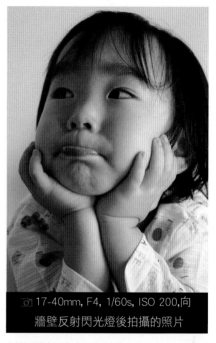

📷 17-40mm, F4, 1/60s, ISO 200,向
牆壁反射閃光燈後拍攝的照片

以拍攝對象的臉部為基準實施局部測光，並
啟動預備發光，因此獲得正確的曝光度。

📷 28-70mm, F9, 1/100s, ISO 100,
使用外接閃光燈

請提高ISO！

閃光燈的發光量有一定的限制,因此每個閃光燈上都用閃光燈指數表示最大發光量。由於攝影距離過遠,或者天花板過高閃光燈光量不足時,可以透過提高相機ISO感光度的方法微調整體曝光度。

由於室內天花板過高,透過提高感光度的方法補充了不足的曝光度。

17-40mm, F4, 1/60s, ISO 200,
使用外接閃光燈

請使用手動曝光(M)模式！

閃光燈的持續發光時間非常短,只有1/2000s,因此在夜間拍攝時,選擇「手動曝光(M)模式」會更加方便。用手動曝光模式拍攝時,光圈就決定拍攝物體的亮度。意即,快門速度和閃光燈的光量一定時,只要縮光圈,就能拍攝到較暗的照片,開放光圈,就能提高拍攝物體的亮度。相反地,快門速度決定較暗背景的亮度。換句話說,快門速度越慢背景越亮,快門速度越快背景越暗。

如果用較低的快門速度與閃光燈同步,就能得到亮度自然的背景。

28-70mm, F9, 1/100s, ISO 100,
善用外接閃光燈的反射光拍攝

照片 月刊DICA修養

善用閃光燈拍攝夜景

善用閃光燈拍攝夜景時，相機會選擇較慢的快門速度，因此經常以低速同步模式（Slow Shutter Speed X-Syncro）拍攝。如果主要拍攝物體為人物，閃光燈的同步方式就設定為後簾同步模式。拍攝人物時，很多人認為只要閃光燈發光就結束拍攝，因此馬上挪動相機，但是選擇前簾同步模式時，容易變成抖動的模糊照片。

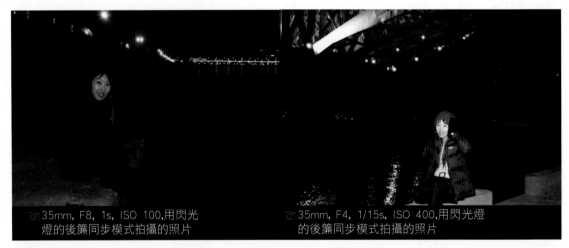

35mm, F8, 1s, ISO 100,用閃光燈的後簾同步模式拍攝的照片　　35mm, F4, 1/15s, ISO 400,用閃光燈的後簾同步模式拍攝的照片

善用閃光燈同步速度較低的「低速同步模式」拍攝人物時，後簾同步模式比較有利。此時，只透過光圈的微調設定模特兒的亮度。一般情況下，光圈值越小模特兒的亮度就越高。

攝影的精髓是透過正確的對焦來強調拍攝物體，但是失焦模式也能強調照片的整體氣氛，因此不以人物的眼睛或拍攝物體為中心對焦的方式也是一種有效的攝影技巧。

能明確地表達攝影師想法的另一種方法，是以模特兒之外的其他事物為中心對焦的方法。在這種情況下，可以善用模特兒前後的道具，但是要選擇能充分地表達整體氣氛的對象，然後善用景深從對焦區域去除模特兒。

在較慢的快門速度下，也能得到稍微抖動的模糊效果。要想善用較慢的快門速度得到滿意的模糊照片，必須反覆地拍攝，勤奮地練習。

透過失焦模式拍攝成熟的照片！

📷 50mm, F2, 1/30s, ISO 800

景深較淺時，以模特兒前方的水杯為中心對焦，因此從景深裡去除模特兒。善用景深拍攝失焦照片時，要注意防止過於模糊處理模特兒。

📷 100mm, F2, 1/100s, ISO 200

善用失焦的方法能提高廣告照片的熟練度，但是不管拍攝什麼照片，都應該以有效地傳遞主題的拍攝物體為中心對焦。透過失焦的方法獲得模糊背景也是一種獨特的拍攝技巧，但是拍攝簡歷照片或證明照片等目的明確的照片時，不能使用失焦技巧。

以落葉為中心對焦，因此模糊地處理了模特兒，同時強調了孤獨的感覺。

模特兒 嚴美正，徐永浩 攝影 金智惠

可 24-70mm, F10, 1/60s, ISO 100,善用大型閃光燈拍攝的照片

專業攝影師的攝影技巧

攝影棚是為攝影師提供專業的人工照明和各種背景,而且不受天氣的限制隨時都能攝影的特殊空間。要想在攝影棚裡攝影,首先要充分地瞭解攝影棚裡常用的各種人工照明。本章節中,將詳細介紹攝影棚專用照明。

一般情況下,根據持續發光時間把光源分為「瞬間光」和「持續光」。人工照明也有瞬間光和持續光。只要沒有特殊要求,大部分攝影棚裡都使用既有持續光又有瞬間光的大型閃光燈。大型閃光燈的主光源是瞬間光,因此使用這種光源時,必須配備能測量短時間曝光度的「入射光式曝光計」。

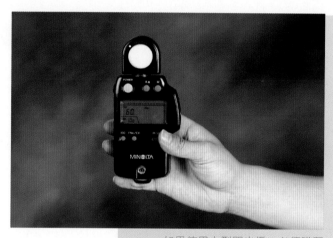

如果使用大型閃光燈,必須購買入射光式曝光計。選擇快門速度時,還要考慮相機的最大同步速度(X-Syncro),應該選擇低於最大同步速度的快門速度。如果使用持續光,就可以善用相機內建的曝光計。

攝影棚裡使用的大型閃光燈不支援DSLR數位相機的TTL曝光功能,因此很難用相機內建的反射式曝光計測量大型閃光燈的瞬間光。在這種情況下,首先用入射光式曝光計測量瞬間光,然後善用「手動曝光(M)模式」拍攝,這樣才能確保合適的曝光度。

為了營造出柔和的光線,使用攝影棚裡的大型閃光燈時,不能直接向拍攝物體對準閃光燈的發光部位,因此在閃光燈的前端安裝柔光箱(Soft Box,能產生柔和光線的布製盒子)或柔光反光傘(Umbrella,外形酷似雨傘的擴散工具)。大部分大型閃光燈都能同時安裝產生瞬間光的閃光燈管和產生持續光的鎢燈或鹵素燈。

柔光箱和反光傘

照明燈的布置

一般情況下，為了表現拍攝物體的立體感，主光源要迴避拍攝物體的正面，儘量照射側面。如果在拍攝物體的正面啟動閃光燈，就會影響拍攝物體的曲線美和立體感，因此布置在拍攝物體的左右側面45°位置。

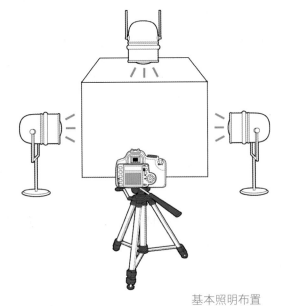

基本照明布置

主光源（Main Light）與輔助照明（Sub Light）

一般情況下，根據光線的柔和程度分為直射光和擴散光。其中，直射光的明暗對比（Contrast，不同的光線強弱產生的明暗差異）比較強烈，能突出粗糙的質感，擴散光的明暗對比較弱，能表達出柔和的質感，但是因光線強度較弱，降低照片的清晰度。根據直射光和擴散光的這些特性，把攝影棚的照明燈分為主光源（Main Light，主光源）和輔助照明（Sub Light，輔助光源）。

主光源是決定拍攝物體整體亮度的主光源，輔助照明是為了得到主光源產生的拍攝物體陰影部分的細節（Details）補充光線或布置在逆光位置，強調拍攝物體形態的輔助光源。一般情況下，輔助照明的光量弱於主光源。只要適當地改變輔助照明和主光源的光量比率，就能得到完全不同的效果，因此在拍攝之前應該按照攝影師的想法合理地微調主光源和輔助照明的比率。

模特兒 嚴美正・徐永浩　攝影 金因慶

在模特兒的右上方布置了一個主光源。

📷 24-70mm, F7.1, 1/80s, ISO 100

影子的獨特魅力：填充式閃光燈（Fill Flash）

如果在拍攝物體的側面只布置一個主光源，會在拍攝物體的反方向形成陰影（Shadows），為了消除這些影子，在另一側再安裝一個閃光燈。

為了修補影子，突出影子的細節所使用的閃光燈稱為「填充式閃光燈（Fill Flash）」。填充式閃光燈的優點是，能按照攝影師的想法微調亮點和暗影的曝光差異（Contrast，明暗對比）。

📷 17-40mm, F9, 1/125s, ISO 100

在模特兒的右側布置主光源，在左側布置填充式閃光燈，因此提高了部分影子的亮度，突出了模特兒的髮絲。

反射板（Reflector）

不增加閃光燈也能發揮填充式閃光燈作用的工具就是反射板（Reflector）。反射板能反射主光源（Main Light）的光線，因此補充拍攝物體的影子部分。一般情況下，在主光源的反方向布置反射板，這樣才能充分地向拍攝物體反射主光源的光線。

根據反射板的用途，可以分為能覆蓋人物全身的大型立式光板（Light Panel）和只反射模特兒局部區域的光磁片（Light Disk）。另外，隨著不同的顏色，還可以分為金色、銀色、白色等各種反射板。

各種反射板

🔲 70-200mm, Γ8, 1/125s, ISO 100

在模特兒的左側布置主光源，然後在反方向安裝大型反射板，因此不使用填充式閃光燈也能柔和地處理模特兒右側的陰影。

🔦 造型燈（Modeling Lamp）

只在大型閃光燈上使用的持續光用照明燈稱為造型燈（Modeling Lamp）。造型燈普遍採用鎢燈（Tungsten，白熾燈）或鹵素燈（Halogen Lamp），而且光源的色溫較低，因此跟閃光燈管相比略帶黃色。在拍攝過程中，如果一直開啟造型燈，在啟動閃光燈之前能瞭解照明燈對拍攝物體的照射情況，而且有利於自動對焦（AF）。有時，只用造型燈也能很好地表達攝影師的想法。

在這種情況下，白平衡模式最好選擇「Custom模式」。

只用兩側的兩個造型燈拍攝的照片。

攝影 金勇振

🔲 75mm, F4, 1/100s, ISO 100

發光源（Hair Light）

填充式閃光燈或反射板是修補拍攝物體陰影部分的輔助光源，但是布置在逆光位置上的輔助光源能突出拍攝物體的形態（輪廓），分離背景和拍攝物體，強調畫面的遠近感，這種光源稱為「發光源（Hair Light）」。拍攝時裝照片時，發光源能帶來夢幻般的效果。

從模特兒的後方只照射頭部，因此強調了模特兒的頭髮和肩部的輪廓。發光源的光量也應該低於主光源。為了避免逆光的擴散光線進入鏡頭內，只照射拍攝物體的部分區域。

另外，頂光（Top Light）的功能類似於發光源。一般情況下，在模特兒的頭部後上方安裝頂光，因此從上而下垂直照射人物。頂光也發揮強調拍攝物體形態的作用。

背光（Background Light，Back Light）

另一種輔助光源是背光（Back Light），主要照射模特兒的背景或牆面，因此突出背景的亮度，分離模特兒和背景，能自然地表達遠近感。

一般情況下，在拍攝物體的後方朝著背景布置背光。此時，不能讓背光影響模特兒。跟發光源一起使用時，背光的光量應小於發光源的光量。

135mm, F5.6, 1/60s, ISO 200

在模特兒的後上方照射發光源，因此強調了女性的髮絲和肩部線條。

100mm, F11, 1/125s, ISO 100

向模特兒的背景一側集中照射背光，使白色牆壁逐漸變暗，因此營造出強烈的立體感。

拍攝人物照片時的照明技巧

前面介紹了攝影棚裡攝影時常用的基本
照明。在實際拍攝中，應該巧妙地組合
使用各種照明燈。拍攝人物照片時，可
以只布置一個大型閃光燈（主光源）和
一個反射板，也可以同時使用發光源、
背光和反射板。只有反覆地研究和實際
拍攝，才能掌握照明的構成和不同照明
的搭配對拍攝效果的影響，才能總結出
符合攝影想法的照明組合。

模特兒 金泰萬

經過不斷的練習，只用一個
主光源和一個反射板，也能
拍攝出滿意的照片。

📷 24-70mm, F22, 1/60s, ISO 100

蜂巢擋光板（Honeycomb Grid）和四葉遮片（Barn Door）

為了更加強調光線的直射性，在大型閃光
燈前端安裝帶有蜂窩狀格子的蜂巢擋光板
（Honeycomb Grid）。另外，安裝四葉遮片
（Barn Door）就能防止光線的擴散，控制光
線的通道直徑，微調光線的強弱和範圍。

蜂巢擋光板（左）和
四葉遮片（右）

在攝影棚裡善用大
型閃光燈拍攝時，
要特別注意閃光燈
的光量、角度和高
度。一般情況下，
以太陽光為基準布
置閃光燈等人工照
明，如果不瞭解攝
影棚用照明燈，只
能拍到讓人失望的
照片。一味地關心
照明的位置或模特
兒的姿勢，疏忽照
明的布置，就很容
易破壞模特兒的形
象。如果事先熟悉
閃光燈的性能和特
性，選擇適合模特
兒的照明位置和角
度，一定能拍攝出
很不錯的照片。

鏡 24-70mm, F16, 1/60s, ISO 100

60mm Macro, F4, 1/640s, ISO 400

初學者的第一個拍攝物體：鮮花攝影

鮮花跟人物一樣，是攝影師們最喜歡的拍攝物體之一。為了拍攝更好的鮮花照片，最好選用能拍攝特寫照片的近拍鏡頭（Macro Lens，特寫用鏡頭）和三腳架。當然，還需要豐富的攝影經驗。在本章節中，將介紹個性化鮮花照片的攝影技巧。

充分地善用明暗對比功能

在鮮花照片的架構裡，能明確地看到攝影師的主題。意即，鮮花本身非常優美，因此非常適合用作攝影題材，但是容易變成缺乏個性的單調照片。

善用明暗對比，就能強烈地表達鮮花的特性。尤其是逆光的柔和光線能給鮮花照片注入無限的活力。在逆光環境下，如果選擇較暗的背景，就能更有效地表達鮮花。在日常生活中，善用這種方式尋找素材，並反覆地練習拍攝，一定能提高我們的攝影實力。

在雨後雲散時，善用柔和的逆光悠悠地表達了雨滴和金黃色的鬱金香。

為了強調鮮花的華麗色相，選擇了濃度較深的背景。

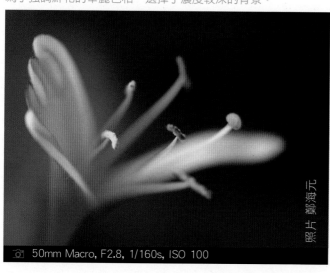

照片 鄭海元

50mm Macro, F2.8, 1/160s, ISO 100

照片 樸峰才

24-70mm, F2.8, 1/1600s, ISO 100

要想拍攝含著絢麗光彩的鮮花，應該從早上開始
捕捉清晨的柔和光線。下午的陽光也不錯，但是
比清晨的光線強烈，而且中午至下午兩點之間的
太陽位於正中，因此需儘量迴避這個時段。

注意微調景深

一般情況下，用特寫方式（Close-Up）拍攝鮮花。
如果選用近拍鏡頭或望遠鏡頭，攝影距離就很近，
而且容易降低景深，因此要注意微調景深。

如果在30cm左右的攝影距離內以花朵為中心對
焦，然後選擇F5.6的光圈值，邊緣的花瓣就容易
脫離景深。在同樣的攝影距離內，如果縮光圈
「3Stop」選擇F16的光圈值，就能確保邊緣花瓣
區域的景深。

在近拍攝影中，由於攝影距離很短景深非常淺，
因此要進一步縮光圈。此時，快門速度會很低，
因此必須使用三腳架。

照片 黃毅攝

📷 50mm Macro, F4.5, 1/500s, ISO 200

清晨的逆光能突出鮮花的清新感。

為了用縮光圈的方式提高景深，採用
了較高的感光度和較低的快門速度。
在這種情況下，必須使用三腳架。

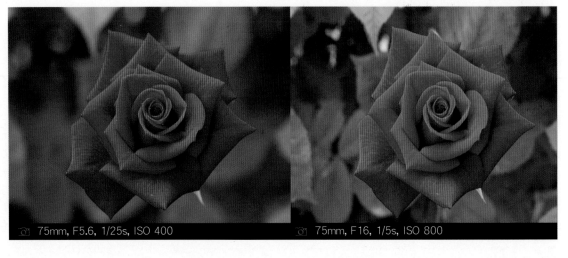

📷 75mm, F5.6, 1/25s, ISO 400　　📷 75mm, F16, 1/5s, ISO 800

儘量突出顏色對比！

鮮花擁有自然界中不常見的原色，因此更受攝影愛好者的矚目。一般情況下，善用局部測光或點測光模式測量鮮花的合適曝光度。為了更有效地表達鮮花的華麗色相，針對不同的色相分別進行合適的曝光修補。

白色和紅色分別修補「+0.5～+1Stop」和「-0.3～-0.7Stop」左右的曝光度時，能表達最接近於原色的色相。黃色是最難控制的色相之一，如果曝光不足就顯得混濁，曝光過度就容易變成白色。拍攝含有各種原色的鮮花時，善用包圍式曝光模式就比較安全。

除了原色外，鮮花還具有各種顏色，因此最適合用色相對比來表現。

用合適曝光度拍攝的效果　　　　　　　　　　修補+0.7Stop後拍攝的效果

100mm Macro, F4, 1/1600s, ISO 200　　　　　100mm Macro, F4, 1/1000s, ISO 200

照片 黃賢宣攝

照片 樸峰才

📷 100mm Macro, F7.1, 1/320s, ISO 100

跟鮮花協調的昆蟲是鮮花攝影中不可缺少的副題之一。

添加副題

除了明暗對比和色相對比外，適當地添加副題，
就能得到更好的照片。在鮮花照片中常用的副題
有蜜蜂、蝴蝶、水珠（露水），只要巧妙地搭配
這些副題，就能拍攝更細膩更優秀的鮮花照片。

📷 200mm, F5.6, 1/320s, ISO 100

在晚春季節最常見的杜鵑花上添加了一
隻蜜蜂，因此增添了另一種感覺。

什麼是EXIF數據（EXIF Metadata）？

如果用DSLR數位相機拍攝，就以資料檔案的形式保存照片。數位照片跟底片照片不同，能同時保存拍攝瞬間的所有記錄，這種被記錄的資訊稱為EXIF資料。EXIF資料包含了拍攝日期、相機資訊、鏡頭資訊、光圈值、快門速度、焦距、測光模式等跟攝影相關的所有資訊，因此能避免傳統相機拍攝時手工記錄各種資訊的繁瑣工作。

01　一般情況下，透過Windows XP瀏覽器或

相應圖檔的登記資訊確認EXIF資料。選擇想要查詢的照片檔後點擊滑鼠右鍵，然後單擊滑鼠左鍵選擇[內容]就能查看相應的EXIF資料。

02　如果彈出照片檔的[內容]對話方塊，就選擇[摘要]，並用滑鼠左鍵單擊[進階]按鈕。

03　就看到如下圖所示的EXIF資料資訊。

⑨ 善用變焦（Zooming）技巧拍攝出夢幻般的照片

任何攝影愛好者都渴望著擁有一個很好的鏡頭，最新的變焦鏡頭不僅給攝影師帶來各種便利，還能提供高畫質的各種效果。其中，變焦「Zooming」鏡頭的表達方式尤為獨特。本章節中，將詳細分析變焦攝影技巧的方方面面。

善用較低的快門速度拍攝

一般情況下，在較低的快門速度下採用變焦技巧。首先固定好相機，然後邊旋轉變焦鏡頭的對焦環邊拍攝拍攝對象。變焦攝影技巧又分為放大（Zoom In）和縮小（Zoom Out）兩種方法。雖然表達效果相近，但是跟變焦方向無關，而是隨著對焦環的旋轉速度產生不同的攝影效果。在變焦攝影中，普遍採用1/30s以下的快門速度。如果無法快速旋轉對焦環，還可以選擇1/15s或1/8s等更緩慢的快門速度。

夜景是變焦攝影的最佳拍攝對象。在晴空萬里的戶外，即使選擇F32的光圈值，也很難確保較低的快門速度。此時，如果選擇「快門速度優先模式」，就無法確保合適的曝光度，因此不可能正常地拍攝。只要條件允許，最好用「手動模式」設定曝光度。如果還不能確保很低的快門速度，就應該選用ND濾鏡（Neutral Density Filter，能減少進入鏡頭內的曝光量的濾鏡）。

用變焦技巧拍攝夜景時，亮點處的變化更加明顯。

◻ 24-70mm, F11, 1/50s, ISO 100,善用變焦技巧拍攝的照片

◻ 28-70mm, F16, 6s, ISO 100

照片 黃賢攝

低速拍攝時的必備品！三腳架！

變焦攝影對相機的抖動非常明暗，
因此必須善用三腳架。尤其是把對
焦環旋轉到頭時容易把抖動傳遞給
相機，因此要快速旋轉對焦環，或
者透過合適的快門速度，在對焦環
旋轉到頭之前完全關閉快門簾。

35-70mm, F32, 1/30s, ISO 200

如果在對焦環旋轉到頭時依然打開快門簾，旋轉對
焦環時產生的振動就影響拍攝效果。應該適當地匹
配快門速度和對焦環的旋轉速度，這樣才能預防旋
轉對焦環時產生的振動。

手動對焦模式（MF，Manual Focus）

在攝影過程中，即使採用變焦技
巧，也應該向一定的區域對焦。
在拍攝之前，以某一區域為中心
對焦，然後選擇手動對焦模式
（MF），這樣才能在對焦的狀態下
進行變焦攝影。

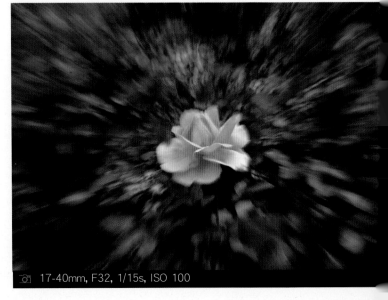

在變焦攝影中，很難正確地對焦。為
了更清晰地確保主要拍攝物體的形
態，應該選擇手動對焦模式（MF）。

17-40mm, F32, 1/15s, ISO 100

變焦攝影的取景方法

如果採用變焦攝影，在畫面的架構內形成由外到內或由前到後的方向感和速度感。一般情況下，由拍攝物體周圍的形態和色相決定這種方向性，如果合理地善用背景的形態和色相，就能更有效地表達變焦效果。

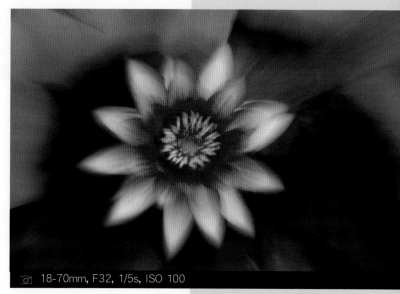

18-70mm, F32, 1/5s, ISO 100

在變焦攝影中，並不是只形成由外到內的方向性，還能產生由前到後的速度感。意即，能強調深度感和速度感，因此很容易導致強烈的眩暈感。

由於變焦攝影的固有特性，變焦照片的拍攝物體大部分位於畫面的正中央，而且形成由外到內的方向感，因此能誇大地表現拍攝物體方向的集中程度。

透過變焦技巧強調了在絢麗的花園中工作的攝影師形象。

24-85mm, F32, 1/6s, ISO 100

捕捉快速運動的物體！高速攝影 10

拍攝移動的模特兒時，容易導致失焦、抖動的效果。拍攝MTB，摩托車，街舞表演者，輪滑等體育類照片時，首先要確保很高的快門速度。下面介紹一下如何善用合適的快門速度拍攝運動的拍攝物體。

像體育類照片一樣需要快速判斷力的攝影中，應該熟練地設定合適的快門速度。以下分別介紹善用高速快門速度，以靜止狀態表現運動物體的攝影方法，以及用較慢的快門速度誇大速度感的攝影方法。意即，向拍攝物體的反方向移動背景，而且清晰地拍攝拍攝物體，因此強調拍攝物體的「動感」。

根據拍攝物體的運動速度適當地提高快門速度！

跟變焦攝影一樣，在搖攝（Panning）中快門速度的設定同樣非常重要。搖攝時，可以善用「快門速度優先」模式。快門速度越低正確對焦的難度越大。如果選擇1/30s的快門速度，就應該正確地跟蹤拍攝物體的速度。

用1/30～1/60s的快門速度能有效地捕捉運動中的人物或自行車。

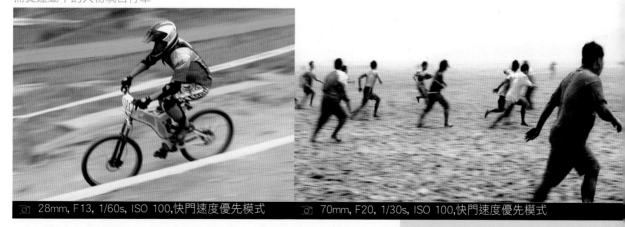

28mm, F13, 1/60s, ISO 100,快門速度優先模式　　70mm, F20, 1/30s, ISO 100,快門速度優先模式

隨著拍攝物體的移動速度不同，快門速度的設定也有所差異。拍攝快速運動的汽車或馬時，應該選擇1/60～1/125s左右的高速快門速度，這樣才能得到搖攝效果。

另外，要根據拍攝物體的移動速度適當地微調快門速度。如果用很低的快門速度拍攝快速運動的拍攝物體，就很難維持正確的對焦位置。

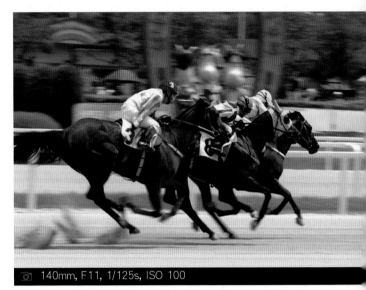
140mm, F11, 1/125s, ISO 100

在賽馬過程中，馬的奔跑速度非常快，只有用很高的快門速度搖攝，才能保持正確的對焦位置。

汽車搖攝

搖攝技巧就是追著拍攝物體拍攝的方法，如果用手托著相機，就很容易遺失焦點。用相機跟蹤拍攝物體時，必須用跟拍攝物體相同的速度旋轉或移動，而且不能有上下方向的抖動。為了拍攝完美的搖攝照片，必須透過反覆的練習掌握正確地跟蹤拍攝物體速度的技巧。一般情況下，善用三腳架預防相機的上下抖動。只要鬆開三腳架托盤的水平旋轉控制桿，就能自由地左右旋轉相機。

汽車的搖攝照片

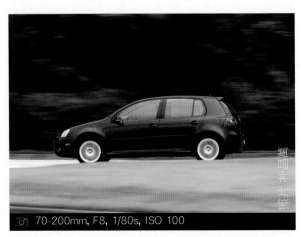
70-200mm, F8, 1/80s, ISO 100

快門速度的微調技巧

如果用很高的快門速度拍攝，就能在同一個時間
內定格運動的對象和背景，因此明確地表達動態
姿勢或動作的特色。

在搖攝照片中，運動的拍攝物體能保持清晰的形
態，但是嚴重地打破背景的形態，因此在主題和
副題之間形成鮮明的對比，更有效地表達主題。
在畫面的架構內，背景具有一定的方向性，因此
無法區分具體形態，但是保留著模糊（Blur）的
色調。由此可知，搖攝還能產生背景顏色與拍攝
物體色相之間的對比效果。一般情況下，攝影師
位置的選定受拍攝物體運動軌跡的影響，但是還
要考慮背景色調與拍攝物體色調形成的對比。

拍攝物體的運動速度越快，而且攝影距離越近，
搖攝效果越明顯。即使拍攝物體的運動速度很
快，只要在很遠的地方拍攝，就不能充分地表達
速度感。相反地，拍攝較慢的拍攝物體時，如果攝影距離
很近，也能誇張地表達速度感。

當然，搖攝技巧不一定只適用於運動的拍攝物體。拍攝固
定的拍攝物體時，只要巧妙地善用搖攝技巧，就能詮釋出
完全不同的氣氛。

24-70mm, F3.2, 1/125s, ISO 100

善用很高的快門速度，在靜止的瞬間畫面
裡定格了街舞表演者的動感動作。

如果在近距離拍攝拍攝物體，就能突出背景的模糊（Blur）效
果，更加強調拍攝物體的動感，同時簡潔地處理背景。

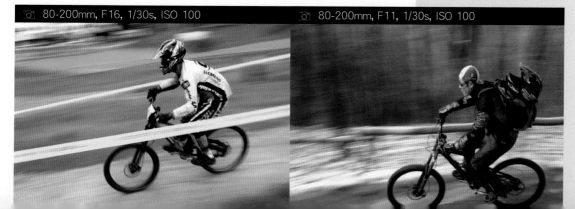

80-200mm, F16, 1/30s, ISO 100 80-200mm, F11, 1/30s, ISO 100

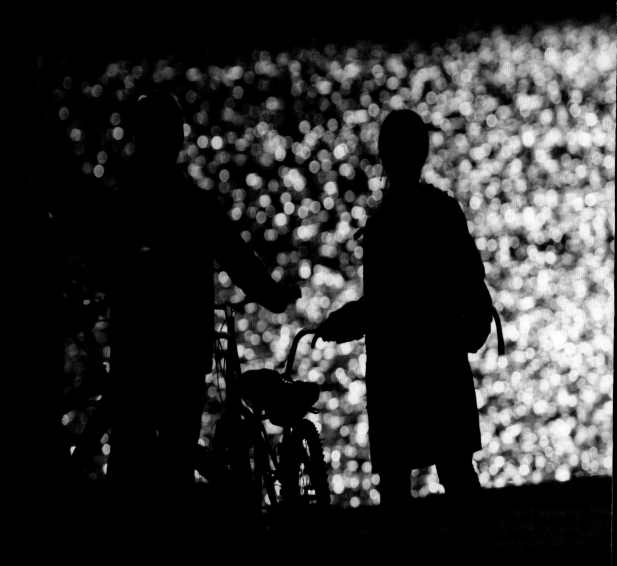

70-200mm, F4, 1/600s, ISO 100

⑪ 充滿氣氛的側影
（Silhouette）攝影

在逆光下拍攝時，照片裡的拍攝物體較暗，背景較亮，因此很多人不喜歡在逆光條件下拍攝。如果善用側影攝影方法，在逆光條件下也能詮釋出更有氣氛的畫面。側影攝影是善用亮背景和暗拍攝物體的環境特點，營造出柔和淡雅的氣氛。下面介紹更容易詮釋出側影效果的幾種方法。

只有在逆光環境下，才能拍攝出側影照片。在逆光下，如果善用「平均測光」模式或「多分割測光」模式測量合適的曝光度，就能拍到滿意的側影照片。如果架構內的暗區域面積較大，就應該修補「-1Stop～-2Stop」左右的曝光度。選擇局部測光模式或點測光模式時，應該以亮點部分為基準測量合適的曝光度。

拍攝物體後方的強烈光線，更加提高暗拍攝物體和亮背景之間的明暗對比，而強烈的明暗對比能強調事物的形態。

以亮背景為基準測量合適的曝光度，因此詮釋出更清晰地強調前方紋理的側影照片。

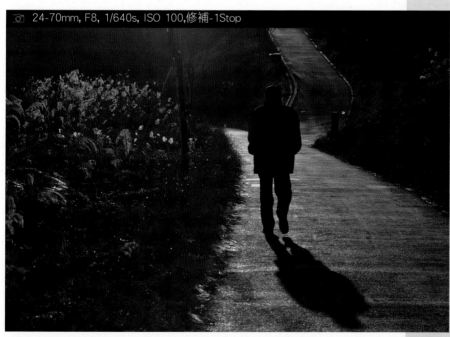

在逆光環境下，曝光失敗的照片很容易變成不錯的側影照片，因此如何表達攝影師的想法是側影攝影的關鍵要素。

側影照片主要強調拍攝物體的線條或
形態，但是減少畫面的深度感，因此
產生平面效果。如果充分地考慮各種
幾何學要素，就能詮釋出強烈的視覺
效果。

拍攝側影照片之前，應該培養能分辨
各種光線線條的眼光。在逆光環境
下，必須認真地觀察事物的形態，不
斷地進行架構內勾勒線條的練習。

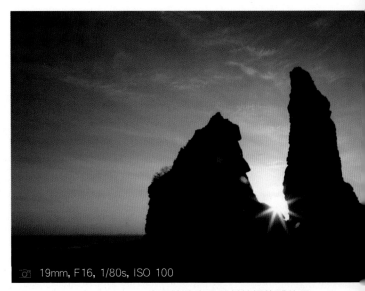

19mm, F16, 1/80s, ISO 100

太陽的強光只照射拍攝物體的局
部區域，因此強烈的光線為單調
的側影照片注入了活力。

另外，側影技巧能有效地勾勒出人體的優美曲線，因此適用
於人體攝影。

在側影攝影中，以背景的亮點
部分為基準測量曝光度，然
後進一步降低拍攝物體的曝
光度，形成強烈的明暗對比
（Contrast），這樣就能得到
更有效的側影照片。側影照片
的整體形態容易產生平面效
果，但是傳遞強烈的資訊或營
造獨特的氣氛時非常有用。

24-70mm, F2.8, 1/25s, ISO 200

以黎明前的天空為基準測量了曝光度，
形成清晨燈塔、大海和雲彩的鮮明對比。

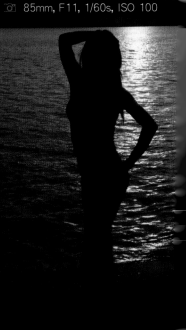

85mm, F11, 1/60s, ISO 100

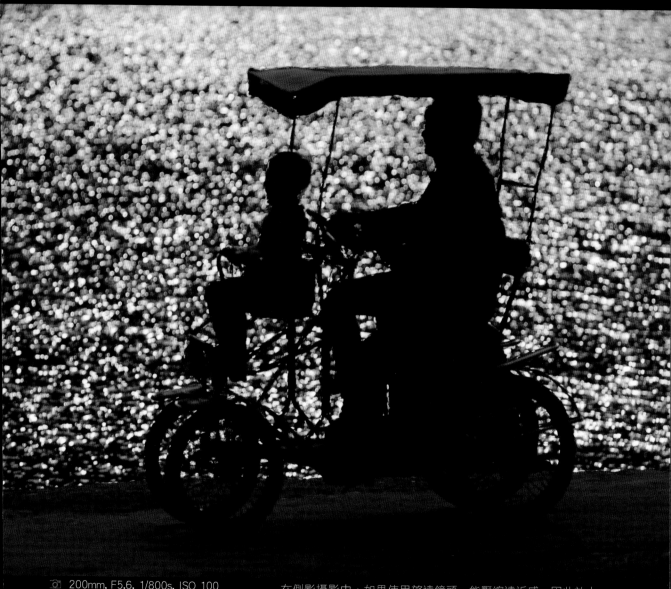

200mm, F5.6, 1/800s, ISO 100

在側影攝影中，如果使用望遠鏡頭，能壓縮遠近感，因此放大狹窄區域的明亮背景，詮釋出亮度均勻的整體畫面。

50mm, F6.3, 1/50s, ISO 400

12 大膽地挑戰婚紗攝影

如果有攝影愛好，或者擁有DSLR數位相機，經常會受到周圍人的婚紗攝影請求。如果第一次拍攝婚紗照片，應該多抽出時間跟蹤一下朋友們的婚紗照攝影和婚紗現場的攝影過程。只要認真地觀察別人的婚紗攝影，自然會瞭解婚紗攝影的整體流程，逐漸掌握捕捉婚禮場面的時機。本章節中，將詳細介紹婚紗攝影的技巧。

普通攝影愛好者的婚紗照片中，約50％作品有抖動現象，30％作品的曝光度不合適，20％的構圖不理想。大部分婚紗場地缺乏光線，而且照明的變化非常多，因此很難掌握合適的曝光度和白平衡。在室內，為了確保足夠的曝光度，應該善用閃光燈。

大部分新娘休息室都比較狹窄，而且天花板較低，如果向天花板反射閃光燈的光線，就能得到柔和的照明效果。

24-70mm, F16, 1/200s, ISO 100

由於曝光不足，而且白平衡不合理，因此整體畫面較暗，而且帶有強烈的綠色。

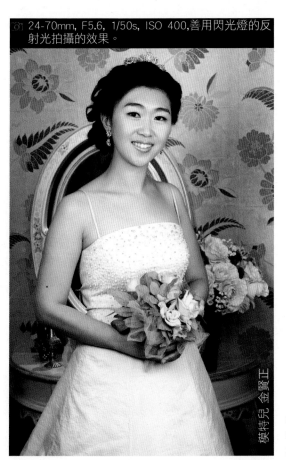

24-70mm, F5.6, 1/50s, ISO 400,善用閃光燈的反射光拍攝的效果。

模特兒 金賢正

在新娘休息室的狹窄空間裡，向天花板反射了閃光燈的光線，因此柔和的光線均勻地照射了新娘。

在婚紗攝影中，即使使用能與相機TTL連動的專用閃光燈，也應該選擇手動曝光（M）模式，這樣比光圈優先模式等自動模式更有利於TTL連動攝影。一般情況下，婚紗攝影的攝影距離為3～5m，如果使用專用閃光燈，在ISO 400，F4～F5.6，1/60s下也能拍攝出非常清晰的照片。

28-75mm, F4, 1/50s, ISO 400,修補+0.35Stop

如果用RAW格式拍攝，透過後期製作很容易調整白平衡和曝光度。

只要善用DSLR數位相機的預覽功能，很容易確定合適曝光度，但是無法很好地解決白平衡問題。新娘休息室、婚紗大廳和宴會廳的照明種類和亮度各不相同，而且使用兩個以上婚紗大廳時，經常需要使用不同的照明。另外，新娘入場時，普遍會關閉大部分照明燈，只使用部分照明，因此攝影難度頗高。

新娘休息室和宴會廳的照明基本上沒有變化，因此善用灰卡容易獲得準確的白平衡參數，但是婚紗大廳的照明就頻繁地變化，因此很難確定合適的白平衡參數。在這種情況下，不能選擇JPG格式，最好選用RAW格式，然後透過後期製作適當地調整白平衡。

婚紗攝影並不需要很多種鏡頭。尤其是望遠鏡頭和三腳架的用途不明顯。一般情況下，用一個24-70mm或28-75mm標準變焦鏡頭能完成所有攝影。選用1：1.6左右的非全景機身時，如果再準備一個廣角鏡頭，在新娘休息室和宴會大廳裡拍攝時非常有用。

28-75mm, F5.6, 1/80s, ISO 400,善用閃光燈拍攝的作品

大部分專業婚紗攝影師都使用標準變焦鏡頭。

專門拍攝婚紗照片的專業攝影師，都有自己的攝影程序，因此每套婚紗照的架構和模式基本相同，只有照片中的人物不同而已。若是一般攝影師的情況下，沒有必要模仿專業攝影師的架構或視角，應該多注意新郎、新娘和來賓的多種表情和整體氣氛。

一般情況下，為了留下婚紗相冊中看不到的美好回憶，結婚
當事人就邀請攝影愛好者朋友拍攝各種生活照，因此最好讓
專業攝影師負責婚紗中的所有紀念照，受邀的攝影愛好者應
該多矚目日常生活中的幸福表情和眼神。

📷 28-75mm, F5.6, 1/80s, ISO 400，善用
閃光燈拍攝的作品

📷 28-105mm, F6.3, 1/50s, ISO
200，善用閃光燈拍攝的作品

除了定型化的專業攝影外，主要表達自然生活情景的婚
紗照也能增添嶄新的感覺。

13 日出攝影與日落攝影！

在各種風景攝影中，最華麗最有電影氣氛的攝影當數日出攝影和日落攝影。在攝影生涯中，總會有為了拍攝日出和日落風景徹夜蹲守的經歷。在本章節中，將詳細介紹日出攝影和日落攝影的核心內容。

設定好主題和副題

在日出照片和日落照片中，大部分以太陽為主要拍攝物體，因此要特別注意曝光度的設定和副題的設定。

如果沒有副題，日出照片和日落照片就變得很單調。在眼前的日出或日落畫面中適當地安排副題，就能構造出更豐富的架構。大部分著名的日出和日落拍攝地都有很好的副題。

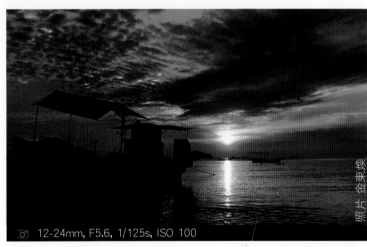

獨木村的日出　　12-24mm, F5.6, 1/125s, ISO 100

要注意隨時變化的曝光度

在日出和日落攝影中，總會發現太陽的移動非常快。隨著太陽的升起或落下，天空的亮度不停地變化，因此要隨時改變曝光度。

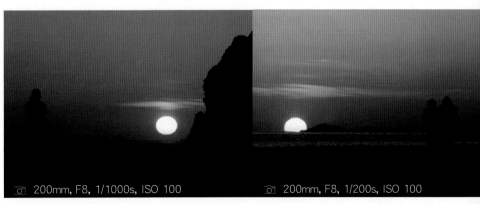

200mm, F8, 1/1000s, ISO 100　　　　200mm, F8, 1/200s, ISO 100

濟扶島的日落（分別在17點43分和45分拍攝）

兩張濟扶島日落照片的拍攝時間只差2分鐘，但是合適的曝光
度相差3Stop。當太陽移動時，至少在1分鐘或5分鐘內產生一
次曝光度差異。如果選擇手動模式（M），應該隨時確認合適
的曝光度，並分階段地實施包圍式曝光。

詮釋出天空的獨特色調

日出攝影和日落攝影的另一種素材就是天空的顏
色。在日出前和日落後，天上會出現獨特的色調。

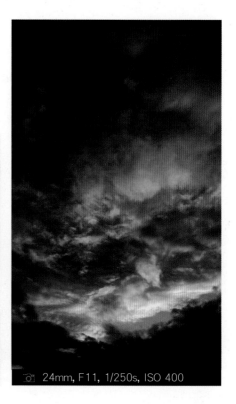

📷 19mm, F8.1, 1/60s, ISO 400

📷 24mm, F11, 1/250s, ISO 400

日落後的天空和雲彩將具有平時看不到的獨特色調。

如上圖所示，日出前10分鐘和日落後10分鐘的天空由藍色逐漸
轉變成黃色和紅色，因此與白雲形成鮮明的對比。要想更強烈
地表達天空顏色，最好修補曝光度「-0.3Stop～-1Stop」。

透過白平衡詮釋出感性的色彩

跟曝光度一樣，在日出和日落的短暫時間內，白平衡的變化
也非常明顯。拍攝日出照片和日落照片時，沒必要刻意追求
正確的白平衡，應該真實地詮釋出日出和日落中感受到的感
性色彩。

要想強調紅色和黃色，在設定相機的白平衡時，應該選擇高於主光源（Daylight，約5000K）的色溫。

日出和日落過程非常短暫，因此很難同時實施包圍式曝光和包圍式白平衡。在這種情況下，不要用JPG格式進行包圍式白平衡，應該用RAW格式只實施包圍式曝光。

用6000K的色溫拍攝的效果

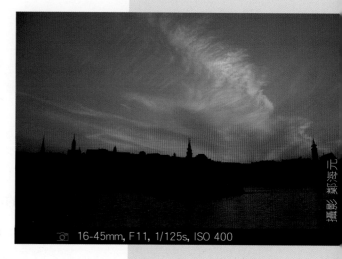

16-45mm, F11, 1/125s, ISO 400

映在水面上的日出風景營造出
幽靜、溫馨的氣氛。

如何避免不自然的日出/日落照片？

在日出照片或日落照片中，不包含太陽也能構造出很好的架構。相反地，刻意包含太陽容易導致不自然的失敗照片。比如，架構內只有太陽和水平線的照片。再次強調，為了更好地表達架構內的太陽，必須充分地善用副題。

和諧的副題能給日落風景增添無限的魅力。

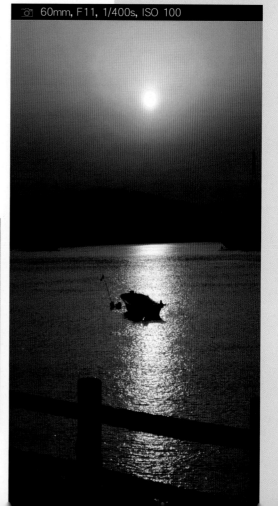

60mm, F11, 1/400s, ISO 100

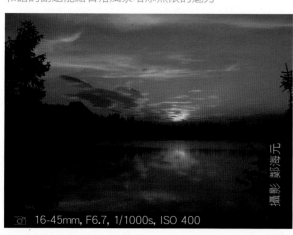

16-45mm, F6.7, 1/1000s, ISO 400

具有獨特 ⑭ 副題的照片

為了尋找拍攝物體東奔西跑的過程中，偶爾會出現找不到靈感的尷尬情況。在主題明顯的照片中，經常發現伴隨著不亞於主題的副題。這種小小的靈感往往成為優秀作品的核心。下面介紹畫面的構成中，透過副題巧妙地襯托主題的方法。

美學構成的第一步是對比要素，但是在架構的構成中，副題的作用絕不亞於主題。如果有足夠的時間和精力拍攝很多照片，可以嘗試同一個架構內改變主題和副題的方法。

包含海鷗和相機的兩張照片中，分別選擇了不同的對焦物體。透過主題和副題的變化，能拍攝不同感覺的照片。

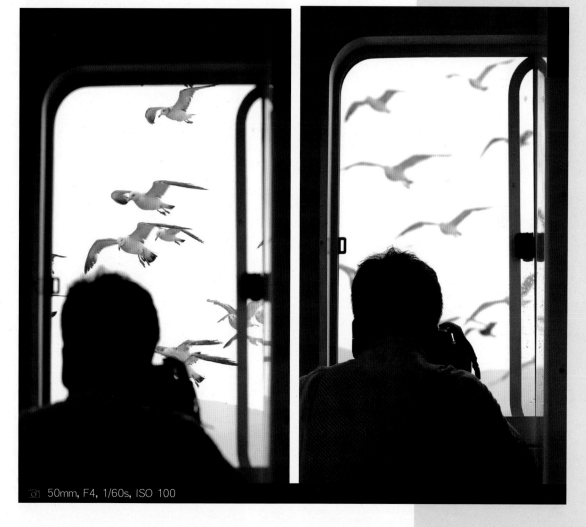

50mm, F4, 1/60s, ISO 100

📷 35mm, F11, 1/125s, ISO 100

最出色的副題是人物！

有些攝影愛好者因風景照片的魅力開始了攝影生活，因此不喜歡有人物的風景照片，但是在架構內，最出色的副題之一就是人物。拍攝人物為副題的風景照片時，應該充分地考慮人物的視覺重量，這樣才能用一個架構含蓄地表達豐富的故事。

隨著聚焦點的不同，選擇的素材能發揮到很好的副題作用。

培養感性和靈感

為了拍攝優秀的照片，必須仔細地觀察周圍的事物。要想培養獨特的眼光，首先具備豐富的感性。在限制感性的架構內，獨特的靈感（Idea）也是非常重要的表達方式。

如果只拍攝風景，就容易變成平凡的照片，但是因為包含了人物，因此表達出更豐富的內容。

即使選擇蜜蜂或蝴蝶等最常見的副題，隨著攝影師的感性和靈感，能詮釋出完全不同的效果。由此可知，攝影師的感性和靈感是用常見的拍攝物體表達合適的主題和副題的關鍵。攝影師的感性能改變對拍攝物體的觀點，能詮釋出只屬於自己的故事，並用一張照片含蓄地表達這些故事。

透過副題給主題賦予不同的形象。拍攝風景照片時，應該充分地矚目副題的作用。

📷 50mm, F4, 150s, ISO 100

📷 24-70mm, F4, 1/80s, ISO 200

時刻尋找優秀的素材和副題！

為了捕捉光線產生的「一瞬間」，攝影師必須勤奮地尋找機會，為了記錄更好的素材和副題，還要培養超強的耐力。有時，雖然找到能表達攝影師想法的靈感，但是找不到合適的副題。在這種情況下，為了拍攝攝影師想要的東西，經常長時間蹲守在一個地方，或者反覆地尋訪同一個地方。如果能培養給一張照片賦予故事的習慣，不斷地尋找合適的副題，一定能拍攝到比單純地「清晰」的照片更有魅力的、只屬於自己的作品。

為了簡潔地處理電車後面的背景，耐心地等待電車駛入建築物前方。

24-70mm, F5.6, 1/200s, ISO 100

掌握
Photoshop
核心技巧

01 · 透過Photoshop調整曝光度

02 · 請尋找原色！調整色彩（Color）

03 · 善用修復筆刷工具（Healing Brush）清潔皮膚

04 · 製作瓜子臉：Liquify

05 · 柔和、清晰地處理照片

06 · 黑白照片的製作方法

07 · 把RAW格式檔轉換成JPG格式檔：Photoshop
 CS3

以底片為主的時代，也進行後期製作。人物照片的情況下，善用顏料或很細的畫筆在顯影的底片上實施後期製作。以數位照片為主的現在，後期製作更加活躍。跟底片的後期製作相比，善用Photoshop的後期製作更精巧更有效，因此深受人們的青睞。在本章節中，主要介紹用Photoshop後期製作數位照片的方法。

After 85mm, F1.8, 1/640s, ISO 100

透過Photoshop 調整曝光度 ①

在攝影中，最重要的要素就是曝光度。隨著曝光度的不同，照片的感覺或氣氛完全不同。在後期製作中，曝光度仍然很重要。每次都要先進行曝光度修補，然後再進行其他後期製作。本章節中，將介紹善用Photoshop進行曝光度修補的方法。

透過Exposure調整曝光度

運行Photoshop CS3軟體後，打開需要修補的照片檔案。Photoshop軟體提供了很多種曝光度修補方法。Photoshop CS3軟體還提供了能直接修補曝光度的「曝光度（Exposure）」功能。

[曝光度]的對話方塊

01．善用[File]-[Open]功能表打開例題檔，然後選擇[影像]-[調整]-[曝光度]選單，這樣就會彈出[Exposure]對話方塊。該功能跟相機的「曝光度指示器」一樣，以Stop為單位修補曝光度。

> 打開照片檔時，可以按下快捷鍵Ctrl+O，也可以雙擊滑鼠左鍵Photoshop軟體的操作介面。

02．觀察照片的變化，同時微調各項捲軸，最後單擊滑鼠左鍵[OK]按鈕。

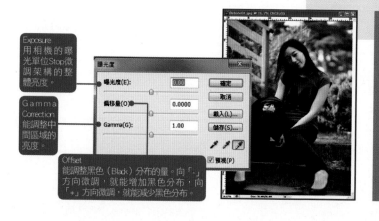

Exposure
用相機的曝光單位Stop微調架桶的整體亮度。

Gamma Correction
能調整中間區域的亮度。

Offset
能調整黑色（Black）分布的量。向「-」方向微調，就能增加黑色分布，向「+」方向微調，就能減少黑色分布。

◗◗◗ 啟動[Reset]按鈕

按下Alt鍵時，被啟動的所有對話方塊的[Cancel]按鈕變成[Reset]按鈕。在單擊滑鼠左鍵[OK]按鈕之前，想把修補值恢復為預設值，就按下Alt鍵的同時單擊滑鼠左鍵[Cancel]按鈕。

透過色階（Levels）調整曝光度

01．第二種曝光度修補方法是Levels功能。選擇［影像］-［調整］-［色階］選單，就會彈出［色階（Levels）］對話方塊（快捷鍵Ctrl+L）。

［色階］對話方塊

02．如下圖微調［Input Levels］，然後單擊滑鼠左鍵［確認］按鈕。

◖◗◗ ［Levels］對話方塊

在［Levels］對話方塊中，用直方圖表示照片的亮度。

· Input Levels：拖曳「暗調（Shadow）」、「中間調（Gamma）」、「高光（Highlight）」，就能調整局部的亮度。一般情況下，把黑色滑動條拖到直方圖上出現暗調的位置，把白色滑動條拖到直方圖上出現高光的位置，並透過中間調滑動條的微調確定最後的亮度。

· Eyedropper：三個色階分別微調Black Point，Gray Point和White Point。同時善用三種色階，或者善用一種色階直接指定相應區域的亮度，就能自動調整直方圖的形態和各滑動條的位置。

· Output Levels：用印表機列印照片時使用該功能。由於印表機和印表紙的特性，遺失高光或暗調的顏色資訊時，印表紙的白色表示高光區域，而黑色表示暗調區域。在這種情況下，可以透過該功能修補曝光度。Output Levels的黑色滑動條表示照片的最暗區域，白色滑動條表示最亮的區域。

透過曲線（Curves）調整曝光度

調整照片的特定區域亮度，或者柔和地處理整體顏色變化時，曲線功能非常有用。

01 · 選擇［影像］-［調整］-［曲線（Curves）］按鈕，就會彈出［曲線（Curves）］對話方塊（快捷鍵Ctrl+M）。

單擊滑鼠左鍵[Curves]對話方塊的左下端按鈕，就會出現[Curve Display Options]選項。

按下Alt鍵後，單擊滑鼠左鍵網格（Grid）部分，就能細分網格。

02 · 在打開［曲線（Curves）］對話方塊的情況下，單擊滑鼠左鍵照片的一部分，就能確認相應區域的亮度。此時，如果按下Ctrl鍵後單擊滑鼠左鍵，曲線上會出現可編輯的點。透過這些點能輕鬆地微調相應區域的亮度。

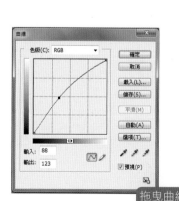

拖曳曲線上的點時，越靠近左下端照片越暗，越靠近右上端畫面越亮。

⟩⟩製作彩色Negative底片效果

如果更換曲線的兩端位置，就能對換照片的明暗程度，因此得到類似於彩色Negative底片的效果。同樣的道理，如果對用彩色Negative底片拍攝的照片進行同樣的操作，就能製作出正常照片，但是含有非正常的Cyan（青綠色），因此不推薦這種方法。這種反轉效果類似於[Image]-[Adjustments]-[Invert]功能表的效果，因此最好善用[Invert]功能表。

逆光調整

　　透過[Shadow/Highlight]功能表，能修補逆光下曝光失敗的照片。[Shadow/Highlight]主要微調最亮區域和最暗區域的亮度。

01．選擇[Image]-[Adjustments]-[陰影/亮部]選單，就彈出[陰影/亮部（Shadow/Highlight）]對話方塊。

選擇下端的「Show More Options」，就展開對話方塊，因此能微調參數。

[陰影/亮部]對話方塊

02．對話方塊分為暗調區域和高光區域，如果向右拖曳滑動條，[陰影]區域被Highlight填充，[亮部]區域被Shadow填充，因此能隨時看到照片的色調變化。

亮度/對比（Brightness/Contrast）

選擇[Image]-[Adjustments]-[Brightness/Contrast]選單，就會彈出
[亮度/對比]對話方塊。

除了Photoshop外，其他影像處理軟體中也經常看到該功
能，也是一般人都非常熟悉的工具，但是不太適合用該工
具修補曝光度。亮度/對比度功能只能修補整體亮度，修補
最暗區域和最亮區域的對比度，因此無法滿足局部調整的
需求。相形之下，透過「色階」和「曲線」功能，能很好
地微調局部區域的曝光度。

[亮度/對比]對話方塊

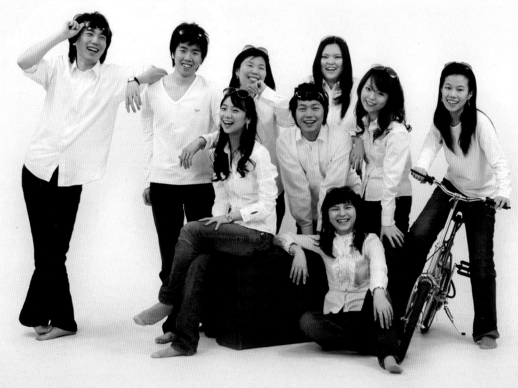

After 50mm, F11, 1/125s, ISO 100

照片 鄭海元

Before

C:\Samplee\Before02.jpg

請尋找原色！
調整色彩（Color）

②

在數位照片的調整中，最難的就是「顏色的修補」。數位相機根據不同的色溫，用不同的色感記錄照片，因此有時記錄我們不希望的色感。為了調整不想要的色感，Photoshop提供各種顏色修補功能。下面介紹有效地調整顏色的幾種方法。

培養看顏色的眼光

顏色的調整中，最重要的不是對顏色修補工具的瞭解程度，而是能正確地判斷顏色的眼光。尤其是如果沒有接受過系統的美術教育，缺乏專業的色調訓練，就很難發現照片中存在的問題。

如果有意無意地反映對特定色調的個人趣向，就更難發現顏色修補的問題，更難找到正確的解決方法。透過長期的專業訓練，才能培養出正確的色調眼光。在培養看顏色的眼光之前，可以善用Photoshop的[Info]調色盤提供的客觀的色調分析指標。

善用Info調色盤分析色調

01 · [Info]調色盤是用客觀的數值表示RGB或CMYK色調的工具。首先要打開需要調整的照片檔，然後從工具箱裡選擇滴管（Eyedropper Tool）工具。只要把滑鼠移動到照片的某一區域，在[Info]調色盤裡立即顯示相應區域的色調資訊。按下Shift鍵後，用Eyedropper Tool工具單擊滑鼠左鍵照片，就在所選的位置留下相應的標識，同時展開[Info]調色盤，並記錄當前位置的RGB資訊。此時，使用者可以指定4個參考色調位置，並記錄到[Info]調色盤裡。

◗◗ Info調色盤知識

能提供滑鼠當前位置的座標值，色相資訊和所選物件的尺寸資訊。

■　RGB：表示滑鼠當前位置的RGB色相值。

■　CMYK：表示滑鼠當前位置的CMYK色相比率。

■　X，Y：顯示滑鼠當前位置的座標值。

■　W，H：顯示所選物件的尺寸大小。

Navigator	Histogram	Info ×		
R :	185		C :	30%
G :	173		M :	25%
B :	99		Y :	74%
			K :	1%
8-bit			8-bit	
X :	26.89		W :	8.51
Y :	9.91		H :	7.05

Doc: 36.4M/36.4M

Draw rectangular selection or move selection outline. Use Shift, Alt, and Ctrl for additional options.

打開的照片色溫很低，而且紅色的分布較多。[Info]調色盤可知，模特兒的臉部中，高光區域的色相值分別為「R：220，G：152，B：132」，而且紅色（R）的分布非常大。

在8 bit模式中，用0（暗部）～255（亮部）表示RGB的各通道值。

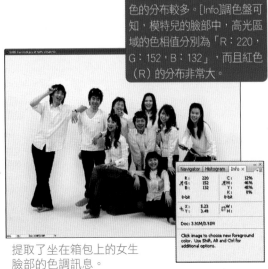

提取了坐在箱包上的女生臉部的色調訊息。

能提取色調資訊，並記錄到[Info]調色盤內。

02・[Info]調色盤能同時顯示顏色修補中變化的RGB值，這也是[Info]調色盤的優點之一。如果參考[Info]調色盤，就更方便地調整顏色。

色彩平衡（Color Balance）

[Info]調色盤能同時顯示顏色修補資訊。在「/」的右側表示修補後的色相值，而且在調整顏色，並單擊滑鼠左鍵[OK]按鈕之前，一直保留這些資訊。單擊滑鼠左鍵[OK]按鈕後，只能看到執行修補後的最後數值。

簡單地調整色彩：色彩平衡（Color Balance）

瞭解需要調整的照片的色調分布或特性後，親手嘗試一下簡單的顏色修補。

01‧打開需要調整的照片，然後善用工具箱裡的Eyedropper
Tool工具分別選擇高光（Highlights）、中間調
（Midtones）、暗調（Shadows）的參考點。從[Layers]
中單擊滑鼠左鍵 Create new fill or adjustment
layer按鈕，然後選擇[Color Balance]，建立Color
Balance修補圖層。

02‧從[Color Balance]對話方塊中，可以看到由「青色（Cyan）-
紅色（Red）」，「洋紅色（Magenta）-綠色（Green）」，
「黃色（Yellow）-藍色（Blue）」的補色關係構成的3個滑
動條。意即，增加特定色調或追加補色時，能顯示相應的
修補效果。具體減少或增加哪些色調，可以參考[Info]調色
盤。首先修補最嚴重地扭曲的色調，然後微調其餘色調，這
樣就能有效地修補不合理的顏色。一般情況下，從Midtones
（中間調）開始拖曳滑動條。

用中間調修補後的效果

中間調的修補值

暗調的修補

用暗調修補後的效果

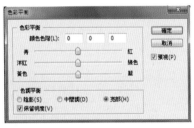

高光的修補

用高光修補後的效果

最簡單的色彩調整方法：Variations

下面介紹一下最簡單的顏色修補工具。

01・打開需要調整的照片檔後選擇[Image]-[Adjustments]-
　　[Variations]選單，就會彈出[Variations]對話方塊。
　　該對話方塊比較大，而且看起來比較複雜，但是仔細觀
　　察就會發現，[Variations]對話方塊只是用預覽圖片框
　　代替了「色彩平衡（Color Balance）」中微調各色調的
　　滑動條，因此不需要拖曳滑動條，只要單擊滑鼠左鍵預
　　覽圖片框就能追加相應的色調。

02· 單擊滑鼠左鍵相應色調的預覽圖
　　片框，就能增加相應色調。在
　　結束色調修補之前，無法得到
　　RGB值，但是能事先確認原始和
　　修訂版效果。儘量把上端的滑
　　動條設定為「Fine」，然後觀
　　察原始（Original）照片和對
　　比照片（Current Pick）的變
　　化。如果得到想要的色調，就
　　可以單擊滑鼠左鍵[OK]按鈕。

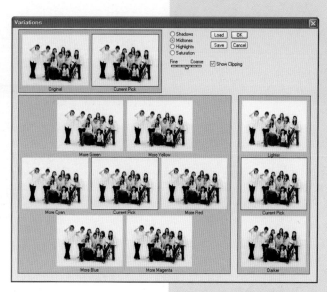

◗◗◗ [Variations]對話方塊

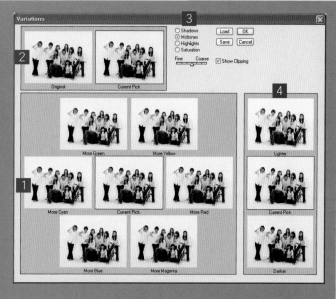

1 跟色相環一樣，位於中間的7張照片
互相面對著布置了各自的補色。

2 位於上端的兩張照片中，左側照
片表示原始照片（Original），右側
照片表示修補後的最後照片（Current
Pick）。

3 能微調色調修補的強度。如果選
擇「Fine」，就能進行微調。越靠近
「Coarse」，修補的強度越大，而且
越粗糙。

4 透過3張照片，能微調亮度。

Before

After 24-70mm, F13, 1/60s, ISO 100

善用修復筆刷工具
（Healing Brush）
修出完美膚質

3

如果臉上有斑點或傷痕，模特兒就會受到沉重的精神壓力。目前，DSLR數位相機的像素很高，很容易顯示出臉上的任何痕跡，因此對攝影產生強烈的排斥心理，或者失去自信心，無法參加正常的攝影工作。隨著Photoshop的不斷發展，皮膚的後期處理功能越來越強大，下面介紹一下去除雜色、清潔皮膚的方法。

Clone Stamp Tool vs Healing Brush Tool

善用Photoshop的仿製圖章工具（Clon Stamp Tool）能去除皮膚上的各種雜色。Clon Stamp Tool是複製使用者指定的部分照片，並黏貼到其他部位的工具。從Photoshop 7.0開始，還提供類似於Clon Stamp Tool，但功能更精巧的修復筆刷工具工具（Healing Brush Tool）。

Healing Brush Tool跟Clon Stamp Tool的用法相同，但是能自動分析和修補樣本區域（Sample）和編輯區域（Target）的質感、亮度、色相等差異，並保持自然的過渡的邊界色。

善用Healing Brush Tool輕鬆地調整皮膚

01 · 打開需要修整的照片檔案。為了便於操作，局部放大需要修整的區域。從工具箱選擇Healing Brush Tool，然後根據修整區域的尺寸，在上端的選項中設定合適的畫筆大小。

02 · Healing Brush Tool跟Clon Stamp Tool的用法相同。意即，在按下Alt鍵的狀態下，如果游標變成十字形狀，就點擊整潔的部分，並指定樣本區域。鬆開Alt鍵後，只要點擊有雜色的區域就能乾淨地處理皮膚。

Healing Brush Tool跟Clon Stamp Tool的用法相同，但是跟Eyedropper Tool不同。Healing Brush Tool能自動分析和微調樣本與待修整區域的色相差，而且透過一次操作能完成所有的修整任務。

03 · 如果選擇Healing Brush Tool中的「Aligned」選項，
　　　能保持最初指定的樣本與待修整區域的間隔，而且每
　　　點擊一次就提取不同位置的樣本。相反地，如果取消
　　　「Aligned」選項，即使點擊其他待修整區域，只能反覆
　　　使用最初指定的樣本。

04 · Spot Healing Brush Tool的操作比Healing Brush Tool
　　　簡單。Spot Healing Brush Tool省略了按下Alt鍵後指
　　　定樣本的過程。Spot Healing Brush Tool從待修整區域
　　　的鄰接部位選取樣本，因此只需點擊有雜色的區域。

05 · 只有選擇[Type]中的「Proximity
　　　Match」時才能提取鄰接部位的樣
　　　本，因此修整斑點或雜色時必須
　　　選擇該項，這樣才能得到自然的
　　　照片。

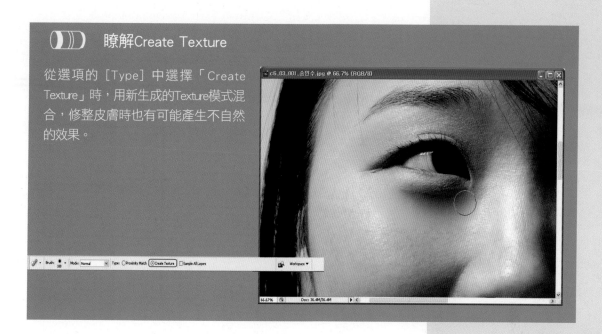

瞭解Create Texture

從選項的〔Type〕中選擇「Create Texture」時，用新生成的Texture模式混合，修整皮膚時也有可能產生不自然的效果。

善用修補工具（Patch Tool）調整較大的區域

待修整區域很多，或者雜色的覆蓋面積很大時，很難用 Healing Brush Tool工具處理所有待修整區域。在這種情況下，修補工具（Patch Tool）非常有效。

01・打開需要修整的照片檔案。放大右臉頰區域，就能發現粗糙皮膚的覆蓋面積很大。如果使用Healing Brush Tool，使用者的工作量會很大，但是使用 Patch Tool就能輕鬆地修復大面積的粗糙皮膚。首先，從工具箱裡選擇Patch Tool。

02 · 如果選擇Patch Tool，滑鼠的游標就變成類似於套索工
　　 具（Lasso Tool）的套索形狀。從上端的選項條中選擇
　　 「Source」，並選擇待修整區域，然後向樣本區域移動。
　　 意即，用滑鼠選擇待修整區域，然後把選擇的區域拖曳到
　　 樣本區域裡，這樣就完成修補過程。

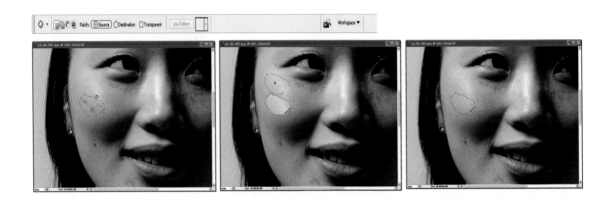

03 · 「Destination」跟「Source」選項相反。意即，先指定
　　 樣本區域，然後向待修整區域拖曳選擇的樣本區域。

04 · 善用Patch Tool修補右臉頰、眼睛、額頭等部位的粗糙皮膚，然後用Healing Brush Tool工具完成剩餘部分的細緻工作。

C:\Samplee\Before02.pg

Before

模特兒 金珠熙 照片 宋民秀

製作
瓜子臉：Liquify 4

在上一節中，透過質感的調整塑造了清潔的皮膚。雖然已有白皙嫩滑的皮膚，但是總會覺得有些美中不足。透過進一步的修整，能改變臉部和下巴的輪廓線，還能放大眼睛的大小。不僅如此，透過整體體型的修整，能提高人物照片的完美性。如果過度修整，反而容易毀壞原來的樣子，因此要注意保持整體影像的均衡。

調整臉型

隨著相機的視角和模特兒的表情，人物照片中的臉部輪廓與實物之間會產生較大的差距，有時還能扭曲體型。在Photoshop中，透過液化（Liquigy）操作能修整拍攝物體的形態。

01 · 照片中，模特兒的右側顴骨有些突出。由於模特兒面帶微笑，因此臉頰的右下方稍微鼓起，而且整體的臉部輪廓不均勻，看起來凹凸不平。在拍攝過程中，只要稍微調整視角，就能避免這種結果，但是事已至此只能透過後期製作適當地修整。

02 · 從工具箱裡選擇Rectangular Marquee Tool，然後選擇需要修整的區域。點擊[Filter]-[Liquify]選單，就彈出[Liquify]對話方塊（快捷鍵：Shift+Ctrl+X）。

如果照片容量很大，Liquify濾鏡的執行時間很長，因此要只選擇需要修整的區域。

03 · 如果出現[Liquify]對話方塊，就從對話方塊的左側選擇 Forward Warp Tool，然後按照以下方式設定參數。此 時，如果[Brush Pressure（畫筆壓力）]大於30，即使 輕輕地移動滑鼠也會大幅度地變 形照片，無法進行微調操作，因此 [Brush Pressure]最好設定為10～ 20。用滑鼠單擊滑鼠左鍵臉部輪廓 線，然後向內側拖曳，就能移動點 （Pixel）。

04 · 在調整過程中，如果選擇右下方的[Show Backdrop]選 項，就能看到調整之前的原始照片。調整結束後，單 擊滑鼠左鍵[OK]按鈕，就 關閉對話方塊，開始執行 Liquify濾鏡功能。用同樣 的方法，容易修整腹部、手 臂、腿部的贅肉。

放大眼睛

除了Forward Warp Tool工具外，[Liquify]對話方塊左上方的
工具箱內還有很多有用的工具。其中，Bloat Tool是專門修整
模特兒的眼睛大小的工具。

01 · 打開需要調整的照片，然後用Rectangular Marquee Tool
只選擇眼睛部分。執行[Liquify]濾鏡後，從左側的工具
箱中選擇Bloat Tool工具。

02 · 在選項中，把[Brush Size]設定為大於實際眼睛大小的
值，Brush Pressure設定為10，[Brush Rate]設定為
10～20左右，然後用十字型刷子單擊滑鼠左鍵眼球的中
心。此時，眼睛的大小會以刷子的中心
為基準向外擴張。在修整過程中，還可
以善用[Show Backdrop]選項對比修整後
的照片和原始照片。

只要繼續按住滑鼠，眼睛會不
斷地向外擴張。如果長時間按
住滑鼠不放，照片的變形會很
嚴重，容易扭曲原來的形象。
調整眼睛大小時，應該善用短
時間多次點擊的方法精巧地修
整眼睛。

))) 瞭解一下Liquify濾鏡

Liquify是拉伸、變形或扭曲照片內容的濾鏡，非常適合於人物照片的調整，因此要進一步瞭解。

■ Forward Warp Tool：可以沿著滑鼠的拖曳方向拉伸或壓縮需要修整的區域。

■ Reconstruct Tool：恢復工具，只要擦除已變形的區域，就能恢復原來的狀態。

■ Twirl Clockwise Tool：沿著順時針方向變形照片。

■ Pucker Tool：以單擊滑鼠左鍵或拖曳的位置為中心，向內擠壓照片。

■ Bloat Tool：以單擊滑鼠左鍵或拖曳的位置為中心，向外擴張照片。

■ Push Left Tool：沿著垂直方向移動照片的Pixel。

■ Mirror Tool：以拖曳點為基準軸反射照片。

■ Turbulence Tool：用隨機移動Pixel的方式扭曲照片。如果持續按住滑鼠，就能產生不規則的
扭曲效果。

C:\Samplee\Before02.jpg

Before

After 100mm, F2.8, 1/800s, ISO 100

柔和、清晰
地處理照片 ⑤

拍攝人物照片時，經常為缺乏活力的皮膚色或無意中拍進去的背景煩惱。本章節中，將介紹更柔和、華麗地調整人物照片的方法。

01 · 打開需要調整的人物照片，然後單擊滑鼠左鍵 [Layers]導航器中的Create new fill or adjustment layer，並選擇[Curves]，建立 Curves調整圖層。確認各通道的 曝光度後，分別調整每個通道的 顏色。

在下午拍攝的人物照片中，沒有比色調更容易影響背景的要素。自然光的情況下，RGB各通道的曝光度比較均勻，但是在臉部的高亮區域內，RED通道的分布較大。

Red　　　　　　　　Green　　　　　　　Blue

02 · 分別調整各通道的色調後，把整體RGB通道的曲線調整 為S字型，提高整體對比度（Contrast）。

03・Curves調整圖層的混合
（Blending）模式設定為
「Screen」，然後透過
Opacity（不透明度），微調
照片的亮度和對比度。

04・按下Ctrl+E鍵合併圖層，然
後重複按兩次Ctrl+J鍵複
製合併的圖層。為了便於操
作，單擊滑鼠左鍵最頂層圖
層前面的Indicates layer
visibility，並把相應的圖
層設定為「隱藏」，然後選
擇第二個圖層。

05・選擇[Filter]-[Blur]-
[Gaussian Blur]選單，就彈
出[Gaussian Blur]對話方
塊。Gaussian Blur能放大形
成影像的點大小，因此模糊
處理整體照片。隨著原始照
片的像素，調整後的效果有
一定的差異。把[Radius]設
定為「3～8Pixels」，然後
單擊滑鼠左鍵[OK]按鈕。

本次調整的目的是塑造出柔和
的膚色和質感，因此不能完全
消除臉部和頸部的形態。

06 · 單擊滑鼠左鍵[Layers]導航器下方的Add Layer Mask，然後在進行高斯模糊（Gaussian Blur）處理的圖層內建立蒙面（Mask）。

07 · 從工具箱中選擇Brush Tool，然後把前景色（Foreground）設定為「黑色」。按照下圖設定選項條，然後像畫畫一樣輕輕地拖曳模特兒的頸部、臉部界線、頭髮的高光區域。透過用Brush Tool拖曳的區域，能看到未添加Gaussian Blur效果的原始照片。

08 · 在Brush Tool選項條中，把Opacity（不透明度）設定為「50%」，然後再次拖曳模特兒的頸部和臉部輪廓。把Opacity（不透明度）設定為「100%」，然後只塗抹眼球和嘴脣。

09 · 選擇最頂層的圖層，並設定為「可見」，然後執行
[Gaussian Blur]，最後根據照片的解析度把[Radius]設
定為「3～20Pixels」。此時，可以透過預覽功能邊觀察
照片的變化邊微調背景的形態，最後只留下色調。

10 · 在最頂層的圖層中建立蒙面圖
層，然後選擇Brush Tool。Brush
大小設定為200，Opacity（不透
明度）設定為20%，並沿著模特
兒與背景的邊界線塗抹。

11 · 把Brush的Opacity（不透明度）重
新設定為100%，然後邊調整大小
邊塗抹模特兒的內側。在上一個步
驟中，已經用20%的不透明度塗抹
了邊界線，因此只在邊界線的內側
操作。

12 · 調整結束後，按下Shift+Ctrl+E
鍵合併圖層，最後保存修整後的
照片。只要用這種方法巧妙地善
用Gaussian Blur，能製作出失焦
（Out of Focus）效果。

清晰地處理照片

跟Gaussian Blur相反，Unsharp Mask是能清晰地處理照片的濾鏡工具。從
Photoshop CS2版本開始，追加了功能更強大的Smart Sharpen濾鏡。

01・打開照片後選擇[Filter]-[Sharpen]-[Smart Sharpen]選單，就彈出如
　　圖所示的對話方塊。參照圖片的參數分別設定[Amount]和[Radius]等
　　各項參數。

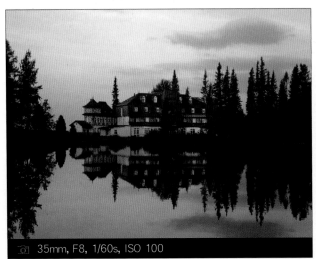

35mm, F8, 1/60s, ISO 100

如果提高[Radius]值，就能提高拍攝物體
邊界線的清晰度，但是[Radius]值過大時
拍攝物體與背景的邊界會不自然，因此
儘量在較小的範圍內微調。

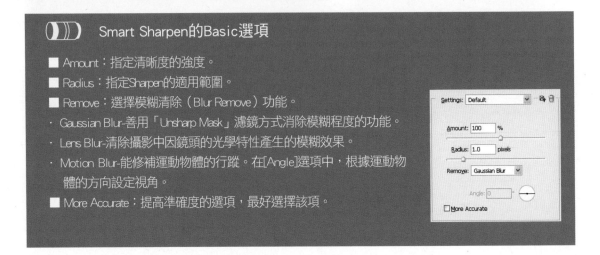

Smart Sharpen的Basic選項

■ Amount：指定清晰度的強度。

■ Radius：指定Sharpen的適用範圍。

■ Remove：選擇模糊清除（Blur Remove）功能。

・ Gaussian Blur-善用「Unsharp Mask」濾鏡方式消除模糊程度的功能。

・ Lens Blur-清除攝影中因鏡頭的光學特性產生的模糊效果。

・ Motion Blur-能修補運動物體的行蹤。在[Angle]選項中，根據運動物
　　體的方向設定視角。

■ More Accurate：提高準確度的選項，最好選擇該項。

02 · 如果把預設選項Basic更改為Advanced，就能看到
　　 [Sharpen]，[Shadow]，[Highlight]設定視窗。該視窗
　　 能局部調整過於強調的清晰度，而且能修整暗點和高光
　　 區域中形成的干擾（Noise）和不自然的線條。善用預
　　 覽功能，邊觀察照片的變化邊微調各項參數，然後單擊
　　 滑鼠左鍵[OK]按鈕。

[Shadow]設定視窗

[Highlight]設定視窗

After 24mm, F8, 1/320s, ISO 400

C:\Samplee\Before06.jpg

Before

黑白照片 的製作方法 6

雖然已跨過彩色底片時代步入數位照片時代，但是黑白照片依然保持著獨特的魅力。即使不用數位相機的黑白模式拍攝，也能用很多種方法把彩色照片轉化為黑白照片。雖然這些方法都能製作黑白照片，但是每種方法的結果都有細微的差異。本章節中，將詳細介紹把彩色照片轉化為黑白照片的各種方法。

灰度模式（Grayscale mode）

在Photoshop中，製作黑白照片的最簡單方法是善用灰度模式（Grayscale）。打開需要轉換的照片，然後選擇[Image]-[Mode]-[Grayscale]選單，就會彈出將損失彩色資訊的警告對話方塊。此時，只要簡單地單擊滑鼠左鍵[Discard]按鈕，就能生成黑白照片了。

Grayscale模式把RGB的三個通道合併為一個通道，因此會遺失部分彩色資訊。另外，在Grayscale模式下，使用者無法透過選項微調參數。

善用Lab Color模式製作黑白照片

為了彌補Grayscale模式的缺點，將介紹另一種轉換模式——Lab Color模式。在Lab Color模式中，L表示亮度，a表示紅色/草綠色，b表示黃色/藍色的補色值，因此色相的表達範圍大於RGB模式。尤其是用獨立的通道描述亮度，因此微調亮度時不會損傷照片的色相。

01 · 打開需要轉換的照片，然後選擇[Image]-[Mode]-[Lab Color]選單。此時，照片沒有變化，但是從[Channels]導航器中能發現照片的色彩資訊已經轉化成「Lab，Lightness，a，b」通道。

02 · 此時，只選擇「Lightness」通道
（Ctrl+1），就能轉換成黑白照
片。

03 · 如果選擇[Image]-[Mode]-[Grayscale]選單，
就會彈出將清除彩色通道資訊的警告對話方
塊。此時，單擊滑鼠左鍵[OK]按鈕即可。黑白
轉換後，[Channels]導航器裡只剩下「Gray」
通道。

04 · 跟Grayscale模式相比，這種方法能減少照片資訊的遺
失。為了生成色彩更豐富的黑白照片，善用[Layers]
導航器的Create new fill or
adjustment layer建立Curves修
整圖層。此時，不調整曲線，
只單擊滑鼠左鍵[OK]按鈕關閉
[Curves]對話方塊。

05・為了強調黑白照片的暗調，把Curves修整圖層的混合
模式設定為「Multiply」，然後微調Opacity（不透明
度）。要想以高光為中心修整，就應該把Curves修整圖
層的混合模式設定為「Screen」，然後微調不透明度。

以暗調為中心調整

以高光為中心調整

製作黑白照片的其他方法：Channel Mixer

善用「Channel Mixer」，也能輕鬆地製作黑白照片。用黑白底片攝影或沖印時，為了豐富由特定色調形成的黑白色，經常使用彩色濾鏡。在影像處理軟體中，Channel Mixer就是代替這種過程的工具。

📷 Before　C\Sample\Before06-2.jpg
📷 After

01 · 打開需要轉換的照片，然後善用[Layers]導航器建立Channel Mixer修整圖層。此時，會彈出[Channel Mixer]對話方塊。只要選擇對話方塊下方的[Monochrome]選項，就能轉化為黑把照片。

02 · 下面微調各通道的滑動條，就能得到最佳的黑白照片。雖然不是絕對的基準，但是各通道的數值總和最好不要超過「100%」。調整設定值，並保留對話方塊下方的[Ontrast]選項，然後單擊滑鼠左鍵[OK]按鈕。

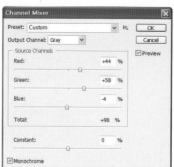

03 · 合併圖層（Ctrl+E），然後轉換為Grayscale模式。建立Curves修整圖層，最後調整各通道參數，然後合併圖層，並保存轉換後的照片。

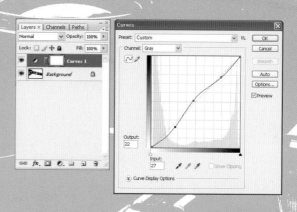

Hello p.m b

Bye A m ?

monte

85mm, F2.2, 1/800s, ISO 100

把RAW格式檔轉換成JPG格式檔：Photoshop CS3

從Photoshop CS版本開始，不僅提供RAW檔的後期製作功能，還提供能轉化為其他照片格式（JPG或TIFF）的外掛（Adobe Camera RAW，簡稱ACR），即外掛（Plug-In）功能，因此用Photoshop軟體能親自處理RAW格式檔案。下面介紹一下善用Photoshop CS3把RAW格式的原始照片轉換為JPG壓縮檔案格式的方法。

Camera RAW外掛介面（Plugin interface）

如果用Photoshop CS3軟體打開RAW檔，就彈出專用對話方塊，這就是Photoshop CS3內建的「Camera Raw外掛（Plug-In）」。Camera Raw外掛介面跟其他功能表介面基本相同，因此很容易掌握。首先介紹一下對話方塊介面。

標題欄

RGB直方圖（Histogram）

縮略圖（Thumbnail）
如果打開一個RAW檔，只能看到相應的照片，
但是同時打開幾個RAW文件，對話方塊的左側就出現縮略圖。按住Ctrl鍵或Shift鍵後，從縮略圖中選擇多個照片，就能啟動上方的[Synchronize]按鈕。

照片修整面板（Panel）

同步鎖（Synchronize
在相同條件下，能一次調整多張照片的功能。

編輯前的基本設定/檔保存選項

- ■ Space：只需指定跟當前Photoshop的顏色相同的空間。
- ■ Depth：指定各通道的比特數。RAW格式的情況下，每個通道的資料為12 bit或14 bit，但是Photoshop CS3能支援每通道16 bit的檔案，提供品質更高的照片，因此選擇「16 bits/channel」。
- ■ Size/Resolution：設定最後照片的解析度。打開RAW格式檔時，能提供相應照片的基本參數，因此可以選擇預設值。根據最後照片的用途，還可以更改照片的解析度。要想製作網路（Web）用照片，應該選擇最低解析度，而且把bit的深度（Depth）設定為72 dpi。

詳細介紹照片調整面板（Panel）

[Basic]面板

位於[Basic]面板頂部的選項是白平衡修補功能，位於下方的選項是跟照片的亮度、彩度、對比度等參數相關的功能。在曝光設定選項中，可以選擇「Auto」和「Default」值。如果選擇「Auto」值，就能自動設定照片的曝光值。

- ■ White Balance：跟色溫（White Balance）設定相關的選項。可以選擇表示相機設定值的「As Shot」和用戶設定值的「Custom」等7種模式。如果照片的色溫分布比較複雜，就應該從位於下方的[Temperature]和[Tint]選項中微調。
- · Temperature：使用者能觀察照片的變化情況，而且能直接設定最合適的色溫（克耳文，K）。
- · Tint：透過色調的加減能修補色溫。
- ■ Exposure：雖然是微調照片曝光度的選項，但是以高光區域為中心微調照片的亮度。一般情況下，用相機的曝光單位Stop表示，因此很容易微調。
- ■ Recovery：恢復高亮部分時使用（增加曝光度時，用[Recovery]恢復高亮部分）。
- ■ Fill Light：只強調高光部分時使用。

■ Blacks：只強調暗調部分時使用。

■ Brightness：微調照片的中間調（Gamma）亮度值。

■ Contrast：能微調照片的對比度。要想最後用曲線方式微調，只需取消自動設定選項。

■ Clarity：能提高模糊照片的清晰度。

■ Vibrance：最大程度地降低照片的失真，同時增大或減小彩度。

■ Saturation：跟照片的失真無關地增大或減小彩度。

◖◗ Threshold模式

在按住Alt鍵的狀態下拖曳「Exposure」或「Shadows」的滑動條，就能把照片的預覽狀態轉換為Threshold模式，因此能進行更精細的操作。在Threshold模式下，更容易尋找高光區域和暗調區域的急遽變化位置。

如果選擇RGB直方圖的Shadow clipping warning或Highlight clipping warning按鈕，即使不選擇暗調和高光區域的查看選項，也能看出暗調和高光區域的變化。

Exposure的Threshold模式。用綠色表示高光區域。

Blacks的Threshold模式。用黑色表示暗調區域。

[Tone Curve]面板

經常使用Photoshop軟體的人，應該很熟悉[Curves]功能，但是跟Photoshop的[Curves]相比，[Tone Curve]面板上增加了[Parametric]選項和[Point]選項。[Parametric]選項提供「Highlights，Lights，Darks，Shadows」選項，因此能微調高光區域、中間區域和暗調區域。在[Point]選項中，能微調每個Tone，而且跟普通Curves功能一樣，能透過拖曳點的方式微調所需區域的曝光度。

如果在[Basic]面板中未設定「Contrast」選項，可以在
[Tone Curve]面板的[Point]選項中指定合適的值，也能跟
Photoshop的Curves一樣，直接微調曲線形狀。此時，按下
Ctrl鍵改變滑鼠的形狀。然後點擊需要微調的區域，這樣曲
線上就能顯示相應的區域。意即，要想在曲線上用點表示選
擇的區域，就按住Ctrl鍵後點擊照片。如果用曲線微調對比
度，顏色的變化會更加自然。

[Detail]面板

在[Detail]面板中，能微調照片的清晰度，而且能消除彩
色干擾。一般情況下，把[Detail]面板分為微調照片清晰
度的[Sharpening]和用高感光度拍攝時減少干擾的[Noise
Reduction]。

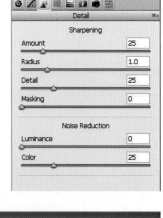

- ■ Amount：微調清晰度的值。
- ■ Radius：微調清晰度的半徑。清晰度的值越大照片的模糊
 效果越明顯。
- ■ Detail：微調Detail值。如果頻繁地使用Detail，就會增
 加干擾。
- ■ Masking：能恢復由於以上三
 種功能損失的照片。
- ■ Luminance：如果頻繁地使用
 Sharpness，就會增加干擾。
 此時，如果使用Luminance，
 就能減少干擾的影響。
- ■ Color：能消除彩色干擾。

[Luminance]和[Color]的修補
效果非常微弱，因此必須放
大照片後仔細觀察。

[HSL/Grayscale]面板

微調照片的色相、彩度和亮度。另外，把彩色照片轉換成黑白照片後，還能微調色調。

[HSL/Grayscale]面板可分為微調色相的「Hue」，微調彩度的「Saturation」和微調亮度的「Luminance」。各選項都提供每個色相的滑動條，

而且只微調相應的色相，因此非常有用。如果選擇上方的[Convert to Grayscale]選項，就能把彩色照片轉換為黑白照片。微調各選項的色相、彩度和亮度，就能表達更豐富的黑白濃度。

[Split Toning]面板

可以用一種或多種色相表示已轉換為黑白的照片。如果轉換成棕褐色，就能詮釋出復古風格的單色效果。

可分為[Highlight]和[Shadow]兩種區域，而且分別微調[Hue]和[Saturation]。

在高光區域和暗調區域，分別添加不同的色調，因此詮釋出獨特的單色黑白照片。

[Lens Corrections]面板

能修整鏡頭在照片邊界面上形成的扭曲色相（色素差）和照片周邊的光量下降（Vignetting）現象。

■ Chromatic Aberration：用低檔的普及型相機拍攝時，如果拍攝物體的邊界面上形成高光區域，就容易產生色素差。該選項能修整這種色素差現象。充分地放大照片後，善用[Fix Red/Cyan Fringe]和[Fix/Blue/Yellow Fringe]滑動條微調。按住Alt鍵後拖曳滑動條，就容易觀察色調的變化。

由於鏡頭的色素差，在暗調區域和高光區域的邊界面上形成紫色帶。善用[Chromatic Aberration]可以中和這種色素差。Photoshop的[Lens Correction]濾鏡也具有同樣的功能。

■ Lens Vignetting：能修補廣角鏡頭在照片的周邊產生的光量下降現象。在[Amount]選項中，如果向右（＋）拖曳滑動條，就向邊緣擴張架構中央的高光區域，如果向左（－）拖曳滑動條，就縮小高光區域，因此產生光暈（vignetting）效果。在預設情況下，不啟動[Midpoint]，只要給[Amount]輸入數值，就啟動[Midpoint]。如果微調[Midpoint]的滑動條，就能確定中間亮度的範圍，並微調修補效果的強度。

原始照片

向左拖曳[Amount]，就能降低架構邊緣的亮度。

原始照片

向右拖曳[Amount]，就能提高架構邊緣的亮度。

[Camera Calibration]面板

[Camera Calibration]面板是色相修補專用工具，能修補
「Camera Raw外掛」內建的相機專用檔（Camera Profile）
和攝影師的相機專用檔的不一致，更精細地調整照片的顏
色。大量地分析市面上的大部分相機專用檔後，Adobe公司給
Photoshop軟體增加了[Camera Calibration]面板，而且提供
即時網路更新服務。

如果沒有明確的修補目的和方向，就可以選擇預設設定。

[Presets]面板

把使用者的設定值設定為
Gamera Default值，或者保存
使用者常用的設定值，然後在
修整其他照片時使用。

如果單擊滑鼠左鍵面板下方的
New Preset，就彈出如圖所
示的介面。在[New Preset]對
話方塊中，可以根據各種的功
能保存目前照片中使用的設定
值，然後在調整其他照片時調
用保存的設定值，因此方便地
調整類似的照片。

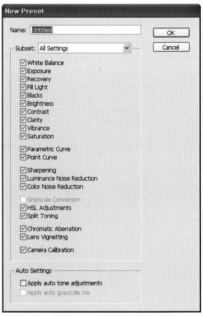

另存為JPG格式檔

01・調整結束後，選擇類似條件下拍攝的照片，然後單擊滑
　　鼠左鍵[Synchronize]按鈕。此時，會彈出如下圖所示的
　　[Synchronize]對話方塊。

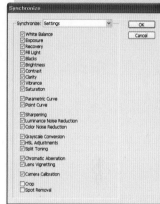

02・[Synchronize]對話方塊中選擇合適的修補效果，然後單
　　擊滑鼠左鍵[OK]按鈕。根據第一張照片的調整參數，同
　　時修補選擇的幾張照片。

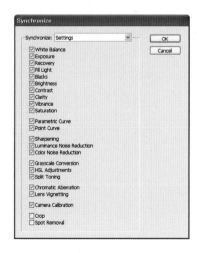
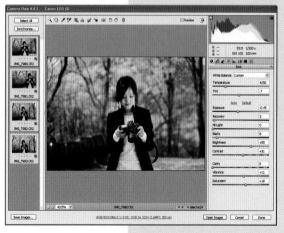

03 · 為了把調整的照片保存為JPG格式
　　檔，單擊滑鼠左鍵右下方的[Save
　　Image]或[Open Image]按鈕。

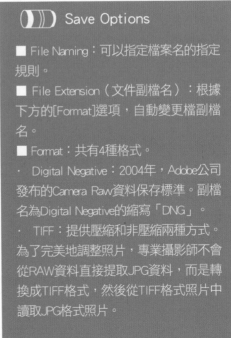

　　■ Open Image：在Photoshop中
　　　　打開已調整的照片，因此用
　　　　Photoshop軟體添加其他效果時
　　　　選擇該功能。

　　■ Save Image：按照[Save
　　　　Options]對話方塊中設定的參數保存。按住Alt鍵後
　　　　單擊滑鼠左鍵[Save Image]按鈕，就不會彈出對話方
　　　　塊，直接按照最近設定的參數保存。

04 · 如果單擊滑鼠左鍵[Save Options]對話方塊的[Select
　　Folder]按鈕，就能從檔案路徑指定的保存路徑。確認檔
　　案名和副檔名後單擊滑鼠左鍵[Save]按鈕，就能保存RAW
　　檔中讀取的JPG圖檔案。

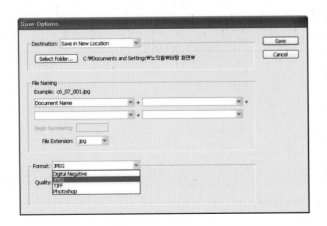

Save Options

■ File Naming：可以指定檔案名的指定
規則。
■ File Extension（文件副檔名）：根據
下方的[Format]選項，自動變更檔副檔
名。
■ Format：共有4種格式。
· Digital Negative：2004年，Adobe公司
發布的Camera Raw資料保存標準。副檔
名為Digital Negative的縮寫「DNG」。
· TIFF：提供壓縮和非壓縮兩種方式。
為了完美地調整照片，專業攝影師不會
從RAW資料直接提取JPG資料，而是轉
換成TIFF格式，然後從TIFF格式照片中
讀取JPG格式照片。

Camera RAW設定要領

■ Settings選單

- Image Settings：使用最後保存的設定值。
- Camera Raw Defaults：拍攝時，將使用指定的白平衡設定值。
- Previous Conversion：使用最近使用的設定值。
- Custom Settings：使用用戶指定的設定值。
- Export Settings to XMP：設定檔的導出參數。
- Load Settings：導入已保存的照片修補資料。
- Save Settings：保存照片的修補資料。
- Save New Camera Raw Defaults：把當前照片的修補資料設定為Camera Raw基本值。
- Reset Camera Raw Defaults：預設值Camera Raw設定。

游刃有餘地
處理
數位照片

01 · 為了正確地顯示色彩，適當地調整螢幕顏色
02 · 多功能影像瀏覽器，ALSee
03 · Adobe Bridge，是什麼功能？
04 · 被刪除的數位照片，親手恢復遺失的照片！
05 · 透過網路蒐集更多的數位照片資訊！

底片照片到數位照片的轉換能提供費用低、時間短等便利性，但是增加了攝影師的工作量。為了保存和管理照片，正確地表達照片的顏色，還需要校正電腦螢幕的顏色。本章節中，將介紹攝影師應該掌握的數位照片管理方法和活用方法，並介紹善用網路蒐集數位照片相關資訊的方法。

① 為了正確地顯示色彩，適當地調整螢幕顏色

只要螢幕再現的色相扭曲，再認真地拍攝或精心地處理照片，在網路上發布數位照片或沖印數位照片時，也會變成不同色相的照片。CRT（Braun tube，陰極射線管）螢幕能再現自然的色感，本章節中詳細介紹正確地調整螢幕色相的方法。

預設值設定

為了微調螢幕的亮度和色相打開PC電腦時，至少應該等待30分鐘左右。等螢幕充分預熱（Warming-Up）後，開始微調螢幕的顏色。首先從螢幕的OSD（On Screen Display，螢幕功能表視窗）中預設值所有設定功能，然後從[顯示登錄資訊]高級設定中預設值「伽瑪，對比度，亮度，色相」等設定項，最後從[電源選項登錄資訊]的[關閉螢幕]選項中選擇「從不使用」。

大部分顯示卡都有提供驅動程式和能調微調各種顯示設定值的專用軟體。如果曾經更動過伽瑪，色相，對比度等顯示設定值，就必須恢復為預設值。PC電腦大部分採用「ATI及nVIDIA」兩種顯示卡的晶片（Chipset），而且都提供顯示卡驅動軟體，但是預設的設定值會妨礙或限制亮度和色相的微調，因此要預設值所有設定值。

ATI顯示卡的顯示設定面板

OSD設定

在螢幕的OSD選單中，把亮度
（Brightness）設定為「最低」，
把對比度（Contrast）設定為「最
大」。大部分螢幕的預設色溫為
「9300K」，因此把螢幕的色溫調整
為「7000K」。

製作螢幕配置檔（Profile）

安裝Photoshop軟體後，Windows桌面上生成[Adobe Gamma]
功能表。下面善用[Adobe Gamma]製作新的螢幕配置檔
（Profile）。（Photoshop CS3的情況下，桌面上不生成
[Adobe Gamma]。從「C：\Program Files\Comma Filse\
Adobe\Calibration」路徑下雙擊滑鼠左鍵「Adobe Gamma.
cpl」檔，就能運行[Adobe Gamma]）。

運行Adobe Gamma

運行[Adobe Gamma]後選擇「Step By Step（Wizard）」，就
能分幾步生成設定值。在下一個畫面中單擊滑鼠左鍵[Load]
按鈕，就能打開集中管理色相配置檔的「Color」文件夾，然
後從中選擇「Srgb Color Space Profile.icm」文件。

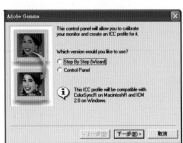
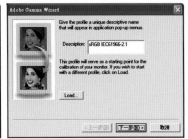

微調螢幕的亮度（Brightness）和對比度（Contrast）

下面微調螢幕的亮度（Brightness）和對比度（Contrast）。注意觀察中央黑框的變化，同時慢慢地調高螢幕的亮度。此時，儘量調低中央黑框的亮度，但是要跟外側的黑框區分。螢幕的對比度（Contrast）依然保持第一次設定的最大值。

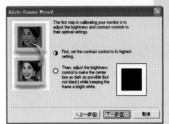

螢光粉（Phosphor）的選擇方法

下面要選擇給螢幕的畫面發光的螢光粉（Phosphor）。一般情況下，隨著製造商和螢幕的形式的不同，選擇的螢光粉也不同，但是平面CRT普遍選擇「P22-EBU」。

設定螢幕的中間亮度：Gamma

「Gamma」是螢幕的中間亮度設定參數。一般情況下，用0～255階段的灰卡表示預覽視窗。在預覽視窗的橫條紋樣本框中能看到灰框。注意觀察預覽視窗，同時緩慢地拖曳下方的滑動條，直到無法區分中央框和樣本框為止。此時，如果取消「View Single Gamma Only」選項，就能獨立調整每個RGB通道的Gamma值。注意觀察預覽視窗，並緩慢地微調滑動條，直到無法區分中央框和樣本框為止。

把[Now choose the desired gamma]設定為「Windows Default」。如果安裝Macintosh系統，就應該設定為「Macintosh Default」。

設定白點

下一步該設定螢幕的白點（White Point）。既然螢幕的周圍環境不是暗室，不可能只看到螢幕自己的光線。螢幕的白點容易受周圍照明的影響，因此要根據周圍照明的色溫微調白點。比如，使用霓虹燈的情況下，隨著使用時間、數量和種類有一定的差異。為了更準確地測量後設定白點，單擊滑鼠左鍵[Measure]按鈕打開白點測量工具。

類似於太陽光的3波長或5波長霓虹燈具有5500K～6500K的色溫，如果螢幕周圍的主光源為3波長或5波長霓虹燈，最好選擇「5500K」或「6500K（Daylight）」。普通霓虹燈的情況下，應該選擇6500k或7500k。

白點的手動設定

如果選擇白點的手動設定功能，黑色桌面上就出現3個灰色框。此時，應把中央框調整為接近於中間灰色的顏色。每點擊一次左側的框，就會降低中央框的亮度，每點擊一次右側的框，就會提高中央框的亮度。用這種方式找出中間灰色後單擊滑鼠左鍵中央框或按下Enter鍵，就能結束測量，同時把白點設定為「Custom」。

保存配置檔

在下一個介面的[Adjusted White Point]中選擇「Same as Hardware」。如果彈出最新配置檔和歷史配置檔的選擇對話方塊，就應該選擇「After」，然後用其他檔案名保存設定的配置檔案。此時，最好用調整螢幕的日期設定檔案名。螢幕的亮度和色相會隨著使用時間變化，因此要定期調整。

Adobe Gamma-Control Panel

在前面介紹了善用[Adobe Gamma]的分步魔法師調整螢幕的方法。在[Adobe Gamma]的第一步，如果不選擇「Step By Step（Wizard）」，而是選擇「Control Panel」，在下圖所示的一個介面中就能完成所有設定。

如果還存在色彩的差異該怎麼辦？

即使用 [Adobe Gamma] 調整螢幕的顏色，沖印出來的數位照片和螢幕中看到的照片之間依然存在顏色差異。導致這種色彩差異的原因如下：

■ 使用者的螢幕和數位照片沖印所的放大印畫機的色彩空間（Color Space）不同。

■ CRT螢幕是類比訊號，因此設定參數和實際色溫不一致。

設定Photoshop的色彩空間

首先瞭解一下第一種原因——色彩空間。螢幕、網路管理器、數位沖印所的放大印畫機大部分擁有「sRGB」的色彩空間，為了微調螢幕的色彩空間，應該從Photoshop的色彩空間開始正確地設定。

sRGB

sRGB是最常用的色彩空間，而且在網頁或數位照片的處理中廣泛使用。我們使用的螢幕也類似於這個色彩空間（幾種高階的螢幕擁有跟Adobe RGB相同的色彩空間）。我們使用的普通數位相機也支援sRGB色彩空間，大部分數位照片沖印所的數位雷射印表機也使用sRGB色彩空間。

Adobe RGB

Adobe RGB提供比sRGB更大的色彩空間，適合於高階照片用噴墨印表機、數位雷射印表機或印刷行業。DSLR數位相機有sRGB和Adobe RGB選擇功能表。隨著數位設備的發展，支援Adobe RGB的設備越來越多。如果追求照片的品質，應該用Adobe RGB拍攝，然後善用支援Adobe RGB色彩空間的印表機列印。網路管理器不支援Adobe RGB，所以在網路上發布Adobe RGB色彩空間作品時會出現不同的色相。因此在網路上發布照片時，必須善用sRGB色彩空間。

ColorMatch RGB

ColorMatch RGB的色彩空間類似於sRGB。製作出版用照片時經常使用ColorMatch RGB色彩空間，但是已經被Adobe RGB代替，目前基本上不使用這種色彩空間。

ProPhoto RGB

能提供最大的色彩空間。ProPhoto RGB的空間遠遠大於普通列印設備支援的色彩空間，因此目前的數位列印設備都不能正確地表達ProPhoto RGB色彩。從數位設備的發展速度來看，不久的將來會出現支援ProPhoto RGB色彩空間的列印設備。

Color Settings

在Photoshop中，如果選擇[Edit]-[Color Settings]選單，就會出現如圖所示的[Color Settings]對話方塊（快捷鍵：Ctrl+Shift+K）。打開或複製照片時，如果照片的色相配置檔不一致，或者沒有色相配置檔，就可以透過這些對話方塊指定處理方法。為了保持一定的色彩管理和設定，最好選擇「Convert to Working RGB」，並勾選每個[Ask]。

■ Working Space：在操作過程中，指定色彩空間。一般情況下，把RGB的色彩空間指定為「sRGB IEC61966-2.1」。

■ Color Management Policies：將指定打開照片時處理色相配置檔的方法。

· RGB-Off：不執行[Working Space]中設定的色相配置檔案。

· RGB-Preserve Embedded Profiles：執行照片中包含的預設色相配置檔案。

· RGB-Convert to Working RGB：把照片的預設色相配置檔轉換為[Working Space]中設定的色彩空間。

降低照片的彩度

如果為了沖印才用Photoshop進行後期製作，就應該再設定一種參數。在[Color Settings]對話方塊中單擊滑鼠左鍵[More Options]，就展開設定項。如果選擇[Advanced Controls]的「Desaturate Monitor Colors By」，就能降低螢幕中的照片彩度。

螢幕校色器（Monitor Calibrator）

使用市面上銷售的螢幕校色器（Monitor Calibrator），就能解決螢幕和印畫紙色彩不一致的現象。螢幕校色器能直接測量和分析螢幕發出的光線，並提供各RGB通道的精確數值，因此幫助攝影師再現正確的色相。如果把螢幕校色器測量的數值輸入到電腦內，就能修補和再現正確的色彩。如果沒有螢幕校色器，就可以沖印出樣本照片，然後跟螢幕中的照片對比，並善用螢幕的OSD功能表手動設定RGB值。

Desaturate Monitor Colors By 選項的必要性？

即使採用相同的sRGB空間，用印畫紙（CMYK模式）列印的照片彩度低於螢幕（RGB模式）中的照片彩度。如果選擇Desaturate Monitor Colors By選項，就能相應地降低螢幕的彩度，因此該選項不輸入特定的數值，只能透過樣本照片和螢幕中照片的對比，設定彩度的減少量。有些螢幕少則降低5％的彩度，多則降低25％的彩度。一旦選擇該選項，用Photoshop瀏覽的照片彩度普遍高於用ALSee等影像瀏覽器瀏覽的照片彩度。ALSee的彩色設定功能不支援該選項，即使選擇跟Photoshop相同的sRGB色彩空間，也無法避免色相的差異。

用手動方式設定時，首先用
Photoshop軟體打開樣本照片
的原始檔，然後邊跟沖印的
照片對比邊設定螢幕OSD的RGB
值。有時，即使變更螢幕OSD
選單的RGB通道值，也沒有任
何變化。在這種情況下，應該
重新預設值[顯示登錄資訊]對
話方塊的設定。然後重新設定
螢幕OSD的RGB值。

在Photoshop中，只要按下TAB鍵，就能
隱藏工具條和各種導航器，如果按下F
鍵，就能以全螢幕方式瀏覽整體畫面。

為了確認彩色品質，應該多選擇幾家數位沖印所，然後選擇
最滿意的一家長期合作，這樣才能保持相同的色彩和沖印的
品質。使用者可以親自製作樣本照片，但是向數位沖印所申
請，或者向資料室求助，就容易得到樣本照片。

在前面，主要介紹了螢幕、Photoshop、沖印結果的色相匹配
（Matching）方法，而這些操
作的理論基礎是CMS（Color
Management System）。在管
理數位照片的過程中，一定會
接觸到CMS。該理論的結構非
常複雜，而且範圍很廣，條件
也非常苛刻，因此專業攝影師
和專業沖印所大部分善用高階
的專用螢幕和螢幕校色器進行
持續的管理。

由網路沖印網站（www.zzixx.com）
提供的樣本照片

另外，為了切斷進入螢幕內的雜光，將設定只能放進頭部的螢幕遮光罩（Monitor Hood），然後用太陽光和相近的7波長照明燈替換室內的所有霓虹燈，甚至安裝專門用來觀察照片色彩的單獨照明裝置。作為業餘攝影愛好者，如果過於沉迷於CMS，就不能全身心地學習和提高攝影實力，容易把精力分散到其他地方。

螢幕校色器

比如，購買比相機更昂貴的大型影像處理專用LCD螢幕，或者購買比螢幕還昂貴的專用螢幕校色器，然後倒背如流各種室內照明和顯示卡。尤其是欣賞別人的照片時，經常以「哦……，照片的拍攝效果還不錯，但是白平衡不合理，而且模特兒的膚色也不自然，是不是使用廉價螢幕？」等方式評論。

作為攝影師，必須瞭解CMS，但是盲目地依賴CMS，就會影響對攝影的熱情。

為了再現正確的色相，必須正確地調整PC的CMS。

圖 24-70mm, F13, 5s, ISO 200

24-70mm, F8, 1/160s, ISO 200

多功能影像瀏覽器，ALSee **2**

為了搜尋大量的數位照片，更有效地管理照片，必須安裝專業的影像瀏覽器。最近推出的影像瀏覽器不僅有搜尋、管理功能，還搭配了更豐富的功能，因此為使用者提供很多方便。本章節中，將介紹善用影像瀏覽器輕鬆地管理和修整照片的方法。

ALSee是能方便地瀏覽和編輯照片的多功能影像瀏覽器。ALSee具有操作簡單、簡易編輯工具、免費軟體、開啟速度快等優點，因此專業攝影師和攝影愛好者都常用ALSee影像瀏覽器調整各種照片。

隨著數位相機的普及，最新的影像瀏覽器不僅具有支援數位相機各種資訊的功能，還提供豐富的修補功能，而且能直接線上沖印的廠商合作功能。以下進一步瞭解一下方便操作的多功能影像瀏覽器ALSee。

ALSee的操作介面

預設瀏覽器為ALSee的情況下，只要雙擊滑鼠左鍵想要瀏覽的數位照片，就能啟動ALSee多功能影像瀏覽器。

在資料夾中選擇照片的畫面

查看目錄模式

單擊滑鼠左鍵放大畫面上方的[查看目錄]按鈕，就能轉換成
查看目錄模式的介面。

查看目錄模式的介面類似於Windows資料夾的結構，由左側
的資料夾目錄，右側的照片目錄，下方的預覽及數位相機資
訊，照片暫存區組成，而且透過左側的資料夾目錄能方便地
瀏覽任何照片。

- 上方的工具欄：透過上方工具欄的按鈕，能完成目錄中常
 用的各種功能。根據照片的大小，可以任意微調瀏覽選
 項，還能旋轉所選的照片。
- 資料夾目錄：跟Windows本身提供的檔案總管一樣，能一
 目了然地看到所有資料夾和內部的目錄，而且能簡單地移
 動資料夾。
- 照片目錄：能以目錄形式查看資料夾內的照片。只要微調右上
 方的照片大小微調功能，就能按照操作的的大小預覽照片。

■ 預覽及數位相機資訊：當照片目錄採用檔或圖示形式時，
能善用預覽視窗查看想要的照片。微調預覽視窗上方或右
下方的邊框，還能微調預覽大小。數位相機資訊視窗將提
供拍攝該照片時使用的數位相機資訊。在放大/全螢幕視
窗中，如果按下F12鍵，就會彈出數位相機資訊視窗。

■ 照片暫存區：如果把照片添加到照片暫存區內，透過一次操
作就能完成修飾、編輯、管理、網路相冊、沖印等服務。

上方工具列

放大瀏覽模式

雙擊滑鼠左鍵照片啟動ALSee影像
瀏覽器，就能看到放大瀏覽模式的
介面。放大瀏覽模式的介面由上方
工具欄、下方透明工具欄組成。另
外，按下Page Up/Page Down鍵，
或者Space Bar/Back Space鍵，或
者前後滾動滑鼠滾輪，就能瀏覽上
一張或下一張照片。點擊放大瀏覽
介面的工具欄箭頭，也能瀏覽其他
照片。

放大瀏覽模式的介面

全螢幕模式

在查看目錄模式的介面或放大瀏覽
模式介面的上方工具欄中單擊滑鼠
左鍵[全螢幕模式]，就能轉換為全
螢幕模式的介面。

全螢幕模式的介面

在全螢幕模式下，能選擇性地顯示檔案
名稱。跟放大瀏覽模式一樣，全螢幕模
式畫面的下方也有的透明工具欄，而且
照片的瀏覽方法也跟放大瀏覽模式相
同。如果單擊滑鼠左鍵透明工具欄的[連
續瀏覽]按鈕，就能連續瀏覽資料夾內的
照片。如果單擊滑鼠左鍵中間的[-/+]按
鈕，就能縮小或放大照片。

善用[+]按鈕放大瀏覽照片時，就自動彈
出小視窗，並表示放大區域在整體照片中

由於整體畫面過大，將彈出導航視窗

的位置。在全螢幕狀態下，如果按下Esc鍵，就轉換為放大瀏覽模式。在放大瀏覽模式下，如
果按下Esc鍵，就能轉換為查看目錄模式的介面。

便捷的工具欄

透過工具欄功能，ALSee軟體能簡單地使用快顯功能表。如果善用上方工具欄的按鈕，不
僅能轉換介面模式，還能選擇上一張和下一張照片。另外，能選擇照片的瀏覽方式，還
能選擇選擇的照片。

瀏覽選項

如果選擇[瀏覽選項]，就能根據畫面的寬度或高度微調照片的
瀏覽大小。數位相機拍出來的照片容量都很大，因此要根據畫
面的大小微調照片的瀏覽大小。在仔細調整時，可以按照原始
大小瀏覽，也可以按照使用者任意設定的大小瀏覽。

多張瀏覽

透過[多張瀏覽]功能，能設定一個畫面裡顯示的照片數量。在一個畫面裡，最多能同時
顯示4張照片。只要用鍵盤或滑鼠翻閱，就能看到下一個畫面裡的4張照片。善用[多張瀏
覽]功能，能快速地瀏覽照片，而且便於對比類似的照片。

4張照片的瀏覽畫面

旋轉功能

在放大瀏覽模式下，如果按下〔旋轉〕按鈕，就能旋轉一張照片，但是在查看目錄模式下，如果按住Ctrl鍵後選擇多張照片，就能一次旋轉多張照片。使用ALSee軟體旋轉照片時，會遺失部分照片的資料，因此要特別注意。

選擇多張照片後，能一次旋轉所有選擇的照片。

強大的修補功能

隨著數位相機的普及和網路照片的廣泛應用，照片的修補技術變得更簡單更完美。善用ALSee的修補功能，專業攝影師和攝影愛好者都能輕鬆地處理各種照片。

能把查看目錄模式下選擇的照片轉移到照片暫存區內。

在查看目錄模式下，選擇多張需要處理的照片，然後拖到照片暫存區內。如果單擊滑鼠左鍵右下方的[修補]按鈕，就能透過細微的修補功能調整選擇的照片。

ALSee修補功能由管理各種效果的[修補]選項，管理直方圖的[History]選項，[原始照片]，[預覽]，[修補前/修補後]選項和集中管理待修整檔的[檔目錄]組成。

ALSee軟體的修補介面

尺寸變更功能

能改變照片的大小。

按照使用者常用的尺寸，或者解析度、比率和容量微調照片的大小。

修補功能中的照片尺寸變更介面

裁切功能

根據使用者的需要，能任意裁切照片的特定區域。

善用裁切功能可以選擇所需的區域，或者裁切不必要的區域。如果輸入常用的解析度或尺寸，就能在保持特定比率的狀態下裁切照片。

修補功能中的照片裁切介面

色調微調功能

能減少照片的亮度、清晰度、彩度、黑白、褐色等色調微調效果。

能清晰、明亮地微調模糊而黯淡的照片色調，同時添加失焦、黑白照片等效果，因此改變照片的整體氣氛。

修補功能中的色調微調介面

添加文字

能輸入任何文字或當前日期、數位相機資訊。

不僅能微調文字的位置、大小、字體和形狀，還能輸入拍攝日期和數位相機的資訊。另外，透過一次操作能給檔目錄中的所有照片添加輸入的文字。

修補功能中的文字添加介面

對話框

善用對話框，能給照片插入附加說明或有趣的文字。

微調尾部方向、透明度、字體和大小等細微參數，就能完成有趣的對話框。

修補功能中的對話框介面

相框

能善用各種相框裝飾照片。

為了自然地表達照片，應該改變照片的大小，但是照片的解析度大於640*480時，才能改變大小。

修補功能中的相框介面

圖章

在照片上面可以追加表情符號或圖章
形狀。

雙擊滑鼠左鍵表情符號或單擊滑鼠左
鍵[給當前照片追加]按鈕，就能給照
片添加形狀各異的圖章。直接追加圖
章照片檔時，應該先勾選[直接選擇
照片檔]，然後善用瀏覽按鈕追加相
應的檔案。

修補功能中的圖章介面

防紅眼功能

用數位相機拍攝的照片中，能消除紅
眼現象。

善用滑鼠選擇紅眼區域，然後善用滑
動條微調變化量，最後雙擊滑鼠左鍵
滑動條或單擊滑鼠左鍵[防紅眼]按
鈕，就能消除紅眼現象。

修補功能中的防紅眼介面

水平微調

善用水平微調功能，可以細微地旋轉
偏離水平位置的照片。

善用滑動條能微調傾斜度的變化量，
而且能微調格子線的間隔和顏色。

修補功能中的水平微調介面

Adobe Bridge，是 什麼功能？

Photoshop中提供的Adobe Bridge不僅能做為影像瀏覽器、照片檔的編輯、照片檔的管理作用，還能轉換RAW檔，因此為數位照片的後期製作提供很多方便。該軟體具有強大的數位照片處理功能，本章節中將介紹Adobe Bridge的具體功能和使用方法。

Adobe Bridge介面

只要安裝Photoshop CS3，就能自
動安裝「Adobe Bridge」。運行
「Adobe Bridge」，就能看到類
似於多功能影像瀏覽器ALSee或
ACDSee的介面。

Content面板

在[Content]面板中，基本上按照檔案名排列選擇的照片。如
果善用[View]-[Sort]功能表，還可以選擇其他瀏覽方式。另
外，透過左下方的[Filter]面板，能按照使用者指定的級別
分類顯示。

Favorites及Folders面板

[Adobe Bridge]的[Favorites]面板是集中管理
使用者常接觸的照片或文件夾,使使用者能快速
找到所需檔的功能。跟檔及資料夾瀏覽器一樣,
[Folders]面板也用目錄和樹狀結構顯示資料
夾。

Preview面板

跟ALSee一樣,透過[Preview]面板能預覽[Content]面
擇的照片。只要拖曳[Preview]面板的邊緣,就能微調
大小。

Metadata面板及Keywords面板

透過[Metadata]面板,能看到照片檔裡保存的EXIF登錄資
訊,善用[Keywords]面板,能為選擇的照片設定關鍵字。點
擊滑鼠右鍵,就彈出設定功能表。透過該功能表,能追加新
關鍵字或變更基本關鍵字。

大小微調滑動條，顯示模式的轉換

善用縮略圖右下方的滑動條，能微調縮略圖照片的
大小。另外，縮略圖右下方還有照片的三種顯示模
式轉換按鈕。

Adobe Bridge的五種操作範圍

在Adobe Bridge中，把各面板的排列形態設定為「操
作區域」，然後善用[Window]-[Workpace]功能表設
定基本操作區域外的5種形態操作區域。另外，可以
用手動方式設定和保存操作區域。

看片台（Light Table） 檔案瀏覽器（File Navigator） 集中顯示EXIF資料（Meta Data Focus）

水平底片條（Horizontal Film Strip）　　　垂直底片條（Vertical Film Strip）

善用Adobe Bridge自由自在地處理RAW格式檔

Adobe Bridge的最大優點是，只要雙擊滑鼠左鍵RAW檔就能運
行Camera Raw。尤其是在Adobe Bridge中也能使用Photoshop
中設定的Camera Raw設定值。

Adobe Bridge編輯功能

跟ALSee不同，Adobe Bridge只能提供複製、批次命名、旋轉等
基本編輯功能，而高級編輯功能與Photoshop編輯功能關聯。

Adobe Bridge是隨著既有檔案瀏覽器功能的獨立的軟體，
因此能離開Photoshop軟體平臺獨立運行，但是也有關聯
各圖檔和Photoshop。另外，能獨立運行Adobe Bridge，
因此用Photoshop編輯的同時搜尋或追加其他照片時非
常有用。雖然Adobe Bridge的功能很單純，而且遠不如
ALSee，但是只要跟Photoshop配合使用，就非常方便。

更換功能表語言
設定！

在Adobe Bridge的環境設定中，如果想
更換使用的語言設定，只要選擇[Edit]-
[Preferances]功能表，就彈出能設定環境
參數的[Preferances]對話方塊。

在[Preferances]對話方塊的[Advanced]選項中，可以
變更[Language]語言設定。

被刪除的數位片，親手恢復遺失的照片！ ④

在使用數位相機的過程中，經常發生因錯誤操作遺失記憶卡內數位照片的事情。在日常生活中，要經常檢查記憶卡的狀態，防止發生遺失照片資料的事情。即使刪除照片資料，也不用過於緊張。本章節中，將詳細介紹照片資料修復軟體。

拍攝數位照片時，經常使用CF，SD，SDHC等各種記憶卡。不小心格式化存有拍攝作品的記憶卡，或者刪除全部檔時，很多攝影師都會束手無策或驚慌失措。

一般情況下，用記憶卡或硬碟保存數位資料時，都會分別保存記錄檔資訊的頭部（Header）和記錄實際資料的資料部分。不小心刪除檔或格式化儲存媒體時，並不清除所有的資料區域，而是只刪除檔頭的檔案資訊。

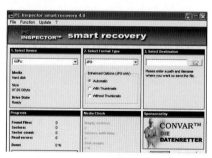

Smart Recovery

mart Flash Recovery

Restoration

因此刪除數位照片檔後，只要沒有重新拍攝，或者用其他檔覆蓋既有資料區域，就能從原有資料區域中復原部分照片。典型的檔修復軟體有「Smart Recovery」、「Smart Flash Recovery」、「Restoration」等，而且這些軟體是不受試用期和功能限制的免費軟體。一般情況下，很容易從網路中下載這些軟體。

善用Smart Recovery恢復

Smart Recovery是輕鬆地恢復被刪除照片資料的軟體,參考以下內容,瞭解一下恢復已刪除照片的方法。

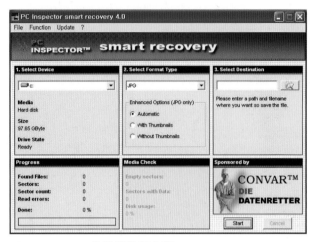

Smart Recovery啟動預設值介面

01． 指定需要恢復的儲存媒體,然後設定待恢復數位照片的格式。Smart Recovery還能修復RAW格式檔案。最後,點擊資料夾按鈕,指定恢復檔的保存路徑和資料夾。

02・設定結束後，單擊滑鼠左鍵右下方的 [Start] 按鈕，就開始檢查待恢復的儲存媒體。一般情況下，儲存媒體的容量越大則檢查的時間越長。

03・檢查結束後，打開指定的資料夾，就能看到已恢復的照片檔案。其中，容量非常小的幾個檔案，是無法恢復的不正常檔案。

善用Smart Flash Recovery恢復

Smart Flash Recovery是支援FAT 16/32檔案系統的快閃記憶
體檔案修復軟體，能恢復任何類型記憶卡的資料。除了照片
檔以外，還能恢復MS Office檔或MP3、Zip檔等。

Smart Flash Recovery的啟動預設值介面

01・點擊[Options]按鈕，然後從彈出的對話方塊中單
　　擊滑鼠左鍵[Browse]按鈕，並指定保存修復檔的
　　資料夾，最後單擊滑鼠左鍵[Find]按鈕。

02・如果出現如圖所示的黑色介面，就設定待修復記憶卡和檔
　　案的格式。Smart Flash Recovery還能修復特定格式的
　　檔案，但是修復照片檔案時，只能恢復JPG和GIF格式檔
　　案。另外，Smart Flash Recovery只能修復FAT格式的磁
　　碟，無法檢查NTFS格式的磁碟。

03 · 設定結束後單擊滑鼠左鍵搜尋視窗的 [Find] 按鈕，就開
始檢查被刪除的檔案。檢查結束後，將彈出檔列表。
從文件列表中勾選待修復的文件，然後單擊滑鼠左鍵
[Restore] 按鈕，就彈出確認提示。此時，單擊滑鼠左鍵
[Yes] 按鈕，就恢復選擇的檔案。

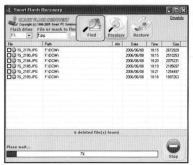
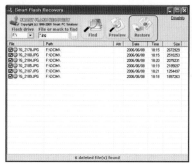

04 · 修復檔後，Smart Flash Recovery直接
打開保存的資料夾。

善用Restoration恢復

顧名思義，Restoration是恢復、復
活、修復的意思，是恢復數位照片的軟
體。Restoration是簡單的可執行檔，
因此不需要在PC電腦硬碟裡安裝，直接
雙擊滑鼠左鍵Restoration圖示，就能
啟動該軟體，能減少PC電腦的負擔。

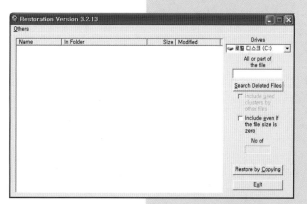

Restoration的啟動預設值介面

01・在PC電腦中不需要單獨安裝Restoration，只要雙擊滑鼠左鍵
　　「Restoration.exe」檔，就能啟動運行。Restoration不僅能
　　恢復記憶卡檔案，還能修復硬碟檔案。

02・指定待修復記憶卡，然後單擊滑鼠左鍵[Search Deleted
　　Files]按鈕，就能看到最近刪除的檔案目錄。如果在空磁區
　　（Cluster）的檢查確認框中選擇[是]，就能進行追加檢查。

03・檢查結束後選擇待恢復照片檔案，然後單擊滑鼠左鍵右下方的

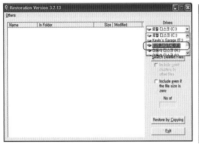 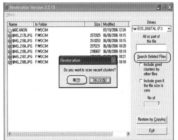 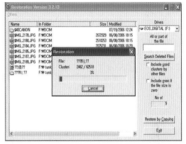

　　[Restore by copying]按鈕。此時，應該設定保存恢復檔的資
　　料夾，然後單擊滑鼠左鍵[保存]按鈕，這樣就能恢復和保存
　　被刪除的檔案。

以上介紹了各種檔案恢復軟體，但是用以上方法也不能100％恢復檔案。在攝影過程中，如果經常刪除照片檔案，記憶卡內部的磁區就容易損壞，因此提高恢復難度。待修復的記憶卡內不能再保存其他檔案，這樣才有機會恢復被刪除的檔案。在運行過程中，PC電腦經常向C磁碟寫入檔案或刪除檔案，因此最好在不經常操作的其他硬碟內保存恢復的檔案。

透過網路蒐集更多
的數位照片資訊！

目前，數位照片逐漸代替底片照片，因此透過全世界的網路，容易搜尋到數位照片的資訊。在眾多數位照片資訊中，如何蒐集高品質的有用資訊呢？本章節中將介紹國內外著名的照片相關網站，請大家充分地善用各網站的特點，蒐集需要的數位照片吧。

在網路時代，如果只追求自己的個性和社會性，閉門造車地學習攝影，就容易誤入歧途。要想盡快掌握各種攝影技巧，就必須參考網路資訊。本章節中，將介紹能提高照片的欣賞水準和攝影實力的數位照片網站。

SLR Club_www.slrclub.com

SLR Club是韓國最大的DSLR數位設備俱樂部，而且每個會員的攝影水準都非常優秀。

SLRClub的首頁

SLRClub是相機俱樂部，因此每個相機的品牌都有自己的專欄。尤其是「試用期/講座」和「交易系統」非常發達。

相機的試用期　　　　　　　　　　　　　　　交易系統

試用期/講座欄裡提供大量的專業資訊，因此沒有照片或相機理論基礎的初學者也能自學。為了減少欺騙性交易，交易系統採用真名制，而且除了原文發布者以外看不到回覆人的ID，藉此保護用戶的隱私。SLR Club的試用期/講座欄裡提供大量的資料，因此透過搜尋很容易蒐集所需的資訊。作為初學者，應該先善用試用期/講座欄的資料庫搜尋功能，儘量別重複詢問資料庫裡有人問過的問題。

雖然是相機俱樂部，但是還提供上傳或瀏覽自己作品的網頁空間，而且分為作品展示、主題展示、練習展示和攝影專輯。在作品展示，只能上傳一張用DSLR數位相機拍攝的作品。在主題展示，能善用HTML同時上傳背景音樂。練習展示區是專門為需要別人的建議、評論或討論的初學者提供的空間。為了保護著作權，該網站不提供下載服務

主題展示

Raysoda_www.raysoda.com

Raysoda不是專業俱樂部，而是上傳或欣賞作品的網路展示，因此為攝影愛好者提供培養欣賞水準的機會。相反地，提供了非常流行的模特兒、活動場所、攝影棚和Photoshop後期製作技巧，因此很多照片的攝影技巧大同小異。

未登錄網站的人也能看到會員上傳的所有照片，而且用縮圖方式可以預覽所有照片，因此便於挑選出攝影愛好者感興趣的照片。只要登錄Raysoda網站，就能看到首頁上的排行榜。一般情況下，按照會員作品被推薦的數量順序排列，做為排行榜的依據。

Raysoda不需要ID帳號，可以用加入會員時註冊的信箱登錄。Raysoda網站分為「展示A」和「展示B」。展示A是同時展示不同會員作品的網頁空間，可以按照上傳日期和題材分類瀏覽。在展示A，只能隔三天上傳一次照片。相形之下，展示B是個人作品的空間，只要不超過最大容量範圍，隨時都能上傳或刪除。雖然是個人展示空間，但是其他會員可以瀏覽個人空間裡的作品。第一次註冊Raysoda，就能得到20 MB的空間。如果空間不夠，還能透過申請方式購買更多的資源空間。

VoigtClub_www.voigtclub.com

最初，VoigtClub是Voigtlander相機
俱樂部，目前主要經營底片照片。該
網站分為「自由展示」、「傑作展
示」、「故事展示」、「評價欄」和
「資料室」。自由展示是所有會員都
能自由地上傳或欣賞照片的空間，但
是每天只能上傳一張照片。傑作展示
是專門展示優秀作品的空間，首頁
照片也是經營者精心挑選的作品。跟
SLR Club不同，該網站的會員大部分
使用底片，因此適合於喜歡傳統相機的攝影愛好者。

Magnum_www.magnumphotos.com

這是在現代攝影史上赫赫有名
的馬格蘭（Magnum）網站。在
「Exhibitions」中，只要按照攝影師
搜尋，還能搜尋到亨利・卡蒂埃・布
列松（Henri Cartier Bresson）或羅
伯特・卡帕（Robert Capa）的作品。

FLICKR_www.flickr.com

FLICKR是能欣賞全世界攝影師作品的
外國網站，24小時不間斷地上傳新照
片。另外，不加入會員也能免費下載
全世界攝影師上傳的照片。如果加入
會員，就能上傳自己的作品，因此可
以跟全世界的攝影師交流攝影感受。

PHOTOSIG_www.photosig.com

PHOTOSIG是能欣賞全世界攝影師作品的外國網站，而且能按照相機、鏡頭、曝光度等攝影條件搜尋作品。另外，PHOTOSIG是收費的商業網站。

Digital Photography Review_www.dpreview.com

DP Review能提供全世界數位相機設備的最新消息和各種數位相機的分析資料，而且不加入會員也能搜尋想要的資料。

索引

■

可變光圈· 39
加法混合· 269
高斯模糊· 381
閃光燈指數· 216，217，218
感光度· 56，60，93，115
減法混合· 269
開放光圈值· 40
高速同步· 221
高速快門· 107
固定光圈· 39
曲線· 256
過焦距· 141，290
廣角鏡頭· 36，124，288
廣角系列變焦鏡頭· 38，133
均衡· 277
漸層濾鏡· 84
灰卡· 78，97，211
綠色· 365
記錄媒體· 57
記錄像素· 56

■

內建閃光燈· 57
干擾· 118
曝光度· 91，357
曝光鎖· 193
曝光過度· 94，201
曝光修補· 56，202
曝光不足· 56，201
包圍式曝光· 225，226
設定曝光度· 347

曝光指示器· 205
曝光控制方式· 56
曝光計· 189
曝光3要素· 181
中景照· 300

■

多分割測光· 339
多分割評價測光· 196
直接列印· 58
單鏡頭· 36
廣角鏡頭· 36
對角線· 255
大氣遠近感· 272
對比度· 361，409
大型立式光板· 319
大型閃光燈· 317
大型閃光燈前端· 322
壞點· 67
同時對比度· 267
同步速度· 110，221
同步電纜· 216
數位感測器· 23

■

磁片· 319
看片台· 433
紅色· 365
色階· 358
復古對焦方式· 129
鏡頭· 56，72
節奏· 242，259

Restoration· 441
重複發光· 223
釋放· 74

■

接環· 47
洋紅色· 365
望遠鏡頭· 37，126
望遠系列變焦鏡頭· 38，133
除塵功能· 31
多重頻閃· 223
多點測光模式· 196
讀卡機· 77
記憶卡· 71
主光源· 318
集中顯示EXIF資料· 433
亮度· 263
亮度對比· 267
明暗對比度· 318，319
單腳架· 74
螢幕校色器· 414
螢幕配置檔· 408
螢幕遮光罩· 416
造型燈· 320
紋理· 260
無線同步器· 216
無線控制· 57
無限大· 141
中間色· 365

■

近景照· 300

反射光攝影· 311
發射光式· 189
反射光式曝光計· 204
反射率為18%的中性灰色· 94
反射板· 295，319
發光距離· 216
亮度· 361，409
方向性· 333
電池手把· 87
背光· 321
捆綁套件· 35
補色對比度· 266
輔助光· 294
球頭雲台· 74
局部測光· 192，293，339
副題· 328
包圍式· 225
包圍式單位· 227
模糊· 285，337
混合模式· 380
藍色· 365
比特· 232

■

用戶自定義模式· 212
青色· 365
三腳架· 73，332
三腳架托盤· 336
三角形· 257
上方工具條· 420
色彩空間· 412
色相· 263

色相對比度· 268
色素差· 398
色溫· 209
色溫修補濾鏡· 85，228
色調的對比· 266
暗調· 296，365
輔助照明· 318
線· 251
前簾同步· 111，314
垂直線· 301
感測器· 32
計時器· 57
快門· 56
快門速度· 56，59，92，107
快門速度優先模式· 185，335
柔光箱· 317
調色濾鏡· 84
手動· 181，186
手動曝光模式· 313
手動對焦模式· 332
垂直線· 254
水平線· 251
水平旋轉控制桿· 336
瞬間光· 317
Smart Recovery· 438
Smart Flash Recovery· 440
天光濾鏡· 84
Stop· 92
影視閃光燈· 215
點測光· 193，293，339
超級閃光燈· 215
低速同步模式· 111

低速同步· 314
視野率· 57
側影照片· 339
副廠· 48

失焦· 137，147，283，383
平視角度· 305
ALSee· 419
阿傑特· 104
視角· 153
魚眼鏡頭· 125
柔光反光傘· 317
逆光· 293，325，360
逆射光· 325
演變對比度· 267
連續發光模式· 222
連續攝影· 57
連續對比度· 266
延長線· 253
黃色· 365
柔光罩· 77
完全自動· 181
外部閃光燈介面· 57
圓形· 259
原色· 265
有效直徑· 101，152
有效像素· 56
成圖片圈· 27，130
螢光粉· 409
日落· 347

日出· 347
臨界焦點面· 139，158
入射光式· 189

自動曝光· 181
自動模式· 209
包圍式自動模式· 226
望遠鏡頭· 37
低速快門· 107
防紅眼· 428
紅外線濾鏡· 85
合適曝光度· 94，201
前景色· 381
點· 249
漸近遠近感· 272
特寫鏡頭· 84
光圈· 92，99
光圈值· 44
光圈優先模式· 145，284
照射角· 217
區域系統· 94，96
主光· 349
縮放· 331
變焦鏡頭· 38
縮小· 331
放大· 331
中間階調· 94
中性灰色· 97
中央重點平均測光· 191
持續光· 317
長方形· 257

質感· 261

模糊圈· 138，139
錯視現象· 239
彩度· 263，264
彩度對比· 268
焦點· 38
焦距· 123，143
攝影模式· 57
攝影距離· 56，143，289
最大同步速度· 60，221
最大發光量· 313
最大亮度· 40
最大解析度· 233
測光· 189
測光方式· 56

曲線· 359
Custom模式· 320
Custom白平衡模式· 212
彩色· 232
彩色Negative底片· 359
高對比度濾鏡· 85
十字星濾鏡· 84
非全景機身· 344
非全景倍率· 129
特寫照· 300

定時遙控器· 75
頂光· 321
鎢· 320
鎢燈· 317
電傳方式· 129
全彩· 232

圖檔瀏覽器· 433
檔案格式· 231
檔案形式· 58
搖攝· 186，335
泛焦· 137，287
偏光· 82
評價測光· 195
平均測光· 190，339
起霧濾鏡· 84
焦平面快門· 108
標準鏡頭· 36，123
標準系列變焦鏡頭· 38，288，344
全景· 300
全景· 29
取景· 300
架構· 153，325
架構效果· 279
程式模式· 182
預設模式· 212
閃光燈· 76，215
閃光燈發光修補· 57
閃光燈管· 317

閃光燈的預備發光· 219
閃光燈的照射角· 217
閃光燈頭· 311
固定板· 74
景深· 137
景深預覽按鈕· 146
拍攝物體距離· 143
強制閃光燈· 220
填充式閃光燈· 319
濾鏡· 81

高光· 296，365
鹵素燈· 317，320
熱烈· 67
熱靴· 61
允許模糊圈· 139
發光源· 320
陰霾現象· 273
形態· 256
畫角· 29，123，128
白平衡· 57，207
包圍式白平衡· 227，228
白點· 410
副檔名· 231
黃金比率· 275
遮光罩· 86
後簾同步· 111，314
直方圖· 97，212

■ 其他

12色相元· 265

2D平面· 265

256色· 232

2：3的比率· 275

三分割法則· 276

3D色· 266

8 bit· 232

特別感謝

編寫Chapter02時，主要參考了以下資料。另外，深深地感謝給我轉讓照片使用權的權基哲先生，朴太潤先生和李昌勳先生。

參考資料1

■ 標題：過焦距和定焦相機
■ 原作者：權基哲先生（ID：drk）
■ 出處：SLRClub（www.slrclub.com）試用期講座
■ 發布日期：2005/01/05

參考資料2

■ 標題：景深的定義，屬性，計算方法和使用方法
■ 原作者：朴太潤先生（ID：Dillboon）
■ 出處：SLRClub（www.slrclub.com）試用期講座
■ 發表日期：2004/09/13

參考資料3

■ 標題：f-stop與t-stop，光圈與鏡頭亮度
■ 原作者：李昌勳先生（ID：archwave）
■ 出處：SLRClub（www.slrclub.com）試用期講座
■ 發表日期：2004/05/12

照片的提供

大部分範例照片為了說明按照事先設定的條件拍攝的照片，因此很多照片比較不能說是作品。幸好，攝影師張元宇先生和金土念先生願意提供大量的預覽照片，才能使本書順利出刊。除此之外，還要感謝提供範例照片的金勇振老師和金太萬老師，提供數位RF相機R-D1作品的SLRClub姜宇樂先生（ID：白虎爸爸）。

Thanks to

姜燦輝，金吉德，金根浩，金大一，金美成，
金銀慶，金恩芝，金芝賢，
金正雅，金珠熙，金太萬，金賢淑，金賢正，
金輝均，南永珠，朴建榮，
樸民書，樸峰才，朴珍皇，朴第燕，朴昌萬，
樸媞娜，徐永浩，蕭成真，
孫炳憲，宋民秀，安尚賢，嚴美正，吳雅賢，
月刊 內心修養 maummonthly，李軍主，
李慶錫，李美姬，李世燕，
李忠盛，李虎峰，林芝宇，尹少喜，鄭河娜，
鄭漢傑，鄭海元，車景美，崔景雅，黃賢攝

國家圖書館出版品預行編目資料

充滿樂趣的DSLR單眼人物風景攝影 /
崔才雄，李東根作.一初版.— 新北市:
漢皇國際文化，2011.10 面；公分

ISBN 978-986-6590-98-6(平裝)
1.攝影技術 2.數位攝影 3.數位相機

952 100016013

充滿樂趣的DSLR單眼人物風景攝影

作　　者：李東根，崔才雄
譯　　者：金　哲
總 編 輯：巫曉維
執行編輯：王薇婷
出 版 者：漢皇國際文化有限公司
　　　　　235新北市中和區建康路130號4樓之1
　　　　　電話：886-2-2226-3070　傳真：886-2-2226-3148
總 經 銷：昶景國際文化有限公司
　　　　　236新北市土城區民族街11號3樓
　　　　　電話：886-2-2269-6367　傳真：886-2-2269-6408
E-mail：service@168books.com.tw
版權洽談：www.book4u.com.cn
初版一刷：2012年1月
定　　價：依封面定價為主

香港總經銷：和平圖書有限公司
　　　　　　香港柴灣嘉業街12號百樂門大廈17樓
　　　　　　電話：852-2804-6687　傳真：852-2804-6409

星馬地區總代理　諾文文化事業私人有限公司
新加坡　Novum Organum Publishing House Pte Ltd.　20.0ld Toh Tuck
Road, Singapore 597655.
TEL：65-6462-6141　FAX：65-6469-4043
馬來西亞 Novum Organum Publishing House (M) Sdn. Bhd. No.8, Jalan 7/118B,
Desa Tun Razak, 56000 Kuala Lumpur, Malaysia
TEL：603-9179-6333　FAX：603-9179-6060